예술의 역설

예술의 역설
근대 미학의 성립

오타베 다네히사 지음 | 김일림 옮김

2011년 12월 30일 초판 1쇄 발행
2022년 5월 23일 초판 4쇄 발행

펴낸이 한철희 | 펴낸곳 돌베개 | 등록 1979년 8월 25일 제406-2003-000018호
주소 (10881) 경기도 파주시 회동길 77-20 (문발동)
전화 (031) 955-5020 | 팩스 (031) 955-5050
홈페이지 www.dolbegae.co.kr | 전자우편 book@dolbegae.co.kr
블로그 blog.naver.com/imdol79 | 트위터 @Dolbegae79

기획 한림대학교 한림과학원
책임편집 이현화·김진구·이옥란
편집 이경아·소은주·권영민·김태권·김혜영·최혜리
표지디자인 비오비오 | 본문디자인 이은정·박정영
마케팅 심찬식·고운성·조원형 | 제작·관리 윤국중·이수민 | 인쇄·제본 영신사

ISBN 978-89-7199-464-1 93600

책값은 뒤표지에 있습니다.

이 도서의 국립중앙도서관 출판시도서목록(CIP)은 e-CIP 홈페이지
(http://www.nl.go.kr/ecip)에서 이용하실 수 있습니다.(CIP제어번호: CIP2011005653)

*본서는 2007년 정부(교육과학기술부)의 재원으로 한국연구재단의 지원을 받아 간행되었음
 (KRF-2007-361-AM0001).

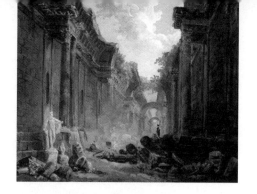

예술의 역설

근대 미학의 성립

오타베 다네히사 지음 · 김일림 옮김

돌베개

서문

어떤 예술작품과 마주하여 감명 받으면, 우리는 자연스레 그것을 반성反省하고 싶어지지 않을까. 이 같은 반성, 즉 돌이켜보는 행위는 자기의 감동 자체로 향할 수도 있고 예술작품으로, 더 나아가 그것을 만들어낸 예술가에게로 향할 수도 있을 것이다. 그래서 예술작품과의 만남을 기록한 체험기와 감상록이, 혹은 작품을 분석한 논고와 예술가의 전기傳記 등이 생겨나는 것일 터이다. 이에 주목하여 이 책에서는 사람과 예술작품의 만남을 가능케 하는 이론적 조건을 탐구하고자 한다(여기서 '이론적'이라는 단어를 붙인 까닭은 미술관이나 연주회, 혹은 인쇄술이라는 '사회적' 조건을 제외하기 위해서다).

어떤 예술작품을 만나려면 그 작품을 먼저 예술로서, 혹은 예술작품으로서 이해해야 하는데, 그러기 위해서는 '예술' 혹은 '예술작품'이라는 개념 성립이 전제되어야 할 것이다. 그리고 이러한 개념은 '예술가', '예술 창조', '독창성'이라는 여러 개념과 함께 우리가 예술을 이해하는 데 기초가 되고 있다. 이들 개념에 관한 이론적 고찰을 하는 것은 '미학'의 과제 중 하나다.

그런데 여기서 말한 '우리'란 도대체 누구일까? 이 책이 고찰한 내용을 앞서 언급하자면, 여기서 말하는 '우리'란 결코 초역사적 존재가 아니라 근대 유럽에서 18세기 중엽부터 말엽에 걸쳐 성립된 존재로서 바로 이러한 '우리'가 '근대적' 예술관의 근간이다. 사실 '예술'이라는 개념은 그와 밀접하게 연관되는 여러 개념들, 즉 '예술가', '예술작품', '예술 창조', '독창성' 등과 함께 모두 18세기 중엽에서 말엽에 걸쳐 성립되었다. 이러한 '근대적' 예술관의 성립 과정을 밝히기 위해 이 연구에서는 주로 '개념사'적 방식을 도입했다. 더 나아가 '미학'이라는 학문 자체가 18세기 중엽의 소산인 까닭에 이 책은 미학이라는 학문 자체를 이른바 자기 언급적인 주제로 삼아 미학적으로 고찰하지 않을 수 없다.

이 책의 목적은 '근대적' 예술관의 근간이 되는 이론적 조건을 개념사적으로 검토함으로써 근대적 예술관의 바탕에 깔려 있는 역설―즉 자연과 인위, 필연과 의지, 전통과 혁신의 교차라는 역설―을 파헤치는 동시에 '우리'가 지금껏 머물러 있는 '근대적' 예술관의 의의를 명확히 하는 데 있다.

한국어판 서문

10년 전 간행된 저서가 이와 같은 형태로 한국 독자에게 전해질 수 있다니 저자로서 무척 영광스러운 일이다.

이 책의 의도에 대해서는, 특히 이 책에 왜 '예술의 역설'이라는 제목을 달았는지에 대해서는 서문에 썼으므로, 여기에서는 10년 전의 필자의 입장을 되돌아보면서 지난 10년 동안 필자가 새롭게 몰두해온 과제에 대해 간단히 적고자 한다.

이 책의 과제는 18세기 중엽부터 말엽에 걸쳐 성립한 '근대적' 예술관의 특색을, 그 이전의 '고전적' 예술관과의 대비를 통해 드러내는 데 있다. 즉 고전적 예술관에서 근대적 예술관으로 이행하는 것을 사고범형思考範型(paradigm)의 변천으로 그려내려는 것이 이 책의 목적이다. 그러나 이 책 제3장에서 드러나듯 이러한 사고범형의 변천은 완전한 단절이라는 형태를 취하지 않는다. 왜냐하면 근대적 예술관은 고전적 예술관을 갖가지 방식으로 전제하는 동시에, 이를 변용시키고 변형함으로써 성립했기 때문이다. 이 책 제2장의 논의를 언급하자면 '독창성의 역설'—즉 전통과 쇄신이라는 대립하는 두 가지 계기 사이의 역설적 관계—은 근대적 예술관이 성립되는

과정을 통해 확인되어야 한다.

　지난 10년 동안 필자가 몰두했던 과제 가운데 하나는 이러한 '독창성의 역설'이라는 구조를 서양의 미학사에서 읽어내는 동시에, 서양의 미학사를 전통과 혁신이 뒤얽힌 것으로 새롭게 서술하는 작업이었다. 2009년에 출판한 『서양 미학사』西洋美學史는 이러한 과제의 한쪽 끝에서 그에 대한 답을 제시한 것이다. 플라톤(제1장)부터 단토(제18장)까지의 미학 이론을 언뜻 연대기 순으로 논한 듯 보이는 이 책의 특징은, 각 장이 제각각 하나의 주제―예컨대 플라톤을 다루는 제1장의 경우에는 '지식과 예술', 단토를 다루는 제18장의 경우는 '예술의 종언'이라는 주제―에 입각하여 고대부터 현대까지의 미학사를 영향작용사影響作用史(Wirkunbgsgeschichte)의 관점으로 재편성한 점에 있다. 필자는 이와 같은 방식으로 연대기 순으로 역사를 서술하는 형식을 취하지 않고, 열여덟 명의 이론가라는 씨실과 열여덟 개의 주제라는 날실로 서양의 미학사를 새롭게 엮어보고자 했다. 이와 같은 역사 기술은 이 책 『예술의 역설』藝術の逆說이 잠재적潛在的으로 포함하고 있는 역사관을, 미학사 자체에 현재적顯在的으로 적용함으로써 가능해졌다. 과연 이 시도가 성공했는지 여부에 대해서 한국 독자 분들의 비판을 받을 기회가 있다면 크나큰 행복이 될 터이다.

　두 번째 과제는 이 책이 밝혀낸 '근대적' 예술관을 구체적인 역사적, 지리적 문맥 속에 집어넣는 일이었다. 서양이 낳은 '근대'는 비非서양 세계까지 석권하여 세계 전체에 '근대화'를 야기했다. 그러나 세계 전체의 근대화는 결코 서양에서 비서양으로 향하는 일방

적인 운동이 아니었다. 비非유럽 세계의 내부에서 근대는 전통의 재
해석 혹은 쇄신을 동반했으며, 나아가 비서양 세계에서 서양으로의
반작용도 가능케 했다. 그러므로 비서양 세계에 '근대적' 예술관이
침투하는 과정을 밝히기 위해서는 종래의 비교미학적 관점으로는
충분하지 않다. 비교미학은 개개의 문화를 고립화 혹은 실체화하는
경향에서 자유롭지 않기 때문이다. 오히려 간문화적間文化的(intercul-
tural)인 관점이 필요하다. 이러한 연구는 이제 막 시작한 참에 불과
하지만, 1930년대부터 1940년대에 걸쳐 활약했던 한 철학자의 사고
궤적을 더듬은 『기무라 모토모리— '표현애'의 미학』木村素衞―'表現愛'
の美學(2010)은 이 연구의 자그마한 첫걸음이다. 동아시아 '근대'의
특질을 밝히기 위해서라도 한국의 학자 분들께 진심으로 많은 것을
배우고 싶다.

본의 아니게 마지막에 밝히게 되었으나 『예술의 역설』한국어판
이 출판되는 데 수고해주신 모든 분들께 이 자리를 빌려 감사의 인
사를 올린다. 한림과학원이 수행하는 '동아시아 기본개념의 상호소
통 사업'의 일환으로 이 책을 한국에 소개하기로 결정하신 분은 한
림대학교의 양일모 교수이시다. 양일모 선생께서 도쿄대학교 대학
원에 유학하고 계실 때 뵙지 못한 것은 매우 유감스럽다. 또한 이 책
을 한국어로 번역한 김일림 씨에게 진심으로 감사의 마음을 전하고
싶다. 지극히 섬세하고 주의 깊은 작업 방식에 필자는 그저 감탄할
뿐이었다. 김일림 씨에게 이 책의 내용에 대해 몇 차례 질문서를 받
았는데, 그에 답하는 것은 필자의 작업을 되짚어보는 몹시 귀중한
기회이기도 했다.

미학 연구가 매우 활발한 한국에서 이 책이 진지한 비판의 대상
이 된다면 저자로서는 더할 나위 없이 기쁜 일일 것이다.

2011년 4월

오타베 다네히사

차례

【일러두기】

1. 이 책은 2001년 도쿄대학출판회에서 펴낸 오타베 다네히사小田部胤久의 『藝術の逆設─近代美學の成立』을 번역한 것으로, 저자와 상의하여 원본의 오자 및 탈자, 오류를 수정했다. 오류라 함은 본문에 언급된 일부 이름, 생몰연도, 출판연도, 제작연도, 인용출처에 관한 사항이다.
2. 엄밀성을 위해 직역을 원칙으로 했다. 다만 의미 전달이 어색하거나 동일한 단어가 내포하는 뉘앙스가 서로 다를 경우는 저자와 상의하여 다른 말로 표현했다.
3. 본문의 서유럽어 문헌 인용은 원칙적으로 저자의 번역을 따르되, 가능한 한 1차 문헌과 대조했다.
4. 1차 문헌 인용구는 많은 부분을 저자에게서 받았으며 그 밖에 저자가 2001년 도쿄여자대학교에서 강의할 때 배포했던 자료와 노트를 참조했다. 도서관에서 구하지 못한 문헌은 인터넷 사이트 구글의 도서 검색 시스템(http://books.google.com/)을 이용하여 확인했다. 직접 확인할 수 없었던 1차 문헌의 문구는 저자에게 문의했다.
5. 저자가 동일한 인용구를 다른 부분에서 다소 다르게 번역한 사항은 저자와 상의해 동일한 표현으로 통일했다.
6. 필요한 경우, 일본어판에는 게재되지 않은 1차 문헌의 표현을 병기했다. 저자의 원칙에 따라 철자는 현대 표기로 고쳤다.
7. 저자가 본문에 언급한 저서와 인명, 작품명은 원어를 병기했으며 같은 페이지에서 동일한 사항이 반복적으로 언급될 경우에는 원어 표기를 생략했다.
8. 강조 표시는 ' ', 소논문은 「 」, 단행본 및 잡지는 『 』로 표시했다.
9. 옮긴이 주는 * 표시를 하고 해당 페이지에 표시했다.
10. 인명·서명 색인, 예술작품 색인, 사항 색인은 가나다 순으로 고쳤다.
11. 한일간 개념어의 표현이 다른 경우에는 옮긴이 주에 표시했다.
12. 서양 문헌 중 단행본 서적의 원명과, 라틴어는 이탤릭 서체로 표기했다.
13. 저자 후기, 저자 주, 문헌 주, 문헌표 등에서 문헌의 서지사항은 원서의 체제를 따랐다.

예술의 탄생

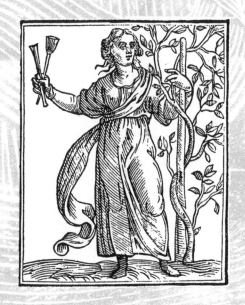

체사레 리파 「이코놀로지아」Iconologia(1603)의 〈ARTE〉

체사레 리파Ceasare Ripa(1560?~1625)가 제작한 ARTE의 의인상. 그녀가 '오른손'에 들고 있는 '붓과 끌'은 회화술과 조각술에서 확인할 수 있듯 '자연의 모방'을 의미한다. 그런데 그녀는 동시에 '왼손'으로 '대지에 고정된 말뚝'을 잡고 있다. 리파에 따르면 그것은 특히 농업에서 확인할 수 있듯 '자연을 모방하는 것이 아니라 그 결점을 보완하는' 기술을 의미한다.[1] '회화술'과 '조각술', '농업'을 ARTE라는 동일한 범주로 파악하는 리파의 이 저서는 근대적인 의미의 '예술' 개념이 부재不在했음을 증명한다.

근대적 개념인 '예술'

'예술'이라는 개념이 유럽의 예술 이론에서 확립된 것은 18세기 중엽부터 말엽에 걸쳐서다. 그런 의미에서 이 프롤로그에 '예술의 탄생'이라는 제목을 달았다. 18세기 중엽 이전에는 오늘날 우리가 '예술'이라 부르는 것을 포괄적인 동시에 배타적으로 지시하는 개념 혹은 술어가 존재하지 않았다.[2] '예술'이라는 개념은 다름 아닌 '근대'의 소산인 것이다. 더불어 '예술'이라는 개념이 확립되는 양상은 그와 밀접하게 관련된 여러 개념─즉, 근대적인 의미의 '예술'에 대해 이야기할 때 필요불가결한 '예술가', '예술작품', '예술 창조', '독창성' 등의 개념─의 확립, 그리고 이들 개념을 다루는 근대적인 학문인 '미학'의 성립 혹은 전개 양상과 어우러져 넓은 의미에서 '근대'의 본질적인 특징을 이루고 있다. '근대적인' 예술관을 가능케 한 다양한 이론적 조건을 개념사적 혹은 사상사적으로 논하고,[3] 이를 통해 '근대적인' 예술관의 의의를 명확히 하는 것이 이 책의 목적이다.

이렇게 말하면 고대부터 여러 예술 장르가 존재해왔고, 그들에 대해 논한 이론도 많지 않았느냐는 반론이 바로 예상된다. 그러나 만일 누군가 이들 예술 장르를 '예술'로서 혹은 이들 예술 장르의 역사를 '예술사'로 파악하고, 이들 예술 장르에 대해 쓴 각종 이론을 '예술 이론'(혹은 미학 이론)으로 이해한다면, 그것은 '근대'에 확립된 '예술'이라는 개념을 과거로 투영하고 있기 때문이다. 이러한 투영이 투영으로 의식되지 않는다면, 그것은 우리가 지금도 여전히 '근대적인' 예술관의 내부에서 살고 있음을 시사하는 것일 터이다. 이러한 의미에서 '근대적인' 예술관을 고찰할 수 있는 완전히 외부적

인 관점은 아직 존재하지 않는다. '근대적인' 예술관은 오늘날 여러 모로 변용되고 있으며 많은 이론가가 그 '종언'을 속삭이고 있는 것도 사실이다. 그러나 만일 '근대적인' 예술관을 고찰할 수 있는 완전히 외부적인 시각이 아직 존재하지 않는다면, 먼저 필요한 것은 우리 자신의 사고를 아직도 (정도의 차이는 있으나) 규정하고 있는 '근대적인' 예술관의 특질을 그 내부에서 이른바 소급하여 밝혀내는 것일 터이다.

이 책은 '근대적인' 예술관의 특질을 그 이전의 예술관─이하에서는 '근대적인' 예술 개념이 성립되기 이전에 개별적인 예술 장르에 관해 제시된 이론을 '고전적인' 예술관이라 특징짓고자 한다─과 명확히 대비하기 위해, 주로 18세기 초에서 19세기 초까지 약 100년 동안 유럽에서 제기된 여러 이론을 순수한 의미에서 '역사적인' 고찰 대상으로 삼았다. 그러나 이는 간접적으로는 우리 자신이 지금도 여전히 그 내부에 머물러 있는 이론적 틀(설령 그것이 어떻게든 변화하고 있다 해도)에 비추어보는 데 그치지 않고, 더 나아가 우리가 '근대적인' 예술관에 대해 지니고 있는 표상 그 자체에 변용을 촉구하게 될 것이다.[4]

'예술'이라는 술어의 성립

이 책의 주제는 '예술'이라는 '개념'의 확립에 관한 것이지 '예술'이라는 '술어'의 성립 과정은 아니다. 그러나 전자가 후자와 밀접히 연관되는 이상, 후자에 대해 간결하게 살펴볼 필요가 있다.

몇 가지 예를 검토해보자. 샤를 바퇴Charles Batteux(1713~1780)의

『유일한 원리로 환원된 여러 예술』Les Beaux-Arts réduits à un même principe(1747)은 오늘날 통용되는 의미의 '예술'이라는 술어를 제기한 최초의 저서 중 하나다. 그는 '여러 기술'을 분류하고, 실천적 유용성 혹은 욕구를 목적으로 하는 '기계적인 기술'arts mécaniques과 대비하여 '쾌'快를 추구하는 기술을 '아름다운 기술=예술'beaux-arts이라 부른다. 즉 바퇴는 '기술'을 의미하는 arts라는 명사에 '아름답다'는 형용사를 여타 기술과 예술을 구별하는 종차種差로 덧붙이고, 그것을 전통적인 '기계적인 기술'과 대비함으로써 예술이라는 새로운 영역, 즉 음악, 시, 회화, 무용으로 이루어진 영역을 만들어낸다.[2] 전통적인 사고방식에 따르면 '기계적인 기술'은 '자유로운 기술〔자유학예〕'liberal arts과 대립한다. 그렇다면 '예술'이라는 술어가 성립되면 종래의 '기술' 체계—즉 '기술'이 자유로운 기술liberal arts과 기계적인 기술mechanical arts로 나뉜다는 생각—가 다시 편성될 것이다.

'기술'을 지시하는 art라는 명사에, 기술 내부에서 '예술'을 특정特定하는 형용사를 종차로 덧붙임으로써 '예술'이라는 술어를 만들고자 하는 이러한 시도는, 비단 바퇴뿐 아니라 18세기 중엽의 여러 이론가들에게서 발견된다. 예를 들어 영국의 제임스 해리스James Harris(1709~1780)는 『세 논문』Three Treatises(1744)에서, 생활에 필요한 것을 만드는 '필요한 기술'necessary arts에 대비해 '생활을 기분 좋게agreeable' 하는 '우아함의 기술'arts of elegance을 구별하고 거기에 '음악, 회화, 시'를 포함하고 있다.[3] 또 에드먼드 버크Edmund Burke(1729~1797)는 『숭고와 미의 관념의 기원에 대한 철학적 고찰』

A Philosophical Enquiry into the Origin of our Ideas of the Sublime and Beautiful(1757)에서 '예술'을 지시하기 위해 전통적인 liberal arts라는 단어를 사용하는 한편,[4] 더 나아가 '정념을 불러일으키는 기술' affecting arts[5]이라는 용어도 사용하고 있다. 독일어의 경우 18세기 전반에는 artes liberales의 직역으로 freie Künste 혹은 freie Wissenscaften(자유기예自由技藝)이 '예술'에 거의 대응하는 명칭으로 주로 사용되었으나,[6] 5 바퇴의 독일어 번역(1751)을 계기로 프랑스어인 beaux-arts의 직역인 schöne Künste(아름다운 기술)라는 술어가 정착되어갔다.[6]

술어가 성립하는 데 있어서 '예술'은 '기술'이라는 유類의 내부에서 '아름답다'는 종차에 의해 특징지어진다. 이 종차는 예술이 여러 기술 체계 속에서 차지해야 할 위치를 규정한다. 그러나 기술이라는 유에 일찍이 존재하지 않았던 종차가 주어지면 이 유에 본질적으로 갖춰져 있던 특성이 변용되어, 어떤 점에서는 예술이 기술에서 일탈하는 사태가 초래되지는 않을까? 또 예술이 성립하여 liberal arts와 mechanical arts라는 전통적인 기술 체계에 재편성을 초래한다면, 이 재편성이 기술이라는 규정성에 어떤 변화를 일으키지는 않을까? 이러한 의문에 답하려면 고찰의 시점을 예술이라는 술어가 성립되는 차원을 넘어서 예술이라는 개념으로 확장할 필요가 있다.

'고전적' 예술관과 '하비투스'

여기서 주목하고 싶은 것은 아리스토텔레스 이후 기술과 본질적인 연관을 가진 것으로 간주되었던 '하비투스'[7]라는 개념이다. 왜냐하

면 예술이라는 개념에는 종래의 전통적인 기술관으로는 파악할 수 없는 측면이 있으며, 그것은 특히 기술이라는 하비투스에 대한 전통적 생각과 새로운 예술 개념 사이의 긴장 관계를 통해서만 명료하게 간파할 수 있기 때문이다.

그런데 대관절 왜 '하비투스'일까? 이 개념에 주목할 가치가 있는 까닭은 '미학'이라는 학문의 탄생을 고한 바움가르텐Alexander Gottlieb Baumgarten(1717~1762)이 『시에 대한 철학적 성찰』*Meditationes philosophicae de nonnullis ad poema pertinentibus*(1735)에서 다음과 같이 서술했기 때문이다.

> 감성적이고 완전한 문체*oratio*는 시이다. 그리고 시가 따라야 할 여러 규칙의 총체는 시론*poetice*이며 시론에 대한 학문은 시론의 철학이다. 시를 낳는 하비투스는 시작술詩作術(*poesis*)이며, 이 하비투스를 소유하고 있는 사람은 시인이다.[7]

바움가르텐은 이 절에 대한 주註에서 시작술試作術(*poesis*)은 기술*ars*이라고 덧붙이고 기술과 하비투스의 관련성을 지적했는데, 이러한 그의 견해는 아리스토텔레스 이래 계승되어온 기술의 전통을 따른 것이다. 아리스토텔레스가 『니코마코스 윤리학』*Ethica nicomachea*에서 '기술'에 부여한 정의, 즉 '올바른 규칙*logos*을 갖춘 제작에 관한 하비투스'[8]라는 정의는 후기 스콜라 철학을 통해 17, 18세기로 계승된다.[9] 바움가르텐이 근거로 삼은 것도 이 전통이다. 확실히 바움가르텐은 '미학'이라는 학문을 제기했다는 점에서 혁신적

이었다고 할 수 있으나, 예술을 *artes liberales*라고 했다는 점에서
는 고전적인 기술관을 계승한 것이다.[10] 그리고 이 고전적인 '기술
=예술'관을 부정함으로써 '근대적인' 예술관이 성립한 것이다.

여기에서 간단하게 바움가르텐의 미학 구상에 대해 살펴볼 필요
가 있다.

전통적인 예술론은 예컨대 시학이 *ars poetica*(독일어로는 Dichtkunst)
[시작술]라고 불린 데서 알 수 있듯 '기술'에 속한다. 이러한 예술론
(혹은 창작술)은 '변론술, 시작술, 음악술 등'*ars rhetorica, poetica, musi-
ca, e.c.*[11]과 같이 일찍이 개별 장르에 한정되어 있었다. 바움가르텐
은 장르의 제한을 받지 않는 예술론(혹은 창작술) 일반을 *ars aestheti-
ca*라고 부르고,[12] 8 더 나아가 종래의 '기술'로서의 예술론(혹은 창작
술)―즉, *ars aesthetica*―을 '학문 형식으로 정비하는'[13] 것을 자신
의 과제로 삼는다. 기술에서 학문으로까지 격상된 예술론(혹은 창작
술) 일반이야말로 그가 *aesthetica*(미학)라 부르는 것이다.

물론 바움가르텐은 자신의 이러한 시도에 대해 예술에 관한 학
문은 불가능하거나 혹은 불필요하다는 반론이 있음을 깨닫고 있었
다. 이러한 반론에 바움가르텐은 다음과 같이 재반론한다.

*aesthetica*는 기술*ars*이지 학문*scientia*이 아니라는 반론이 나올
것이다. 그에 대해 나는 다음과 같이 답한다. 첫째 이 두 가지[기
술과 학문]는 대립하는 하비투스*oppositi habitus*가 아니다. 일찍
이 기술에 불과했던 것 중 얼마나 많은 것이 지금은 [기술인] 동
시에 학문인가. 둘째 우리의 기술을 [학문으로서] 증명할 수 있

다는 것은 경험이 보증할 것이며, 또 선험적*a priori*으로 명확할 것이다. 선험적으로 명확하다고 한 것은 심리학 등이 확실한 원리를 제공하고 있기 때문이다.[14]

바움가르텐에 의하면 기술과 학문을 상반되는 것으로 생각하는 것은 오류이며, 양자는 소위 단계적으로 연속되는 하비투스로서 파악해야 한다. 이는 기술이었던 종래의 예술 창작론을 학문으로 격상할 수 있음을 시사하고 있다. 그렇다면 학문을 기술과 구별하는 것은 무엇일까? 그것은 학문이 '증명'을 추구한다는 점에 있다.[9] 즉 기술은 확실히 아리스토텔레스가 말하듯 '올바른 규칙*logos*을 갖춘 하비투스'라야 하지만, 그러나 자기의 '올바름'에 대한 논증을 구하지 않는다. 그에 반해 학문은 기술의 '올바름'을 확실한 근거에 바탕을 두고 논증할 필요가 있다. 바움가르텐은 '심리학'이 부여하는 '확실한 원리'에 의거해 기술이던 종래의 예술 창작론을 '학문의 형식으로 격상하고'[15] *aesthetica*를 학문으로 확립하고자 시도한다. 그것은 구체적으로는 예술 창작의 근간이 되는 '여러 규칙'을 '명확하게, 그리고 지적 명료성을 갖추어 파악하는 것'으로 가능해진다[16]고 바움가르텐은 논한다.

그러나 여기서 동시에 주목해야 할 것은 바움가르텐에게 *aesthetica*는 여전히 학문인 동시에 기술이었다는 점이다.[17] 그렇기 때문에 *aesthetica*는 예술에 관한 철학적 이론, 즉 '여러 예술의 이론' *theoria liberalium artium*인 동시에 창작술의 성격을 띠며 '아름답게 사유하는 기술'*ars pulcre cogitandi*이라고도 정의된다.[18] [10]

이상에서 밝혀지듯 바움가르텐의 미학은 일반화된 경우에 한해 종래의 예술론(창작술)—즉 그가 말하는 *ars aesthetica*—을 동시에 학문으로 격상하려 했다는 점에서 종래의 예술론을 쇄신하는 것이다. 그러나 그 구상은 기술(나아가서는 학문)을 하비투스로서 파악하는 고전적 전통에 의거하고 있다. 바움가르텐이 예술 창작이라는 기술은 '질서 있게 배열된 여러 규칙의 총체 *complex regulaum*'[19]에 다름 아니며, 이러한 '여러 규칙'을 '명확하게, 그리고 지적 명료성을 갖추어 파악'함으로써 종래의 기술이 '학문 형식으로 격상'된다[20]고 생각한 것은 바로 이러한 고전적 전통에 의거한 것이다.

예술과 학문의 분리

그러나 이렇게 미학에 기술과 학문이라는 이중성격을 부여하는 바움가르텐의 구상은 다음 세대 사람들에 의해 비판을 받게 된다. 예컨대 헤르더 Johann Gottfried Herder(1744~1803)는 『비판논총』批判論叢 (*Kritische Wälder*, 제4집, 1769)에 다음과 같이 서술했다.

이 철학자[바움가르텐]는 자신의 저작을 여러 예술의 이론 Theorie schönen Künste und Wissenschften[11]이라 부른다. 이는 아마도 최고의 명칭일 것이다. …… 그러나 그는 또한 자신의 미학을 아름답게 생각하는 기술 Kunst schön zu denken이라고도 부르고 있는데, 이는 전혀 다른 성질의 것 Sache이다. …… 한쪽[후자]은 단지 취미의 애호가를 형성할 수 있는 데 불과하다. 그에 반해 다른 한쪽[전자]은 취미에 대한 철학자를 형성한다 bilden. 두 개

넘을 혼합하는 것은 당연히 미학을 기괴한 것Ungeheuer으로 만들어버린다.[21]

헤르더는 여기서 바움가르텐의 『미학』Aesthetica 제1절의 미학에 대한 정의—즉 앞서 본 '여러 예술의 이론'theoria liberalium artium과 '아름답게 사유하는 기술'ars pulcre cogitandi이라는 두 가지 정의—를 염두에 두고, 바움가르텐에게는 여전히 연속적 관계였던 기술과 학문의 연관성을 부정한다. 즉 창작술인 ars aesthetica와 그 기술의 근간이 되는 규칙을 이론적으로 파악하는 학문은 헤르더에게 전혀 다른 차원에 속한 것이다. 더 이상 학문은 '[기술인 동시에] 학문'[22]이거나 '[학문인 동시에] 또한 계속 기술로 있을'[23] 수 없다. 마찬가지로 창작술인 ars aesthetica는 학문과의 연속성이 단절됨으로써 그 본질이 바뀔 것이다. 즉, 양자의 분리를 통해 예술은 학문적 통찰에서 자립하고 더 나아가 '규칙'에서 자기를 해방할 수 있게 될 것이다.

기술의 탈하비투스화

근대적인 예술관이 싹트기 시작한 18세기 중엽은 또한 고전적인 기술관, 즉 기술을 하비투스로 파악하는 아리스토텔레스 이후의 전통적인 생각이 크게 바뀌는 시대이기도 하다. 근대적인 예술관의 성립 과정은 이러한 기술관의 변용이라는 한층 큰 문맥 속에서 파악해야 한다. 이 점을 명확히 보여주는 것이 장 르 롱 달랑베르Jean le Rond D'Alembert(1717~1783)가 쓴 『백과전서』Discours préliminaire de l'Ency-

*clopédie*의 '서문'(1751)이다.

달랑베르는 기술을 "실정적實定的(positif)이고 불변하는 규칙으로 환원할 수 있는 다양한 인식의 체계"라고 정의하는데,[24] 이 정의는 앞서 검토한 바움가르텐의 정의, 즉 "질서 있게 배열된 여러 규칙의 총체는 기술이라 불린다"라는 정의에 거의 부합한다. 또 달랑베르는 '정신 혹은 마음의 움직임'에 규칙이 존재하듯 '신체의 움직임'에도 규칙이 존재한다고 서술하면서 '자유로운 기술'과 '기계적인 기술'을 구별하지만,[25] 이 또한 고전적 전통을 따른 것이다. 그러나 그는 신체에 대한 정신의 우위를 근거로 기계적인 기술에 대한 자유로운 기술의 우위를 주장해온 종래의 입장을 계승하지 않고, 오히려 "기계적인 기술에 비해 자유로운 기술에 우월성이 주어졌으나 이 우월성은 몇 가지 점에서 부당하다"[26]라면서 전통적인 사고방식에 비판을 가한다(이 점에서 달랑베르는 베이컨주의[12]와 연결된다). "자유로운 기술은 그것이 정신에 부과하는 노동과 그것에 뛰어나기 곤란하다는 점으로 인해 기계적인 기술에 대해 우월하지만, 이 우월성은 후자에 의해 대부분의 경우 우리에게 주어지는 유용성이〔전자에 의해 주어지는 그것에 비해〕훨씬 뛰어나므로 충분히 상쇄된다."[27] 즉 자유로운 기술이 그 정신성에 의해 지니게 된 '우월성'은 기계적인 기술이 초래한 '유용성'에 의해 '충분히 상쇄된다'고 생각한 그는 '자유로운 기술=자유학예'를 '기계적인 기술'보다 가치 있는 것으로 간주하는 전통적 예술관을 비판한다.

달랑베르의 논의에서 특히 주목할 만한 것은 그가 계속해서 "바로 이 유용성이야말로 보다 많은 이들이 기계적인 기술을 사용할 수

있도록 하기 위해, 그것을 마침내는 순수하게 자동적인 〔오직 기계의 힘에 의한〕 작업opération purement machinale이 되어야 한다고 요구했다"[28]라고 서술했다는 점이다. 기계적인 기술은 신체적인 존재인 인간의 하비투스이기 때문에 '일종의 판에 박은 방식routine'[29]이지만, 기계적인 기술이 전개됨으로써 결국 인간의 '신체'를 벗어난다. 기계적인 기술은 신체적 존재인 인간의 하비투스 속에서 구현되는 것이 아니라 문자 그대로 기계 안에 머무른다. 이것이 기계적인 기술의 탈脫하비투스화라고 명명할 수 있는 현상이다. 이러한 새로운 종류의 기술을 지시하기 위해 달랑베르는 종래의 mécanique라는 형용사 대신 굳이 machinal이라는 형용사를 사용한다. 여기에 일반적으로 과학 기술이라 불리는 근대적인 기술—즉 인간에게서 자립해 맹목적으로 진행되기 때문에 인간에 의해 만들어졌음에도 거꾸로 인간을 지배하는 힘을 가질 수 있다고 간주되는 기술—이 탄생한다. 종래의 기계적인 기술은 설사 주로 인간의 '손' 혹은 '신체'와 결부되는 것에 불과하다 해도 인간의 합목적적인 행위의 일부였다. 그러나 여기서 탄생한 새로운 기술은 인간 존재에서 자립해 있는 까닭에 목적에 통제되는 기技*가 끼어드는 것을 허락하지 않고 객관적이고 필연적으로 진행된다.[13]

그리고 하비투스였던 기술이 '자동적'인 과학 기술로 전개되는 것과 나란히 예술 또한 탈하비투스화한다. 달랑베르 역시 마찬가지

* 일본어판에서 저자는 예술 개념이 성립하기 이전에 기술이라는 문맥으로 사용되던 Kunst와 Art를 '기技, 기술技術, 술術'이라는 세 가지 용어로 표현했다. 예술과 기술의 공통항을 강조할 때는 '술', 테크닉 및 솜씨라는 의미를 강조할 때는 '기'를 사용했다.

로 『백과전서』의 서문에 '아름다운 기술'이던 예술을 '자유로운 기술'로 분류하고 다음과 같이 서술했다.

자연의 모방을 의도하는 자유로운 기술은 주로 쾌를 목적으로 하기 때문에 아름다운 기술[＝예술]이라 명명되었다. 그러나 이는 예술을, 그보다 필요하거나 혹은 유용한 자유로운 기술[자유학예], 예컨대 문법학, 논리학, 도덕학과 구별하는 오직 유일한 것은 아니다. [양자의 차이는 더 나아가] 이들 후자가 누구라도 타인에게 전할 수 있는 확정된 부동의 여러 규칙règles을 지니고 있는 데 반해, 예술의 실천은 거의 대부분 천재성génie에서 그 법칙lois을 받아들이는 것에 불과한 일종의 발견(創意, invention) 속에 있다[는 점에서 확인할 수 있다]. 예술에 대해 쓴 이들 여러 규칙은 엄밀하게는 예술의 기계적인 부분partie mécanique에 불과하다.[30]

달랑베르에 의하면 예술은 두 가지 점에서 다른 '자유로운 기술'과 구별된다. 첫째로 예술의 종차는 그것이 '자연의 모방'을 시도하고 '쾌'를 불러일으키는 점에 있다고 그는 서술하고 있다. 이 첫 번째 논거는 앞서 검토한 바퇴의 예술 정의를 계승한 것이다. 여기서 주의해야 할 것은 달랑베르가 예술을 여타 '자유로운 기술'과 구별한 두 번째 논거이다.

기술은 본래 '실정적positif이고 불변하는 법칙'[31]에 기초한 것으로 규정되어 있었다. 이 점에서는 문법학, 논리학, 도덕학 등의 '자

유로운 기술〔자유학예〕'도 마찬가지다. 이들 자유로운 기술은 올바른 말하기와 쓰기를 위한, 올바른 추론을 위한, 올바른 행위를 위한 규칙을 우리에게 가르쳐준다. 그러나 예술만은 이 점에서 열외적이다. 왜냐하면 예술에서 규칙은 그 '기계적인 부분'—구체적으로 말하면 선행한 '발견'을 손 혹은 신체를 통해 단순히 실행하는 것—에서만 타당하기 때문이다. 그리고 예술에서 본질적인 부분은 이 기계적인 부분이 아니라 비非기계적 부분, 즉 실행에 앞서는 '발견'이며 거기에 '확정된 부동의 여러 규칙'은 존재하지 않는다. 확실히 '발견'은 단순한 우연의 소산이 아니다. 그러므로 달랑베르는 '발견'의 근간이 되는 법칙성이 존재한다고 주장한다. 그러나 여기서 말하는 법칙이란, 결코 다른 기술의 근간이 되는 '법칙'과 같이 그 기술을 배우는 모든 사람에게 개방되어 '전달 가능한' 것이 아니라 예술가의 '천재성'génie에서 유래하는 것이라고 규정된다.[14]

그러므로 '불변하는 각종 규칙'을 기술의 요건으로 한다면 예술은 기술이면서 기술을 능가하는 특징을 지니게 된다. 동시에 예술의 본질은 그것이 기술을 넘어서는 점에 있다. 예술에서 기술성은 단지 그 '기계적인 부분'과 결부된 것에 불과하기 때문이다. 여기서 예술은, 하비투스로서 배우고 익혀야 할 기술이기도 하지만 본질적으로는 그것을 넘어선다는 결론이 나온다. 앞서 살펴보았듯 달랑베르는 기계적인 기술이 탈하비투스화하는 경향이 있음을 지적했는데 동시에 예술도 탈하비투스화한다. 즉 양쪽 모두 이미 사람이—손에 의해서든, 정신에 의해서든—학습에 의해 습득하거나 타자와 공유할 수 있는 것이 아니다.[15] 예술의 탈하비투스화란 예술을 하나의 하비

투스로 파악하는 관점—예컨대 시인이란 '시를 낳는 하비투스를 소유하고 있는 사람'이라고 정의하는 바움가르텐의 이론[32]—과 완전히 대립한다. 물론 고전적 예술 이론에서도 '타고난 천재성' *ingenium*의 중요성은 지적되고 있다.[33] 그러나 "단지 자신의 좋은 자연 본성*gute Natur*에 따르고자 하는 이는 실수하기 쉬울 것이다, 그도 그럴 것이 그 사람은 여러 규칙에 의해서만 자신이 다루는 일의 소재와 형식에 대해 확신할 수 있기 때문이다"[34]라고 했듯, 고전적 예술 이론은 '자연 본성'이 '여러 규칙' 아래 포섭되는 것을 추구한다. 그에 반해 달랑베르가 말한 예술의 탈하비투스화는, 시를 '시가 따라야 할 여러 규칙의 총체'*complexusw regularum ad quas conformandum poetma*[35]에서 해방하는 것을 지향한다.

이와 같이 전통적인 *ars*의 체계는 18세기 중엽에 기술의 탈하비투스화의 경향과 함께 해체되었고, 그러한 해체를 배경으로 근대적인 예술관이 움트기 시작했다.

이후의 과제

예술은 하비투스의 특성을 갖고 있으면서도 그것을 넘어선, 혹은 기술에 속하면서도 기술이 아니라는 일종의 역설과 본질적으로 결부되어 있다. 이 역설을 파헤치면서 근대적인 예술관의 특질을 고찰하는 것이 이 책의 일관된 과제이다.

이 책은 다섯 개의 장으로 이루어져 있다. 어느 장이든 그것이 다루는 개념적 주제에 따라서, 먼저 '고전적'[16] 예술관을 검토하고 그와 대비해 근대적 예술관의 특색을 논한다. 이하 다섯 개의 장은

역사적 순서가 아니라 주제에 따라 구성되어 있으며, 모두 동일한 시대(장에 따라 다소 차이는 있으나 거의 18세기 초에서 19세기 초에 이르는 약 100년 동안)에 제기된 예술 이론을 고찰 대상으로 하고 있다.

각 장은 서로 관련되어 있기는 하지만 기본적으로 독립되어 있으며 선행하는 장을 직접적으로 전제하지는 않는다. 오히려 이 다섯 장의 배치에 의해 근대적 예술관의 특질이 드러나도록 했다.

이렇게 말하면 다음과 같은 반론도 예상할 수 있다. 즉 근대적인 예술관은 18세기 중엽에서 말엽에 걸쳐서가 아니라 르네상스에 성립된 것이 아니냐는 반론이다.[17] 르네상스의 의의에 대해 논하는 것은 이 책의 과제를 벗어나지만, 이와 같은 반론에 대해서는 18세기 초에 고전적 이론이 존재했음을 근거로 삼아 재반론하고자 한다.

게오르크 프리드리히 케르스팅 〈아틀리에의 카스파어 다비트 프리드리히〉Caspar David Friedrich in seinem Ate-lier, 1819년, 베를린 프로이센 문화재단 소장

고전적 예술관에 따르면 자연이야말로 예술의 규범이었으나 근대적인 창조 개념은 예술가의 내면을 예술의 규범으로 한다. 케르스팅Georg Friedrich Kersting(1785~1847)이 묘사한 것은 벗이자 화가인 카스파어 다비트 프리드리히Caspar David Friedrich(1774~1840)다. 케르스팅은 캔버스, 이젤, 화구, 책상, 의자 이외에는 아무것도 없이 바깥 세계와 차단된 작업실에 프리드리히를 배치함으로써 그의 자기 성찰적인 창조 과정을 그려내고 있다. 프리드리히는 "정신의 눈으로 먼저 상像을 볼 수 있도록 육체의 눈을 감아라"[1]라고 말했다.[1]*

* 저자는 이 책에서 Bild와 image를 '이미지'가 아니라 '상'像으로 표현한다. '상'이라는 말 자체에는 '무언가와 닮은 것, 무언가를 본뜬 것'이라는 의미만 있기 때문이다. 그런데 이미지라는 말에는 '마음속에 있는 것'이라는 뜻이 있다. 이 책의 주요 용어인 '원상原像-모상模像'의 경우 '마음속에 있는 것'이라는 의미가 없는 까닭에 저자는 '상'이라는 단어를 사용한 것이다.

유럽의 근대적 예술관에서 예술가가 창조하는 주체임은 자명한 명제이며 창조성이야말로 예술가의 본질을 이룬다.

그러나 역사를 되돌아보면 그리스도교적 전통에서 '창조한다' *creare*라는 술어는 오직 신에게만 귀속되었으며, 인간에게는 창조하는 능력이 부정되고 단지 '제작하는' *facere* 능력만이 인정되었다. 그도 그럴 것이 예컨대 토마스 아퀴나스Thomas Aquinas(1225?~1274)에 의하면 인간이 어떤 것을 제작할 경우 항상 '질료인'質料因을 전제로 하지만, 창조란 이러한 질료인을 전제로 하지 않고 '무無에서 *ex nihilo* 무언가를 제작하는 것'을 의미하기 때문이다.[2] 그러므로 "그 어떤 피조물도 창조할 수 없"으며 "창조하는 것은 오직 신만의 고유한 활동이다."[3]

이러한 그리스도교적 전통이 18세기에도 받아들여지고 있었다는 점은 크리스티안 볼프Christian Wolff(1679~1754)가 저서 『형이상학』*Vernünftige Gedanken von Gott, der Welt und der Seele des Menschen, auch allen Dingen überhaupt*(1720)*에서 "우리 인간은 무언가를 창조할 힘을 가지고 있지 않다"[4]라고 서술한 데서도 드러난다. 예술가에게 '창조한다'는 술어를 부여하는 것은 애초에 불가능하다. "창조적schöpferisch으로 쓰는 것, 창조적으로 시를 짓는 것, 이는 처벌되어야 할 비非그리스도교적 표현이다. …… 우리는 서적, 이성, 자연을 통해 단 하나의 유일한 창조자Schöpfer가 존재한다는 것을 알고 있다"²라고 18세기 중엽에도 여전히 언급되고 있었다는 사실은 이

* 이 책의 출판연도는 1719년으로 혼동되기도 한다. 책에 실린 볼프의 서문은 1719년 12월에 씌어졌으나 출판연도는 1720년이다.

러한 전통이 굳건하다는 것을 말해준다.

그렇다면 예술가가 창조의 주체라는 개념이 성립하려면, 예술가가 어떤 방식으로든 신과 유비類比적인 존재로서 파악될 필요가 있었다는 예상이 일단 성립할 것이다.

예술가와 신을 유비적으로 여기는 이러한 생각은 이미 중세에도 확인할 수 있었다. 예를 들어 토마스 아퀴나스는 신의 창조를 기술자artifex 혹은 건축가aedificator의 활동에 비유해서 논했다.[5]3 그러나 이러한 비교에서 근대적인 예술가상像을 읽어낼 수는 없다. 그 이유는 첫째, 여기에는 아직 근대적인 의미의 '예술'이 '기술'에서 자립하지 않았기 때문이며, 또한 둘째로, 예술가와 신의 비교는 비교에 머물러 있을 뿐 결코 예술가를 신의 위치에 놓고 예술가의 창조 활동을 인정한 것이 아니기 때문이다. 이러한 비교가 예술가의 지위 상승을 초래하여 '제2의 신'인 시인, 혹은 '신과 같은 예술가'라는 예술가상을 성립시켰다는 점, 그리고 그것이 르네상스 이후였다는 것은 이미 지적한 바와 같다.[4] 그러나 이러한 예술가의 신격화가 이론으로 확립되려면 신의 창조란 무엇인지, 또 예술가의 제작은 어떤 점에서 신의 창조와 유비적일 수 있는지가 철학적으로 명시되어야 한다. 이하에서는 먼저 라이프니츠Gottfried Wilhelm Leibniz(1646 ~1716)의 영향 아래서 18세기 초부터 중엽에 걸쳐 전개된 볼프학파의 미학 이론에 나타나는 '창조' 개념을 검토한다. 볼프학파의 이론가는 '예술은 자연을 모방한다'는 명제—즉 아리스토텔레스에게 연원을 두고 르네상스 이후 유럽의 예술 이론을 지배해온 명제—를 계승한다.[5] 오늘날의 눈으로 봤을 때 이 명제는 예술가의 창조성과

상반되는 듯 여겨지지만, 볼프학파의 이론가는 오히려 이 명제에 의
거해 예술가의 창조성을 칭송한다. 이를 가능케 한 것은 자연의 창
조자인 신과 예술가를 유비적으로 파악하는 시점이다. 볼프학파는
라이프니츠의 창조 이론을 예술 이론에 적용하여 예술가의 창조를
신의 창조의 유비로서 철학적으로 논한다. 이처럼 예술가의 창조성
을 강조한 데서 볼프학파의 이론이 이미 근대적인 창조 개념을 준비
한 것처럼 여겨지지만, 예술가의 창조성 밑바탕에 자연의 규범성을
두고 있다는 점에서 이 이론에는 여전히 전前근대적인 특징이 남아
있다. 이 장의 두 번째 과제는 18세기 말에서 19세기 초의 미학 이
론에 입각하여, 자연의 규범성이 해소되고 근대적인 창조 개념이 성
립하는 경위를—18세기 초에서 중엽에 걸친 창조 이론과의 연속성
과 비非연속성에 주목하여—밝히는 데 있다.

1. 창조의 유비와 가능적 세계

볼프학파의 이론가가 예술가에게 '창조한다'는 술어를 부여할 수 있었던 근거는 무엇일까? 그것은 볼프학파의 이론가가 예술의 자연모방설을 계승하는 동시에 그것을 자연의 창조에 관한 철학적, 신학적 논의(구체적으로 말하자면 '가능적 세계'에 관한 논의)와 결부함으로써 예술가와 신 사이의 유비 관계를 인정할 수 있었기 때문이다. 여기서 볼프학파의 자연모방설을 검토해보자.[6]

자연의 규범성

요한 보드머Johann Jakob Bodmer(1698~1783)와 요한 브라이팅거 Johann Jakob Breitinger(1701~1776)는 볼프의 형이상학을 전제로 하여 이를 예술 이론으로 확장했는데, 그들의 초창기 강령이라고도 할 수 있는 『화가 담론』*Die Diskurse der Maler*(1721~1723)에는 다음과 같은 구절이 있다.

올바르게 쓰고 그리거나 동판을 부식시키려는ätzen 이들에게 자연은 유일하고 보편적인 교사이다. 이들은 자연을 자기 작품의

범례Original나 모범Muster으로 삼고 자연을 연구하고 모조 kopieren하고 모방nachahmen한다는 점에서 완전히 일치한다. 자연은 작가의 붓을 인도하고 화가가 채색하는 것을 도우며 조각가가 윤곽선 긋는 것을 돕는다. 이들 예술가가 만일 자연의 조언에 따르지 않는다면, 또 자신의 예술 규칙을 자연에게서 빌리지 않는다면 결코 아무것도 이룰 수 없을 것이다.[6]

예술이란 그 자체에 의해 기초가 다져지는 자립적인 행위가 아니다. 자연만이 예술에 규칙을 부여하고 예술을 정당화한다. 그러므로 예술가가 만드는 것은 모두 '자연 속에 근거를 갖도록' 요청되며 '자연에서 일탈한 모상模像' 제작은 부정된다.[7] 예술가가 자연을 '모방'해야 하는 까닭은 이러한 자연의 규범성, 범례성 때문이다.

그렇다면 자연의 규범성은 무엇에 기초해 있을까? "자연은, 혹은 자연 속에서 또는 자연을 통해 활동하는 창조자는 모든 가능적 세계möliche Welt-Gebäude 속에서 현재의 세계를 골라서 그것을 현실성의 상태로 가져왔으나, 그것은 창조자가 자신의 어긋나는 법 없는 통찰로 현재의 이 세계를 모든 세계 가운데 최선最善의 것으로 간주하고, 또 자기 목적Absicht에 가장 적합한 것으로 간주했기 때문이다."[8] 자연은 신의 창조 작업이 현현顯現하는 장이며 바로 그 때문에 자연의 규범성은 신의 완전성에 의해 뒷받침된다. 보드머와 브라이팅거는 라이프니츠의 최선관最善觀(optimisme)*—즉 신은 자신의

* 라이프니츠의 세계관을 나타내는 '최선관' optimisme이라는 용어는 그의 사후 만들어졌다. 낙관주의Optimismus라고도 불리는 이 이론은 이후 알렉산더 포프의 『인간론』 Essay on Man(1733~1734)에 의해 대중

지성을 통해 모든 가능적 세계를 인식하고 자기 의지를 통해 가능적 세계 속에서 최선의 세계를 선택하여 그것을 현실화한다는 라이프니츠의 생각—을 계승하고, 바로 여기에 자연모방설의 기초를 세운 것이다.

그런데 이러한 최선관은 어떻게 예술가의 창조성 이론과 양립할까? 이러한 의문에 답이 되는 열쇠는 위의 인용문에 나타난 '가능적 세계', 즉 라이프니츠의 창조 이론에서 유래한 개념 속에 들어 있다.

가능적 세계 이론

라이프니츠의 창조 이론은 네 가지 논점으로 이루어진다.

먼저 첫째로 라이프니츠에 의하면 "우리의 이성적 인식은 두 가지 대원칙에 기초해 있다."[9] 하나는 '모순율'이며 이는 가능성에만 결부된다. 모순율을 충족하는 것은 가능하며, 그에 반反하는 것은 불가능하다. 그러나 어떤 것이 존재하는 이유를 모순율에 의해 증명할 수는 없다. 이러한 이유를 증명하는 원칙이 두 번째인 '충족이유율' 혹은 '충분한 이유의 원칙'이다. 충족이유율은 사실로서 존재하는 것에 관한 원칙이다.

둘째로 라이프니츠는 이렇게 각각의 원칙에 의해 기초가 마련된 두 종류의 진리를 구별한다. 하나는 모순율에 기초한 '이성의 진리'인데, 그것은 '필연적이며 그 반대는 불가능하다.' 그에 반해 두 번

화되어 계몽주의 사상의 특징이 되었다. 칸트 역시 1759년 「낙관주의 시론」Versuch einiger Betrachtungen über den Optimismus에서 라이프니츠의 최선관을 받아들였으나 1791년 「변신론의 모든 철학적 시도의 실패에 대하여」Über das Mißlingen aller philosophischen Versuche in der Theodizee에서는 인간의 이성 능력을 넘어서는 우주론적 판단을 거부한다.

째 진리는 '사실의 진리'이며 그것은 '충족이유율'에 바탕을 두고 있다. 사실의 진리는 '그 반대가 가능하기' 때문에 그 자체로는 '우연적'이다.[10]

그렇다면 사실의 진리에 바탕이 되는 충족이유율이란 무엇일까? 이 점을 명확히 하기 위해서는 셋째로 신의 지성과 신의 의지의 관계, 한마디로 말하자면 신에 의한 세계의 창조 이론을 고찰할 필요가 있다. "신의 관념 속에는 무한히 많은 가능적 세계가 있으나 세계는 오직 하나밖에 현존할 수 없으므로 신으로 하여금 다른 세계보다도 이 세계를 선택하도록 결정하게 하는, 신의 선택을 위한 충분한 이유가 존재해야 한다. 그 이유는 오직 적합성 속에, 즉 이들 세계가 포함하고 있는 완전성의 정도degrés de perfection에만 있다. 각각의 가능적 세계는 그것이 포함하는 완전성에 따라 현존을 요구하는 권리를 지닌다. 그리고 이것이야말로 최선의 세계가 현존하는 원인이다. 신은 지혜에 의해 최선인 세계를 인식하고 선의善意(bonté)에 의해 이를 선택하며, 역량力量(puissance)*에 의해 이를 산출한다."[11] 개개의 실체는 내부에 모순을 포함하지 않는 한 가능하지만 그러한 실체의 집합에 의해 세계가 생겨난다. 가능적 세계란 그것을 구성하는 갖가지 실체가 서로 가능한 것을 말한다. '공가능성'共可能性의 원리에 기초한 세계는 그 자체가 또한 무수하게 가능하지만 그들이 모순율에 기초해 있는 이상, 단지 가능적인 것에 머무를 뿐이다. 신은 대관절 왜 무한수의 가능적 세계 가운데서 어느

* 라이프니츠 및 라이프니츠학파의 용어 puissance는 일본에서 '세력'勢力으로 번역된다. 한국어판에서는 잠재적인 뉘앙스를 살리기 위해 '역량'으로 옮긴다.

하나를 선택하여 창조했을까? 다시 말해 신의 창조에 충분한 이유란 무엇일까? "각각의 가능적 세계는 각각의 세계에서 고유한, 신의 주요한 계획 혹은 목적에 의존한다."[12] 개별적인 세계는 제각각 고유한 신의 계획 혹은 목적을 달성해야 하며 합목적성을 특징으로 한다. 신은 자신의 '지성'과 '지혜'에 의해 무수한 무모순적 세계를 사유하고, 각각의 세계의 합목적성 즉 완전성을 비교하는 동시에 자신의 '의지'에 의해 '완전성의 정도'가 가장 큰 세계를 선택한다. 즉 현존하는 세계가 가장 완전한 것이야말로 이 세계의 충족이유를 형성한다. 그러므로 모순율이 신의 지성과 결부된다면, 충족이유율은 신의 의지와 결부된다. "신의 지성은 본질의 원천이며 신의 의지는 현존의 원천이다."[13]

여기서 넷째로 신 안에는 세 종류의 인식이 존재한다는 것이 명확해진다. 첫 번째 인식은 '단순한 지성 작용의 인식'이라 불리며, 이는 모순율에 기초한 '가능적이고 필연적인 진리'를 그 대상으로 한다. 이 진리는 모든 가능적 세계에 공통적이며, 이 세계가 현실화되었는지 여부에 구애되지 않는다. 두 번째 인식은 '직관의 인식'이라 불리며, 이것이 대상으로 하는 것은 충족이유율에 의해 현존하는 것에 도달한 '현실적인 것', 즉 '우연적이고 현실적인 진리'이다. 세 번째로 이 두 가지 인식의 '중간'에 있는 현실화되지 않은 가능적 세계를 대상으로 하는 인식이다. 이것이 '단순한 지성 작용의 인식'과 다른 점은 그 대상이 가능적이긴 해도 필연적이지 않기 때문이며, 또 그것이 '직관의 인식'과 다른 것은 그 대상이 우연적이긴 해도 현실적인 것은 아니기 때문이다. 이러한 신의 인식을 라이프니츠는

'중간적 인식'이라 부른다.[14]

이러한 신학적 배경을 지닌 가능적 세계론이 도대체 어떻게 해서 예술 이론에 도입된 것일까?

창조의 유비

라이프니츠는 『변신론』辯神論(*Theodizee*, 1710)에서, 그리고 볼프는 『형이상학』(1720)에서 각각 '가능적 세계'를 설명할 때 '소설'을 예로 들었다.[15] 즉 소설은 현실적이지 않더라도 일어날 수 있는 사건을 제시하므로 '다른 세계에서는 일어날 수 있는 상황에 대한 이야기'[16]로 규정된다. 그러나 소설은 단지 가능적 세계를 설명하기 위해 예로 든 것에 불과하며 라이프니츠도, 볼프도 가능적 세계론에 의해 예술작품을 논리적으로 규정하고자 했던 것은 아니다. 그에 반해 그들을 계승한 볼프학파의 이론가는 가능적 세계라는 개념을 예술 이론에 도입한다.[7] 이어서 브라이팅거의 『비판적 시학』*Kritische Dichtkunst*(1740)에 나타난 논술을 근거로 고찰해보자.

브라이팅거는 다음과 같이 논의를 진척시킨다.

현실적인wirklich 여러 사물로 이루어진 세계가 나타내는 현재의 배치Einrichtung가 반드시 필연적인 것은 결코 아니므로, 창조자가 다른 목적을 가지고 있었다면 전혀 다른 본성을 갖춘 존재자를 창조erschaffen하여 그들을 전혀 다른 질서 속에 결합하고, 그들에게 전혀 별개의 규칙을 부여하는 것도 가능했을 것이다. 그런데 시는 〔신에 의한〕 창조Schöpfung와 자연의 모방이며, 그것

도 단순히 현실적인 것에 관한 것이 아니라 가능적인 것에 관한 모방인 까닭에 시작詩作은 일종의 창조로서 그 진실다움의 근거를, 자연에서 현재 도입된 법칙과 운행에 조화되는 것에 두거나 혹은 자연이 우리의 사고에 따라 다른 목적을 지닐 때 행사할 수 있을 법한 자연의 힘에 두거나 둘 중 하나이다. 어느 경우든 진실다움은 상황이 목적과 조화되어 있는 것, 상황 그 자체가 내적으로 근거를 이루어 서로 모순되지 않는 것, 여기서 성립한다.[17]

읽으면 바로 알 수 있듯 브라이팅거는 라이프니츠의 '가능적 세계' 이론을 계승하면서 그것을 예술 창작의 차원으로 적용한다. 시인은 현존하는 세계를 단지 모방하는 것이 아니다. 그것은 역사가의 과제이기는 해도 시인의 과제는 아니다. 시인(그리고 일반적으로 예술가)의 존재 의의는 현실적 세계의 우연성을 앞에 두고, 이 세계와는 다른 세계로 모방의 대상을 넓히는 데 있다. 예술가 고유의 창작력이 활동하는 장場은 가능적 세계에 있다. '현실적인 것'과 '가능적인 것'을 각각 '역사'와 '시'의 대상으로 간주한다는 점에서 브라이팅거는 의심할 여지없이 아리스토텔레스의 『시학』De arte poetica(1451, b6~7)을 따르고 있다.

그러나 창조라는 관점에서 주목해야 할 것은 이러한 '가능적 세계'가 시인의 창작 활동에 의해 비로소 존립하는 것이 아니라는 점이다. 시인이 설령 현실적 세계를 넘어서 창작한다고는 해도 이러한 창작에서 그 "원상原像(Original)은 …… 다른 가능적 세계의 내부에서 추구되어야 하며"[18] 더 나아가 이 가능적 세계의 "진리는 애초

자연의 창조자의 전능한 힘 속에서 근거가 부여되는 것"[19]이므로, 시인의 '독창성'Originalität을 인정하는 일은 있을 수 없다.

그럼에도 불구하고 브라이팅거는 시인의 창조성을 강조한다. 그 것은 그가 시인은 신의 위치에서, 신이 실제로 창조하지는 않았을지 라도 창조할 수는 있었던 가능적 세계를 예술작품이라는 가상假象 속에 이른바 현실화한다고 생각하기 때문이다. "적절하게 발견된 시는 다른 가능적 세계에서 유래하는 역사로 간주할 수 있다. 그러 므로 시인에게만 창조자Schöpfer라는 이름이 주어질 수 있다. 왜냐 하면 시인은 그 재주를 매개로 하여, …… 감관感官(Sinn)에는 존재 하지 않는 사물도 이른바 창조하므로gleichsam erschffen, 즉 이 사물 들을 가능성의 상태에서 현실성의 상태로 옮겨 오기 때문이다."[20] 시인은 신 안에 이전부터 단지 가능성으로 존재하던 것을 예술작품 에 의해 소위 현실적인 것으로 바꾸는 까닭에 창조자라고 불린다. 이 문장이 명백히 보여주듯 볼프학파에게 '창조'라는 개념은 새로운 가능적 세계의 창출을 의미하는 것이 아니라 신 안에 이미 가능적으 로 존재하는 세계를 '현실성의 상태로 옮겨 오는' 것을 의미한다.

이상의 고찰에서 다음 세 가지 결론이 도출될 수 있을 것이다.

첫째, 볼프학파의 이론가는 예술가가 '창조하는' 주체임을 시인是 認하기 위해 신의 창조에 관한 신학적 논의, 특히 '가능적 세계'에 관 한 논의를 예술가의 창작 활동을 논할 때 적용했다는 점이다. 브라이 팅거는 시인에게 '창조자'라는 명칭을 부여할 때, 시인에게 두 가지 능력—즉 '자신의 주요한 목적을 달성하기 위해 특수한 여러 목적을 적절하게 결합하는 지성'과 '애초 존재하지 않는 여러 사물에 진실다

운 현실성을 부여할 수 있는 역량*puissance*'—을 인정하지만,[21] 이는 가능적 세계를 구상하는 능력을 신의 '지성', 가능적 세계를 현실화하는 능력을 신의 '역량'이라 했던 라이프니츠의 용어법에 따른 것이다.[22] 더욱이 바움가르텐은 "이 세계에서는 가능적인 장場을 가지고 있지 않으나, 그러나 …… 중간적 인식에 의해 아름답게 혹은 추하게 될 수 있었던, 또는 될 수 있는 것이 창작된다면 이러한 다른 세계적 허구는 그 발견자가 이른바 새로운 세계를 창작에 의해 창조하는 *creare* 것이기 때문에 …… 시적 허구라 불린다"[23]라고 서술하고, 애초에 신의 인식을 특징짓는 '중간적 인식'이라는 술어를 예술 이론에 적용하여 그것으로 예술가의 창조성을 기초한다.

두 번째는 예술가의 창조성 이론과 자연모방설이 필연적으로 양립한다는 것이다. 예술가가 창조자일 수 있는 것은 예술가가 진정한 창조자인 신의 창조 행위를 모방하고, 신이 '다른 목적'을 가지고 있었다면 창조했었을 세계를, 신을 대신해 몸소 현실화하는 경우에 한해서다. 예술의 자연모방설이 의미하는 것은 결코 예술가가 자연에서 발견되는 개개의 존재자를 충실히 재현해야 한다는 것이 아니라바로 "자연에서 자연을 통해 활동하는 창조자"[24]를 모방해야 한다는 말이다. 자연은 가능적 세계에 관해서도, 예술에 있어서도 항상규범인 것이다.

세 번째로는 예술작품과 세계, 또는 예술가와 신, 혹은 예술가와산출하는 것으로서 자연[8]이 유비 관계에 놓인다는 점이다. 바움가르텐은 다음과 같이 말했다. "일찍이 오래전부터 시인은 이른바 제작자*factor* 혹은 창조자*creator*라고 여겨져왔다. 그러므로 시는 이른바

세계여야 한다. 이리하여 세계에 관해서 철학자에게는 명확하게 되어 있는 것들이, 유비적으로 시에 대해서도 주장되어야 한다."[25]⁹ 라이프니츠가 이미 신을 '여러 사물의 창시자*auteur*'나 '산출적 자연' *natura naturans*[26]이라 불렀던 것을 상기해보면, 예술가가 모방해야 할 자연이란 바로 '산출적 자연'으로서의 창조자라 할 수 있다. 예술가는 진정한 창조자의 창조 행위를 모방하여 신이 '다른 목적'[27]을 가지고 있었다면 창조했었을 '가능적 세계'를, 신을 대신해서 몸소 현실화하는 경우에 한해 자신 또한 '창조자'가 되는 것이다.

가능적 세계의 한정과 신화적 세계의 위치

그런데 예술가의 제작이 신을 대신한 '세계'의 '창조'라면, 예술작품은 신이 창조한 이 최선의 세계와 어떤 관계를 맺고 있을까?

바움가르텐은 다음과 같이 논의를 전개한다.

형이상학에 근거해 잘 알려져 있듯, 현재의 이 세계는 신이 창조할 수 있었던 최선의 세계다. 그런 까닭에 여러 사물의 다른 연관〔=다른 가능적 세계〕이 그럼에도 여전히 선한 것이라면, 그것은 여러 사물의 현재의 연관에서 모든 점에서 벗어나 있어서는 안 되고, 오히려 많은 점에서 그것과 같아야 한다. …… 아름다운 정신〔=예술가〕이 완전히 새로운 허구를 만들어야 하는 것은 아니다. 오히려 이 사람이 구축하는 것이 미적인 사람들*aesthetici*에 의해 이미 확증된 다른 세계와 많은 점에서 조화를 이루는 것은 지극히 현명한 일이다.[28]

확실히 예술가에게 이 세계와는 다른 '가능적 세계'의 창작이 허락된다고는 해도 '완전히 새로운 허구'는 이 최선인 세계와 어긋나는 까닭에 인정할 수 없다는 것이다. 볼프학파의 이론가는 '가능적 세계' 이론을 예술 이론에 대입함으로써 예술가의 창작의 장場을 '현실적 세계'에서 '가능적 세계'로 확장했으나, 다른 한편으로 '최선관'으로 인해 일단 예술가에게 인정한 '가능적 세계'의 영역에 제한을 두어 완전히 미지의 새로움 혹은 독창성은 배제한다.

그러나 바움가르텐이 예술가의 활동의 장에 이러한 제한을 둔 것은 단지 '완전히 새로운 허구'가 최선관이라는 형이상학적 이론에 어긋나기 때문만이 아니라, 향수자享受者가 그러한 허구에서 진실을 얻을 수 없다는 향수자의 시점에서 비롯된 것이기도 하다. "이러한 미지의 허구는 많은 사람들에게 거짓과 유사한 것 falsi simile으로 보인다."[29] 그렇다고 해도 예술가의 창작은 어디까지나 현실적인 제약에 얽매여서는 안 되며, 그런 의미에서 '새로운 것'이어야 한다. 그렇다면 허구는 어떤 조건이라야 '거짓과 유사한 것'이 되지 않는 동시에 현실에서 자유롭고 새로울 수 있을까?

이 대답의 열쇠는 앞의 인용문에 있던 '미적인 사람들에 의해 이미 확증된 다른 세계'라는 개념 속에 들어 있다. 그것은 바움가르텐이 '시인들의 세계', '시적 세계'라 부른 것, 즉 '신화'다.[30] 이 신화적 세계는 예술가가 창작할 때 전제로 해야 할 소재이며, 동시에 예술가는 향수자가 이 신화적 세계를 공유하고 있다고 기대할 수 있다. 이렇게 바움가르텐은 "아무도 모르고, 누구도 말하지 않은 것을 처음으로 세계에 묻기보다는 『일리아스』 Ilias에서 몇 개의 막을 만드

는 편이 나을 것"이라고 한 호라티우스의 『시론』*Ars Poetica*(제128~
130행)에 의거해 완전히 미지의 다른 세계와 같은 허구를 창작하는
것은 곤란하다고 지적하고,[31] 시인에게 다음과 같이 충고한다. "당
신은 이야기 속에서 미적 필연성 없이 손님들을 미지의 어려운 길로
유혹하면 안 된다. 오히려 시인들의 세계 전체에서 한층 풍요롭고
품위 있으며 진실하고 잘 알려져 있는 영역에서 당신의 새로운 허구
를 끌어내야 한다."[32] 시인이 기존의 전통적인 신화적 세계에 의거
해 그와 조화되는 방식으로 몸소 창작하는 세계는, 이 신화적 세계
와 유비적인 까닭에 이러한 허구를 바움가르텐은 '유비적인 시적
허구'라 부른다.[33]

'완전히 새로운 허구'를 창작하는 시인은 향수자가 이 세계로 빠
져드는 것을 곤란하게 하는 데 반해, 신화적 세계와 유비적으로 창
작하는 시인은 이 세계를 공유하는 향수자의 '예상'*anticipatio*에 힘
입어 자신이 창조한 '새로운 세계'[34]로 향수자를 '안내하는'[35] 것
이 가능하다. 즉 신화적 세계를 공유하는 향수자는 이 신화적 세계
를 '보조정리'補助定理로 하여 "이른바 이미 알고 있는 다리를 다니는
것처럼 이 가정假定을 지나" 시인이 창조하는 "새로운 세계로 도약
할 준비가 되어 있는 것"[36]이다.

신화적 세계는 한편, 예술가가 새로운 세계를 창조하는 데 스스
로를 몰아세우는 소재의 역할을 해낸다. 예술가가 창조자일 수 있는
것은 그가 창조한 궤적이 자기 자신에 앞서 신화적 세계 속에 유지
되고 있으며, 이 세계를 자기 활동의 장으로 함으로써 가능하다. 예
술가는 선행한 예술가의 창조 활동에서 도움을 얻어 자신의 새로운

세계를 창조한다. 다른 한편으로 이 신화적 세계는, 향수자가 예술 작품을 향수하기 위해 전제하는 기대의 지평이기도 하다. 자신에게 완전히 미지인 세계는 이 기대의 지평 바깥에 있는 까닭에 향수자가 그 속으로 비집고 들어갈 여지가 없다. 신화적 세계에서는 향수자의 예상이야말로 이 신화적 세계와 유비적으로 구상된 새로운 세계로 그가 들어올 지평을 구성한다.

이렇게 해서 바움가르텐은 예술가의 창조성에 기초가 되는 가능적 세계론과 '최선관'을 양립시킨다. 그러나 이러한 두 이론이 양립한다면, 예술작품이 창조하는 세계는 최선인 이 세계에 비해 필연적으로 뒤떨어진 세계가 된다. 그렇다면 예술가는 이러한 최선인 현실적 세계를 앞에 두고 도대체 왜 예술작품을 창조하는가 하는 의문이 생긴다. 즉 신이 '다른 목적'을 가지고 있었다면 창조할 수 있었을 법한 세계로서 예술작품이 정당화될 때, 대관절 '다른 목적'이란 무엇인가, 다시 말해 예술가의 창조에서 '충족이유'란 무엇인가 하는 의문이다. 최선인 현실적 세계를 앞에 두고 애당초 예술가의 창조에 '충족이유'는 존재하는 것일까?

예술작품의 의의와 최선관

브라이팅거는 다음과 같이 논한다. "시인이 목적으로 하는 것은, 적절하게 발견되어 교시教示로 넘치는 묘사lehrreiche Schildereien를 통해 독자가 구상력構想力을 기분 좋게 열중하도록 하여 독자의 마음을 사로잡는 것이다."[37] 시인은 '독자를 즐겁게 하면서 가르쳐야' 한다는 호라티우스(『시론』 제344행) 이래의 전통에 따르는 브라이팅거

에게[38] 시의 의의는, 시가 철학처럼 단순히 이성理性에 가르침을 주는 것이 아니라 그 '가르침'을 구상력이 파악할 수 있는 '의상 혹은 가면' 아래 '감춘다'는 점에 있다.[39] 즉 예술작품이 지시하는 세계는 확실히 이성적 관점에서 보면 최선의 현실적 세계에 비해 열등하다 할 수 있지만, 구상력에 쾌快를 부여한다는 점에서 정당화된다.

이 점에 대해 논의를 명확히 전개한 것은 바움가르텐이다.

바움가르텐은 시인이 현실적 세계와는 다른 세계를 창작하는 것이 허용되는 조건 중 하나로 "보다 상위의 여러 이유들로 인해 *propter rationes superiors* 산만하거나, 혹은 인간적인 유약함으로 인해 수미일관성이 한층 결여된 이 세계의 사물들보다, 다른 세계적인 사물들*heterocosmica*이 온갖 성격, 장소, 때에 관해서 더욱 커다란 통일, 혹은 보다 눈에 띄는—혹은 이렇게 말해도 괜찮다면 보다 긴밀한—연관이 기대되는 경우"[40]를 들었다. 시인이 굳이 '다른 세계적 허구'를 구상하는 것은 이러한 다른 세계적 허구가 현실적 세계보다 많은 '통일'과 '관련'을 가지고 있기 때문이다. 그는 현실적이고 역사적인 세계보다 다른 세계적이고 시적인 허구가 더욱 큰 연관성을 가지고 있는 것에 의거해 아리스토텔레스가 『시학』 제9장에서 '시는 보다 보편적인 것을, 역사는 개별적인 것을 말하기 때문에 시는 역사보다 뛰어나며 보다 철학적이라고 칭찬'하고 있음을 시인한다.[41]

그러나 이는 현실적 세계보다도 다른 세계적 허구가 더욱 완전하다는 의미는 아닐까?

바움가르텐은 자신의 '다른 세계적 허구' 이론을 '최선관'으로

조정하기 위해 '이 세계의 사물들'이 '다른 세계적인 사물들'보다도 산만하거나 수미일관성이 결여된 까닭을 단지 '보다 상위의 이유들로 인해' 혹은 '인간적인 유약함 때문'이라고 서술했다. 후자는 이 세계의 결함이 신에게서가 아니라 단지 인간의 유약함에서 유래하며, 인간적인 유약함이 없다면 더욱 뛰어난 연관이 있을 거라는 의미다. 또 전자는 보다 상위의 여러 이유를 감안하면 현실적 세계에는 더욱 뛰어난 통일성이 있다는 의미다. '보다 상위의 이유들'이란 신이 이 세계를 창조할 때 가지고 있던 '목적'이다. 신에 의한 창조와 시인에 의한 창조 사이에는 각각의 '목적'에 우열이 있으며, 신은 보다 상위의 '목적'으로 인해 시인의 '목적'(즉 감성적 인식에 있어서의 완전성)을 중시하지 않는다. 그러나 이는 시인의 '목적'에 있어서는—이 목적이 신의 목적에 비하면 완전성에서 열등하다고는 해도—다른 세계적 허구가 현실적 세계보다도 완전할 수 있다는 것을 의미한다. 시인은, 그리고 시인에 의해 "눈뜨고 있을 때 사랑해야 할 꿈"[42]에 빠진 향수자 또한, 자신의 감성적 인식에 의거하여 '다른 세계적 허구'의 선한 성질을 파악한다. 시인은 바로 "자신의 목적을 위해 이 세계를 제외한 최선의 세계를 고른다"[43]는 것이다.

이상의 고찰에서 알 수 있듯 '가능적 세계' 이론에 의거한 볼프 학파의 미학은 다음 세 가지로 특징지을 수 있다. 첫째는 최선관에 기초한 자연의 규범성이며, 둘째는 예술가와 신의 유비에 입각해 예술가의 창조성에 대한 기초가 마련된다는 점이다. 셋째로(이는 첫째와 둘째의 논점을 종합한 것인데) 신에 의한 창조와 예술가에 의한 창조 각각의 '목적'에 우열이 있음을 전제로, 예술가가 구상하는 세계가 예

술가의 '목적'(즉 감성적 인식에 있어서의 완전성)에 입각해 있으면 최선
이라는 기초가 마련된다는 것이다.

볼프학파의 영향

이러한 볼프학파의 미학 이론은 1750년대부터 1760년대에 걸쳐 모
제스 멘델스존Moses Mendelssohn(1729~1786)과 고트홀트 레싱Got-
thold Ephraim Lessing(1729~1781)으로 이어진다. 멘델스존은 『여러 예
술의 주요원칙에 대해서』*Über die Hauptgrundsätze der schönen Künste
und Wissenschaften*(1761)[10]에 다음과 같이 서술했다.

> 자연은 가늠할 수 없는 설계도를 가지고 있다. 이 설계도의 다양
> 성은 무한히unendlich 작은 것에서 무한히unendlich 큰 것에 이르
> 기까지 미치고 있으며, 이 설계도의 통일성은 모든 경탄을 능가
> 하고 있다.[11] 외적 형태의 미는 자연의 목적에서 지극히 작은 부
> 분을 차지할 뿐이며, 자연은 때때로 외적 형태의 미를 한층 위대
> 한 목적을 위해 경시하지 않을 수 없었다. …… 〔자연의 목적에
> 비하면〕예술가의 목적은 예술가의 능력과 마찬가지로 제한되어
> 있다. 예술가의 궁극적인 목적은 인간의 감관이 포착할 수 있는
> 미를 제한된 영역에서 표상하는 것이다. …… 예술가는 어떤 일
> 정한 대상을―만약 감성적인 미가 신에게 최고의 궁극적인 목
> 적이고, 더 중요한 궁극적인 목적에 의해 신이 〔감성적 미에서〕
> 일탈시키지 않았다면 신이 그 대상을 창조schaffen했었을 방식으
> 로―모조abbilden하고자 한다.[44]

읽으면 바로 알 수 있듯, 여기에는 자연의 규범성, 신과 예술의 유비, 그리고 신의 목적과 예술가의 목적의 우열 관계라는 볼프학파의 미학을 특징짓는 세 가지가 집약적으로 드러나 있다.[12] 물론 멘델스존이 신과 예술가의 유비를 인정하면서도, 예술가에게 '모조한다'는 술어만을 적용하고 '창조한다'는 술어를 귀속하지 않은 것은 전통적인 형이상학의 정식正式인 용어법에 따랐다고 할 수 있다.

레싱은 『함부르크 연극론』*Hamburgische Dramaturgie*(1769)에서 신과 예술가의 유비를 용어에서도 한층 명확히 밝혔다. 그는 제34호에서 '천재의 세계'는 '별개의 세계'여야 한다는 가능적 세계론을 계승한 뒤 다음과 같이 말한다. "천재는 (이름도 없는 창조자[=신]를, 이 창조자에 의한 피조물에 의해 표시하는 것이bezeichnen 허락된다면) 최고의 천재[=신]를 소규모로 모방하기 위해 현전現前하는 세계의 여러 부분을 옮기고, 줄이고, 늘리며, 이렇게 거기에서 자신의 목적과 결부된 독자적인 전체를 만들고자 한다."[45] 천재가 창조자를 모방한다면 창조자는 '최고의 천재'라 부를 수 있다는 것이다. 여기서는 '천재'가 창조자를 규정하는 술어로 사용되었다. 더 나아가 제79호에서 레싱은 시와 역사를 비교하면서 시를 다음과 같이 특징짓는다. "죽어야 하는 창조자[=시인]가 만드는 이 전체[=시 작품]는 영원한 창조자가 만드는 전체[=세계]의 그림자일 것이다."[46] 신이 '최고의 천재'라면 예술가는 '죽어야 하는 창조자'인 것이다. 이 두 가지 비유는, 한편으로 신을 예술가에 비유하고 다른 한편으로는 예술가를 신에 비유하여 비유가 향하는 방위가 완전히 거꾸로이기는 하지만, 동시에 신과 예술가의 유비를 명시하는 것이다.[13]

더 나아가 바움가르텐의 신화적 세계에 관한 논의에 대응하는 내용 역시 레싱에게서 확인할 수 있다. 『라오콘』 *Laokoon*(1766) 제11장에서 레싱은 호라티우스의 『시론』에서 바움가르텐과 동일한 부분(제128~130행)을 인용한 후 다음과 같이 잇는다. "[완전히 새로운 이야기와 성격을 다루는 시인에 비해] 이미 아는 이야기, 이미 아는 성격을 다루는 시인은 크게 한 발 앞선다. [완전히 새로운 주제를 다룬다면] 전체를 이해하기 위해서는 수없이 차가운 세부Hundert frostige Kleinigkeiten가 필요하겠지만, 이 시인은 이러한 세부를 [이미 아는 것으로서] 생략할 수 있다. 그리고 시인은 독자에게 빠르게 이해되면 될수록 독자의 관심을 빨리 끌어올 수 있다."[47] 시인은 자신이 구상하는 '다른 세계' 속에 수용자를 가능한 한 빨리 끌어들여서 이 세계 속에서 전개되는 '행위'에 수용자의 관심이 향하도록 한다. 그러나 수용자가 '다른 세계'를 이해하려면, 또 거기서 전개되는 행위를 이해하려면, 이 세계를 구성하는 갖가지 세부적인 지식이 필요해질 것이다. 그리고 만일 시인이 이러한 지식을 먼저 수용자에게 주어야 한다면, 그것은 오히려 수용자의 관심이 일단 행위 그 자체에서 벗어나게 할 수도 있다. 그러므로 시인에게 바람직한 것은 수용자가 이미 알고 있는 이야기와 성격을 이용하여 그를 통해 수용자의 관심을 곧바로 행위 자체로 향하도록 하는 것이라고 레싱은 결론짓는다.

이와 같이 볼프학파의 미학은 18세기 중엽의 멘델스존과 레싱에 이르기까지 영향을 끼친다. 그런데 18세기 말이 되자 볼프학파의 미학은 갑자기 지배력을 잃고 미학 이론은 근본적인 변화를 맞이한

다. 이러한 과정을 '창조' 개념의 변용*에 입각해 검토하는 것이 다음 과제이다.

* '변용'變容(transformation)은 '변화'變化(change)의 하위 개념이다. 즉 '변용'은 어떤 변화에 의해 'A라는 명확한 형태form'를 지닌 것이 'B라는 명확한 형태'를 취한 경우에 사용하는 말이다. 다시 말해 어떤 form에서 별개의 form으로 변화한 게 '변용'이다. 그에 비해 A라는 것이 어떤 방식으로든 변하는 경우를 일반적으로 '변화'라 한다. 또한 어떤 form을 지니고 있던 A가 그 form을 잃는 경우에도 '변화'라 한다.

2. 자연의 규범성 해소

볼프학파의 미학 이론에서 항상 전제되는 '자연의 규범성'은 어떻게 해체되는가, 그 해체 과정을 통해 창조 개념은 어떻게 바뀌어가는 가, 이러한 의문을 18세기 말에서 19세기 초에 걸쳐 쓰인 몇 가지 텍스트에 의거하여 밝혀보도록 하자.

구상력의 창조성

먼저 이마누엘 칸트Immanuel Kant(1724~1804)부터 검토해보자. 칸트 는 한편으로 창조할 수 있는 것은 신뿐이라는 전통적인 창조관을 계 승했지만, 다른 한편으로는 예술가의 창조성을 구상력構想力에서 구 하기도 한다. 먼저 전자부터 검토해볼 필요가 있다.

전통적이라고 표현할 만한 창조관은, 신의 이성을 '우리의 이 성'(즉 인간 이성)과 대비하여 '자립적, 근원적, 창조적 이성' selbstständige, ursprüngliche und schöpferische Vernunft이라 부르는 『순 수이성비판』Kritik der reinen Vernunft(제1판 1781, 제2판 1787)의 어휘 사용법에서 확인할 수 있다.[48] 이러한 견지에서 본다면 『인간학』 Anthropologie(1798)에 나타나듯 인간의 구상력은 그것이 아무리 창조

적으로 보인다 해도, 본래 "창조적이지 않은, 즉 미리 우리의 감관 능력에 주어져 있지 않은 감관의 표상은 만들어낼 수 없다"[49]라는 결론이 나온다. 구상력은 "자신을 형성하기 위한 소재Stoff를 감관에서 끄집어내야" 하기 때문에 "창조적이지 않다."[50] 어떠한 소재에도 의존하지 않는 '무無에서의 창조'가 불가능한 것이 인간의 이성 및 구상력의 특질이다. 그렇다고는 해도 칸트는 역시 『인간학』에 '천재'의 '구상력'의 작용에 관해서 "구상력은 창조적이며, 다른 여러 능력보다 규칙에 속박되는 일이 적으므로 더 많은 창조력을 보일 수 있다"[51]라고도 서술했다. 이러한 구상력의 창조성이란 무엇을 의미하는가? 또 그것은 어떻게 해서 가능한가?

이 점을 명확히 하기 위해 칸트가 '천재를 만드는 마음의 여러 능력'을 논한 『판단력 비판』Kritik der Urteilskraft(1790) 제49절로 눈을 돌려보자.

칸트에 의하면 '예술'schöne Kunst은 '기술'Kunst의 일종이므로, 기술을 만족시키는 조건을 필요조건으로 한다. 즉 예술가는 "목적으로서의 소산에 대한 어떤 일정한[규정된] 개념ein bestimmter Begriff을, 그러므로 [개념의 능력으로서의] 오성悟性을 전제로 하지만, 그러나 또한 …… 이 개념을 감성화할 소재, 즉 직관의 표상을, 그러므로 오성에 대한 구상력이 있는 관계 역시 전제로 한다."[52] 예술가는 우선 자신이 그려야 할 어떤 일정한 상황과 사물에 대해 명확한 개념을 가진 뒤 그것을 구상력의 표상 안에 감성화해야 한다. 이는 예술가가 기술을 필요로 하는 데서 생긴 필연적인 귀결이다.

그러나 예술가가 초래해야 할 구상력의 표상은 단지 '일정한[규

정된)' 오성 개념의 감성화에 머물러서는 안 된다고 칸트는 논한다. 즉 예술가의 '구상력'은 '오성의 강제'에서 해방되어 '자유'로워지고, 그 결과 "개념과의 일치를 넘어서, 다만 저절로 오성에 대해 풍부하고 아직 전개되지 않는 소재reichhaltiger unentwickelter Stoff—오성은 자기 개념 속에서 이러한 소재를 고려하지 않았으나—를 주는"[53] 것이어야 한다. '감성화' 능력으로서 '구상력'은 일반적으로 오성 개념을 감성화하기 위해 필요한 '소재'인 표상을 오성에 부여하는 것이 임무다. 그러나 예술가가 수행하는 감성화는 오성의 일정한 개념에 의해 규정된 행위가 아니라, 오히려 오성의 강제 아래서 이루어지는 개념의 감성화에서는 고려되지 않는 '소재'를 제공한다. 칸트는 이러한 '소재'를 '미적〔직감적〕이념'ästhetische Idee이라 부른다. 다시 말해 '미적〔직감적〕이념'이란 바로 '많은 것을 사고하게 하는 계기가 되지만, 그러나 어떠한 규정된 관념, 즉 개념도 거기에 적합하지 않은, 그러므로 어떠한 언어도 완전하게는 거기에 도달할 수 없고, 또 그것을 이해시킬〔=오성적으로 하는〕verständlich machen 수도 없는 구상력의 표상'[54]이다.[14]

그러므로 예술가의 행위는 '일정한〔규정된〕개념'[55]을 전제로 하여, 이 개념을 감성화하면서도 동시에 그러한 개념으로는 포섭할 수 없는 '구상력의 표상'인 미적〔직감적〕이념을 초래하는 데 있다. 칸트는 예술가가 이처럼 '구상력'을 작용하는 것을 '창조적'이라고 특징짓는다.

어느 개념에 대해 구상력의 표상이 자리 잡을 때, 이 구상력의

표상이 앞서 서술한 개념*의 감성화에 속하면서도 그 자체는 결코 어떤 규정된 개념으로 파악될 수 없을 정도로 많은 것을 사고하게 하는 계기가 되고, 이렇게 해서 앞서 서술한 개념을 제약하지 않는 방식을 통해 미적[직감적]으로 확장한다면 구상력은 창조적schöpferisch이다.[56]

예술가의 구상력이라도 전혀 재료가 없는 상태에서 표상을 생산할 수는 없으며, '현실의 자연에서 얻은 소재'가 필요하다.[57] 그래야만 그것은 자연과의 연결고리를 잃지 않는다. 그러나 예술가의 구상력은 자신에게 고유한 방식으로 자연을 '가공'[58]하고, 오성에 대해 '오성이 자신의 개념 속에 고려하지 않았을' 풍부한 '소재'를 '주고', 이 개념을 '미적[직감적]으로 확장'한다.[59] 그 결과 오성과 구상력은 "서로 생기를 북돋아주고"[60] 서로 "자기 자신에 의해 자기 자신을 유지하면서, 동시에 그를 위한 힘을 스스로 강화하는 활동"[61]을 수행한다. 이 '연상의 법칙에서 자유로운' 활동에 의해 예술가는 경험적으로 주어지는 소재를 그것과는 "전혀 다른 것으로, 즉 자연을 넘어선 것으로 가공하는"[62] 것이 가능하다. 여기서 예술가의 '구상력'에 창조성이 성립된다.

이와 같이 논함으로써 칸트는 예술가의 행위를 자연의 규범성에서 해방한다. 그 까닭은 칸트에 의하면, 예술가의 구상력은 '현실의 자연에서 얻은 소재'를 전제로 하는 것이 확실하지만, '오성의 강

* '어느 개념'

제'에서 해방되어 '자유롭게' 움직이는 예술가의 구상력이 만들어낸 것은 소재였던 자연에 환원되는 것이 아니라 오히려 '자연을 넘어선 것'이기 때문이다.

자연의 규범인 예술가

자연의 규범성에 얽매이지 않는 근대적인 창조 개념의 성립 과정을 밝히는 데 있어서 아우구스트 빌헬름 슐레겔August Wilhelm von Schlegel(1767~1845)의 1801년 겨울학기 강의록인 『예술론』*Die Kunstlehre*(1801~1802)은 중요한 위치를 차지한다. 이 저서에서는 볼프 학파 미학과의 연관과 차이를 동시에 명료하게 읽어낼 수 있기 때문이다.

슐레겔은 먼저 고전적인 모방 이론에 대해 다음과 같이 말한다. "아리스토텔레스는 예술이 모방적이라는 명제를 사실로 제기했다. 이 명제는 만일 그것이, 예술에는 모방적인 면이 있다는 의미라면, 그 경우에 한해서는 옳다. 그러나 만일 그것이 아리스토텔레스가 실제 이해했던 것처럼, 모방이 예술의 모든 본질을 이룬다는 의미라면 그것은 옳지 않다."[63] 즉, 슐레겔에게 예술가의 구상력은 그것이 아무리 창조적으로 보인다 해도 그 소재를 "현존하는 현실에서 빌리지 않을 수 없다müssen." 이런 의미에서 예술은 사실로서 자연을 모방한다. 즉 자연에서 소재를 빌려서 그를 '개조'umbilden하는 것이며, 그 이외의 방식으로는 예술이 될 수 없다. 이리하여 슐레겔은 다음과 같이 계속한다. "그러므로 앞서 말한 명제는 보다 정확하게는, 예술은 자연을 형성하지 않을 수 없다는 의미다. 이때 이 명제는 단

순히 사실을 말하는 것이며, 또 아리스토텔레스의 명제를 바르게 표현한 것이다."[64]

이와 같이 슐레겔의 자연모방설 비판의 요점은, 예술의 본질이 자연에서 얻은 소재를 형성하고 개조하는 그 자체에 있으며 결코 "범례적 대상을 단순히 불완전한 방식으로 작품 속에 거두어들이는 데"[65]에 있지 않다는 점에 있다. 슐레겔이 자연모방설을 받아들이지 않은 것은 예술의 범례가 자연 속에 이미 있다고 간주했기 때문이다.

그러나 자연이란 결코 '외적 자연'에만 한정되지 않는다. 슐레겔은 이러한 자연관을 자연의 '경험적이고 죽어 있는 관점'으로 규정하고, 그에 대해 자연을 일종의 '산출력'이나 '지성'으로 간주했던 당시의 (프리드리히 셸링Friedrich Wilhelm Joseph von Schelling, 1775~1854으로 대표되는) 자연 철학을 대치하여 자연모방설에서 새로운 의의를 찾고자 한다.[66]

자연을 산출되는 것이 아니라 산출하는 것das Hervorbringende 그 자체로 이해한다면, 그리고 모방한다는 표현을 고귀한 의미에서, 즉 타인의 외면外面을 원숭이처럼 흉내 내는nachäffen 것이 아니라, 타인의 행위 방식을 자기 것으로 한다는 의미로 이해한다면, 예술이 자연을 모방해야 한다는 원칙에는 반론의 여지가 없으며 또 부족한 부분이 없다. 이 원칙이 의미하는 것은 다음과 같다. 자연과 마찬가지로 예술 또한 자립적으로 창조하면서 유기화되는 동시에 유기화하는organisiert und organisierend 살아 있

는 작품―그것은 예컨대 진자시계처럼 자기에게 이질적인 기구 einen fremden Mechanismus*에 의해 움직이는 것이 아니라 태양계처럼 내재하는 힘에 의해 움직이며, 자기 자신으로 완결하면서 회귀하는 것인데―을 형성해야bilden 한다.[67]

즉 슐레겔에 의하면 예술가가 모방해야 할 것은 '창조적 자연'schaffende Natur[68]의 창조 과정이다. 창조적 자연은 타자에 의해 움직이는 단순한 기계를 만드는 것이 아니라 내재적인 힘에 의해 스스로 움직이고 그 자체로 완결된 유기적 작품을 창조하는데, 예술가도 바로 이러한 창조적 자연을 모방해서 예술작품을 창조해야 하는 것이다. 예술가와 창조적 자연은 유비 관계에 놓인다.

한데 여기서 떠오르는 것은 앞 절에서 검토한 볼프학파의 미학 이론이다. 볼프학파의 이론가는 예술가의 행위를 '산출적 자연'의 작용과 유비에 입각해 파악함으로써 예술가의 창조성을 이론적으로 정식화했다. 그렇다면 다음과 같은 의문이 생길 것이다. 즉 예술가의 행위를 창조적 자연의 작용과 유비에 입각해 이해하는 것은 앞 절에서 보았듯 예술을 자연의 규범성 아래서 파악한다는 뜻이며, 그렇기 때문에 슐레겔이 앞에서 자연의 규범성을 비판했던 것과 여기서 창조적 자연 이론을 도입하는 것은 양립할 수 없지 않은가 하는 의문이다.

이 의문에 답이 되는 단서는 다음 문장이 제공해준다. "예술가에

* 저자가 Mechanismus를 굳이 '기구'機構라고 번역한 이유는 '기계'機械와의 연관성을 연상시키기 위해서다.

게 스승에 해당하는 창조적 자연은 외적 현상에 포함되어 있지 않으니, 예술가가 창조적인 자연에서 충고를 얻으려 한다면 대체 그것을 어디서 찾아야 할까? 예술가는 그것을 자기 자신의 내면에서, 자기 존재의 중심점Mittelpunkt에서, 정신적 직관을 통해 찾아낼 수 있을 뿐이며, 그 밖의 곳에서는 찾을 수 없다."[69] 슐레겔의 논의를 볼프 학파의 이론과 구별하는 독자성은, 예술가가 창조적 자연을 찾는 방도와 결부된다. 외적 자연은 감관의 대상이 되지만 창조적 자연은 감관에 의해 파악할 수 없다. 왜냐하면 그것은 외적 자연을 현상現象으로 산출하긴 해도, 결코 자신을 현상하는 일은 없기 때문이다. 이리하여 슐레겔은, 예술가가 창조적 자연을 찾아내는 곳은 바로 자기 '내면'이라고 결론짓는다. 그러나 예술가의 내면은 도대체 왜 그러한 특권을 지니는 것일까?

모든 사물이 온갖durchgängig 방식으로 서로를 규정하고 있으므로, 모든 원자는 우주의 거울이다. 그러나 우리에게 알려져 있는 한해서는, 인간이야말로 다른 지성적 존재에게는 우주의 거울일 뿐 아니라 자기 자신에게도 우주의 거울인 최초의 존재자이다. 인간이 자신에게도 우주의 거울인 까닭은, 인간의 활동이 자기 자신 속으로 회귀하기[=자기를 반성하기] 때문이다. 우주가 인간 정신 속에 자기를 반영할 때, 또 이 반사가 인간 정신 속에서 다시 자기를 반사할[=인간 정신이 우주의 거울로서 자기 자신을 반성할] 때의 명석함Die Klarheit, 에너지die Energie, 충실함die Fülle, 전반성die Allseitigkeit, 이것이야말로 인간 예술가로서 천재

성의 정도를 결정해 인간을 세계 속에 세계를 형성하는 상태 속
으로 옮겨둔다.[70]

모든 존재자는 우주를 반영하는 거울인 '소우주'[71]다. 그리고 우주
를 반영하는 활동은 우주의 창조성으로 인해 그 자체가 일종의 창조
성을 머금고 있다 해도 좋다. 그러나 소우주라는 점에서 인간 이하
의 존재자와 인간 사이에는 기본적인 차이가 있다. 인간 이하의 존
재자의 경우, 그것이 확실히 소우주이긴 해도 자신이 소우주인 것을
모른다. 이를 아는 것은 이 존재자를 인식하는 다른 지성적 존재뿐
이다. 그런데 인간은 자신이 소우주라는 것을 알고 있다. 인간은 단
지 즉자적卽自的으로 소우주일 뿐 아니라 대자적對自的으로도 소우주
인 것이다. 그리고 이는 인간 정신의 활동이 단순히 타자에게 향해
있을 뿐 아니라 타자에게로 향했던 활동을 다시 자기 자신으로 회귀
할 수 있는, 다시 말하면 인간 정신이 자기 자신을 반성할 수 있다는
데 기초해 있다. 슐레겔에 의하면 이 반성의 작용으로 인해 인간 정
신은 자기 자신에게서 우주의 창조성을 발견하는 것이 가능하며, 인
간 정신이 우주의 창조성을 자기 자신 속에서 반성하는 정도의 강도
로 예술가의 천재성이 성립한다.

　그러므로 슐레겔은 확실히 볼프학파의 이론가와 마찬가지로 자
연(창조적, 산출적인 범위에서)의 모방을 칭송하기는 해도, 자연의 규범
성을 인정하지는 않는다. 오히려 인간 이하의 자연적 존재자와 인간
을 구별하는 징표로서 자기반성을 드는 슐레겔에게는 인간이야말로
예술에 대한 규범이 되어야 한다. "예술이 자연을 모방해야 한다는

명제는, 예술에서 자연(개개의 자연적 사물)이 인간의 규범이라는 의미
다. 이 명제에 대해서는 곧바로 다음과 같은 참된 명제가 대치된다.
인간은 예술에서 자연의 규범이다."[72)

대지의 역설

예술 창조에서 규범은 자연이 아니라 바로 예술가의 '존재의 중심
점', '내면'에 존재한다는 A. W. 슐레겔의 이론이 근대적인 창조 개
념의 근간을 이룬다. 그의 이론이 어떠한 역사적 조건에도 구애되지
않는 진리로서 회자되고 있더라도 그가 제기한 창조 개념이 전통적
인 모방 이론과의 대비에서 이야기되고 있으므로, 그러한 점에서 그
의 창조 개념은 근대적이라고 특징지어져야 할 것이다.

이러한 '근대적' 창조 개념의 근대성에 대해, 또 이 근대적 창조
개념이 품고 있는 역설에 대해 고찰하기 위해 다음으로 프리드리
히 슐레겔Friedrich Schlegel(1772~1829)의 이론으로 눈을 돌려보도록
하자.

프리드리히 슐레겔도 『문학에 대한 회화會話』*Gespräb über die Poe-
sie*(1800)에서 예술을 창조적 자연의 모방으로 간주했다. "예술의 모
든 신성한 유희는 세계의 무한한 유희unendlichen Spiele, 즉 영원히
ewig 자기 자신을 형성하는 예술작품의 어렴풋한 모상ferne Nachbil-
dungen에 불과하다."[73) 그는 창조적 자연, 즉 '영원히 자신을 형성하
는 예술작품'을 '최초의, 근원적인 문학'die erste, ursprüngliche이라고
도 부르는데, 그것은 바로 이 근원적인 문학에 의해서 '말에 의한 문
학'도 존재할 수 있기 때문이다.[74)

그러나 슐레겔에 의하면 근대의 예술가는 고대의 예술가에 비해 특수한 상황에 처해 있다. 그는 등장인물 루도비코Ludovico에게 다음과 같이 읊조리게 한다.

그대들은 시를 짓고자 할 때 자기 작업의 버팀목festen Halt이, 즉 어머니와 같은 대지mütterlicher Boden, 천공, 생동적 대기가 결여되어 있다는 것을 자주 느꼈음에 틀림없다. …… 고대인의 문학에는 신화가 중심점Mittelpunkt에 있었으나, 그러한 중심점이 우리〔근대의〕문학에는 결여되어 있다. …… 우리에게는 신화가 없다.[75]

여기서 떠올려야 할 것은 앞서 검토한 바움가르텐의 신화적 세계의 이론이다. 바움가르텐에게는 '미적인 사람들에 의해 이미 확증된 세계'인 전통적인 신화의 세계야말로 예술의 창작과 향수를 가능케 하는 전제였다. 그에 반해 슐레겔에 의하면 예술가에게 '중심점'을 이루어야 할 이러한 신화의 결여야말로 '우리〔근대〕문학'의 출발점을 이룬다. 신화에 관한 이러한 견해의 차이야말로 바움가르텐의 『미학』(제1권)이 간행된 1750년과 슐레겔의 『문학에 대한 회화』가 간행된 1800년을 가로막는 것이며, 이 간극이 우리에게 근대적인 예술관의 성립 지점을 보여준다. 슐레겔에 의하면 '근대의 시인'은 자신에게 부족한 것을 모두 '내면에서 만들어내야 하고', '각각의 작품'은 '무無에서 시작된 새로운 창조'eine neue Schöpfung von vorn an aus Nichts가 된다.[76] 같은 시기의 단편 『이덴』Ideen(1800)의 문구

를 빌리자면 "예술가란 자기 안에 중심Zentrum을 가진 자이다."[77]

근대의 '신화' 부재*는 한편으로는 '근대의 시가 고대의 시에 뒤떨어지는' 이유이기도 하지만, 그러나 슐레겔은 동시에 이러한 신화의 부재를 마주하고, 마찬가지로 루도비코에게 다음과 같이 말하게 한다. "우리는 신화를 획득하고자 한다. 어쩌면 오히려 신화를 만들어내기 위해 진지하게 협력해야 할 때가 다가오고 있다."[78] 물론 여기서 말하는 '신화'는 일찍이 존재하던 신화의 부활이나 복고일 수는 없으며, 오히려 '새로운 신화'여야 한다. '새로운 신화'가 근대에 고유한 것임은 '오래된 신화'와 '새로운 신화'가 대조적인 방식으로 성립하는 데서 알 수 있다. '오래된 신화'는 "감성적 세계에서 가장 가까운 것, 생동적인 것과 직접 결부되어 형성된" 자연적 신화였지만, '새로운 신화'는 "정신의 가장 깊고 깊은 곳에서 형성되어야 하기" 때문에 정신적 기원을 가지고 있다.[79] 대체 '정신'의 본질은 무엇일까? 그것은 "자기 자신을 규정하고", "자기 자신을 벗어나 외부로 나아가는 동시에 자기 자신 내부로 회귀하는 순환을 영원히 반복하는" 데 있다. 이 정신의 힘에 의해서라야 '인류'는 "자기의 잃어버린 중심점을 다시 찾아내는" 것이 가능할 것이다.[80] 그러므로 슐레겔에 의하면 이렇게 해서 탄생하는 '새로운 신화'란 "관념론적 기원을 가지고 이른바 관념론적 토양과 대지idealischer Grund und Boden 위에서 표류하는" 그 '실재론'[81] 즉, 다름 아닌 정신적 기원을 지니는 '상징적 자연관'[82]인 것이다.

* 이 책에서 저자는 존재할 수 있음에도 불구하고 존재하지 않는 것을 '부재'不在, 애초 존재하지 않는 것을 '비재'非在라고 표현한다.

'새로운 신화'의 창출이라는 이러한 과제는 개개의 예술가가 '가장 개성적인 방식'으로 '자신의 독창성'을 발휘할 때에만 달성된다[83]고 『문학에 대한 회화』의 슐레겔은 루도비코에게 읊조리게 했다. 그러나 '새로운 신화'라는 이념*이 언뜻 서로 어울리지 않는 듯 보이는 '전통'의 복권과 결부된다는 데 주의해야 한다. 슐레겔이 1803년부터 1805년 사이에 자신이 발행한 잡지 『유로파』*Europa*에 5회에 걸쳐 연재한 회화론(이하에서는 『회화론』繪畫論이라 표기한다)으로 눈을 돌려보자.

이 논고를 묶어 내면서 슐레겔은 회화사를 돌아보며, '자연모방벽'自然模倣癖이라는 하나의 극단極端이 '절대적 독창성에 대한 욕망'이라는 반대의 극단을 초래했다고 다음과 같이 서술했다. 화가가 만일 '절대적 독창성에 대한 욕망'으로 자신을 몰아세웠다면, 설사 예술에 대해 올바른 개념을 갖고 있다 해도 완전히 새로운 종류의 기이한 작품을 만들어내는 것에 지나지 않는다. 확실히 그 작품이 '상형문자Hieroglyphe나 진정한 상징'이라도, 그것은 "옛 시대의 방식과 결부된 것이 아니라 오히려 갖가지 자연 감정, 자연관 혹은 예감에 의해 자의적으로 결합된 것"에 지나지 않을 것이다. 이러한 사태를 앞에 두고 슐레겔은 "화가는 자기의 알레고리를 스스로 창조해야 하는가, 아니면 전통에 따라 성역화된 오래된 상징에 의거해야 하는가"[15]라는 의문을 제기하고 스스로 후자의 입장을 취한다. 첫 번째 방도는 더 위험하며 성공 여부가 우연에 맡겨지는 데 반해 두 번째

* 저자에 의하면 '이념'은 플라톤적 이데아, 혹은 칸트적인 Idee를 가리키며, '관념'은 영국 경험론적인 의미의 idea를 포함한다. 또한 '개념'은 concept의 번역어이다. 이념에는 개념이나 관념과 달리 '바람직한 본연의 모습을 제시하거나 나타낸다'는 뉘앙스가 있다.

방도는 보다 확실하기 때문이다.[84)]

첫 번째 방도에 의해 슐레겔이 구체적으로 어떠한 회화를 염두에 두고 있는가는 그가 이『회화론』을 1823년『저작집』에 수록할 때 붙인 다음과 같은 주註에서 명확해진다.

작고한 룽게의 알레고리적 소묘die allegorischen Zeichnungen를 볼 기회가 있었던 사람이라면 …… 이처럼 암시적인 묘사가 어떤 사도邪道(Abweg)를 의미하는지 쉽게 이해할 것이다. 물론 이렇게 사도를 선택할 수 있는 건 지극히 독창적인 정신과 진지한 노력을 하는 예술가뿐이겠지만. 이렇게 타고난 재능을 지닌 사람이라도 단순한 자연의 상형문자를 그리기 위해 성역화되었던 모든 역사적 전통에서 벗어난다면, 어떠한 사태에 도달할지 동시에 이해할 수 있을 것이다. 이 역사적 전통은 애초에 예술가에게 확고한 어머니와 같은 대지를 이루고 있으며 예술가가 이 대지에서 벗어나면 위험과 돌이킬 수 없는 손해가 반드시 발생한다.[85) 16]

여기서 주목해야 할 것은『회화론』의 슐레겔이 '역사적 전통'에서 예술가의 어머니와 같은 대지를 발견했다는 점이다. 예술가가 그 창작을 떠받치는 '어머니와 같은 대지'를 필요로 한다는 논점은『문학에 대한 회화』(1800)의 신화론과 공통적이다. 그러나 1800년의 슐레겔은 근대에 어머니와 같은 대지인 신화 혹은 '중심점'이 부재하는 사태에 직면해 '새로운 신화'의 창조를 추구했지만,『회화론』의

슐레겔은 '성역화된 모든 역사적 전통'이야말로 예술가에게 '확고한 어머니와 같은 대지'라 단언하고 자기의 알레고리를 스스로 창조하는 것은 위험한 길이라 간주한다. 이전의 '새로운 신화' 이념은 전통의 내부에 포함한다.

여기서 일종의 반동을 보는 것은 쉽다(일반적으로 슐레겔의 전기와 후기의 차이라고 간주되는 사항도 이 점과 관련 있다).[17] 슐레겔이 『회화론』에서 옛 독일 회화의 전통을 강조했던 시기(1803~1805)는 쾰른 대성당으로 대표되는 '고딕식 혹은 옛 독일식' 건축,[86] 즉 '중세 낭만[주의]식 건축양식'[87])에 눈뜨고, 나중에 『고딕건축의 근본 특징』 *Grundzüge der Gotischen Baukunst*이라고 제목을 바꾼 건축론을 집필했던 시기이기도 하다. 확실히 그것은 중세 회귀라고 부를 만한 현상일 것이다. 그러나 슐레겔에게 '새로운 신화'가 획득되어야 할 것이었다면,[88] 전통 또한 새롭게 발견 혹은 획득되어야 할 것이었다는 점에 주의해야 한다. 『회화론』에서 슐레겔은 "나는 단지 옛 회화만 감각할 뿐이며, 옛 회화만 이해하고 파악한다"[89])라고 단언하고, 현대 화가들에게 "옛 화가, 특히 가장 오래전 화가를 좇아서 유일하고 정당하게 소박한 것을 충실히 모방함으로써 마침내 그것이 눈과 정신에 있어서 제2의 자연 본성이 되는"[90]) 상태를 요구한다.[18] 이때 그가 '옛 회화'라 한 것은 '옛 이탈리아 혹은 옛 독일의 회화'—구체적으로는 라파엘로 이전의 이탈리아 화가, 그리고 얀 반 에이크Jan van Eyck(1390?~1441)부터 한스 멤링Hans Memling(1433~1494), 알브레히트 뒤러Albrecht Dürer(1471~1528)를 거쳐 한스 홀바인(아들)Hans Holbein(1497~1543)에 이르는 회화—였으며, 프랑스 화파, 후기 이탈리

아인, 플랑드르 및 전적으로 동시대 작품von flamändischen oder ganz modernen Produkten을 배제했다.[91] 여기서 볼 수 있듯, 그에게 전통이란 역사적 단절에서 새롭게 발견되거나 획득되어야 할 것으로 나타난다. 동시에 이러한 '옛 양식'을 중시하는 슐레겔의 미술사 구상이 단순한 반동이 아니라는 것은, 이러한 미술사 구상이 전기 슐레겔의 대표작 『문학에 대한 회화』의 문학사 구상과 정확히 대응하고 있는 데서 알 수 있다. 『문학에 대한 회화』에서 슐레겔은 안드레아와 마르크스의 입을 빌려 문학사를 전개하는데, 그 내용은 다음과 같은 두 가지 점이 특징이라 할 수 있을 것이다. 즉 슐레겔은 첫째로 프랑스 고전주의 문학을 "시에 대한 잘못된 이론에 기초한 잘못된 문학의 체계"[92]라고 비판하고, 고전주의 문학에 앞선 문학을 중시하는 동시에, 둘째로 자기 당대의 독일인은 자신의 언어와 문학의 원천으로 돌아옴―구체적으로는 옛 독일의 전통 가운데 "오늘날까지 사람들에게 알려지지 않은 채 졸고 있던 오래된 힘과 고상한 정신을 다시 해방하는" 일―으로써 '발전적=전진적progressiv'인 특질을 지닌 문학을 획득했다고 주장한다.[93]

이러한 점에서 보면 1800년의 『문학에 대한 회화』와 1803년부터 1805년의 『회화론』 사이에서 단절을 찾는 것은 불가능하다. 그 이유는 슐레겔이 '새로운 신화'라는 이념을 따라 추구했던 것은 '전반적으로 젊어지는 과정'이나 '영원한 재생'[94]이었는데, 이러한 젊어지는 요청과 전통의 발견은 궤를 함께하기 때문이다.[19] 오히려 슐레겔의 이론에서 우리가 읽어내야 할 것은 '무無에서의 창조'[95]로 첨예해진 근대적인 예술 개념의 바탕에 깔린 역설일 것이다.

슐레겔은 『문학에 대한 회화』에서 근대인의 문학에 '어머니와 같은 대지' 혹은 중심점인 신화가 부재한다고 서술하는데, 그것이 고대 문학과 대비되는 근대 문학의 근본적인 특질이라는 의미이다. 다시 말해 범례성을 지닌 신화의 부재야말로 근대 예술의 전제가 된다. 근대의 예술가는 "모든 것을 내면에서 만들어내야 한다."[96] 그럼에도 불구하고 『회화론』에서 슐레겔이 썼듯, 예술가는 '어머니와 같은 대지'인 역사적 전통을 필요로 할 뿐, 이 전통에서 벗어나 자기의 알레고리를 스스로 창조하는 것은 불가능하다.[97] 즉 예술가에게 필요해지는 것은―『문학에 대한 회화』의 표현을 인용하면―전통 가운데 "오늘날까지 사람들에게 알려지지 않은 채 졸고 있던 오래된 힘과 고상한 정신을 다시 해방하는" 것이다.[98] 슐레겔에 의하면, 창조하는 정신은 자신에게 '가장 고유한 본질' ein eigenstes Wesen을 발휘할 임무를 부여하면서, 또 다른 정신을 필요로 한다. "(자기와) 다른 정신의 성과와 확신이 자기 자신의 구상력에 양분과 씨앗이 된다"[99]라는 것은 유한한 인간 정신이 창조를 하기 위해 필요한 조건이다. 이러한 사태*를 보다 명확히 하기 위해 다음 장에서는 근대적 개념인 '창조'의 근간이 되는 '독창성' 이념을 검토해보기로 한다.

* 일본 철학계에서 '사태' 事態라는 단어는 the facts or matters / Tatsache / Sachverhalt의 의미로 통용된다. '사실' 事實이 단독의 것을 의미하는 경우가 많은 반면, '사태'라는 말에는 갖가지 일이 모여서 만들어진 상황이라는 뉘앙스가 있다.

제 **2**장

독창성

프랜시스 베이컨 『대혁신』 Instauratio Magna(1620)의 속표지

'헤라클레스의 기둥'은 고대에 항해의 한계로 여겨졌다. 그곳을 지나 항해하는 배는 '경험의 빛'에 의거해 고대인의 권위를 비판하면서 진보해야 할 근대 학문의 상징이다. 프랜시스 베이컨Francis Bacon(1561~1626)이 제창한 '고대인의 권위 비판'이야말로 18세기의 독창성 이념의 기초를 이룬다. 그러나 독창성 이념이 과거의 단순한 파괴로 끝나버릴 위험을 간파한 헤르더는 언어 속에 전승되는 선입견이 달성하는 의의에 착목한다. 헤르더에게 선입견이란 "누구도 이 이상 나아가서는 안 된다"라는 '성스러운 신탁神託'이 적힌 '헤라클레스의 기둥'이다.[1]

독창성originality이란 개념은 18세기에 성립된 미학 이념이며, 근대적인 예술관의 근간이 되는 개념 중 하나다. 이 이념이 어떻게 생겨났으며, 이 이념의 성립은 근대적인 예술관에 어떤 의미가 있는가, 이 점을 명확히 하는 것이 이 장의 과제다. 이 고찰은 originality의 origin(원천)의 소재所在를 묻는 방식을 취하고자 한다.

이러한 방식을 취하는 것은 다음과 같은 이유 때문이다. originality라는 개념이 오늘날과 같은 의미로 성립된(즉 original이라는 말이 '독창적'이라는 번역어에 대응하는 의미를 지니게 된) 것은 18세기 중엽이지만, 이미 그 이전에도 original이라는 술어는 예술 이론의 내부에서 사용되고 있었다. 그렇다면 근대적인 originality 개념의 특징을 이루는 것은 무엇일까? 이후 논의할 내용을 미리 언급하자면 originality의 origin의 소재所在가 예술가가 모방해야 할 외적 자연이 아니라, 오히려 예술가의 내적 자연 속에서 추구된다는 점이다. 그러므로 originality의 origin(원천)의 소재 변천을 명확히 함으로써 근대적 이념인 독창성의 의미도 해명될 것이다.[1]

먼저 17세기부터 18세기 초에 걸쳐 original이라는 말이 어떤 의미로 사용되었는가를 검토해보기로 하자.

고전적 용례 검토

고전적인 용례에서 original이라는 말은 독창적이라는 의미를 지니지 않는다. 예컨대 이러한 사실은 17세기 초에 간행된 루돌프 고클레니우스Rudolf Goclenius(1547~1628)의 『철학사전』*Lexicon philosophicum, Lexicon philosophicum graecum*(1613)에서 확인할 수 있다.

'*origo*〔근원·원천〕는 본래 시작*initium*이다. ⋯⋯ *originale*〔근원적〕는 *origo*에서 비롯된 것이다.[2)]* *originale*는 '근원·원천'을 의미하는 명사 *origo*에서 파생된 형용사이며, *exemplum originale*(원본과 조회된 등본)란 법률 용어 및 *originale peccatum*(원죄)이라는 신학 용어가 이 말의 대표적인 용례로 거론되고 있다.[2]

그렇다면 진정으로 original한 것이란 무엇일까? 그것은 모든 존재자 중에서 가장 근원적인 존재이며, 그리스도교 전통에서는 바로 신이다. 예를 들면 제3대 샤프츠버리 백작Anthony Ashley Cooper, Third Earl of Shaftesbury(1671~1713, 이하 샤프츠버리)은 『도덕가들』*The Moralists*(1709)에 다음과 같이 서술했다. "우리는 어떤 방식으로든 근원적original이고 영원히 존재하는 사고, 즉 거기에서 우리가 우리 소유의 사고를 끄집어내는 곳whence we derive our own의 사고를 의식한다. ⋯⋯ 그대는 그야말로 근원〔원형原型〕적인 혼original soul이며, 모든 것에 침투하여 활동하고, 전체를 정신화inspiriting한다."[3)] 여기서는 근원적original인 신과 거기서 파생derive된 피조물이 대비된다. 칸트의 『순수이성비판』(제1판 1781, 제2판 1787) 또한 이러한 용례를 보여준다. 예를 들어 신의 지성과 인간의 지성은 각각 '근원적originarius, ursprünglich 지성'과 '파생적derivativus, abgeleitet 지성'[4)]이라 불리고 또 신(즉 모든 실재성을 자기 안에 포함하는 것)과 피조물(즉 파생적abgeleitet 존재자)은, '근원적 존재자'Urwesen, ens originarium와 모상模像의 관계에 비유된다.[5)][3]

* *Origo proprie initium est.* ⋯ *Hinc originale est ex origine acceptum contractumve.*

그렇다면 예술과의 관계에서 original이라는 말은 어떻게 사용되었을까? 이 말은 먼저 복제copy나 번역과 대비해서 '원작'을 의미하며, 두 번째로 예술이 모방해야 할 대상(즉 '원상原像—모상'의 관계에서 '원상')을 의미했다.[4] 두 경우 모두 original한 것은 예술가의 행위에 앞서 존재하며, 예술가의 행위에 있어서 일종의 규범성을 지닌 것으로 간주되고 있다. 확실히 첫 번째 경우에서 original한 것은 예술가에 의해 생기는 것이긴 하지만, 그러나 그것은 뒤따르는 예술가가 그것을 복제하거나 번역할 때 그 행위를 규제하는 모범의 위치에 있으며, 그 범위에서 두 번째 경우와 마찬가지로 규범성을 지닌다.

권위를 벗어난 해방과 독창성의 성립

그렇다면 18세기 중엽 이후 예술가의 originality가 강조된다는 것은 original한 것이, 예술가의 창작에 선행해 주어진 모범—자연이든, 예술작품이든—에서 예술가 자신으로 이행했음을 시사하는 것이다. 독창성 개념의 성립 과정은 예술가가 자기에게 앞서는 규범에서 자기를 해방하면서 오히려 자기 자신 속에서 일종의 규범성을 획득하는 과정을 증명하는 것이라고 생각할 수 있다.

이 점에서 에드워드 영Edward Young(1683~1765)의 논고 『독창적인 작품에 대한 고찰』Conjectures on Original Composition(1759)의 구절은 시사적이다.[5]

위대한 선례나 권위authorities가 그대의 이성을 위협한다고 해서

그대가 자신을 잃어서는 안 된다. 그대 자신을 존경하라thyself so reverence. …… 이와 같이 자신을 존경하는 이는, 이 경의에 따라 세상 사람들이 자신에게 곧 경의를 표하는 것을 발견하게 될 것이다. 이 사람의 작품은 탁월한 것으로 칭송될 것이다. 이 작품의 유일한 소유권은 오직 이 사람에게만 속한다. 이러한 소유권이야말로 이 사람에게 저자author라는 고귀한 명칭을 부여할 수 있다.[6]

여기서 말하는 권위란 앞에서 우리가 '예술가의 창작에 선행해 주어진 모범'이라 부른 것(적어도 그중 하나)이다. 권위authority의 부정이야말로 저자author(즉 독창적인 예술가)를 가능케 한다[6]는 영의 생각을 뒷받침하는 것은, 영 자신이 자주 이름을 언급하고 있는 프랜시스 베이컨Francis Bacon(1561~1626)의 이론이다. 여기서 권위 비판을 둘러싼 베이컨의 논의를 고찰해보자.

1. 지리상의 발견과 독창성

베이컨에 의한 권위 비판

베이컨의 『노붐 오르가눔』*Novum Organum*(1620)에는 다음과 같은 구절이 있다. "대수롭지 않게 여겨서는 안 될 것은, 오랜 기간의 항해와 해외 체재(이는 이번 세기가 되어 빈번해졌는데)에 의해 철학에 새로운 빛을 던질 수 있는 수많은 것들이 자연에서 밝혀지고 발견되었다는 점이다. 실제 물질적인 우주의 여러 영역, 즉 육지와 바다, 천체의 여러 영역이 우리 시대에 한없이 열리고 해명되었음에도, 지적인 우주의 경계가 고대인의 발견과 좁은 범위에 한정된다면, 이는 사람들이 부끄러워해야 할 일이다."[7] 화약, 항해용 자석 등이 발견됨으로써 이른바 '신세계의 발견'이 가능해졌고, 또 망원경의 발견은 지금까지 알려져 있지 않았던 우주의 모습을 밝혀냈다. 이리하여 근대인들은 고대인에 비해 더욱 확장된 물질적 세계를 얻게 되었다. 그런데 그에 반해 지적 세계에서는 이와 같은 쇄신이 이루어지지 않았다. 그 이유는 다음과 같은 점에서 찾을 수 있다. "물은 그것이 시작된 최초의 수원spring-head보다 높이 상승하지 않을 것이며, 마찬가지로 아리스토텔레스에게서 파생되어 자유로운 음미를 벗어난 지식

은 아리스토텔레스의 지식 이상으로 상승하지 않을 것이다."[8] 즉 아리스토텔레스 철학이 학문의 근원인 권위가 되어, 그것이 '교사教師나 전통'과 결합함으로써 '이성에 의해서도 경험에 의해서도 제어되지 않을' 때,[9] 지식은 정체되어 마침내 '타락하고 부패'한다.[10] 동시에 여기서 문제되는 것은 이러한 권위자가 자신의 무지를 도외시하고, 자기가 모르는 것을 오히려 인식 불가능한 것으로 선언하는데 있다.[11]

그에 대해 베이컨은 철학에 비해 지금까지 그다지 가치를 인정받지 못했던 '기계적 기술'이야말로 지적 세계에서 발생한 정체에서 벗어나 점진적 진보를 이루고 있다고 한다. "기계적 기술에서는 최초의 고안자가 제일 불충분하고, 시간이 가면서 완성된다. 그러나 학문에서는 최초의 창시자[저자]author가 가장 멀리 가며goeth furthest, 시간을 잃게 하고, 타락시키게 된다time leeseth and corrupteth."[12] 즉 베이컨은 "자연과 경험의 빛 속에서 기초를 다진 기계적 기술"[13]에서 모범을 구하면서, 철학의 쇄신을 꾀하고자 한다. 그것은 지식의 비판적 음미와 축적이라는 시간적 과정에, 종래의 권위를 대신하는 위치를 부여한다는 의미일 터이다. "권위자auctor에 관해 말하자면 이러한 [아리스토텔레스를 비롯한] 권위자들에게 무한히 많은 것을 인정하면서 권위자 중의 권위자, 즉 모든 권위auctoritas를 창시하는 권위자인 시간에서, 그 권리를 부인하는 것은 더할 나위없이 소심한 일이다. 진리는 시간의 딸이라고 일컬어지기는 해도, 권위의 딸이라고는 일컬어지지 않기 때문이다."[14] 여기서 말한 '시간'은 사람들이 자연의 경험에 기초해 수행하는 지식의 음미 속에서

성립한다. 베이컨의 진보 사상은 권위 비판과 경험 중시를 통해, 정체되어 있는 지적 세계에 기계적인 기술에서 볼 수 있는 진보를 도입하려는 것이 목적이다.

'지리상의 발견'이라는 비유

17세기 초 베이컨의 이러한 주장이 예술 이론과 직접 결부되지는 않지만,[7] 그것이 18세기 독창성 이론의 배경이 되었다는 사실은 예컨대 윌리엄 더프William Duff(1732~1815)의 『독창적 천재성에 대한 고찰』An Essay on Original Genius(1767)의 다음과 같은 표현에서 명확해진다. "베이컨은 그 예민하고 포괄적인 천재성 덕분에, 학문의 영토를 그때까지 학문을 제약하고 있던 한계를 훨씬 뛰어넘어 확장했을 뿐 아니라, 지금까지 경작되지 않았던 지극히 광대한 대지를 발견했다."[15] 18세기에 독창성을 강조하는 이론가들은 '지리상의 발견'이라는 비유를 써서, 미지의 영역을 발견하고 세계를 확장하는 데서 독창성의 발로를 찾아냈다. 강력한 상상력의 '연합[연상連想] association의 원리'에서 천재성의 증표를 간파한 앨릭잰더 제러드 Alexander Gerard(1728~1795)는 『천재성에 대한 시론』An Essay on Genius(1774)에서 다음과 같이 말한다.

이 〔약한〕 연합의 원리는 미지의 나라unknown country로 우리의 발걸음을 인도할 수 없기 때문에 우리는 이미 익숙해진 길에 갇혀버린다. …… 모든 것은 흔하디흔하고 비非독창적unoriginal이다. …… 〔그러나〕 연합의 원리가 활발하면 상상력은 …… 버팀

목support도 필요로 하지 않으며 또 조력을 구하지도 않고 지금까지 탐구되지 않았던 영역으로 뛰어든다. ······ 그 사람의 용감한 상상력은 온갖 자연을 여행해서, 제 아무리 먼 세계의 벽지에서라도 자신의 목적에 걸맞은 소재를 모아 온다.[16]

18세기의 많은 이론가는 이와 같은 '지리상의 발견'의 비유를 단순한 비유 이상으로 파악했다. 예컨대 장 바티스트 뒤 보스Jean-Baptiste Du Bos(1670~1742)는 『시와 회화에 대한 비판적 고찰』*Réflexions critiques sur la poésie et sur la peinture*(1719)에 "라파엘로와 동시대 사람들은 동아시아와 아메리카가 〔탐험가에 의해 발견되었을지라도〕 아직 화가들에게는 발견되지 않은 시대에 살았다. ······ 사람들은 알려지지 않은 여러 나라를 발견하고 또 관찰자는 거기서 새로운 부를 사람들에게 가져올 것이므로, 화가와 조각가의 재산이라는 점에서 보면 자연은 항상 완전한 것이 될 것이라고 말할 게 틀림없다"[17] 라고 서술했다. 이 부분에서 뒤 보스는 독창성에 대해 언급하지 않았으나, '지리상의 발견'이라는 사실이 독창적 창작의 근간이 되었다고 생각한 것은 확실하다. 요한 요아힘 빙켈만Johann Joachim Winckelmann(1717~1768)의 『회화와 조각에서 그리스 작품의 모방에 대한 고찰』*Gedanken über die Nachahmung der griechischen Werke in der Malerei und Bildhauerkunst*(1755)에서도 뒤 보스의 구절에서 영향을 받은 흔적을 확인할 수 있다. 그는 고전주의적 이상을 내세우긴 했지만, 회화에 관해서는 지리상의 발견에 의한 동물과 풍경의 양적 확대와 질적 향상을 긍정하고 근대인의 입장에 섰다.[18] 8

더욱 주목해야 할 것은 이러한 '지리상의 발견'이라는 비유가 현실 세계에 한정되지 않고 '허구'[19) 세계에서도 타당하다는 점이다. 더프에 의하면 "진정으로 독창적인 천재성을 지닌 시인의 상상력은, 가시적인 피조 세계the visible creation의 그 어떠한 대상도 충분히 경이적이고 새로운 것으로 간주할 수 없기 때문에 …… 한층 놀라움과 경탄으로 가득 찬 정경scenes을 탐구하면서 자연스레 관념적 세계ideal world로 돌진한다."[20) 이와 같이 "독창적 천재성에 고유한 성격이란 스스로 길을 찾아내는 것이다."[21)

이상의 고찰이 보여주듯 독창성 이론의 배경에는 '지리상의 발견'이라는 비유가 있다. 지리상의 발견은 고대의 권위가 가능성의 한계라고 간주했던 것의 바깥으로 근대인을 해방했으나, 마찬가지로 그것은 비유로서도 또한 '고대인의 모방'이라는 명법命法(Imperativ)*에 의해 설정되었던 한계를 넘어서는 독창적 창작을 정당화한다. 그러나 그때의 독창성은 무엇에서 유래할까? '지리상의 발견'을 범례로 하는 한 예술가가 아무리 독창적으로(현실적 세계를 넘어서) 창작하고자 해도, 그 내용은 창작 활동에 앞서 존재하는 것이 아닐까?

* 명법Imperativ이란 의지 일반의 객관적 법칙이 인간 의지의 주관적 불완전성에 대해 지니는 관계를 표현하는 정식定式이다. 즉 의지가 감성적으로 촉발되고 이성을 유일한 규정 근거로 하고 있지 않은 존재자에서는 도덕법칙과 준칙 사이에 문제가 발생할 수 있다. 이와 같은 의지를 도덕법칙에 적합하도록 규정하는 것이 강제Zwang이며, 도덕법칙은 그것이 의지에 대해서 강제인 한에서 이성의 명령Gebot이라 불린다. 이러한 명령의 정식이 '명법Imperativ'이다. 칸트는 명법을 정언명법과 가언명법으로 나눈다.

자연의 다양성이라는 원천

여기서 18세기 초의 논의로 돌아가 먼저 앨릭잰더 포프Alexander Pope(1688~1744)가 1725년에 했던 말을 인용해보자.

original이라는 이름에 걸맞은deserved 작가가 있다면 그것은 셰익스피어다. 호메로스 자신도 〔셰익스피어만큼〕 자연의 원천 the fountains of Nature에서 자신의 기술art을 이토록 직접적으로 끌어내지는 못했다. …… 셰익스피어는 모방자가 아니라 자연의 도구an instrument of nature이다. …… 그의 등장인물은 그야말로 자연 그 자체이므로 이들 등장인물을 자연의 모사라는 서먹서먹한 이름으로 부르는 것은 실례일 것이다. 〔그와 대조적으로〕 다른 시인의 등장인물은 항상 유사하다. 이 사실이 보여주는 것은 다른 시인들은 서로 등장인물을 빌려서 동일한 상像 (image)을 단순히 확대하는 데 불과하다는 점이다. 즉 어떤 묘사도 …… 반사의 반사에 불과하다each picture … is but the reflection of a reflection. 그러나 셰익스피어에게는 어떤 등장인물이라도 실생활에서와 같은 개인an individual이며, 유사한 두 사람을 발견할 수 없다.[22]

포프는 다름 아닌 자연모방설에 따라 셰익스피어의 originality를 칭송했다. 자연이라는 원천에서 직접 자신의 기술을 끌어내는 것이야말로 예술가가 이루어야 할 과제이며, 자연이야말로 바로 예술가의 originality의 origin이다. 그러나 자연의 원천에서 퍼 올리는 일

은 결코 용이하지 않다. 많은 경우, 사람들은 다른 예술가를 모방해 버리고 자연의 근원을 직시하지 않는다. 그렇기 때문에 이러한 모방적 예술가가 낳은 등장인물은 서로 유사해져서 개성이 없어진다. 즉 모방적 예술가는 자연을 이른바 전통이라는 틀로 덮어씌워서 자연의 다양성과 개개인의 개성을 무시하고,* 추상화, 일반화된 인물의 〔재생산적〕 창작에 만족해버리고 마는 것이다. 그에 반해 original한 예술가인 셰익스피어는 그야말로 자연이라는 원천에서 직접 퍼올리기 때문에 자연의 다양성을 작품 내부에 그대로 반영한다. 라이프니츠가 말하는 '불가식별자동일不可識別者同一의 원리'**는 다른 작가의 작품 세계에서는 성립하지 않으나 셰익스피어 작품 세계에서는 성립한다.

이와 같이 개인을 묘사하는 것을 평가하는 관점은 고전적 전통에서는 나타나지 않던 것이다. 샤프츠버리와 새뮤얼 존슨Samuel Johnson (1709~1784)에 의거하여 이 점을 확인해보자.

샤프츠버리는 『공통감각─기지와 해학의 자유에 대한 시론』Sen-

* 저자는 이 부분에 '사상' 捨象이라는 표현을 사용했다. Abstract에는 'A에서 B를 끄집어내다'라는 의미와 'A에서 B를 끄집어냄으로써 A에서 B 이외의 것을 버리다'라는 의미가 있다. 전자는 추상抽象, 후자는 사상 捨象으로, 두 개의 사태는 표리일체의 관계에 있다. 독일어의 경우는 타동사 abstrahieren이 전자, 자동사인 abstrahieren von이 후자이다. 이 책에서는 문장 이해를 원활하게 하기 위해, 저자와의 상의에 따라 '사상'捨 象을 '버리다' 혹은 '무시하다'로 옮긴다.

** 불가식별자동일不可識別者同一의 원리principe de l'identité des indiscernables: 라이프니츠의 개체라는 개념에는 과거에서 미래에 이르기까지 그에 대해 생기는 모든 것이 포함된다. 따라서 언뜻 외적으로 보이는 규정, 예컨대 공간적인 위치관계도 그 개체가 어떤 것을 결정할 때에는 불가결해진다. 그것은 '규정을 받는 사물 속에서 기초를 전혀 가지지 않는 순수하게 외적인 규정은 존재하지 않는다'는 제1원리에서 비롯한다. 만일 두 개체가 있고, 그에 귀속되는 술어가 각각 완전히 동등하게 서로를 식별할 수 없다면, 그것은 '동일한 사물을 두 개의 이름 아래에 세운다'(클라크에게 보내는 제4 서간)는 것이며 결국 동일하다는 것이다. 『형이 상학서설』Discours de métaphysique 9장, 『인간지성신론』Nouveaux essais sur l'entendement humain 2 권 27장 3절. 『모나돌로지』Monadologie 9절 참조.

sus Communis: An Essay on the Freedom of Wit and Humour(1709)에서 다음과 같이 서술한다.[23] "자연은 매우 다양하기 때문에 자연이 형성하는form 것은 하나같이 그에 고유한 근원적 성격peculiar original character에 의해 서로 구별된다." 즉 개개의 존재자는 '이 성격에 의해 이 세계에 존재하는 다른 어떤 것과도 다른 것'이 된다. 그러나 '이러한 효과를 좋은good 시인과 화가는 교묘히 피하고자 한다.' 왜냐하면 '[자신이 묘사하는 대상의] 상세함minuteness과 단독성singularity을 피하는' 것이야말로 예술가를, '역사가'로도 비유해야 할 초상화가face-painter와 구별하는 근거이기 때문이다. 다시 말해 예술작품에는 자연의 소산에서 확인할 수 있는 original한 특질이 들어가서는 안 된다는 것이다. 이처럼 샤프츠버리는, 한편으로는 자연의 피조물에 관해서 불가식별자동일의 원리를 제기하면서도, 그 원리를 예술 창작에서는 인정하지 않고 오히려 자연의 소산에서 볼 수 있는 original한 특질을 무시함으로써 '인간의 진정한 성격과 자연 본성'truth of characters and nature of mankind을 그려내는 데서 예술의 본질을 추구한다. 이와 같이 예술작품에 의해 그려지는 작품 세계에 대해 불가식별자동일의 원리를 부정한다는 점에서, 샤프츠버리는 앞서 본 포프의 견해와 근본적으로 구별된다.

혹은 18세기 중엽의 새뮤얼 존슨의 예를 들어도 좋다. 그는 1765년에 셰익스피어를 다음과 같이 칭찬했다. "그[셰익스피어]의 인물은 모든 정신all minds에 강한 영향을 미치는 보편적인 정념과 원칙의 영향에 의해 행동하고 말한다. …… 다른 시인의 저작에서는 인물은 개인이 너무 잦다too often an individual. 그런데 셰익스피

어의 저작에서 인물은, 일반적으로 [인간에게 공통의] 종species이
다."24) 9

샤프츠버리와 존슨은 모두, 시는 역사처럼 개별적인 상황을 말해
야 하는 게 아니라 오히려 보편적인 상황을 말해야 한다는 아리스토
텔레스적 전통(『시학』 제9장)의 영향 아래 있다. 그에 반해 포프는 다
양한 자연의 직접적 관찰을 추구하며 그것을 적극적으로 평가한다.

포프가 제기한 독창성과 자연 모방의 관계는 리처드 허드Richard
Hurd(1720~1808)의 『시적 모방에 대한 논고』A Discourse on Poetical
Imitation(1751)에 의해 다음과 같이 이론화된다.

모든 시는, 아리스토텔레스나 그리스의 비평가들과 함께 말한다
면 …… 정확하게는 모방imitation이다. …… 모든 것은 파생된
것, 즉 unoriginal[비근원적]한 것이다. 그리고 천재의 직무
office는 사물의 가장 아름다운 형태the fairest forms를 선택해 그들
을 적절한 장소와 상황으로, 가장 풍요로운 색채를 지닌 표현으
로, 상상력에 대해 제시하는present 것에 지나지 않는다. 이 [자
연에 기초한] 원초적 혹은 근원적인 모방primary or original copy-
ing은 철학의 관념에 의하면 모방이라 불리지만, 비평의 언어로
는 발견[창의invention]이라 불린다. 시인의 활동적인 모방 능력
은, 그 눈이 끊임없이 횡단하는 무한히endless 다양한 이들 origi-
nal forms[자연의 근원적 형태] 속에서 자기의 주의를 가장 끄
는 형태를, 아름답고 생생한fair and living resemblances 닮은 상
mimetic faculty으로 변환하도록 촉구한다. …… 이 [작품 속에 각

인된) 그림자와 같은 관념의 세계는 …… 너무도 생기 있는 모습으로 빛남으로써 다른 거울이 비추는 대상이 되어, 그 자체가 장래의 반사(즉 이 시詩 작품을 모방한 작품)에 대해 original (원작)의 위치에 서게 된다. 이러한 2차적 혹은 파생적인 상sec-ondary or derivative image만을, 비평은 모방이라는 관념 아래서 이해한다.[25]

허드의 논의에서 근간을 이룬 것은 이른바 '자연의 모방'과 '고대인의 모방'이라는 대對개념이다. 자연모방설을 표방하는 허드에게는 모든 작품이 자연이라는 original한 것에서 파생된 것이며, 엄밀하게는 original하지 않다. 그러나 이러한 예술가의 모방 활동을 허드가 original copying이라 부르는 까닭은, 자연의 모방인 예술작품이 자주 다른 예술가에 의해 또다시 모방되기 때문이다. 이러한 제2의 모방이야말로 바로 허드가 여기서 '비평'의 관점에서 '모방'이라고 부정적으로 이름 붙인 그것이다.

허드의 이러한 논의는 두 가지 입장에 대한 비판을 내포하고 있다. 첫 번째는 이른바 '고대인의 모방'(즉 다른 예술가가 이미 창작한 작품의 모방)을 절대시하는 입장이다. 이는 "위대한〔자연의〕원상great original을 관찰하는 것을 방해한다"라는[26] 점에서 비판받는다.[10] 이에 반해 두 번째 입장은 첫 번째 입장과는 반대로 굳이 선행하는 작품과 다른 '신기함'novelty[27]을 추구하는 것이다. "작가가 선행하는 범례에 대항해 어쨌든 독창적original이고자 할 때에는 매사에 어색한 중압감밖에 기대할 것이 없다. …… 거기서 추구되는 것은 타인

과 다른 것unlike이다. 그 사람은 확실히 타인과 다를지 몰라도 우아한 안일함graceful ease과 진정한 아름다움true beauty을 잃는 대가를 지불하는 것에 불과하다."[28] 타자와의 차이로만 성립하는 독창성이 비판받는 것은, 그것이 첫 번째 입장과 마찬가지로 예술이 모방해야 할 자연에서 일탈했기 때문이다. 이렇듯 예술이 자연이라는 original한 것의 original한 모방이라고 주장한 허드는, 예술가가 자연을 일탈하여 스스로 original한 존재이고자 하는 것, 즉 '독창성의 의도적인 거드름'studious affectation of originality[29]을 비판한다.

허드가 한사코 자연의 모방을 고집한 이유는 무엇일까? 그것은 자연의 관찰이야말로 진정한 '새로움'을 낳을 수 있기 때문이다. "사물의 특성은 지극히 많으며, 이들 특성은 선행하는 선입견에 의해 영향을 받지 않는 정신mind에 대해서는 매우 다양한 빛 속에서 나타나므로〔이들 시인이 설사 동일한 자연을 그렸다 해도〕그 묘사 속에는 늘 새로움novelty의 매력grace*과〔자연의 원상에서 볼 수 있는〕original한 미의 색조some tincture of original beauty가 스며들 것이다."[30] 새로움의 근거는 선행하는 예술작품과의 차이에 있는 게 아니라 자연의 다양성을 관찰하는 것 속에 있다.

이러한 사고의 근간이 된 것은 자연에 대한 박물학적 관심이다. 존 에이킨John Aikin(1747~1822)은 1777년에 『시에 대한 박물지博物誌의 적용에 대한 시론』An Essay on the Application of Natural History to Poetry을 저술하고 "자연이란 이토록 다양하므로 original한 화가는

* 일본어판에서 저자는 grace를 경우에 따라 '우미'優美, '우아'優雅, '미질'美質로 표현했는데, 여기서는 some grace of novelty를 '새로움이 갖는 매력'이라는 뜻으로 표현하기 위해 '미질'로 번역했었다.

같은 주제를 다룰 때조차 관심을 끌지 않는 단조로움uninteresting sameness에 빠질 거라고 우려할 필요가 없다"[31]라고 서술한다. 여기에서 말하는 original이라는 단어는 '자연의 original한 관찰'[32]이라는 용법과 관련하여, 타자의 눈에 의존하지 않고 자신의 눈으로 직접, 그러므로 자연을 최초로 (즉 근원적으로) 파악하는 것을 형용한 것이다. "대부분의 모방자imitators는 그 소재를 거의 대부분 originals 〔자신이 모방하는 원전原典, 구체적으로는 존 밀턴의 작품〕에서 빌려서 단지 그 형태와 배열을 다소 변화시킬 뿐이다. 그러나 어떤 이들은 존 밀턴John Milton(1608~1674)에게서 성격과 표현에 관해 고작 일반적 특징만 골라내는 데 그치고, 굳이 스스로 새로운 상像(imagery)을 찾으러 밖으로 나섰다look abroad. …… 거의 모든 대상이 새롭기만 한 국토國土(countries)*를 묘사하는 것만큼 새로움을 창출할 만한 원천은 없다. …… 〔사실〕 베르길리우스Publius Vergilius Maro야말로 고대 시인 중 최초로 독자를 새로운 세계a new world로 불러낸 사람이다."[33] '지리상의 발견'의 비유가 '박물학'과 결부되어, 자연이라는 원천 속에서 예술가의 originality[34]가 기초를 마련하는 것이다.

여기서 말하는 originality는 모방되는 자연에서 유래하는 것으로, 오늘날 우리가 이해하는 근대적인 의미의 개념과 크게 다르다. 그러나 이 단어가 이미 근대적인 의미를 지니고 있었다는 것은 허드가 '독창성의 의도적인 거드름'[35]을 비판한 부분에서도 드러난다.

* 저자가 '국토'로 번역하는 country와 land는 이 책의 후속작인 『예술의 조건』의 키워드와 연관된다. 『예술의 역설』이 예술 이론의 내부에서 근대 미학의 성립을 다뤘다면, 『예술의 조건』은 소유, 선입견, 국가, 방위, 역사를 키워드로, 예술 이론의 외부에서 근대 미학의 경계를 논한다.

그렇다면 근대적인 originality 개념은 어떻게 성립했을까?

타고난 능력의 다양함이라는 원천

위에서 검토한 다양한 자연이란 예술가가 묘사 혹은 모방하는 자연을 말한다. 그러나 '자연'이라는 개념은 단지 모방되는 자연일 뿐 아니라 동시에 모방하는 예술가의 자연 본성을 의미할 수도 있다. 예술가의 자연의 다양성이 적극적으로 평가받는 과정에서 새로운 originality의 이념이 생긴다.

먼저 레너드 웰스테드Leonard Welsted(1688~1747)의 『영어, 시의 상태의 완전성에 대한 고찰』A Dissertation Concerning the Perfection of the English Language, the State of Poetry(1724)의 한 구절을 인용해보자.

> 모방은 저술writing에 있어서 해로운 독이다. …… 시에서 original하지 않은 성과는 가치 있는 것일 수 없다. 왜냐하면 모방은 순수하게 기계적인 데 비해 저술은 자연 본성의 소산a work of nature이기 때문이다. 고상한 모습을 한 사람에게 보이는 유쾌함agreeableness은 모방에 의한 것이 아니고, 무용 교사의 가르침에 의한 것도 아니며, 신체의 타고난 성향original turn에서 생기는 것이지만 …… 그와 마찬가지로 저작에서 진정으로 그리고 영속적으로 쾌truly and lastingly pleases를 불러일으키는 것은 늘 사람이 자기 자신의 힘으로 만들어낸 결과 …… 이다. …… 모방적 작품이 originals[비非모방적 작품]와 다른 것은, 인공적인 불에 의해 숙성된 과실이 태양의 자연스러운 열과 온화한 풍토의 은

혜로 무르익은 과실과 다른 것과 마찬가지다. …… [모방이 열심히 이루어지므로] 우리는 너무 많은 기계적인 시인mechanical poets을 가지고 있고, 자연 본성적으로by nature 그에 적합하지 않은be never designed for it 사람만이 운문 짓는 데versify 하루하루 온 힘을 쏟고 있다.[36]

어느 예술가가 타자의 작품을 모방한다면, 그 작품은 그 예술가에게서 나온 것이 아니다. 작품은 예술가의 '자연 본성'에서 생긴 경우에 한해서, 즉 그 사람이 '자신의 힘으로 만들어낸 결과'에 한해서 original이라고 간주된다. 예술가는 타자에게 빌린 것에 의해서가 아니라 자기 자신이 태어나면서 갖추고 있는 자질에 바탕을 두고 창작해야 하는 것이다. 그런데 지금 인용한 문구에 original이란 형용사가 한 번 사용되었다는 데 주의하자. 웰스테드는 '신체의 타고난 original 성향'이 무용에서 고상한 모습을 만들어내듯 예술가의 '자연 본성'이 originals[비非모방적 작품]를 만들어낸다는 비례 관계를 인정하는데, 여기부터는 예술가의 '타고난original 성향'이 originals [비非모방적 작품]를 낳는다는 데 귀결한다. 예술가의 타고난original 특질이야말로 originals[비非모방적 작품]의 원천이다. Originality의 원천은 (포프와 에이킨에게 그러하듯) 대상적 자연이 아니라 예술가의 자연 본성에서 구해진다.

그러나 타고난 성질을 강조하기만 해서는 독창성의 개념이 생겨나지 않는다. 보다 더 필요한 것은 주체의 타고난 특질의 다양성이 정당화되는 것일 터이다. 앨릭잰더 포브스Alexander Forbes(1678~

1762)는 1734년에 "인간이 지닌 자연 본성의 모든 성향과 경향성 turns and casts에서는 참으로 무한한 다양성이 확인되므로, 누구라도 an original〔독창적이고 고유한 사람〕이라 부를 수 있다"[37]라며 인간이 본성으로서 지닌 자연의 다양성을 정당화하고 있다. 이러한 논의를 예술 창작과의 관계에서 논하고, 독창성에 대해 명확한 이론을 제기한 것이 에드워드 영의 『독창적인 작품에 대한 고찰』*Conjectures on Original Composition*(1759)이다.

영은 다음과 같이 서술하고 있다.

> 학식Learning은 빌려온 지식이다. 그에 비해 천재성genius은 타고 난 지식knowledge innate이며, 완전히 우리 소유의 지식quite our own이다. …… 슬기로운 데다 풍요롭게 태어난 사람들과 마찬가지로, 자신이 소유한 것의 경작과 거기서 생겨나는 생산물을 돌아보지 않고 부채를 떠안은 채 결국은 거지가 되어버리는 사람도 있다. …… 외부abroad에서 얻은 그 어떤 풍족한 수입품보다도 그대 자신의 정신mind의 자연스러운 성장native growth을 선호할 필요가 있다. 이렇게 빌려온 부는 우리를 가난하게 한다. …… 독창적인 저자original author란 자기 자신에게서 태어나be born of himself 자기 자신을 낳은 어버이his own progenitor인 것이다. 그리고 아마도 자신을 모방하는 무수한 자손offspring을 번식시켜서 자신의 영광을 영원한 것으로 할 것이다. 그에 반해 노새와 같은 모방자는 자손issue 없이 죽는다.[38]

독창적인 것은 타자에게 지식을 빌리지 않고 타고난 것에 의거해 타고난 능력을 스스로 전개할 때 성립한다. 그러므로 독창적인 예술가는 타자의 도움 없이 스스로 자신을 만들어내는 즉 자기 자신 속에 원천을 지닌 자립적 주체인 것이다. 그에 반해 모방자는 자기 속에 원천을 지니지 않고, 항상 타자에게 의존하며 따라서 거기서는 그 어떠한 흐름issue도 생겨나지 않는다.

중요한 점은 이렇듯 타고난 천재성을 강조하는 것이 인간의 다양한 개성을 정당화하는 것과 결부되어 있다는 사실이다.

모방의 정신에 의해 우리는 자연을 거스르고counteract, 자연의 계획design을 방해한다. 자연에 의해 우리는 모두 이 세계에서 독창적인 것originals〔=독자적인 것, 특유한 것〕으로 태어난다. 그 어떤 두 개의 얼굴도, 정신도 서로 같지 않으며, 모든 것이 자기 위에서 타자와의 차이를 보여주는 명백한 증거를 자연에게서 받고 있다. 이와 같이 독창적인 것으로 태어났으면서도 왜 우리는 모방물copies로서 죽게 되는가. 저 참견 많은 원숭이 흉내야말로……, 타자와의 차이를 나타내는 자연의 표시를 지워버리고 자연의 친절한 의도를 무효화하며 모든 정신적 개성mental individuality을 파괴한다. 이와 같이 문학의 세계The lettered world는 더 이상 개별자들singulars로 이루어진 것이 아니며 여러 가지가 뒤섞인 집합a medley, a mass에 지나지 않는다.[39]

무릇 인간은 자연의 계획에 의해 한 사람 한 사람이 an original

로서, 즉 다른 인간과 구별되는 '정신적 개성'을 지닌 존재로서 태어 난다. 그러므로 독창성 이론은 현실 사회에서 '모방의 정신'으로 인 해 상실되는 인간의 자연권 회복을 지향한다. 불가식별자동일의 원 리는 포프에게서 그렇듯이 단순히 작품 세계의 등장인물에 대해 주 장될 뿐 아니라 주체인 예술가에 대해—혹은 주체인 인간 일반에 대해—타당한 것이다.[11]

자기 자신 속에 원천을 지닌 독창적인 예술가는 더 이상 외부 세 계에 의존할 필요가 없다. '외부 수입품'[40)]에 의존하는 이는 독창성 의 결여를 증명한다. "만일 국토國土(land)에 발견이 결핍famine된다 면 …… 우리는 식료품을 구하기 위해 멀리까지 여행을 해야 한다. 즉 우리는 멀리 떨어져 있는 풍요로운 고대인을 방문해야 한다. 그 런데 발견적인 천재성inventive genius은 무사히 자기 집에 머문다."[41)] 그러나 외부 접촉을 끊었을 때 사람은 자신의 과거 작품을 반복하는 경향에 빠지지 않고 정말 새로운 작품을 만들어낼 수 있을까? "사람 이 자기 능력을 모르는 채로 있는be strangers 것은 충분히 있을 수 있 는 일이다. …… 그대 가슴을 깊이 파헤쳐보시오. …… 그대 안에 있는 낯선 것the stranger within thee과 친교를 맺으시오."[42)] 타자를 모방하고 타자에게서 여러 지식을 획득할 때 사람은 자기 자신의 개 성을 깨닫지 못한 채 지낸다. 우리의 타고난 개성이란 우리에게 미 리 확실한 것이 아니라 우리가 스스로 '탐구해야 할'[43)] 것, 즉 아직 까지 알려지지 않은 자기 안에 있는 타자, 자기 안에 있는 미지의 나라다. 발견되어야 할 타자는 자기 외부가 아니라 자기 내부에 존 재한다. 자기 안에서 타자를 찾아낼 수 있는 사람이야말로 독창적

인 자인 것이다.

우리는 이미 영과 베이컨의 근접성에 대해 살펴보았으나, 여기서 두 사람의 관계를 검토할 필요가 있다.

모방의 정신은 자유롭고 우아한 여러 기술[=여러 예술]liberal and politer arts에서 기계적 기술mechanic arts이 누리는 이점을 빼앗는다. 후자에서 사람들은 선행자predecessors를 뛰어넘고자 항상 노력하지만, 전자에서는 선행자에 버금가려고 노력한다. 그리고 모방물copy은 항상 그 오리지널original을 능가하지 않고 흐름은 그 원천spring보다 높아지는 일이 없으며 또한 원천만큼 높아지는 일도 거의 없지만, 마찬가지로 자유로운 여러 기술[=예술]은 퇴행하고 쇠퇴한다. 그에 비해 기계적 기술은 항상 진보하고 증대한다.[44]

이미 살펴보았듯, 베이컨은 기계적인 기술과 철학을 대비하여 같은 문제점을 지적했으며 또 '권위'의 지배를 비판할 때는 마찬가지로 원천과 흐름이라는 메타포를 사용했다. 베이컨의 논의에서 철학을 예술로 치환하면 영 논의의 기본 틀이 생긴다. 영에 의하면 예술은 본래 '기계적 기술이 누리는 이점'으로 '진보와 증대'를 누릴 수 있지만, '권위'[45]의 모방이 영향력을 발휘하고 있으므로 실제로 이러한 진보는 존재하지 않고 오히려 예술이 쇠퇴한다. 사실에 근거한다면 쇠퇴사관*이 성립한다. 고대야말로 독창성이 개화된 시대였으며 근대에는 "독창적인 사람이 적다."[46] 그러나 이러한 쇠퇴는 어

디까지나 사실에 지나지 않으며 필연이 아니다. "나는 근대인이 훨씬 열등하다는 것을 한탄하고 있다. 그러나 내가 생각하기에 근대인이 열등하다는 것은 결코 필연적인 것이 아니다. …… 나는 인간의 혼이 어느 시대나 동일하다equal고 생각한다. …… 고대와 근대의 지식learning에 대한 논쟁에 관해서 지극히 명백한 것은, 우리는 실제 성과performance가 아니라 능력powers에 대해 말하고 있다는 점이다. 근대의 능력은 그에 앞서는 [고대의] 능력과 동등하다."[47) 이와 같이 근대인과 고대인의 '능력'이 동등하다면, 적어도 가능성의 측면에서 근대인은 고대인과 동등하게 독창적일 수 있을 것이다. 아니 오히려 근대인은 고대인에 비해 우위에 있다. "자연의 관대함으로 인해 우리는 우리의 선행자와 마찬가지로 강력하다. 그리고 시간의 자비에 의해 우리는 [선행자에 비해] 한층 높은 지점에 서 있다."[48) 이와 같이 '시간'의 축적으로 인해 근대인을 고대인보다 '높은' 것으로 간주하는 것은 바로 베이컨주의다. 이러한 점에서 영은 예술에 관해 진보사관에 선다. 그럼에도 영에 의하면 근대인이 고대인보다 '한층 높은 지점에' 서는 것은 어디까지나 가능성에 불과하고,[12] 실제로 근대는 "고대의 수확자가 수확 가능한 것을 남겨두지 않아서 인간 정신의 다산多産의 시대가 지나가 버렸다"[49)라고 할 만한 시대이다. 근대가 쇠퇴한 시대라는 인식이야말로 영에게 독창성 이론을 촉구했다고 할 수 있다.

이와 같이 고대인-근대인 논쟁(신구 논쟁)을 배경으로 인간의 자

* 저자는 진보사관에 대립하는 표현으로 '퇴폐사관'頹廢史觀을 썼었다.

연권으로서 개성의 복권을 추구했던 지점에서, 근대적인 독창성 이념이 탄생한 것이다.

2. 독창성과 범례성

originality의 origin(원천)을 예술가 각자의 내부에서 구하는 근대적인 독창성의 이념은, 개인의 다양한 개성을 정당화한다. 이리하여 독창성의 원천은 개개의 독창적 예술가에게서 다양화되고, 개개의 독창적 예술가는 자기 개성에서 일종의 규범을 찾아내게 된다. 여기서 제기되어야 할 것은 권위와 결합된 규범이 존재하지 않던 근대에 과연 개성과 규범성(혹은 범례성)은 어떻게 관련되어 있었을까 하는 의문일 것이다.

범례적인 독창성

먼저 칸트가 『판단력 비판』(1790)에서 논한 내용을 검토해보자.

칸트는 한편으로 "규칙에 따라 파악하고 준수할 수 있는 기계적인 것이 …… 기술의 본질적인 조건이 되지 않는 아름다운 기술[=예술]은 존재하지 않는다"[50]라고 서술하고 '아름다운 기술'로서 예술은 기술의 특질을 갖추어야 한다고 주장하지만, 다른 한편으로는 동시에 천재天才(Genie)의 관여에 의해 예술을 기술 일반과 구별한다. 이와 같이 기술이면서 기술을 능가하는 사태가 근대적인 예술관

의 바탕에 있다는 것은 이미 제1장에서 확인한 대로다. 그렇다면 칸트에게 천재란 무엇일까?

칸트는 다음과 같이 서술한다. "첫째로 천재는 그에 관해서는 어떤 일정한 규칙bestimmte Regel이 존재하지 않는 것을 산출하는 재능이며, 어떠한 규칙에 따라 배울 수 있는 것을 습득하기 위한 소질이 아니다."[51] 어느 일정한 규칙에 따라 어떤 소산을 제작하는 일에 숙련된 일반 기술자의 경우와 달리, 예술가의 창작을 미리 통제할 수 있는 일정한 규칙은 존재하지 않기 때문에 "독창성Originalität이 천재의 첫 번째 특징이어야 한다." 그러나 둘째로, "독창적 무의미originaler Unsinn라는 것도 존재할 수 있으므로, 천재의 소산은 동시에 모범Muster이 되어야 한다. 즉 범례적exemplarisch이어야 한다." 여기서 귀결되는 것은 예술 창작을 미리 규제하는 일정한 규칙은 존재하지 않더라도, 그와는 별종의 규칙―즉 '타자에게 지령이라는 형태로 전달할' 수 없는 어떤 특별한 규칙―이 예술 창작에 존재한다는 것이다. 즉 칸트에 따르면 "〔예술가의〕 주체 속의 자연Natur im Subjekte이 예술에 규칙을 부여한다."[52] **13** 그리하여 예술가에게는 '모범적 독창성'[53]이 요구된다.

이 모범적인 혹은 범례적인 독창성이라는 (역설적으로도 보이는) 개념이 그 의미를 명확히 드러내는 것은 예술의 계승이라는 차원에서다. 예술의 계승이라면 우리가 통상 떠올리는 것은 '유파'의 성립일 것이다. "천재의〔가 만들어낸〕 모범〔적인 작품〕은 다른 훌륭한 두뇌의 소유자에 대해 어떤 유파를 낳는, 즉 이 천재에 의한 소산과 그 소산의 독창성에서 이끌어낼 수 있는 범위에서 규칙에 따르는 방법

적 지도를 만들어낸다."[54] 유파란 한 사람의 독창적인 예술가 주변에서 형성된다. 어떤 유파에 속하는 사람들은 독창적인 예술가의 작품에서 규칙을 끄집어내고, 그것을 '방법적 지도'로까지 체계화한다. 이러한 방법은 규칙에 입각해 가르치고 배울 수 있는 것이며, 이 유파에 속하는 사람에 의해 하비투스로서 전해진다. 그러나 칸트에 의하면 예술의 진정한 계승이란 이러한 연속적 과정이 아니다.

> 어느 천재의 소산은 (그 소산에서 천재에게 귀속되어야 할 점, 즉 학습할 수 있는 것과 유파에 귀속할 수 없는 점에서) 모방Nachahmung을 위한 예가 아니라 …… 다른 천재에게 계승Nachfolge하기 위한 예이다. 다른 천재는 이[=선행하는 천재의 작품]를 통해 자신에게 고유한 독창성에 눈뜨고, 예술에서 규칙을 벗어난 자유를 실천한다. 그 결과 예술은 그를 통해 스스로 새로운 규칙을 획득하고, 이것에 의해 이 재능은 범례적인 것으로 나타나는 것이다.[55]

독창적인 예술가들의 상호 관계—이에 대해 칸트 자신도 "이것이 어떻게 가능한가를 설명하는 것은 어렵다"[56]라고 서술했지만—를 칸트는 다음과 같이 이해하고 있다. 즉 독창적 예술가들의 상호 영향 관계란 후속 예술가가 선행하는 예술가를 모방하는 데 있는 것이 아니라, 선행하는 예술가의 작품을 통해 후속 예술가가 '자신의 고유한 독창성에 눈뜬다'는 점에 있다. 즉 어느 독창적인 천재가 그것과는 다른 별개의 독창적 천재를, 이른바 눈뜨게 하는 방식으로 예술은 계승된다. 그것은 뒤를 잇는 천재가 선행하는 천재의 작품에

서, 일정한 규칙을 벗어난 자유로운 실천을 간파하고 이러한 자유의 가능성을 자각함으로써 이루어진다. 바로 그 때문에 독창적 예술가들의 상호 관계는 비非연속성을 띤다. 확실히 모든 독창적인 예술가에게 그 독창성의 원천은 어떤 의미에서는 동일하다. "범례적인 저자exemplarischer Urheber의 소산이 다른 이들에게 미칠 수 있는 모든 영향에 대한 정당한 말은 모방Nachahmung이 아니라 경과에 관여하는 계승Nachfolge이다. 그것은 〔뒤따르는 사람들이〕 그 범례적인 저자와 동일한 원천Quellen에서 길어내는schöpfen 것을 의미한다." [57] 그러나 이 '동일한 원천'이란 독창적인 천재에 대해 '자연의 손에 의해 직접 주어진erteilt' [58] 재능, 즉 예술 창작에 필요한 '마음의 여러 힘의 균형' [59] 혹은 '마음의 여러 힘의 자유로운 비약' [60]이며, 바로 이 재능을 통해 독창적 예술가는 저마다 지금까지 존재하지 않았던 '새로운 규칙' [61]을 실행에 옮기게 된다. 그러므로 '예술가의 타고난 생산능력'인 '타고난 재능' [62] 속에 그 '원천' [63]을 지닌 독창성은 범례적이면서도, 바로 그 때문에 매번 새로운 것이다. [64] 역사의 흐름을 끊는 비연속성이야말로 예술가의 독창성을 나타내는 증표가 된다.[14]

그러나 예술의 전개는 그 비연속성으로 인해 진보의 이념과는 서로 어울리지 않는다. 확실히 학문에서는 인식과 '인식에 의존하는 모든 이익'이 "점차 전진〔진보〕fortschreiten해서 완전성으로 향한다." [65] 그러나 이러한 사태는 예술에서는 인정되지 않는다. "천재에게 예술은 어느 지점irgendwo에서 정지한다. 왜냐하면 예술에는 어떤 한계가 있고, 예술은 이 한계를 더 넘어설 수 없기 때문이다. 아

마도 이 한계에는 벌써 도달하여 더 이상 그것을 확장할 수는 없을 것이다."[66] 칸트에게 예술은 확실히 독창성이 특징을 이루고 있음에도 불구하고 일종의 한계를 지니고 있으며, 동시에 이 한계에 이미 (칸트의 논의에 입각하면 필경 그리스 로마 시대에) 도달한 것이다.[15] 이 점에서 칸트의 '독창성' 이론에서는 역사성에 대한 의식이 확인되지 않는다.

다음으로 근대 예술의 본연에 입각해 독창성 이론을 제기한 프리드리히 슐레겔의 논의를 검토해보고자 한다.

잠정적인 가치로서의 독창성

프리드리히 슐레겔의 『그리스 문학의 연구에 대해서』Über das Studium der griechischen Poesie(1795~1796)[16]는 근대 문학의 특성 묘사를 통해 고대 문학과 근대 문학의 관계에 대해 논하는 것을 목적으로 한다.[67] 이 논고에서 독창성 개념에 내포된 의미를 밝히려면 '고대 문학'과 '근대 문학'의 특징에 관계되는 범위에서 우선 그의 역사관을 살펴볼 필요가 있다.

슐레겔에 따르면 고대인(구체적으로는 고대 그리스인)은 그들의 문학에서 '객관적인 것'과 '아름다운 것'을 실현했는데, 그것은 고대인이 '유한한 실재성'과 결합된 '완성된 자연적인 교양'vollendete natürliche Bildung을 지니고 있었기 때문이다. 그러나 자연적인 교양은 맹목적인 충동에 의존하고 있으므로, "완성 능력Vervollkommnungsfähigkeit[17]과 지속이라는 점에서 필연적으로 제약된 것이 아닐 수 없다." 이 제약 때문에 완성된 교양이라도 몰락하고, 여기서 '유한한 실재성의

상실'과 '완성된 형식의 파괴'가 일어난다. 그러나 '자연적인 교양'의 몰락은 오히려 '무한한 실재성으로 향하는 노력'에 대한 계기가 된다. 이 노력은 자유에 기초한 '인위적künstlich인 미적 교양'을 전제로 하므로 고대인에게는 알려져 있지 않다. 여기에 근대의 단서가 있다.[68]

그렇다면 근대의 예술은 객관적인 것과 아름다운 것을 유한한 실재성 속에 실현했던 고대의 예술과 비교하여 어떠한 특징을 지니고 있는 것일까?

슐레겔은 '근대 문학의 정신'을 "가장 완전하고, 가장 적절하게 특징짓고 있다"[69]라면서 자기가 생각하는 셰익스피어를 예로 들어 다음과 같이 서술했다.

그의 표현은 객관적이지 않고 완전히 작위적〔기교적·수법적〕 manieriert이다. 물론 그의 작위적 기교〔수법〕Manier는 우리가 아는 한 최대의 것이며, 그의 개성Individualität은 우리가 알고 있는 한 가장 관심을 끄는 것interessant이라고, 나는 누구보다 앞서 인정하는 것에 주저하지 않지만. …… 그의 개인적인 작위적 기교의 독창적 각인originelles Gepräge seiner individuellen Manier은 착각할 수 없는 것, 모방하기 어려운 것이다. …… 보편타당성이 이와 같이 결여되고, 기교적인 것과 …… 개인적인 것이 이와 같이 지배하고 있는 곳에서 근대인의 문학이, 아니 그뿐 아니라 근대인의 미적 교양 전체가 관심을 끄는 것으로 완전히 방향이 정해진 것도 저절로 설명된다. 다시 말해서 한층 많은 양의 지적

내포 혹은 미적 에너지를 포함하는 독창적 개체originelles Indi-viduum라면 어느 것이든 관심을 끈다.[70]

이 구절은 칸트의 『판단력 비판』과 대비해서 해석해야 한다. 칸트는 '작위적 기교〔수법〕를 움직이는 것Manierieren'을, '동시에 모범적musterhaft인 재능을 지니지 않고 자기를 모방자들에게서 가능한 한 멀리하고자' 할 때 성립하는 '단순한 독창성' Eigentümlichkeit, Originalität이라 간주했다.[71] '작위적 기교'란 범례성을 결여한 경우에 한하는 독창성이다. 바로 이러한 비非범례적인 독창성을 추구하는 것이야말로, 슐레겔에 따르면 근대 예술을 특징짓는다. 더 나아가 칸트가 '미적 판단'은 관심에 기초하지 않으므로 보편타당성을 지닌다고[72] 서술한 것을 떠올려도 좋다. 확실히 칸트의 이러한 논의는 미적 판단에 관한 것으로, 예술론과 바로 연관되는 것은 아니지만 '관심을 끄는 것의 지배' [73]와 '보편타당성의 결여' [74]에 의해 근대 예술을 특징짓는 슐레겔의 논의는, 직접적으로 칸트의 술어를 따른다.[18]

이렇게 근대 문학의 특성 묘사에서 칸트의 논의를 이른바 역전하는 슐레겔의 논의는, 근대 예술의 부정적인 측면에 착목한 것이라 해도 좋을 것이다. 그에게 '관심을 끄는 것의 지배'란 다름 아닌 일종의 위기이다.[75] 독창성의 위기라고도 할 수 있는 사태는 다음 두 가지 점에서 읽어낼 수 있을 것이다.

첫째 '관심을 끄는 것의 지배'는 개개의 예술가를 고립시키게 된다. "그 어떤 예술가도 단지 자신으로만für sich 존재하며 그 시대와

민족 속에 고립된 에고이스트isolierter Egoist이다. 독창적인 예술가의 수만큼 개인적인 작위적 기법도 존재한다. 작위적인 일면성에 남아돌 만큼의 다양성이 더해진다."[76] 고립되어 있으므로 서로 어떠한 교류도 없이 자신의 일면성에서 도망칠 수 없는 예술가들의 존재가 근대의 특색이다.

둘째로 독창성의 추구는 상대성을 벗어날 수 없다. 앞서 살펴보았듯 슐레겔은 "한층 많은 양의 지적인 내포 혹은 미적인 에너지를 포함한 독창적인 개체"야말로 관심을 끈다고 서술했는데, '모든 양은 (항상 더욱 커질 수 있다는 점에서) '무한으로 확대될 수 있는' 이상 '양'에 관해서 모든 것은 상대적이며 "최고로 관심을 끄는 것은 존재할 수 없다."[77] 구체적으로 서술하자면 관심을 끄는 것을 추구하면 항상 소모된다. "새로운 것은 낡아지고, 희귀한 것은 평범해지며 매혹적인 것의 가시(棘)는 둔해진다"[78]라는 사태야말로 근대의 시간 구조를 이룬다.

그러나 그에게 이러한 위기는 결코 최종적인 것, 궁극적인 것이 아니다. 그는 관심을 끄는 것의 지배를 "취미가 경험한 일시적 위기"로 간주하고,[79] 오히려 이러한 위기 속에서 "근대인의 미적 교양에서 객관적인 것이 지배적이 되는 것을 가능케 하는 미적 혁명"[80]의 가능성을 간파한다. 즉 근대는 확실히 '개인적인 것'이 지배하는 시대이기는 하지만, 그것은 일찍이 고대에 지배적이었던 '객관적인 것'으로의 이행기로 간주되어야 한다. 물론 이것이 단순히 고대로 회귀하는 것일 수는 없다. 그도 그럴 것이 여기서 요구되고 있는 미적 명법命法(Imperativ)은 그 '완성 능력과 지속'에 관해 제약된 고대

의 자연적인 교양에 의해서는 '결코 완전하게 충족되지 않기' 때문이다.[81] 오히려 독창성 혹은 '관심을 끄는 것'이라는 근대 예술의 특질이야말로 이 미적 명법을 충족하기 위한 준비 단계이다. "인위적인 미적 교양이 …… 객관적인 것, 아름다운 것으로 이행할 수 있으려면 많은 단계를 거쳐야 한다. …… 관심을 끄는 것은 미적 소질의 무한한 완전화unendliche Perfektibilität[19]를 향한 필연적인 준비로서 미적으로 허용된다."[82][20]

이리하여 슐레겔에게 '관심을 끄는 것' 혹은 독창성은 (칸트식으로 서술하자면 범례성이 결여되어 있음에도 불구하고, 혹은 바로 그 때문에), '잠정적인provisorisch 미적 가치',[83] '잠정적인 타당성'[84]을 지닌 것으로 '허락되는 것'이다.[21]

범례성과 독창성의 대립

범례성과 독창성이라는 두 개념을 완전히 대립하는 것으로서, 역사적으로 되짚어낸 것이 프리드리히 셸링Friedrich Wilhelm Joseph von Schelling(1775~1854)의 『예술 철학』*Philosophie der Kunst*(1802~1803)이다.

셸링 이론의 바탕에는 프리드리히 슐레겔의 경우와 마찬가지로, 고대와 근대의 관계를 둘러싼 논의가 존재한다. 그는 다음과 같이 고대를 특징짓는다.

고대 세계에서는 "보편이 특수이며 유類가 개인이다sein"[85]라는 동일성이 성립하는데, 이 고대 세계의 특징은 예술의 본질과 합치된다. 왜냐하면 '예술에 의해 절대적으로 제시되어야 할' 것이 '보편이 전적으로 특수하며, 특수가 동시에 전적으로 보편'이기 때문이

다.[86] 셸링에 의하면 예술이 충족시켜야 할 요구는 이미 호메로스의 그리스 신화에서 채워지고 있으므로, 개개의 예술작품은 이 신화적 세계를 토양Boden으로 삼아 '생긴다'[87] 다시 말해 고대 그리스에서는 개인이 유에서 자립해 있지 않고 유가 지배적이었는데, 그에 대응해 그리스 예술에서도 호메로스의 서사시가 유를 구성하고 다른 예술가는 이 호메로스의 서사시에서 자기 작품의 소재를 얻었다. 그러므로 호메로스는 다른 예술가에게 범례 및 원상의 위치에 선다. 즉 고대 예술가에게 "출발점은 동일(호메로스〔그리스어로 '일'ㅡ〕), 하나 Einer,* 즉 보편 그 자체이다."[88]

그러나 고대 세계에서 유類와 개個의 동일성은 "무한한 것과 유한한 것의 대립이, 여전히 유한한 것이라는 양자 공통의 배아 속에 갇혀서 평온해진"[89] 경우에 한해서 성립하는 것에 지나지 않는다. 이는 동시에 자연에서 자기를 해방하려는 무한성을 향한 경향이, 그러므로 또한 무한과 유한과의 대립이 그리스에서도, 확실히 현현顯現하지는 않았더라도, 잠재적으로는 있었다는 의미이다. 이 배아가 모습을 드러내어 '현실적으로 대립'[90]할 때, 바로 그 지점이 '고대 세계의 종언'[91]으로 귀결 되었다. 새롭게 성립된 그리스도교에서는 더 이상 무한과 유한의 동일성은 인정되지 않았다. 무한한 신은 그리스도라는 유한한 형태를 취하기는 했으나, 그것은 유한한 것을 부정하기 위해서다. 이러한 의미에서 "그리스도는 고대 신들의 세계가 정점에 도달하여 종언했음을 나타낸다."[92] '그리스의 미는 지나

* 저자는 Einer를 인용구의 전후 문맥에 따라 '하나' 혹은 '한 사람'으로 번역했다. 한국어판에서는 '하나'로 통일했다.

가버린 것' 93)이다.

그러므로 개인이 자기를 '유의 부정' 94)으로서, 혹은 주체95)로서 규정하는 근대 세계란 '곧바로 유가 될 수 없고', 96) 오히려 유 앞에서 붕괴하는 '여러 개인의 세계, 붕괴의 세계' 97)이다. 그런 의미에서 예술의 요구와 근대 세계의 특질은 필연적으로 모순되지 않을 수 없다. 근대에서는 "예술은 닫힌 것, 한정된 것을 요구하는 데 반해, 세계 정신은 한정되지 않은 것을 지향하고 온갖 제약을 파괴하기"98) 때문이다.

이리하여 근대 세계에서 예술은 고대 세계에서와는 다른 본연의 자세를 요구받는다. 고대 예술을 근대에 그대로 부활시키는 것은 불가능하다.

첫 번째 종류의 〔고대의〕 예술 법칙은 자기 자신의 불변성 Unwandelbarkeit in sich selbst이다. 그에 비해 두 번째 종류의 〔근대의〕 예술 법칙은 전환의 진보Fortschritt im Wechsel이다 ―이는 이미 양자가 자연과 자유로 대립하고 있다는 데서 귀결한다. / 전자에서는 범례적인 것das Exemplarische 혹은 원상성Urbildlichkeit이 지배적이며, 후자에서는 독창성이 지배적이다. 왜냐하면 전자에서는 보편이 특수로, 유類(Gattung)가 개인으로 나타나는 데 반해 후자에서 개인은 유로, 특수는 보편으로 나타나야 하기 sollen 때문이다.―전자에서 출발점은 동일한identisch; homeros〔그리스어로 '일'〕, 하나Einer, 즉 보편 그 자체nämlich das Allgemeine selbst인 데 비해, 후자에서 출발점은 항상 필연적으로 다르다. 왜

냐하면 그것은 특수 속에 있기 때문이다. / …… 두 번째 종류의 예술은 첫 번째 종류의 예술에 비하면 이행移行(Übergang)일 뿐이다.[99]

개個와 유類의 동일성이 해체되고 유가 될 수 없는 개인의 '교체와 변이'가 '지배적 법칙'[100]이 되는 근대 세계에서는 예술가가 의거할 만한 '범례적인 것' 혹은 원형原型(Urbild)[101]의 신화는 존재하지 않는다. 그 때문에 '여러 개인의 세계, 붕괴의 세계'에 사는 근대의 예술가는 유(원상)에서 자립해 독창성Originalität과 독자성Eigentümlichkeit을 필요로 하게 된다. 고대 예술에서 출발점은 항상 보편 그 자체였으므로 '불변성 그 자체'가 지배적 법칙을 이루고 있었음에 비하여, 근대 예술에서 출발점은 항상 필연적으로 다르며, '교체 속의 진보'가 지배적 법칙이 된다.[102] 이런 의미에서 진보사관은 근대 예술에 관해서만 타당하다. 독창성을 특징으로 하는 근대 예술은 그 기원origo에 관해 필연적으로 다원화하고, "이행Übergang으로서, 혹은 비非절대성Nichtabsolutheit 속에 있는 것으로서"[103] 규정된다.

여기서 주목해야 할 것은 바로 칸트와의 관련성이다. 앞서 살펴보았듯 칸트는 『판단력 비판』에서 "독창성이 천재의 첫 번째 특징이어야 한다. 두 번째로 독창적인 무의미라는 것도 존재할 수 있으므로, 천재의 소산은 동시에 모범이 되어야 한다. 즉 범례적이어야 한다"[104]라고 서술하고, 천재의 특질을 '모범적 독창성'[105]에서 구했다. 여기서 밝혀지는 것은 칸트에 의해 예술가 일반의 요건으로 여

겨졌던 범례성과 독창성을 셸링이 굳이 구별하여, 범례성을 고대 예술의 특색으로, 독창성을 근대 예술의 특색으로 파악했다는 점이다. 이와 같이 그 비非역사적 이론 구성 덕택에 칸트에게는 비非역사적 개념이었던 독창성이 셸링에게는 역사적 개념으로 파악되어 정당화되었다고 할 수 있을 것이다.

이는 셸링의 논의가 앞서 검토했던 칸트 이전의 독창성 논의와 구별되는 점이기도 하다. 예컨대 영은 "근대인은 〔고대인에 비하면〕 훨씬 열등하고",[106] "근대의 성과는 일반적으로 한심스러울 만큼 보잘것없으며"[107] "독창적인 이가 드물다"[108]라고 서술하고, 근대의 독창성 결여를 지적하면서 고대야말로 (적어도 사실로서는) 독창성이 개화된 시대로 간주했었기 때문이다. 이와 같은 견해는 더프에게서도 확인할 수 있다. "원시적 자연 상태에서 습관, 감정, 정념은 완전히 독창적이다."[109]

그와 대조적으로 셸링은 독창성을 근대 예술의 고유한 원리로서 정당화한다. 셸링에 의하면 독창성은 자연을 바탕으로 하는 게 아니라 자연과 대립하는 자유—그것은 근대의 특질이다—를 바탕으로 하고 있기 때문이다. 그리고 이러한 셸링의 생각은 독창성이라는 개념이 애초 근대의 소산이라는 점에도 부합한다. 독창성이라는 개념은 바로 고대부터 주어진 범례나 권위에 의거하지 않는 근대적인 주체의 자율성이 표명된 것이다.

독창성의 역설

이 장의 서두에서 고찰했듯, 진정으로 original한 존재는 이 세계에서 가장 근원적인 것, 즉 신이다. 그렇다면 근대적인 독창성이라는 이념의 성립은 original이라는, 본래 신으로 귀속해야 할 특징을 인간이 찬탈하는 과정을 증명하고 있다. 그러나 인간이 어디까지나 유한한 존재인 이상, 스스로를 original한 존재로 여기는 인간은 진정으로 original한 존재(신)와 같은 보편성=불변성 혹은 원형성原型性을 주장할 수 없다. 근대 세계에서 원천의 한 성질이 소멸할 때 칸트, 슐레겔, 셸링이 통찰했듯, 원천의 수는 사람의 수와 같아지며 동시에 원천은 사람의 생성 소멸과 함께 변천한다. 그래서 이는 original한 것 그 자체의 의미 변용을 야기하지 않을 수 없다. 즉 original한 것이 예술가의 창작에 선행하는 규범을 벗어나 예술가에게 이행할 때 originality는 절대적 규범성을 잃는다. 그리고 거기서 성립하는 근대적인 예술가는 자기 안에서 원천을 구하고, 타자 속에 있는 원천에서 물을 길어오지 않는다. 이리하여 독창성 이념은 개개인에 대한 원천의 내재화를 매개로 하여 궁극적으로 인간 상호 관계의 부정을 초래한다. 바로 슐레겔이 서술했듯 근대의 '독창적인 예술가'는 '고립된 에고이스트'[110]가 된다.

독창성 이념에서 비롯된 이러한 귀결을 마주하면, 우리는 다시금 18세기 중엽에서 19세기 초 사이에 걸쳐 이루어진 독창성 이론에 대한 비판적 응답에 더해 독창성 개념 그 자체를 변용시킨 이들의 이론을 검토하지 않을 수 없다.[22]

먼저 조슈아 레이놀즈Joshua Reynolds(1723~1792)가 1769년부터

1790년까지 영국 왕립 예술원에서 행한 『회화繪畵에 대한 강연』Discourses on Art을, 영의 『독창적인 작품에 대한 고찰』(1759)과의 관계에서 검토해보자.

그는 다음과 같이 서술한다. "자기 자신의 바깥을 보기look out of themselves를 그만둔 사람은 …… 자신의 자산에 기대어 살아가다가 결국은 거지 신세beggary가 되어 아무런 재산을 남기지 못한 사람에 비유할 수 있을 것이다."[111] 레이놀즈의 이 구절은 영의 다음과 같은 말, 즉 "슬기롭게 태어났음에도 불구하고 풍요롭게 태어난 사람들과 마찬가지로 자기 자신이 소유한 것을 경작하거나 거기서 생겨난 생산물을 돌보지 않고 부채를 떠안은 채 결국은 거지가 되어버리는be beggared 자가 있다. …… 외부abroad에서 얻은 그 어떤 풍족한 수입품보다도 그대 자신의 정신의 자연스러운 성장을 즐길 필요가 있다. 이렇게 빌려온 부富는 우리를 가난하게 한다"[112]를 직접 근거로 삼으면서 비판한 것이다. 독창성에 대한 통상의 생각에 의하면 다른 이에게서 거의 아무것도 빌리지 않는 것이야말로 독창성의 증거이다.[113] 그러나 레이놀즈에 따르면 이러한 독창성의 관념은 다음 두 가지 점에서 잘못되었다. 먼저 첫째로 선행하는 모험가의 시도를 모르는 학생은 "가장 하잘것없는 샛길을 중대한 발견이라고 착각한 나머지 자신의 새로운 해안을, 새로 발견한 국토로 착각한다."[114] 23 즉 과거를 모르는 예술가는 과거의 시도에 대한 무지 때문에 결국 과거에 이미 행해졌던 일을 반복하면서 자신의 발견이라고 착각하는 것이며, 설사 앞선 이들과 '다른' 것을 행했다 해도 거기서는 '불규칙한 돌출과 하잘것없는 과오'가 생기는 데 불과하다.[115] 더 나아

가 둘째로 타자에게 아무것도 빌리지 않는다는 것은 정신의 본질에 반反한다. "정신이란 불모의 토양barren soil에 지나지 않으며", "외부의 소재foreign matter에 의해서 항상 비옥해지거나 풍요로워질 수 없는"[116] 한, 불모의 상태에 머물러 있기 때문이다. "아무리 위대한 자연적인 천재성natural genius이라도 자기 자신의 자재own stock만으로는 자존subsist할 수 없다. 자기 자신의 정신 이외의 것에서 아무것도 찾지 않겠다고 결의한 이는 완전히 불모지이므로, 온갖 모방 중에서도 가장 빈약한 모방에 빠져버릴 것이다. 즉 그 사람은 부득이하게 자기 자신을 모방할 수밖에 없고, 예전에 자주 반복해왔던 것을 되풀이하지 않을 수 없을 것이다."[117]

그렇다고 레이놀즈가 독창성 이념을 부정하는 것은 아니다. 오히려 독창성과 발견의 다양성은 앞선 이의 시도를 '적절히 소화' well-digest[118]하는 데 있으며 "모방에 의해서만 …… 발견의 독창성이 생겨난다"[119]라고 레이놀즈는 주장한다. "여러분이 탁월한 이들의 작품을 잘 알면 알수록 여러분이 무언가를 발견하는 힘도 한층 광범위해지고, 역설paradox처럼 여겨질지 모르지만 여러분의 구상도 보다 독창적이 된다."[120] 즉 레이놀즈에게, 당시 영으로 대표되는 독창성 이론이 무시한 '예술가들 사이에 존재하는 우호적 교류'―즉 "죽은 이들에게 받아서 산 자에게, 그리고 아마 아직 태어나지 않은 이들에게도 전해질" 교류―는 진정한 의미에서 독창성을 배태하는 행위이다.[121] 레이놀즈에 의한 영의 비판은 예술가가 엮어내는 공동성에 대한 신뢰에 바탕을 두고 있다.

헤르더 또한 1760년대 전반에 이미 영의 이론에 주목하고 비판

을 가한 이론가이다.

먼저 초기 헤르더의 논고 『현대 독일 문학에 대한 단상』*Fragmente über die neuere deutsche Literatur*(1767~1768)에 의거해, 헤르더가 영의 논의를 어떻게 비판적으로 계승하면서 몸소 전개했던가를 검토해보자. 그는 '어느 고대인을 모방해서 만드는 것nachbilden, 어느 고대인과 경쟁하는 것nacheifern'과 '어느 고대인을 모조kopieren하고 모방하는 것nachahmen'을 구별하여 다음과 같이 서술한다. "전자는 유감스럽게도 매우 드물다. 그를 위해서는 두 가지 언어와 사유양식, 시대 각각의 특질Genie을 알고 비교하는 동시에, 모든 특질을 억압하지 않고 양쪽을 이용할 수 있어야 하기 때문이다. 이러한 기技(Kunst)는 천재에 대해 교육적〔계발적〕이다. 그러나 그것은 종종 천재를 억압하는 일도 있으므로……, 영은 독창적인 작품에 관한 서적에 정당하게도, 고대인을 읽는 것은 대다수의 경우 유해하다고 서술했다. 하지만 그렇다고는 해도 고대인을 읽는 것을 폐지해서는 abschaffen 결코 안 된다." [122)] '모방하는 것'과 '경쟁하는 것'이라는 대비는 고전적 변론술에서 유래한 것으로, 영과도 결코 무관한 생각은 아니다.[24] 그러나 헤르더에게는 영에게서 찾아볼 수 없는 논점이 있다. 그것은 고대인과 근대인의 '언어, 사유양식'이 각각의 시대에 고유한 특질을 지닌다는 역사적 의식이다. 이러한 문화의 역사적 상대성이라는 문맥에서 '고대인의 모방'이라는 이념은 종래와는 완전히 다른 의미를 얻게 될 것이다. 즉 자기 문화와 다른 문화를 어떻게 이해할 수 있을까, 이러한 다른 문화를 어떻게 접할 수 있을까, 다른 문화와 자기 문화는 어떤 점에서 구별할까, 다른 문화가 자기 문화

에 의의가 있다면 어떤 점에서 그럴까라는 의문이 '고대인의 모방'이라는 이념과 밀접하게 결부된다.

"고대인을 더욱 인식하면 할수록 〔고대인에게서〕 약탈할 것이 없어진다. 그리고 보다 적절하게 〔고대인을〕 모방해서 만들수록 점점 더 〔독자적인 것을〕 획득한다. 이리하여 마침내 모방하면서도 독창적인 것kopierendes Original이 된다. 거기서는 이미 모사Kopie는 찾을 수 없다."[123] 이와 같이 고대인의 모방이란 근대의 예술가가 자기 문화와 다른 문화에 대해 깊이 인식하면서, 바로 그를 통해 자신의 고유성을 획득하는 과정이다. 고대인을 단순히 모사하는 행위는 우리에게 다른 문화를 '이질적이고 종종 이해할 수 없는'[124] 것으로 남겨두고, 그 결과 이질적인 것에 대한 편견을, 혹은 이질적인 것에 대한 무시를 초래할 것이다. 그와 대조적으로 헤르더가 추구한 것은 이질적인 것의 이질성을 무시하는 게 아니라, 그것을 우리가 이해할 수 있도록 하는 것이다. 이러한 관점에서 보면 다른 문화의 시를 번역하는 데도 새로운 의의가 부여된다. 헤르더가 추구한 것은 "우리 민족과 우리 이외의 민족을 가르는 한계를 명확히 구별하고" 그럼으로써 "어느 민족의 아름다운 점과 특질die Schönheiten und das Genie*에 대해 우리에게 보다 잘 알려줄" 만한 '번역'이다. 이러한 번역은 자기 문화와 다른 문화를 깊이 인식하고 다른 문화의 소산을 자기 문화로 유입해 변환하는 행위를 수반하므로, 거기서 생기는 것은 다른 문화가 산출한 원전과도, 또 자기 문화 안에서 씌어진 작품

* 저자는 die Schönheiten을 미점美點이라고 번역했다.

과도 다른 독자적인 작품이다. 그 점에서 이러한 번역은 "독창적인 것에 머무르는 모방Nachahmung, die Original bleibt[=모방임에도 독창성을 잃지 않은 것]의 범례이다." [125)]

다른 문화의 수용에 관한 헤르더의 논의는 이러한 시 창작 및 번역의 차원을 넘어 역사 그 자체의 과정에도 적용된다.

그리스인이 여타 민족에게서 무엇을 받아들이고, 받아들인 것을 어떻게 적절하게 모두 자신의 건전한 혈액 속으로 소화할 수 있었을까를 고찰하는 것은 얼마나 유용한 일인가. …… 특히 그리스인의 탁월한 모방에 주목해야 한다. 그 모방은 빌린 것에 대한 소유자die Eigentumsherr über das Geborgte이며 모방에서조차 독창적original이었다. 그리스인들은 자신들의 교사[즉 그리스인에게 교사 Lehrer 역할을 한 여러 민족]의 이름을 배제할 정도로 허영심Eitelkeit이 있었으나, 우리는 이러한 허영심을 비난할 게 아니라 오히려 그리스인이 가지고 있던 독창성에 대한 염원Originalsucht―즉 [다른 민족에게 얻은] 모든 것을 아폴론에게 바치고 이 희생의 접시 위에서 명칭과 이야기, 법률과 지식을 보다 나은 그리스적 본성die Griechische Natur으로 바꾸려 했던 염원―을 본받아야 할 것이다. 그것이 모범Muster인 까닭을 말하자면, 모방Nachahmung이 여러 시대, 여러 민족unwissend Zeiten und Völker을 서로 구별하지 못하고, 어느 민족, 어느 장소, 어느 시대의 미das National-das Local- und Zeitschöne를 원숭이처럼 흉내낼 때 그것은 완전히 노예와 같아지기 때문이다. [126) 25]

여기서는 서로 대립하는 두 입장에 대한 헤르더의 비판을 읽어내야 한다. 먼저 빙켈만으로 대표되듯 그리스의 이상성을 비非역사적으로, 즉 선행하는 여러 문화(특히 이집트, 페니키아)와의 관계를 무시하고 파악하는 입장이다.[127] 그리스인들이 확실히 자신들의 교사 이름을 배제했다 하더라도, 이는 그리스인에게 어떠한 교사도 없었다는 의미는 아니다. 이 점에서 첫 번째 입장은 잘못되었다. 그에 반해 두 번째 입장은 그리스를 여타 민족과의 역사적 상호관계 속에서 파악한 나머지, 그리스의 독자성을 모두 역사적 영향으로 환원한 데서 성립한다. 이 입장이 잘못된 까닭은 그리스인이 선행하는 문화를 그리스적 본성으로 전화轉化한 점을 무시했기 때문이다. 오히려 모방과 전화(더 나아가서는 '배제')라는 서로 대립하는 두 계기가 상호 작용하는 지점에서 역사의 현실을 판단해야 한다.

이러한 통찰이 그의 주요 저서 『인류의 역사철학에 대한 이념』 *Ideen zur Philosophie der Geschichte der Menschheit*(1784~1791)의 근간을 이루었다. 여기서는 제2권 제9장 제1절의 "인간은 자기 안에서 모든 것을 산출한다는 환상을 품고 있으나 자기 소질을 펼치기 위해 타자에게 의존한다"(1785)라는 논의를 검토해보자.

사람은 어느 누구도 자기의 자연 본래의 탄생에 관해, 자기 자신 속에서 생겨나는aus sich entspringen 자가 없는데, 마찬가지로 자기의 정신적인 여러 힘의 사용에 관해서도, 자기 스스로 생겨나는 자Selbstgeborner는 없다. 즉 단순히 우리의 내적 소질Anlage의 배아가 우리의 신체 조직과 마찬가지로 〔타자에게서〕 탄생하는

것만은 아니다. 이 배아가 어떤 식으로 전개Entwicklung되든 그것을 우리를 여기저기로 이식하고, 때와 시대에 맞게 우리 주변에 교화의 수단을 넣어둔 운명에 의존한다.[128]

여기서 비판하는 것은 '독창적인 저자란 자기 자신에게서 태어나 자기 자신을 낳은 어버이'[129]라는, 영으로 대표되는 독창성 이론이다. 헤르더에 의하면 인간은 '자기 안에서 모든 것을 산출한다는 환상', 다시 말해 '[자신은] 오직 자기 자신에 의해 현재 혹은 자신이 되었다'는 환상을 품는 경향이 있다. 그 이유는 인간에게는 '자발성의 감정'이 수반되어 있어서 타자에 대한 의존을 망각해버리기 때문이다. 그러나 이러한 타자에 대한 의존은 단지 우리의 '어린 시절'에 한정된 것이 아니라 평생 지속된다. 그러므로 인간은 전통을 필요로 하며 그 타고난 능력을 사용하는 방법까지 배워야 한다. 그렇다고 전통이란 결코 단순히 수동적으로 전해지는 것이 아니다. "모방하는 이는 도대체 누구에게 무엇을 얼마만큼 수용하는가, 그리고 그것을 어떻게 자신의 것으로 활용하고 적용하는가, 이것은 다만 그 사람, 즉 수용자의 힘에 의해서만 규정될 수 있다."[130]

헤르더에게는 영의 독창성 이론이 간과한 것—즉 전통의 움직임 혹은 수용자가 전통을 바꾸면서 계승한다는 동적인 과정—에서야말로 진정한 독창성이 성립한다.

레이놀즈와 헤르더에게 공통되는 것은 예술가 개인에게서 원천을 구하는 것을 비판하고, 인간을 '집합적 존재'kollektive Wesen[131]26로서 파악하고 인간 상호(혹은 예술가 상호)의 '교류'[132]를 중시

하며 전통이 완수하는 의의를 강조하는 점이다. 아무리 전통과 단절된 듯 보이는 독창적인 예술가라도 전통을 벗어나서는 존재할 수 없으므로 결코 '고립된 에고이스트'[133] 따위는 아닐 것이다. 물론 여기서 부활하는 전통이란 그 옛날의 권위와 같이 고정된 것이 아니다. 그것은 역사에 참여하는 개개인에 의해 변용되는 것으로 파악되기 때문이다. 전통과 독창성 혹은 모방과 전화(더 나아가서는 '배제')라는 서로 대립하는 두 계기 사이의 '역설'[134]은, 한쪽의 계기로 환원되거나 혹은 해소되어서는 안 되고 오히려 이 역설을 역설로서 긍정하고 실천하는 것이 필요하다.

앞서 셸링에 준거하여 밝혀냈듯, 독창성이라는 이념은 고대에 부여된 범례 혹은 권위에 의거하지 않고 근대적인 주체의 자율성을 표명하는 것이다. 그러나 만일 독창성이 여전히 전통이나 모방의 관계에서만 가능하다면, 독창성을 둘러싼 논의는 결국 미학의 영역을 넘어 근대적인 주체의 자율성이 머무는 지점에 대한 물음으로 우리를 인도하게 된다. 이와 관련해 다음 장에서는 예술가가 주체로서 성립되는 과정으로 눈을 돌려보도록 하자.

예술가

요한 하인리히 퓌슬리 〈이슈리엘의 창이 악마에게 닿으면 악마는 뛰어오른다〉Satan Fleeing from Ithuriel's Spear: Illustration for Milton's Paradise Lost, 1776년, 영국박물관

요한 하인리히 퓌슬리Johan Heinrich Füssli(1741~1825)가 묘사한 것은 존 밀턴John Milton(1608~1674)의 서사시 『실낙원』Paradise Lost(1667)의 한 장면(IV, 810-821)이다. 요한 요아힘 빙켈만Johann Joachim Winckelmann(1717~1768)은 『고대 미술사』Geschichte der Kunst des Alterthums(1764)에서 밀턴의 묘사가 '회화에 적합하지 않다'며 밀턴 시의 비非회화성을 비판했다.[1] 그러나 호메로스와 마찬가지로 '시각視覺을 상실'[2]한 밀턴이 환기하는 '애매한' 비非시각적인 상像에 대한 이론적 고찰은, 특히 에드먼드 버크Edmund Burke(1729~1797)의 숭고론에서 확인할 수 있듯 고전적인 예술관의 근간이 되는 일루저니즘Illusionism의 해체를 초래하고, 더 나아가 예술가 탄생의 계기가 되었다.

지금까지 2개 장에 걸쳐 우리는 18세기 중엽에 근대적인 예술관의 근간이 되는 창조 개념과 예술가의 독창성 이념이 확립되는 과정을 밝혔다. 이러한 과정은 근대적인 여러 개념이 성립하는 데 관여할 뿐 아니라 이들 여러 개념들 사이의 관계 혹은 배치에도 변화를 주었음에 틀림없다. 여기서 18세기 중엽부터 말엽에 걸쳐 전통적인 '원상原像-모상模像'이라는 이항관계를 기초로 한 고전적인 예술관에서, '예술가-예술작품-향수자享受者'라는 삼자관계에 바탕을 둔 근대적인 예술관으로 변화가 생겼다는 가설, 혹은 그와 함께 예술가가 탄생했다는 가설을 제기하고자 한다.

게오르크 헤겔Georg Wilhelm Friedrich Hegel(1770~1831)의 『엔치클로페디』*Enzyklopädie der philosophischen Wissenschaften im Grundrisse*(1830)와 『종교철학강의』*Vorlesungen über die Philosophie der Religion*(1832년 사후 발행)에는 다음과 같은 구절이 있다.

이 지知(Wissen)〔=절대적 이념의 지〕의 형태는 직접적인 것(그것은 예술에서 유한성의 계기가 된다)이기 때문에 흔하디흔한 외면적 정재定在(Dasein)에서 이루어지는 작품, 이러한 작품을 생산하는 주체, 그리고 〔이 작품을〕 직관하고 존경하는 주체로 나뉜다.[3]

예술작품은 예술가의 정신 속에서 구상되어 예술가의 정신에 즉자적으로는 개념과 실재태實在態(Realität)의 통일이 존재한다. 그러나 예술가가 자신의 관념을 외면성 속으로 해방하여 작품이 완성되면, 예술가는 작품에서 뒤로 물러난다. …… 예술작품은

자기 자신을 모르는 것으로서Das Kunstwerk als sich selbst nicht wissend 그 자체로는 미완성이며, 그리고―이념에는 자기 의식이 포함되기 때문에―보충이 필요하지만, 그 보충이란 예술작품이 스스로에 대한 자기의식〔=향수자〕의 관계를 통해 획득한다. 더 나아가 이 의식에는 예술작품이 단순한 대상이기를 멈추고, 자기의식Selbstbewusstsein이 자기에게 타자로 나타나는 것〔=예술작품〕을 자기와 동일하게 하는 과정이 포함된다.[4] 1

여기서 헤겔은 예술 현상이 '예술가―예술작품―향수자'라는 삼자관계에 입각해 파악되어야 할 필연성을 명확히 피력하고 있으나, 이 부분에서 예술의 직접성 혹은 유한성에 대한 그의 부정적 견해―그것은 헤겔의 이른바 '예술 종언론'과도 결부된다2―를 제거하면, 그가 말하는 내용은 오늘날 우리에게도 여전히 자명한 것이라고 해도 좋다. 완성된 예술작품 그 자체를 동시에 미완성으로 간주하고, 예술에서 수용受容의 계기를 강조하는 그의 논점은, 20세기 후반에 전개될 수용 미학을 미리 예견한 듯 보이기까지 한다. 그러나 예술을 이러한 삼자관계에 입각해 파악하는 관점은 근대의 소산에 불과하다.

이 근대적인 예술관이 성립하기에 앞서, 18세기에 예술을 파악하는 지배적인 방법은 '원상―모상' 관계를 기초로 한 일루저니즘Illusionism이었다. 일루저니즘의 미학을 전형적으로 대표하는 뒤 보스에 의거해 그 특징을 정리하면 다음과 같이 세 가지로 구성된다. 첫째 예술은 원상과 모상의 관계에서 성립하며, 원상과 모상은 모상(으로서의 예술작품)이 투명한 매체로서 원상을 '표상'[5]하는 관계에

선다. 두 번째로 예술의 '매력'은 향수자에게 관심을 끌 만한 원상을 모방한 데 있으며, 원상과 비교하면 모방자의 기技나 예술가의 기량俠倆은 2차적인 의미를 지닐 뿐이다. 즉 "시와 회화의 주요한 매력, 우리를 감동시키고 기쁘게 하는 두 장르의 힘은, 이들이 우리에게 관심을 불러일으킬 수 있는 대상을 모방한 데서 유래하기"[6] 때문이며 '모방자의 기技(Art)'나 '예술가의 기량技倆(adresse)' 그 자체는 결코 우리를 감동시킬 수 없다.[7] 3 더 나아가 세 번째로 모상 그 자체가 원상을 표상하는 것이지, 향수자가 모상을 매개로 해서, 예컨대 예술가의 의도나 개성을 거기서 찾는 것은 아니다. 예술작품은 그것을 제작하는 사람과 향수하는 사람을 필요로 하지만, 일루저니즘의 미학에서는 '원상-모상'이라는 이항관계가 기초를 이루고 있다. 그렇다면 이러한 이항관계에 근거한 일루저니즘의 미학에서, 앞서 살펴본 '예술가-예술작품-향수자'라는 삼자관계에 의거해 예술을 파악하는 근대적인 예술관이 성립하려면, 예술가가 원상과 모상 사이에 이를테면 비집고 들어가야 한다. 그에 부응해 향수자 역시 작품의 피안彼岸에서 원상이 아니라 예술가를 찾으며, 거기에 자신의 초점을 맞출 필요가 있음을 예상할 수 있을 것이다. '예술가의 탄생'이란 그러므로 다름 아닌 향수자 자신의 시점을 대입해야 할 초점으로서 예술가의 탄생인 것이다.

이러한 '원상-모상'의 이항관계에서 '예술가-예술작품-향수자'라는 삼자관계로의 변화는 그러나 18세기의 어느 시점에 돌연히 나타난 것이 아니다. 오히려 이 두 가지의 예술관은 동일한 사상가의 내부에서도 공존하곤 했다(실제로 사고범형[패러다임]의 변천은 완전한 단

절이라는 형태를 취하는 법이 없다). 이 장에서는 세 명의 이론가 에드먼드 버크, 모제스 멘델스존, 프리드리히 실러Friedrich Schiller(1759~1805)의 사색의 궤적이 엮어낸 주름을 헤치고 들어가 원상-모상이라는 이항관계에서 예술가-예술작품-향수자라는 삼자관계로 변화하는 과정, 혹은 예술가의 탄생 과정을 밝히는 것이 목표다.

'제2의 창조자' 혹은 '예술가의 부재'

그러나 우리의 가설에 대해서 다음과 같은 반론이 나오지는 않을까? 즉 이미 18세기 초반에—특히 제3대 샤프츠버리 백작의 이론에서 볼 수 있듯—예술가는 탄생해 있었던 것이 아닌가 하는 반론이다. 사실 시인詩人을 제2의 창조자라 부른 샤프츠버리의 『독백—혹은 저자에의 충고』Soliloquy, or Advice to an Author(1710) 제1부 제3절의 논의는 자주 근대적인 예술관 성립의 징표로 간주되어왔다.[4] 우리의 가설에 대한 이 반론에 응하기 위해서는 시인이 제2의 창조자라는 그의 논의를, 그것이 전개되는 문맥 속에서 되짚어볼 필요가 있을 것이다.

샤프츠버리는 먼저 저자나 시인이 되려는 사람들에게 다음과 같이 충고한다. "천재성genius만으로 시인이 만들어질 수 없고, 좋은 자질good parts만으로 저자writer가 태어날 수 없다. …… 글쓰기에 대한 기량skill과 우아함grace은 우리의 현명한 시인〔호라티우스〕[5]이 말했듯, 지식과 좋은 분별good sense에 기초해 있다. 동시에 이 지식은 …… 철학만이 보여줄 수 있는 기술의 규칙rules of art에서 배울 수 있다."[8] 여기서 확인할 수 있는 것은 '규칙'을 바탕으로 해야 비

로소 예술은 가능해진다는—앞서 이 책 1장에서 밝혔듯—전통적인 생각이다.

이어서 샤프츠버리는 바람직한 저자 혹은 시인의 예로서 호메로스와 플라톤을 검토하면서, 호메로스의 서사시와 플라톤의 대화편에서 다음과 같은 공통적인 특질을 확인한다. 즉 거기서는 첫째 저자 혹은 시인이 작품 속에서 "자신을 전혀 드러내지 않고" 모든 것을 등장인물에게 말하게 하며,[9] 그런 의미에서 "저자는 소멸했으며 be annihilated"[10] 둘째, 그 등장인물은 "가장 엄밀한 시적 진실[시적 진리]poetical truth에 입각하여" 수미일관된 '성격'을 유지하고 있다.[11] 6

그러나 샤프츠버리에 의하면 '근대의 저자'는 이러한 이상理想을 보이지 않는다. 오히려 그와 반대로 근대의 저자는 "1인칭으로 쓰고", "자기 독자의 상상력에 자신을 맞추며", "항상 자기 자신에 대해 말하고 자신을 화장으로 꾸며서" 독자를 "애무하고 감언으로 꾀어", 그 결과 '자기 독자'의 "주의를 [이야기되고 있는] 주제에서 벗어나 자기 자신에게 향하도록" 시도한다.[7] 이러한 '근대의 저자의 교태coquetry'[12] 혹은 허식에 찬 '근대의 예의범절'[13]이야말로 진정한 저자를 불가능하게 한다고 샤프츠버리는 논한다.[8]

이와 같이 근대의 저자 즉 '우리 근대인이 만족하며 시인이라고 부르는 사람들'에 대한 비판을 전개한 다음, 샤프츠버리는 그에 대비하여 "그야말로 참된 의미에서 시인의 이름에 합당한 사람"[14]을 다음과 같이 특징짓는다.

이러한 시인은 진정으로 제2의 창조자a second Maker, 제우스 휘하의 진짜 프로메테우스라고 해야 할 사람a just Prometheus, under Jove이다. 지고의 기술자sovereign artist 혹은 보편적인 조형적plastic 자연〔신〕과 같이, 시인은 하나의 전체를 만들고 그것이 그 자체로 수미일관하도록 하고, 여러 구성 부분을 서로 종속 관계에 놓는다. 이 시인은 〔자신이 묘사하는〕 정념passions의 한계를 적어두고, 정념의 정확한 상태와 척도를 알고 있으며, 더 나아가…… 감정sentiments과 행동의 숭고함을 두드러지게 하여 추醜 (the deformed)에서 미the beautiful를, 추한 것the odious에서 사랑스러운 것the amiable을 구별한다.[15]

참된 시인은 자신의 묘사 대상인 인간 '정념'의 바람직한 모습을 분별해 인간의 '내적 형상inward form[9]과 구조'[16]—다시 말해 '내적 조화'[17]—를 숙지해야 한다. 바로 이 점에서 시인은 '창조자를 모방한다'[18]고 일컬어진다. 신 혹은 '조형적 자연'이 개개의 피조물을 그것에 고유한 내적 형상과 구조에 의거해 하나의 전체로 창조하듯 시인 또한 자신이 묘사하는 대상을 그에 상응하는 내적 형상과 구조에 의거해 그려내야 하기 때문이다.

앞서 인용한 샤프츠버리의 구절은 나중에 요한 줄처Johann Georg Sulzer(1720~1779)가 자신의 『여러 예술의 일반원리』Allgemeine Theorie der schönen Künste(1771~1774)의 '시인' 항목[19]에 독일어로 번역해[20] 독일어권에 지대한 영향을 미치게 된다.[10] 그러나 줄처는 예술가가 엄수해야 할 '규칙'에 대해서는 전혀 언급하지 않은 채 앞의 구

절을, 오직 규칙에 의거해서만 예술이 가능해진다는 샤프츠버리의
본래 문맥에서 분리해 자기 문맥 속으로 옮겨 넣었다. 그렇기 때문
에 독창적인 정신은 "예술작품 속에 나타나고, 그 예술작품에 대해
다른 예술가의 방법과 확실히 다른 각인을 준다"[21]라는 줄처의 논
의에 입각한다면 시인이 제2의 창조자라는 샤프츠버리의 생각이 예
술작품 속에 나타나는 예술가의 독창적인 정신을 칭찬하는 듯한 인
상을 줄 것이다.[11]

그러나 앞의 샤프츠버리의 구절은 그 어떤 의미에서도 독창적인
정신을 지닌 예술가를 칭찬한 것이 아니다. 샤프츠버리에게 바람직
한 저자란 작품 속에 자신을 전혀 드러내지 않는, 즉 시 작품 속에서
거의 찾아볼 수 없는 존재라야 한다.[22] 이런 의미에서 예술가를 제2
의 창조자로 파악하는 샤프츠버리의 논의는 오히려 '예술가 부재不
在'의 이념을 보여준 것이다.

만일 샤프츠버리에게서 '예술가의 탄생'을 읽어내고자 한다면,
그 지점은 시인을 제2의 창조자로 간주하는 논의와 결부되는 지점
이 아니라, 오히려 '근대의 저자'에 대한 비판과 결부되는 지점이라
야 한다. 근대의 저자는 자기 독자의 주의를 〔이야기되고 있는〕 주
제에서 벗어나 자기 자신에게 향하도록 시도한다[23]는 샤프츠버리
의 비판에서—부정적인 의미이긴 하지만— 근대의 '예술가 탄생'의
징후를 확인할 수 있을 것이다. 근대에 비로소 예술가가 탄생하는
사태는, 샤프츠버리에 의하면 근대인이 애호하는 '회상록'에서는 작
품을 매개로 저자와 독자 사이에 이른바 개인적이고 사적인 관계—
그는 그것을 정사情事라 부르는데—가 성립하는 것과는 대조적으

로, '고대인의 진정한 회상록'에서는 '작품 전체를 통해서 '나'도 '당신'도 존재하지 않았다"는 데서 드러나 있다.[24][12]

이와 같이 샤프츠버리의 예술관을 특징짓는 '예술가 부재不在'라는 이념—이는 아리스토텔레스적 전통에 의거한다[13]—은 부정적으로, 근대의 예술가 탄생을 고하고 있다. 이어서 예술가의 탄생을 적극적으로 파악하는 논의가 성립하는 경위를 밝혀보도록 하자.

1. 표상에서 공감으로

'원상-모상'의 이항관계에서 '예술가-예술작품-향수자'의 삼자
관계로 가는 변화 과정을 명확히 하기 위한 하나의 수단으로, 18세
기 중엽에 쓴 버크의 『숭고와 미의 관념의 기원에 대한 철학적 고
찰』(초판 1757, 제2판 1759)을 살펴보자. 이 저서는 일반적으로 '미'라
는 고전적인 범주에 '숭고'라는 새로운 범주를 대치한 것으로 알려
져 있으나, 이 저서의 의의는 오히려 버크가 독자적인 시화詩畵 비
교론으로 예술작품을 대상을 표상하는represent 것으로서 파악하기
에는 불충분하다는 것을 명시하고, 모방imitation에 공감sympathy이
라는 이념을 대치했다는 데 있다. 여기서는 원상-모상의 관계가 투
명하게 해소됨과 더불어, 예술작품을 통합하는 주체인 향수자가 자
신의 시점을 대입할 주체인 예술가라는 이념이 탄생하는 과정을 읽
어낼 수 있을 것이다. 그의 회화론은 확실히 원상-모상의 이항관계
를 바탕으로 한 전통적인 자연모방설의 내부에 있으나 그의 시론詩
論은 거기서 벗어난 관점을 명확히 제시하고 있으며, 그런 의미에서
이 저서는 '예술가의 탄생'을 증명한다. 이 저서의 (반드시 체계적으로
써어졌다고 할 수는 없는) 논의의 흐름을 읽어내고, 거기서 예술을 둘러

싼 여러 이념의 변모를 탐색하는 것이 이어지는 글의 과제이다.

원상-모상 이론

제2판에 추가된 서문 '취미에 대해서'에는 다음과 같은 문장이 있다. "상상력에서는, 자연적인 대상의 특성으로 고통pain과 쾌plea-sure가 지각될 뿐만 아니라, 쾌의 경우에는 모방물imitation이 원상original과 유사할 때에도 지각된다. 내가 이해하는 한 상상력의 쾌는 이 두 가지 경우 외에는 생기지 않는다."[25] 여기서 버크는 '상상력의 쾌'의 원천으로 두 가지 경우를 들고 있다. 하나는 자연적인 대상이 그 자체로 기분 좋은 특성을 가지고 있다는 데서 유래하고, 다른하나는 상상력이 원상과 모상의 유사성을 지각하는 데서 유래한다. 자연의 모방인 예술에 관해서는 후자의 쾌야말로 적합할 것이다. 사실 이어지는 단락에서 버크는, 주로 회화 작품을 염두에 두고 "자연적인 대상을 정확하게 모방했다고 지각되는 한 자연적인 대상에서 생기는 쾌"는 인간의 자연 본성적 능력인 '취미'를 바탕으로 하고 있으므로 "거의 모든 사람에게 공통적이다"[26]라고 논한다.

버크는 제1편 제6절에서 모방 이론을 다시 검토한다. 버크는 '회화와 그 밖의 쾌적한 여러 예술agreeable arts'[14]이 지닌 힘이 유래한 모방과 공감을 구별하여 다음과 같이 논한다(한편 여기서 전개되는 논의는 시와 회화에 공통인 것, 즉 예술 일반에 타당한 것으로서 버크가 이해한 것이라는 점에 주의하자).

만일 시와 회화에 표상된 대상이, 현실에서 이를 보고 싶다고 생

각할 만한 것이 아니라면, 이 대상이 시와 회화에서 지니는 힘은
모방의 힘에서 유래한 것이지 결코 사물 그 자체 속에 작용하는
원인에서 유래한 것이 아니라고 나는 확신한다. …… 회화와 시
의 대상이 만일 현실의 것이라면 거기에 달려들어 그것을 보고
싶다고 여겨지도록 하는 것이라면…… 시와 회화의 힘은 단순한
모방의 효과 혹은 그 모방자의 (아무리 빼어난 것이라도) 기량skill에
대한 고려라기보다, 오히려 대상 그 자체의 자연 본성에 의한 것
이라고 할 수 있을 것이다.[27]

모방은 예술가의 기량과 결부된다. 즉 원상 자체는 관심을 끌지
않는다 해도, 그것이 탁월한 기량에 의해 모방될 경우 향수자는 모
상에 주의를 기울이고 모방자의 기량에 찬탄한다. 향수자에게 원상
은 이른바 배경으로 물러나고, 모상이 모방자의 기량 덕에 전면으로
부상한다. 버크가 예로 든 것은 '몹시 투박하고 흔해빠진 부엌의 기
구'를 그린 정물화다. 예술작품이 현실에서는 볼 만한 가치가 없는
대상을 모방할 때, 그 쾌는 그 작품이 모방한 원상이 아니라 모방자
의 기량에서 유래한다.

그와 대조적으로 공감이란 향수자가 예술작품의 표상 혹은 모방
한 대상 자체의 품질을 스스로 느끼는 것이며, 대상에 대한 공감을
의미한다. 여기서는 모상이 이른바 투명해지고 원상이 전면에 나온
다. 이것이 바로 18세기에 '일루전'Illusion이라 불린 사태다. 예술이
향수자에게 부여하는 힘은 그것이 표상하는 '대상 그 자체의 자연
본성에 의한' 것이며, 여기서 모상이 부여하는 효과는 원상이 부여

한 효과 속에 흡수된다.

그러므로 한마디로 말하자면 첫 번째 경우에는 예술가가 '어떻게' 모방했는가가 문제가 되는 데 비해, 두 번째 경우에는 예술가가 '무엇을' 모방했는가가 중요해진다.[15]

여기서 우리는 버크가 서문에서 '상상력의 쾌'로서 '자연적인 대상의 특성에서 생기는 쾌'와 '모방물이 원상과 유사한 데서 지각되는 쾌'를 구별했었음을 떠올릴 수 있다. 이 부분을 검토할 때 우리는, 버크의 문맥을 고려하면서 예술이 자연을 모방하는 것이라면 바로 두 번째 쾌가 적합하다고 논했다. 그러나 지금까지의 고찰은 버크가 두 번째 쾌뿐 아니라 첫 번째 쾌도 예술이 부여하는 쾌로 인정했음을 보여준다. '공감'이란 모상과 원상의 유사성을 지각하는 데서 생겨나는 것이 아니라, 오히려 대상 그 자체의 자연적인 특성에 의해 직접 일어나는 감정이라고 여겨지는 것이기 때문이다.[16]

그렇다면 다음과 같은 의문—즉 모방을 본분으로 하는 예술에 있어서 과연 이러한 두 종류의 쾌는 어떻게 결부되어 있는가라는 의문—이 생길 것이다. 이 의문에 답할 실마리를 제공해주는 것이 제2편 제4절이다.

이 절에서는 회화와 시의 차이가 문제시되지만, 여기서는 회화에 관한 버크의 논술에 주목해보자. "내가 궁전, 사원, 풍경을 그릴 경우 나는 이 대상들에 대해 완전히 명석한 관념을 제시한다. 그러나 (모방 자체에도 어떤 효과가 있음을 고려하더라도) 나의 회화는 기껏해야 궁전, 사원, 풍경이 실제로 작용하는 정도에서 작용할 수 있을 뿐이다."[28] 여기서 버크는 회화에 관해서 "모방적 예술imitative arts은

〔현실과 비교해〕상대적으로 약하다"[29]라는 전제―이는 퀸틸리아 누스의 말[30]과 함께 18세기 전반에 사람들의 입에 오르내리고 있었다.[31]―에 의거하여, 모상의 힘은 일반적으로 원상의 힘에 미치는 경우가 없으며 설사 탁월한 모상이 원상과 다름없는 힘을 발휘한다 해도 결코 원상 이상의 힘은 발휘할 수 없다고 논한다. 그가 '기껏해야'at most라는 부사구를 덧붙인 이유는 여기에 있다. 회화의 향수자가 느끼는 쾌는 제1편 제16절의 술어를 이용한다면 '모방'에서 유래하는 쾌가 아니라 바로 '공감'에서 유래하는 쾌이다. 게다가 버크가 거듭 '모방 자체에도 어떤 효과가 있음을 고려하더라도'라는 양보구를 붙인 것은 그가 공감에서 유래하는 쾌와 달리, 모방에서 유래하는 쾌의 중요성은 인정하지 않는다는 의미이다. "우리가 회화에서 모방의 쾌를 인정한다고 해도 회화는 단지 그것이 제시하는 상像에 의해서만 작용할 수 있다. …… 회화의 상은 자연의 상과 꼭같은 것이다."[32] 이와 같이 버크에 의하면, 회화는 '모방자의 기량'을 전제로 하지 않고도 '회화가 제시하는 상' 그 자체에 의해―동시에 '자연의 상'(즉 원상)과 같은 방식으로―작용하는 것이다.

여기서 우리는 버크가 서문에서 '상상력의 쾌'로서 '자연적인 대상의 특성에서 생기는' 쾌와 '모방물이 원상과 유사한 것에 의해 지각되는' 쾌를 구별했던 것, 그리고 제1편 제16절에서 '공감'에서 유래한 예술의 힘에 대하여 "시와 회화의 힘은 …… 대상 그 자체의 자연 본성에 의해서"[33]라고 서술했던 것을 떠올려야 할 것이다. 제2편 제4절의 회화에 관한 논의가 보여주는 것은, 회화가 모방적 예술임에도 회화의 쾌는 본래 모방이 아니라 '자연적인 대상의 특성'에

서 유래한다는 것이다.[17] 이와 같이 버크가 전개하는 회화의 자연모방설은 회화가 자연과 일치한다는 것을 하나의 이념으로 추구한다. 그러므로 향수자가 회화를 자연과 구별해 모방자의 '기량'이라는 관점에서 파악한다는 데서는 특별한 의의를 찾을 수 없다. 이와 같은 시점으로 보면 당연히 정물화에는 적극적인 가치가 존재하지 않게 된다.

여기서는 뒤 보스의 『시와 회화에 대한 비판적 고찰』(1719)이 버크에게 미친 영향을 확인할 수 있을 것이다. 확실히 버크는 나중에 시론을 전개하는 단락에 이르러 뒤 보스의 이론을 비판하지만, 회화에 관한 한 버크는 뒤 보스 설을 계승했다. 앞서 살펴보았듯 뒤 보스는 "시와 회화의 주요한 매력, 우리를 감동시키고 기쁘게 하는 두 장르의 힘은, 이들이 우리에게 관심을 불러일으킬 수 있는 대상을 모방하는 데서 유래하는"[34] 것이지 "우리가 〔모방자의〕 기技(Art)로 향하는 주의를, 모방되는 사물〔=원상〕로 향하는 주의와 구별한다면 …… 모방물〔=예술작품〕은 모방되는 사물이 우리에게 불러일으킬 수 있는 것 이상의 인상을 결코 불러일으키지 않는다"[35]라고 서술했기 때문이다.[18]

시화 비교론

앞서 살펴보았듯, 버크는 제2편 제4절에서 회화와 시의 차이에 대해 깊이 있게 논했다. 주목하고 싶은 것은 거기서 드러나는 시론詩論이 원상-모상 이론을 벗어나는 경향이 있다는 점이다.

버크는 앞서 인용한 부분, 즉 회화는 '기껏해야' 현실의 사물이

작용하는affect 정도밖에 작용할 수 없다는 내용에 이어서 다음과 같이 서술했다. "그런데 우리가 그것들[궁전, 사원, 풍경]을 생동적인 말에 의해 생생하게 묘사할 경우 이 묘사는 매우 애매하고 불완전한 관념a very obscure and imperfect idea을 불러일으킨다. 그러나 그때야말로 나는 [언어에 의한] 묘사에 의해, 최고의 회화에 의해 이루어질 수 있는 것 이상으로 강한 정동情動(emotion)을 불러일으킬 수 있다."36) 여기서 대비된 것은 회화가 환기하는 '매우 명석한 관념'과 시가 환기하는 '매우 애매하고 불완전한 관념'이다. 그렇다면 대관절 회화와 시는 어떠한 점에서 대립하고 있을까?

버크는 밀턴의 『실낙원』Paradise Lost(1667)에 나타나는 악마의 묘사(I, 589~599)를 예로 들어 다음과 같이 서술한다. "마음mind은 각양각색의 위대하고 혼돈스러운 상great and confused images에 차례로 공격당해 망연자실한다. 이들 상은 혼잡하고crouded 혼돈스러운 까닭에 마음에 작용한다affect. 왜냐하면 그들을 분리하면 위대함의 많은 부분을 잃지만, 그들을 결합함으로써 명석함clearness은 틀림없이 소실되기[그 결과, 강한 작용이 생기기] 때문이다. 시가 환기하는 raise 상은 항상 이러한 종류의 애매한 것이다."37)

'명석함'은 대상을 분리하고 다른 대상과의 차이를 찾아내는 데서 얻어지며, '판단력' 38) 혹은 '지성' 39)과 관련된다. 그에 비해 '애매함'은 개별적인 대상의 차이를 무시하고(그러므로 명석함을 희생하면서) 개개의 대상이 진정으로 양립 가능한가를 묻지 않고 그들을 종합해서 거기서 혼연일체가 된 대상을 만들 때 생기며, 이는 '상상력' 40)에 관련된다. 버크는 이와 같이 명석함과 애매함을 대비한 뒤

이를 바로 회화와 시의 대비(혹은 회화가 환기하는 상과 시가 환기하는 상의 대비)에 대입함으로써[19] 다음과 같은 결론을 낸다. "나는 [언어에 의한] 묘사에 의해, 최고의 회화에 의해 이루어질 수 있는 것 이상으로 강한 정동情動(emotion)을 불러일으킬 수 있다."[41] 세부까지 규정되어 있는 회화의 상像(image)과 달리, 시의 상에는 규정되지 않은 애매한 부분이 포함되어 있어서 상상력이 활동할 여지를 남기기 때문이다. 물론 그는 "회화에서조차 어느 부분을 현명하게도 애매한 채로 둔다면, 회화의 작용력effect이 증가한다"[42]는 것을 인정한다. 회화 또한 의도적으로 상을 애매하게 할 수 있고, 이를 통해 회화의 작용력을 시의 작용력에 가깝게 할 수도 있다. 그렇지만 시가 환기하는 상은 본래 '애매'하기 때문에 시의 작용력이 회화의 작용력을 능가한다.

이 점에서 버크가 '시는 그림과 같이'라는 호라티우스 이래의 명법命法(Imperativ)에 의거하여 뒤 보스 설을 비판하는 것도 당연하다. "뒤 보스는 정념을 움직인다는 점에서 시보다 회화가 우위에 있다고 생각하지만, 이는 주로 회화가 표상하는 관념이 훨씬 명석하다는 이유에 바탕을 두고 있다."[43] 시각의 '명석함'을 척도로 하여 회화를 범례로 들어 시를 논한 점에 뒤 보스 논의의 특색이 있는데, 버크는 "비상한 명석함은 정념을 불러일으키는 것에는 거의 도움이 되지 않는다. 그것은 어떤 면에서 모든 열광적 감정enthusiasm의 적이기 때문"[44]이라고 반론한다.

애초에 버크에게 "웅변rhetoric과 시는 다른 여러 예술과 마찬가지로 혹은 그 이상으로, 아니 대부분의 경우 자연조차 능가하고, 깊

은 생동적인 인상을 줄 수 있는 것이다."[45] 그러나 원상-모상 이론에 의거하는 한, 모상인 시가 원상인 자연 이상으로 작용할 수 있는 이유는 충분히 설명되지 않을 것이다. "시가 환기하는 상은 항상 이런 종류의 애매한 것이다. 다만 시의 영향력은 일반적으로 결코 그것이 환기하는 상에서 기인하는 것이 아니지만"[46]이라며 버크 자신이 인정한 대로다. 원상-모상 이론에 일종의 제한이 가해져서 그것과는 다른 종류의 이론이 여기에 요청된다.[20] 제2편 제4절에서는 또한 '원상-모상' 관계를 전제로 하여 시가 환기하는 상과 회화가 환기하는 상을 비교할 뿐이다. 다음으로 이러한 전제 자체를 문제 삼아 새로운 논의를 전개하는 제5편을 검토해보기로 하자.

시의 비모방성

제5편에서 버크가 비판하는 것은 다음과 같은 로크적 언어관이다. "시와 웅변이 발휘하는 힘, 또 일상 회화의 말이 발휘하는 힘에 관한 일반적인 생각에 의하면, 그것들은 그것이 습관에 의해 대리하는 stand for 사물의 관념을 마음속에서 환기함으로써 마음에 작용한다."[47] 즉 이 언어관에 의하면 말의 기능은 사물의 '대리'가 되어 사물이 부재不在할 때 이 사물이 마음속에서 환기하게 될 관념—이는 다시 말해 '사물의 표상',[48] '사물의 상像',[49] '[사물의] 가감적 상可感的像'[50]이라고도 할 수 있다—이 사물을 매개로 하지 않고 마음속에 환기한다는 데서 찾을 수 있다.[21] 이는 언어에 대한 상 이론이라 해도 좋다.

　버크도 언어가 '사물의 표상'을 마음속에 환기하는 경우가 있음

을 부정하는 것은 아니다. 그가 문제로 삼은 것은 과연 말이 항상 사물의 표상을 환기하는가, 말의 작용이 항상 이 표상 기능을 바탕으로 하고 있는가이다. 이 점을 명확히 하기 위해 그는 제5편 제4절에서 언어의 기능에 대해 상세히 논한다.

> 만일 말words이 그 힘을 가능한 만큼 발휘한다면, 듣는 이의 마음속에는 세 가지 효과가 생긴다. 첫 번째 효과는 음향sound이고 두 번째 효과는 회화picture, 즉 음향에 의해 나타나는 사물의 표상representation of the thing signified by the sound이다. 세 번째 효과는 음향과 회화 어느 한쪽 혹은 양쪽에 의해 생겨나는 혼의 정념the affection of the soul이다.[51]

첫 번째 효과에 관해서는 굳이 여기서 문제시할 필요가 없다. 또 두 번째 표상의 환기 기능이란 "말이 발휘하는 힘에 관한 일반적인 생각"이 "사물의 관념을 마음속에서 환기하는 것"[52]이라 부르는 효과와 동일하다. 그렇다면 버크 논의의 특색은 언어의 기능이며, 종래의 언어관이 언어에서 인정한 유일한 효과인 두 번째 '표상' 환기 기능 이외에도, 세 번째 '정념' 환기 기능까지 인정한다는 데서 찾을 수 있을 것이다. 두말할 필요 없이 버크가 두 번째 기능에서 세 번째 기능을 구별하기에 이른 것은, 언어가 두 번째 기능을 충분히 완수할 수 없다는 것을 그가 자각했기 때문이다.[22]

언어에 세 가지 기능 혹은 효과가 있다고 생각한 버크는, 더 나아가 다음과 같이 논한다. "모방이란 어떤 것이 다른 것과 유사한

경우에 한해서 존재하는 것이지만, 언어란 의심할 여지 없이 그것이 대리하는 관념에 대해 어떠한 유사성resemblance도 가지지 않는다."[53] 이 문장의 의미를 충분히 이해하려면 버크의 논의를 다시 순서대로 상기할 필요가 있다.

버크는 이미 서문에서 모방이라는 개념이 유사성이라는 개념을 전제한다는 점을 지적했다.[54] 제1편 제16절의 논술에 따르면, 유사성을 바탕으로 한 원상-모상 이론은 시와 회화에 공통으로 타당할 것이다.[55] 그러나 서문에서 버크는, 논의의 초점을 (자각하지 못한 채) 원상-모상 관계를 바탕으로 한 유사성에서 '비유' 표현의 성립 조건인 유사성의 발견으로 옮겼다.[23] 또한 제1편 제16절에서도 실제로 그가 원상-모상 관계의 예로 든 것은 〈정물화〉이며, 시에 대해서는 구체적으로 아무것도 논술하지 않았다. 이상의 고찰이 보여주듯 지금까지의 버크의 논의에서 빠져 있는 것은 원상-모상 이론이 어떠한 방식으로 시에 타당한가라는 물음이다. 제5편에서 버크는 처음으로 이러한 의문을 제기한다. 앞서 인용한 문장은 버크가 이 물음에 답하는 부분이다.

언어는 회화처럼 어떤 사물과 유사한 상을 나타낼 수 없고, 단지 '습관'에 의해 그 사물의 '치환'substitution이라 간주되는 '음향'을 낼 뿐이다.[56] 그러므로 언어와 관념의 결합은 일반적으로[24] 유사성이 아니라 단지 습관을 바탕으로 한 것에 불과하다. 다시 말해 이 결합은 자연적인 것이 아니라 오직 자의적恣意的이고 약정적約定的으로 성립한다. 그 때문에 언어에 관해서는 유사성에 바탕을 둔 모방이라는 개념을 적용할 수 없다. 버크 자신이 서술했듯 "엄밀히 말하자면

시를 모방의 예술art of imitation이라고 할 수 없는"[57) 것이다.[25 이리하여 원상-모상 이론으로 시를 논하는 것도 부정된다.

물론 버크는 시의 '표상' 환기 기능 그 자체를 부정하고 있는 것이 아니다. 다만 그는 표상 환기 기능에서는, 시보다 회화가 낫다고 생각한다. 이는 언어의 두 번째 표상 환기 기능을 논할 때 그가 그것을 '회화 즉 음향에 의해 의미되는 사물의 표상'[58)이라 부른 데서 명료하게 나타난다.[26 가능적 표상을 명석하게 환기할 수 있는 회화에 비해 "모든 언어적 기술記述은 …… 그것이 아무리 정확할지라도 기술된 것에 관해 빈약하고 불충분한 관념을 줄 수 있는 것에 불과하다."[59) 이러한 언어의 결함에도 불구하고 버크는 제2편 제4장에 "나는 〔언어에 의한〕 묘사에 의해, 최고의 회화에 의해 이루어질 수 있는 것 이상으로 강한 정동情動(emotion)을 불러일으킬 수 있다"[60) 라고 서술했다. 이는 버크가 언어의 '세 번째 효과'[61)라 부른 것에 대응한다. 이 점을 고찰해보도록 하자.

표상과 공감

언어가 부여하는 세 번째 효과란 '혼의 정념情念'the affection of the soul이다. '정념' 환기 기능은 어떻게 이해되어야 할까? 버크는 제5편 제7절에서 종래의 언어론이 두 종류의 언어를 혼동해온 것을 비판한 뒤 다음과 같이 서술했다.

명석한clear 표현은 지성understanding과 결부되며 강력한 표현은 정념passion과 결부된다. 전자는 대상을 있는 그대로as it is 기술

하고, 후자는 대상을 느껴지는 대로as it is felt 기술한다.[62]

명석한 표현clear expression이란 대상을 정확히 표상하는 것이 목
표이며, 대상을 분석하는 지성을 일컫는 말이다. 그것은 언어의 두
번째 효과인 표상 환기 기능을 추구한다. 그에 반해 강력한 표현
strong expression은 언어의 정념 환기 기능과 결부되는데, 여기서 주
목해야 할 것은 강력한 표현에는 말하는 주체가 관여한다는 점이다.
물론 명석한 표현에도 말하는 주체가 필요하다. 그러나 말하는 이는
대상을 '있는 그대로' 기술하는 것을 지향한다. 그리고 듣는 이도 기
술記述에 기술된 대상이 어떠한 것인지를 재구성하고자 시도하는
것이지, 구태여 표현을 하는 주체로 주의를 돌릴 필요는 없다. 그런
데 강력한 표현의 경우 어느 대상에 대해 말하는 이는 자신이 그것
을 '느끼는' 대로 말한다. 여기서 이야기되는 것은 말하는 이에 의해
'느껴지는' 경우에 한한 대상이다. 그리고 듣는 이도 이 대상의 재구
성을 지향하는 것이 아니라 오히려 말하는 이가 이 대상을 어떻게
'느꼈는가'에 주의를 기울인다. 즉 듣는 이가 기술된 대상을 이해하
는 경우는, 자기 시점을 말하는 주체 속에 두는 것에 의해서뿐이다.
그러므로 명석한 표현에서는 '말하는 이'(더 나아가서는 '듣는 이')가 무
시되고, 그 표현의 초점이 기술된 '대상'에 있는 데 반해 강력한 표
현의 초점은 '말하는 이'가 느끼는 방식에 있으며, 대상은 단지 '말
하는 이'의 이러한 개별적인 시점을 통해서만 기술된다.

명석한 표현과 강력한 표현은 어떤 사람이 어느 대상에 대해 말
한다는 행위가 내포한 이중성에서 유래한다. "어떤 사람이 어느 주

제에 관해 말한다면 그 사람은 단지 그 주제를 우리에게 전달할 뿐 아니라 이 주제에 그 사람이 얼마나 영향을 받는가be affected를 전한다."[63] 만일 말하는 이가 '주제를 우리에게 전하는' 데 집중한다면 그 표현은 '명석'해진다. 그에 반해 만일 말하는 이가 '이 주제에 의해 자기가 얼마나 영향을 받았는가를 전하는' 데 집중한다면 그 표현은 '강력'해질 것이다. 이러한 두 종류의 표현은 어느 대상에 대해 말한다는 행위에서 생기는 두 개의 극極이며, 통상의 언어 표현은 양자의 혼합이라 해도 좋다. 그런데 시는 언어가 표상 환기 기능에서 회화에 뒤떨어지는 것을 자각하는 까닭에, 일부러 강력한 표현을 추구하고 언어의 정념 환기 기능을 충분히 작용시키고자 한다. 그도 그럴 것이 정념 환기 기능이야말로 '시와 웅변이 가장 성공한 영역'이기 때문이다.[64]

여기에서 버크가 드는 두 가지 예를 검토해보자. 하나는 밀턴의 『실낙원』(II, 618~622)에서 볼 수 있는 '타락천사의 여정'the travel of the fallen angels[65]을 묘사한 구절이다. 버크에 따르면 이 구절이 지극히 '숭고'한 까닭은 특히 '죽음의 우주'a universe of death라는 어구 때문이다. "여기에는 〔죽음과 우주라는〕 오직 언어에 의해서만 제시할 수 있는presentible 관념이 있으며, 그들의 결합은 상상conception을 초월할 정도로 위대한 동시에 놀랄 만한 것이다. 만일 어떠한 명확한 상distinct image도 정신mind에 나타나지 않는 것을 관념idea이라고 부르는 것이 적절하다면."[66] 밀턴의 이 시구가 읽는 이에게 강력한 정념을 불러일으키는 이유는, 결코 그것에 의해 묘사되는 대상 때문이 아니라[67] 오로지 '언어'language에 의해서 두 개의 관념이 결

합된 까닭이다. 그러므로 여기서는 회화와 구별되는 시의 고유한 특질을 인정해야 한다.

더 나아가 버크는 『일리아스』(Ilias III, 156~158, 205~208)에서 헬레네의 미에 대한 기술記述을 예로 든다. "여기에는 그녀의 미의 특질에 관해 한마디도 서술되어 있지 않음"에도 불구하고 "우리는 그녀에 관한 이런 종류의 언급에 의해 훨씬 감동을 받는다."[68] 이 부분에서 시인 호메로스는 직접 헬레네의 아름다움을 묘사하여 듣는 이에게 헬레네의 '표상' 혹은 '관념'을 환기하는 것을 지향하는 것이 아니라, 그녀를 보고 강한 정념을 느낀 트로이아 장로들의 시점이 헬레네의 미에 대한 기술記述에 관여하여, 호메로스는 헬레네의 미 그 자체가 아니라 헬레네의 미가 그들에게 미친 '영향'을 노래한다.[27] 정확하게 말하자면 이 예에서 듣는 이의 시점은, 호메로스의 시점이 아니라 트로이아 장로의 시점에 맞춰져 있는데, 이 부분이 트로이아 장로들의 말을 인용했다는 점을 감안하면 듣는 이의 시점은 장로들의 시점으로 자기 시점을 옮겨가는 호메로스의 시점에 맞춰져 있다고 생각할 수 있다.

이렇게 해서 버크는 언어의 표상 환기 기능과 정념 환기 기능에 관한 논의를 시화詩畵 비교론과 관련지어 다음과 같이 서술한다.

시와 웅변rhetoric은 정확한 기술description에 관하여 회화만큼은 성공을 거둘 수 없다. 시와 웅변의 작업business은 모방에 의해서가 아니라 오히려 공감sympathy에 의해 작용affect한다. 즉 사물things 그 자체에 대한 명석한 관념을 제시하는 것이 아니라 말하

는 이, 혹은 타자[28]의 마음에 대해 사물이 지니는 작용·effect을 보여주는 것이다.[69]

이 문장이야말로 버크의 예술 이론을 종래의 이론과 구별하고, 버크의 논문을 새로운 예술 이론의 선언으로 만들어주는 것이다. 시가 모방적 예술이 아니라고 단정한 버크는, 회화와 시의 대비를 모방과 공감의 대비로 반복함으로써 시를 오히려 공감적 예술로 특징 짓고자 한다.[29]

여기서 우리는 버크가 이미 제1편 제16절에서 모방과 공감을 대비했던 것을 상기한다. 그러나 이러한 두 가지 말의 용법이 제1편과 제5편에서 완전히 다르다는 것을 알아차려야 한다. 그도 그럴 것이 회화에서 전형적으로 인정되는 표상 환기 기능을, 제1편에서는 공감에 대응한 데 반해 제5편에서는 모방이라 부르고 있기 때문이다. 왜 이러한 상이점*이 생긴 것일까? 그것은 버크가 제1편에서는 원상-모상 관계를 바탕으로 한 쾌快의 하위 분류로 모방과 공감이라는 대對개념을 제기한 데 반해, 제5편에서는 원상-모상 관계를 바탕으로 한 예술의 작용을 모방과 결부하고, 공감을 그에 대치한 데서 유래한다. 제5편에 따르면 공감은, 예술가가 어느 대상을 자기가

* 저자는 서로 다르거나 어긋난다는 의미의 '차이' 差異와 '상위' 相違를 구별해서 사용한다. 저자에게 '차이'는, 화자가 A와 B 사이의 차이를 인식하는지 여부에 관계없이 성립하는 중립적인 사태를 가리킨다. 반면 A와 B의 '상위'는, 서로 다름을 인식하는 작용에 의해 드러나는 것이다. 표상 환기 기능에 대한 버크의 제1편과 제5편 언급이 서로 다르다는 것을 발견한 것은 버크의 텍스트를 해석한 저자 자신이 되므로 이 문장에서 저자는 '상위'라는 단어를 사용했다. 한국어판에서는 자연스러운 문맥을 위해 '상위'를 '상이점' 혹은 '상이함'으로 옮긴다.

느낀 대로 말하고, 또 향수자도 예술가에 의해 '느껴진 대로' 그 대상을 향수할 때 가능해진다.

여기에서 밝혀지듯, 제5편의 버크는 모방에 공감을 대치하여, 예술의 본질적 기능을 표상의 환기에서 구하는 원상-모상 이론에 대한 비판을 가능케 했다. 물론 버크 자신은 회화에 관해서는 종래의 원상-모상 이론이 타당하다는 것을 의심하지는 않았다. 또 그는 새로운 공감 이념을 시에만 적용하고 '대상을 느껴지는 대로' 묘사하려는 회화, 다시 말해 공감을 통해 작용하고자 하는 회화의 가능성을 애초부터 배제했다. 이와 같이 버크는 원상-모상 이론의 타당한 범위를 예술 일반에서 회화로 한정한 데 그쳤고, 결코 이 이론 그 자체를 부정한 것은 아니다. 또 제5편에서 시론의 근간이 되는 열쇠라고도 할 모방-공감이라는 대對개념이 버크의 저서에서 수미일관된 의미를 가지고 있지 않은 것은, 그가 자신의 시론詩論이 내포한 새로운 예술 이념에 대해 충분히 자각적이지 않았음을 암시한다. 그러나 시론에서 버크가 원상-모상의 투명한 관계가 성립하지 않는 경우를 명시함으로써, 모방과는 다른 새로운 예술 이념을 고했다는 의의를 간과해서는 안 된다. 원상-모상의 투명한 관계 해소와 함께 대상을 '느껴지는 대로' 말하는 화자가 나타난다. 표상 환기 기능의 측면에서는 '회화'에 뒤떨어진다는 시의 부정적 특질에서, 예술작품을 총괄하는 주체, 향수자가 자신의 시점을 대입할 주체인 예술가라는 이념이 탄생하는 것이다.

2. 표상에서 '표상하는 주체'로

예술을 원상-모상 사이의 표상 관계로 파악하는 전통적인 사고방식을 비판한 것은 비단 버크만이 아니다. 모제스 멘델스존 또한 버크와 거의 비슷한 시기에 같은 비판을 제기했다.

멘델스존의 이론에 주목할 가치가 있는 까닭은 바로 통시적인 변화 때문이다. 그의 초기 이론이 기본적으로 원상-모상 관계에 의거했던 데 비해 어느 시점 이후 그는 그 이론에 대해 근본적으로 비판을 제기한다. 이러한 비판을 촉구한 계기를 검토하면서 그의 미학 이론의 변용이 의미하는 것을 고찰하도록 하자.[30]

완전성의 미학

멘델스존의 초기 입장은 1755년 발행된 『감정에 대해서』*Über die Empfindungen*와 1757년 발행된 『여러 예술의 원천과 결합에 대해서』*Betrachgungen über die Quellen und die Verbindungen der schönen Künste und Wissenschaften*에 명확히 나타나 있다.

『감정에 대해서』는 멘델스존의 견해를 대변하는 팔레몬Palemon과 이에 반론하는 유프라노르Euphranor 사이의 왕복 서간 형식을 취

했다.[31] 팔레몬은 제5서간에서 바움가르텐 유의 미학을 계승하면서 아름다운 대상은 "감관Sinn이 파악할 만한fallen, 그것도 쉽게 파악할 만한 완전성Vollkommenheit을 제시해야 한다"[70]라고 서술하며 미를 감성적 완전성으로 규정한다. 이 견해에 대해 유프라노르는 제8서간에서 "불완전성에 바탕을 두었다고 여겨지는 만족도 존재한다"[71]라고 반론한다. 구체적으로는 (1)자연의 '두려운 광경'의 쾌快 (2) '피비린내' 나는 사건의 쾌 (3)두려운 광경을 그린 '회화'나 영웅의 불행을 보여주는 '비극'의 쾌를 예로 들었다.[72] "인간은 오락(Ergötzlichkeit)에 관해서 매우 강한 욕구가 있으므로 자기에게 슬픔을 불러일으킬 법한 〔불완전한〕 것에도 종종 만족을 느낀다"[73]라고 말하면서 유프라노르는 이른바 '혼합감정' 현상에 입각해 팔레몬=멘델스존 설에 대한 반론을 시도한다.

이 반론에 대한 재반론은 『감정에 대해서』의 결론 부분에서 다뤄진다. 거기서는 먼저 유프라노르 설이 "혼魂은 단지 움직여지기를 바라는 것이며, 그때 혼은 심지어 불쾌한 표상에 의해서도 움직인다"라는 뒤 보스의 생각[74]을 바탕으로 하고 있다는 점이 지적된다. 나아가 뒤 보스가 '혼의 만족'이 '의지'와 마찬가지로 단지 '선한 것'이나 '완전성'만 추구한다는 점을 간과했다는 뒤 보스 비판이 전개된다.[75] 즉 팔레몬에 의하면 "우리의 혼Seele은 완전성이라는 형태를 취하고 나타나는 것 이외에는 그것에 만족을 느끼는 일도, 그것을 바라는 일도 없으며"[76] 그러므로 인간이 불완전성에도 만족을 느낀다는 유프라노르=뒤 보스 설은 잘못된 것이다. 그렇다면 앞서 유프라노르가 든 예는 어떻게 설명되어야 할까? 팔레몬이 불완전성

에 대한 쾌가 불가능하다는 점을 논거로 이런 예를 부정하는 것은 아니다. 그는 세 가지 예 중에서 두 번째와 세 번째의 예를 들어, 이들 쾌의 유래를 각각 다음과 같이 설명한다.

두 번째의 피비린내 나는 사건(예컨대 동물과 노예가 벌이는 격투기)을 접할 때 사람은 우선 '모든 공감을 억압하고' 한층 '행위하는 인물 혹은 동물의 기량Geschicklichkeit'에 주목함으로써 '고통으로 가득한 기쁨'을 느낄 수 있다.[77] 즉 이러한 피비린내 나는 사건에서는 확실히 불완전성이 클지도 모르지만, 거기에는 (설사 극히 일부일지라도) 완전성이 포함되어 있다. 이러한 생각을 멘델스존은 1761년 판에서, 바움가르텐(1714~1762)의 『형이상학』Metaphysica(제661절)[32]에 준거해 다음과 같이 이론화했다. "불완전한 것Das Unvollkommene을 불완전성Unvollkommenheit으로 간주하면 결코 쾌를 줄 수 없다. 그러나 어떠한 것도 단적으로 불완전하게는 있을 수 없고, 항상 악에는 선이 섞여 있으므로, 습관에 의해 사람은 악을 무시하고abstrahieren, 자신의 주의력을 거기에 결부된 극소의 선wenige Gute으로 향할 수 있게 된다."[78] 이와 같은 사람의 전형적인 예가 로마의 황제 네로다.

세 번째 비극에 대한 쾌는, 팔레몬에 의하면 오직 공감에 의해서 설명할 수 있다.

공감Mitleiden은 우리를 매혹하는 단 하나의 불쾌한unangenehm 감정이다. …… 이 마음의 움직임은 어느 대상에 대한 사랑이, 이 대상에게 부당하게 생긴 불행 혹은 물리적 악의 개념과 결부

되었을 때 생긴다. 사랑은 완전성을 바탕으로 우리에게 쾌Lust를 줄 것이다. 그리고 부당한 불행의 개념은 우리가 사랑하는 이 순수한 자unschuldigen Geliebten를 우리에게 점차 중요한 것으로 하고, 이렇게 이 자의 탁월함의 가치를 높인다.[79]

즉 완전한 대상이 느낀 악에 대한 불쾌한 감정이 이 완전한 대상에 대한 사랑을 높인다는 데 공감의 매력이 있다. 그러나 이러한 불행한 사건이 현실에서 일어날 때 그것은 너무도 큰 '고통'을 불러일으켜서 우리에게는 '견디기 힘든 것'이 된다. 그에 반해 비극에서는 "이 사건이 인위적인 착각künstlicher Betrug으로 상기되는 까닭에 우리의 고통이 어느 정도 순화되고, 고통은 단지 〔이 인물에 대한〕 사랑을 높이는 데 필요한 경우에 한해서만 남는다."[80] [33] 즉 비극의 의의는 완전한 대상에 대한 사랑을 높이는 데 상응할 정도의 고통을 불러일으키는 데서 구할 수 있다. 팔레몬의 이러한 설명은 이른바 혼합감정 이론에 의거하고 있다. 중요한 점은 멘델스존이 비극의 쾌를 설명하기 위해 혼합감정 이론을 도입함으로써, 비극 안에서 객체적 완전성을 구하고 있다는 점이다.

이상의 고찰에서 밝혀지듯 『감정에 대해서』에서 멘델스존은 언뜻 불완전한 것에 대한 쾌로 여겨질 수 있는 것도, 실은 완전성에 대한 쾌를 바탕으로 하고 있다고 논하면서 완전성의 미학을 공고히 한다.

다음으로 1757년 전반에 쓰인 『여러 예술의 원천과 결합에 대해서』를 고찰해보자. 여기서는 다음 두 가지 점에 주목하고자 한다.

먼저 예술을 향수하려면 "기호보다도 기호로 표시된 관념을 더욱 확실히 통찰하게 할 만한 기호에 의해 대상이 표상되어야 할"[81] 필요성을 설명하면서, 일루저니즘의 입장을 명확하게 표명한 것이다. "담론을 감성적으로 하는 수단은 기호로 표시되는 것das Bezeichnete을 기호보다 확실히 감각하게 할 만한 표현을 이용하는 것이다. 이에 의해 변론은 생동적이고 직감적이 되며, 기호로 표시되는 대상은 우리의 감관에서 이른바 직접적으로 표상된다."[82][34] 두 번째 유의점은 예술에 대한 다음의 정의이다. "예술의 본질은 완전성을 감성적으로 표현하는 데 있지만" 더 나아가 "표현은 그 자체 또한 완전해야 한다. 즉 대상에서 감관이 지각할 수 있는 여러 부분을 충실히 모조해야 한다."[83] 즉 예술은 감성적으로 완전한 원상을 모방한 감성적으로 완전한 모상으로 규정된다. 이 모방의 정의에 따르는 한 원상도 똑같이 감성적으로 파악할 수 있는 완전성을 나타내야 하며, 원상의 특질과 모상의 특질은 기본적으로 구별되지 않는다.[35] 그러므로 이 논고에서는 불완전한 대상을 원상으로 하는 가능성이 애초에 배제되고 또 혼합감정에 대해서도 전혀 논하지 않는다. 그것은 모상의 투명성을 추구하는 일루저니즘의 미학과 미를 대상의 감성적 완전성으로 규정하는 완전성의 미학에서 비롯한 당연한 귀결이라 해도 좋다.

그러나 이 논고의 1771년 판에서는 이러한 예술의 정의에 이어 "예술작품에 의해 환기되는 혼합감정에 대해 보다 상세하게 고찰하고 거기서 표현〔=모상〕에 대한 규칙과 예술에 상응하는 대상〔=원상〕에 대한 규칙을 도출하자"[84]라는 문장이 추가되었으며, 이어서

1757년 판과 그것을 다소 고쳐 쓴 1761년 판의 논술이 대폭 수정되었다. 여기서는 혼합감정의 문제가 주제로 등장하고, 그와 함께 원상과 모상의 구별이 표면화했다. 대관절 무엇이 이러한 변화를 초래한 것일까? 또 이러한 변화는 어떠한 이론적 쇄신을 가능케 했을까?

혼합감정 이론

멘델스존의 이론적 변화를 재촉한 것은 레싱과 주고받은 이른바 『비극에 관한 왕복 서간』*Briefwechsel von Lessing, Mendelssohn und Nicolai über das Trauerspiel*이다. 거기서는 멘델스존이 1756년 말에서 1757년 1월까지 쓴 것으로 상정되는 초고 『경향성에 대한 지배에 대해서』*Von der Herrschaft über die Neigungen*의 말미에 전개된 혼합감정론이 논의의 표적 중 하나가 되었다.

"우리는 그려진 뱀을 갑자기 보게 되면 먼저 거기에 경악한 만큼 쾌를 느낀다. ······ 〔그것은〕 최초의 순간적인 놀람이 우리에게 직관적으로, 원상이 〔예술가에 의해〕 적확하게 파악되고 있다getroffen sein는 것을 확신시킨다〔확신시키기 때문이다〕."[85] 우리가 불쾌한 원상을 적확하게 모방한 모상을 원상으로 혼동하면, 즉 일루전Illusion이 일어나면 우리는 단지 불쾌한 감정을 지닐 뿐이다. 그런데 그러한 모상이 쾌를 불러일으켰다면, 그것은 일루전이 종결된 단계에서 우리가 "모상을 정확하게 파악할 수 있었던 예술가의 기량"[86]에 주의를 기울였기 때문이다. 이러한 설명은 완전성의 미학을 표방하는 멘델스존이 불쾌한 원상을 모방한 모상이 불러일으키는 쾌의 유

래를 '예술가의 기량'이라는 완전성에서 찾았음을 나타낸다. 그리고 이러한 생각이 고전적인 전통에 입각해 있다는 것은 새삼 지적할 필요가 없다.

이에 대해 레싱은 1757년 2월 2일자로 멘델스존에게 보낸 서간에서 다음과 같이 반론한다. 우리는 '온갖 정념'을 맞이할 때 "한층 증대된 단계에서 우리의 사상성事象性[Realität/긍정적 규정성]*을 의식한다eines größern Grads unsrer Realität bewusst sein." 즉 정념을 느낀다는 것은 바로 우리 혼의 적극적인 활동성을 의식한다는 것이다. 그러므로 "이 의식은 쾌angenehm 이외에는 있을 수 없다. …… [즉] 모든 정념은 그것이 가장 불쾌한 것이라도 정념으로서는 쾌이다."[36] 다만 불쾌한 대상을 마주했을 때 자기 혼의 사상성事象性(즉 적극적 활동성)에서 생기는 쾌는 현실의 대상에서 생기는 정념의 불쾌에 비해 작기 때문에 우리는 이 쾌를 "의식하는 일이 없다."[87] 그에 반해 "모상Nachahmung에서 불쾌한 정동情動(Affekt)이 기분 좋은 까닭은, 그것이 우리 안에 [불쾌한 원상이 불러일으키는 것과] 유사한 정동을 불러일으키지만, 이 정동이 어떠한 대상과도 관계없기 때문이다."[88]

* 저자는 통상 '실재성'實在性으로 번역되는 Realität를, '어떤 사상事象이 존재하는지 여부'라는 의미를 지닌 사상성事象性으로 번역한다. 또한 독일어의 Sache 역시 사상事象으로 옮겼다. 저자에 의하면 Realität는 원래 라틴어로 事象에 해당하는 말인 res(독일어의 Sache)가 res라는 점을 의미하며, '실재=존재'와는 직접 관계되지 않는 말이다. 그 때문에 저자는 '실재성'이라는 번역어를 택하지 않고 '사상성'이라는 번역어를 택했다. 위에서 인용한 레싱의 문장(XI, 105)에서, res에 해당하는 것은 '혼'이다. 혼의 Realität란 '혼이 혼으로 있다'는 것을 의미한다. 레싱에 의하면 혼의 본질은 활동하는 것에 있으므로, '혼이 혼으로 있다'는 것은 '혼이 혼으로서 활동하는 것'을 의미한다. 그것은 결코 혼이 실재한다는 의미가 아니다. 저자는 '사상성'이라는 번역어가 전달되기 어려운 경우를 감안해 '긍정적 규정성' 및 '적극적 활동성'이라는 말로 보완했다. '긍정적 규정성'은 res가 그야말로 res로 있는 것을 의미하고, '적극적 활동성'은 혼의 본질이 활동에 있다는 것에 의거한 표현이다.

즉 어느 대상의 모방은 그 대상이 만들어내는 정념을 그 대상에서 분리하고 이 정념을, 그것을 느끼고 받아들이는 혼의 활동성 그 자체로 변용하는 수단이라고 파악할 수 있다.

멘델스존은 3월 2일자의 답장에서 "당신이 전적으로 맞다"[89]라고 하면서 레싱 설을 받아들인다. 그러나 "온갖 정념은, 그것이 가장 불쾌한 것일지라도 정념으로서는 쾌이다"라는 레싱의 말은 확실히 『감정에 대해서』에서 "인간은 …… 자신에게 슬픔을 불러일으킬 만한 것에도 종종 만족을 느낀다"[90]라는 유프라노르=뒤 보스설과 흡사하기는 해도, 멘델스존이 유프라노르 설을 그대로 받아들인 것은 결코 아니다. 멘델스존은 레싱에게 보내는 동일한 답장에 다음과 같이 서술했다. "내가 『감정에 대한 서간』을 썼을 때 이 적절한 견해를 몰랐다는 것은 정말 유감이다. 뒤 보스와 나는 모방된 완전성의 쾌에 대해 많은 이야기를 나누었으나, 그럼에도 불구하고 올바른 논점을 발견하지 못했다."[91] 즉 『감정에 대해서』의 팔레몬=멘델스존 설도, 유프라노르=뒤 보스 설도 모두 올바르지 않다는 것이다.[37] 그렇다면 진정으로 올바른 입장은 무엇일까? 이 의문을 푸는 열쇠는 레싱이 앞서 멘델스존에게 보낸 서간에 나타나는 사상성事象性이라는 개념에 있다.

불쾌한 감정 또한 쾌라는 혼의 사상성으로 설명하는 레싱 설의 연원淵源은 르네 데카르트René Descartes(1596~1650)가 『정념론』*Les Passions de l'âme*(1649)에 언급한 '지적 유희'(제91, 147절) 이론에 있으나, 당시 볼프학파의 논의에서 중요한 것은 바움가르텐이나 마이어 Georg Friedrich Meier(1718~1777)가 '혼의 여러 능력의 질료적 완전

성'과 '형식적 완전성'을 구별했다는 점이다. 이 구별에 의하면, 전자가 "인식되어야 할 것을 인식하고 욕구되어야 할 것을 욕구할" 때 성립하는 데 반해 후자는 "사람들이 적합한 방식으로 인식하고 욕구할 때 성립하고"[92] "모든 정동情動이―불쾌한 정동까지 포함해―만족을 불러일으키는" 것은 혼이 정동을 맞이해 자기의 '형식적 완전성'을 느끼고 받아들이기 때문이다.[93] 멘델스존은 볼프학파의 이러한 논의를 상기하고 레싱의 반론을 받아들였다고 여겨진다. 여기에서 떠올려야 할 것은 『감정에 대해서』에서는 '모방'의 의의가, 덕 있는 사람의 불행이 우리에게 불러일으키는 고통을 완화함으로써 "덕 있는 사람의 완전성에 대한 우리의 사랑을 높일" 때 구해졌다는 점이다.[94] 그런데 이제 '모방'의 의의는 정념을 대상에서 분리하여 그것을 느끼고 받아들이는 혼의 활동성으로 변용한 점에서 구해진다. 이리하여 멘델스존은 불쾌한 원상을 모방했던 모상이 불러일으키는 쾌 혹은 비극이 불러일으키는 쾌를, 옛날과 같이 어떤 객체적 완전성(주인공의 완전성이든 혹은 예술가 기량의 완전성이든)에 근거 두는 일 없이 향수자가 향수하는 활동성 그 자체에 의해 설명할 수 있게 된다.

멘델스존에게 혼합감정의 중요성을 더욱 의식하게 한 것은 1757년에 발표된 버크의 『숭고와 미의 관념의 기원에 대한 철학적 고찰』이다.[38] 이듬해인 1758년 4월에 레싱에게서 이 책을 받은 멘데스존은, 즉시 서평을 써서 버크에게 '체계'가 결여되어 있음을 비판하면서도, 버크가 부여한 개개의 '관찰'이 풍부함을 중시하고 여기서 새로운 이론이 나오기를 기대했다.[95] [39]

멘델스존에게 주어진 과제는 다름 아닌, 레싱과 버크에게서 얻은 이론적인 자극을 체계화하여 『감정에 대해서』와 『여러 예술의 원천과 결합에 대해서』에서 제기한 이론을 비판적으로 다시 구축하는 것이라 할 수 있다.

완전성 미학의 변용

멘델스존은 1761년에 그때까지 발표한 논고를 모아서 『철학저작집』*Philosophische Schriften*을 엮어 냈는데, 이때 그는 『감정에 대해서』에는 기본적인 논점에 관한 한 변경하지 않고, 대신 자기비판으로 『랩소디』*Rhapsodie, oder Zusätze zu den Briefen über die Empfindungen*를 써서 자신의 새로운 이론을 제창했다. 그리고 이 새로운 이론에 입각해서 『여러 예술의 원천과 결합에 대해서』를 수정해 『여러 예술의 주요 원칙에 대해서』*Über die Hauptgrundsätze der schönen Künste und Wissenschaften*를 저술했다. 그러나 그는 1761년의 단계에서는 원고 수정을 충분히 할 수 없었기에,[96] 1771년에 『랩소디』와 『여러 예술의 주요 원칙에 대해서』를 대폭 변경한다. 이하에서는 1771년 판에 입각해 후기의 이론을 검토해보자.

먼저 첫째로 1771년 판의 『랩소디』의 서두에 실린 『감정에 대해서』에 대한 비판으로 눈을 돌려보자. 『감정에 대해서』는 "어느 표상을 우리가 가지지 않는 것보다 가지기를 바랄 때 이 표상은 기분 좋은 감정이며, 그에 반해 어느 표상을 우리가 가지는 것보다 가지지 않기를 바랄 때 이 표상은 불쾌한 감정이다"라고 설명했으나 "우리는 결코 이 설명이 요구하듯 항상 〔이 불쾌한〕 표상을 가지지 않는

것Nichthaben을 바라는 게 아니라, 오히려 많은 경우에는 이 〔표상의〕 대상이 부재不在하기Nichtsein를 바라는 데 불과하다." [97] 즉 『감정에 대해서』의 오류는 '표상'과 '표상의 대상'을 구별하지 않았다는 데 있다. 그렇다면 왜 양자는 구별되지 않았을까? 그 이유는 『랩소디』에서 새로운 이론을 집약적으로 보여주는 다음 문장에서 찾을 수 있다.

> 어떠한 표상도 이중 관계에 있다. 즉 첫째로 표상은 대상의 상像(Bild)이거나 각인刻印(Abdruck)이며, 이 표상의 대상인 사상事象(Sache)과 결부되며, 또한 두 번째로 표상은 혼魂(Seele) 혹은 사고하는 주체das denkende Subjekt와 결부되고, 이 주체의 규정성 Bestimmung을 이룬다. [98]

여기서 멘델스존은, 종래의 이론이 '표상'과 '표상의 대상'과의 '객체적 관계'에만 주목한 채 '표상'과 '사고하는 주체'와의 '주체적 관계'를 무시한 점을 지적하고, 여기서 종래 이론의 오류를 찾는다. 확실히 표상은 그 대상의 '상Bild이거나 각인'이며 표상과 그 대상은 한없이 가까워진다. 그러나 '사고하는 주체'에게는 표상과 표상의 주체가 본질적으로 다르다. 왜냐하면 "나쁜 것의 표상도 표상으로서, 즉 혼의 인식이나 욕구의 여러 능력을 움직이도록 하는 beschäftigen 우리 안에 있는 상이라고 본다면, 완전성의 어떤 요소이자 어떤 쾌를 수반하고 있기' [99] 때문이다. 종래의 이론이 표상과 표상의 대상을 구별할 수 없었던 것은, 표상이 '사고하는 주체'와 관계

하는 것을 시야에 넣지 않았기 때문이다. 그와 대응하여 종래의 이론이 '완전성'을 객체의 완전성에 한정했던 오류가 지적되어 표상에는 객체적인 완전성과 함께 주체적인 완전성이라는 두 종류의 완전성이 가능하다는 것이 밝혀진다.

이리하여 『랩소디』의 멘델스존은 "혼은 단지 움직여지기를 바랄 뿐이며, 심지어 불쾌한 표상에 의해서도 움직여진다고 말하는 뒤 보스를 내가 일찍이 비난한 것은 옳지 않았다"[100]라면서 『감정에 대해서』의 뒤 보스 비판을 철회한다. 그러나 멘델스존이 두말 할 필요도 없이 불완전성 그 자체도 쾌를 불러일으킨다는 유프라노르＝뒤 보스 설을 그대로 긍정하는 것은 아니다. 그는 다음과 같이 잇는다. "물론 만족은 의지와 마찬가지로, 진실로 선한 것, 혹은 선으로 보이는 것에 기초한다. 그러나 그것은 이 선이 항상 우리 밖에 있는 대상 속에, 즉 원상 속에 있어야 한다는 것을 의미하지 않는다."[101] 이 구절에서는 멘델스존이 뒤 보스 설에서 무엇을 받아들일지, 또 뒤 보스 설에 무엇을 덧붙일지가 명확하게 드러난다. 멘델스존은 완전성의 미학을 부정하는 것이 아니라 오히려 완전성의 개념을 객체적 완전성뿐 아니라 주체적 완전성까지 포함하는 것으로 확장함으로써 일찍이 자신의 입장에서는 논할 수 없었던 현상까지 완전성의 미학에 의해 파악하고자 한다. 『감정에 대해서』가 혼합감정을 충분히 이론화하지 못하고 『여러 예술의 원천과 결합에 대해서』가 혼합감정을 전혀 다루지 않았던 것도 초기 이론이 표상을 오직 그 대상과 관계 지어서 단지 표상의 객체적 완전성만 주제화한 데 불과했기 때문이다.

객체적 불완전성이 불러일으키는 것은 결코 순수한 불쾌不快가 아니라 혼합감정이다. …… 대상과의 관계에서 본다면 우리는 대상의 결함을 직관적으로 인식할 때는 확실히 불쾌, 불만을 느낀다. 그러나 주체Vorwurf[40]와의 관계에서 본다면 혼의 인식이나 욕구의 여러 힘이 활동한다. 즉 혼의 사상성Begehrungskräfte der Seele이 증대한다. 그리고 그것은 필연적으로 쾌Lust와 흡족洽足(Wohlgefallen)*을 불러일으키지 않을 수 없다.[102]

이와 같은 서술에서 보자면 멘델스존이 레싱의 서간에서 영향을 받은 것은 확실하지만, 멘델스존이 레싱의 이론을 '표상' 일반의 이론으로 보편화했다는 점을 간과해서는 안 된다.[41] 이러한 표상 일반의 이론은 예술 이론에도 다대한 영향을 미친다. 왜냐하면 어느 원상을 모방하는 '예술에 의한 표상' künstliche Vorstellung; Vorstellung durch die Kunst[103]인 예술작품에도 앞의 표상 일반의 이론은 타당하기 때문이다.

1771년 판의 『여러 예술의 주요 원칙에 대해서』의 특색은, 여기서 처음으로 원상과 모상의 차이가 확실히 드러나고, 나아가 "예술작품이 모방하는 원상은…… 그 자체로서는 불쾌한 것이어도 좋고 기분 좋은 것이어도 좋으며, 어느 경우에도 모상에서 흡족을 불러일

* 한국에서 '만족' 혹은 '흡족'으로 일컬어지는 Wohlgefallen은 어떤 대상이 주체의 마음에 드는 것es gefällt, 즉 그 대상에 대해서 주체가 쾌의 감정das Gefühl der Lust을 지니는 것을 가리킨다. 여기서 쾌는 감성뿐 아니라 이성의 판정에 의한 쾌를 포함한다. 저자는 Wohlgefallen을 '적의'適意로 칭하고 있으나, 이 책에서는 백종현의 용어법에 따라 Wohlgefallen을 '흡족'으로 옮긴다. (임마누엘 칸트, 『판단력 비판』, 백종현 옮김, 대우고전총서)

으킬 수 있다"[104]라고 말했듯, 불쾌한 원상이 쾌를 불러일으키는 기구機構**가 이론적으로 전개되었다는 점에 있다. 1757년 판에서는 원상이 불쾌한 경우가 애초부터 배제되어 있었다는 사실을 떠올려 보자. 그와 함께 중요한 점은 1757년 판에서 원상의 특질을 논하던 문장이 1771년 판에서는 문장을 변경하지 않고 모상의 특질을 논하는 문장으로 재편되어 있다는 점이다.[105] 즉 1757년 판에서는 원상의 특질로 여겨졌던 '다양성'과 '통일', '[감관이 파악할 수 있는] 크기의 한도'—이들 세 요소는 바로 미의 정의이다—가 1771년 판에서는 모상의 특질로 여겨진다. 모상의 투명성 이론에 입각하는 한 모상이 만족시켜야 할 특질이 그대로 원상이 만족시켜야 할 특질이 됨으로써, 1757년의 멘델스존은 원상의 아름다움을 논하는 것을 통해 모상의 아름다움을 논하는 것에 아무런 의문도 느끼지 않았을 것이다. 그러나 1771년 판에서는 원상과 모상의 구별이 확실히 모습을 드러내면서 쾌를 불러일으켜야 할 것은 원상이 아니라 모상이라는 것, 원상은 쾌이든 불쾌이든 좋다는 점이 명확해진다.

원상이 그 자체로 기분 좋은 경우와 불쾌한 경우는 다음과 같이 구별된다. 기분 좋은 원상을 모방한 모상은 "대상과의 관계에서도, [사고하는] 주체와의 관계에서도 쾌를 불러일으킬 것이다. …… 그에 반해 자연의 불쾌한 원상은 모방되면 훨씬 혼합된 감정을 불러일으킨다. 이 [원상의] 표상[=모상]Vorstellung은 대상과의 관계에서는 불쾌[42]이지만, 주체와의 관계에서는 얼마간의 쾌가 섞여 있다."[106]

** 저자는 기계적 방식을 강조하기 위해 메커니즘에 해당하는 Contrivance와 mécanisme을 기구機構로 표현한다.

즉 예술에 의한 표상도 그것이 모방하는 대상에 관계하는 동시에 그것을 사고하는 주체(향수자)와 관계한다. 설사 원상이 불완전해도 그 표상인 모상은 주체와의 관계에서는 쾌를 불러일으킨다. 여기서 밝혀지듯 표상 일반의 이론이 예술이라는 표상에 적용된다. 더 나아가 1771년 멘델스존은 모방의 의의를 다음과 같이 설명했다. "우리가 모상을 보고 있는 것이지 진실眞實(Wahrheit)을 눈앞에 두고 있는 것이 아니라는 것을 은밀히 의식함으로써, 객체적인 혐오감의 강력함die Stärke des objektive Abscheues이 완화되어 표상의 주체적인 것das Subjektive der Vorstellung이 이른바 고양된다." [107] 예술에서는 우리 눈앞에 있는 것이 원상 그 자체가 아니라 모상(으로서의 표상)이므로 우리는 이 표상을 표상한다. 이렇게 해서 예술은 표상 일반의 구조를 말하자면 반복해서 제곱한다. 즉 예술이란, 표상을 인위적으로 만들어냄으로써 표상과 그 대상과의 '객체적 관계'를 약화하고, '표상의 해체적인 것'을 '이른바 고양된' [108] 장치라고 파악할 수 있다. 그리고 향수자에게는 모상이 원상이 아니라는 것을 '은밀히 의식할 것'이 요구된다는 점에서 일루저니즘의 미학에 제한이 생긴다.[43]

이리하여 멘델스존은 모상의 투명성 이론이 불충분함을 밝혔다. 즉 모상의 투명성 이론은, 표상을 단지 그 객체와 관계 지을 뿐이며 표상과 '사고하는 주체'와의 관계를 무시하므로, 표상의 이러한 '주체적 관계'를 엮어냄으로써 보완해야 한다. 그것은 완전성의 미학이 객체적 완전성뿐 아니라 주체적 완전성도 고려할 수밖에 없는 필연적인 귀결이다. 이리하여 사고하는 주체인 향수자라는 위치가 확정

된다.

주체적 숭고와 예술가

다음으로 예술가의 위치에 대해 고찰해보자. 앞서 살펴보았듯 멘델스존은 이미 초기 단계부터 "모상을 적확하게 파악할 수 있었던 예술가의 기량"[109]에 주목했다. 1757년 『여러 예술의 원천과 결합에 대해서』에도 그는 "예술가의 완전성은 〔원상과 모상 사이의〕 단순한 유사성보다도 훨씬 큰 만족을 불러일으킨다"[110][44]라고 서술했으며, 그의 완전성의 미학은 예술가의 완전성도 일종의 객체적 완전성으로 시야에 넣고 있다.[45]

그러나 여기에서 말하는 '예술가의 완전성'이란 투명한 모상을 만드는 경우에 한한 완전성이다. 그에 반해 모상의 투명성이 성립하지 않는 경우야말로, 예술가의 완전성에 보다 큰 의의를 둘 수 있다. 이 점을 명확히 하는 것이 1758년에 공표된 『여러 예술에서의 숭고한 것과 소박한 것』 *Betrachtngen über das Erhabene und Naive in den schönen Wissenschaften*(그 후 『철학저작집』에 수록되어 1761년, 1771년에 수정된다)이다.

원상과 모상(당시 기호론적 용어를 사용한다면 기호 표시된 것과 기호)이 서로 '균형'을 이루어야 한다는 것은 바움가르텐과 마이어 미학의 기본 전제다. 양자의 균형이야말로 모상(혹은 기호)의 투명성을 가능케 하기 때문이다. 그런데 아래에서 검토하듯, 멘델스존은 그 숭고론에서 원상과 모상이 균형을 이루지 않은 열외적 사례를 제시하고 그것을 숭고로 규정한다.[46] 그것은 종래의 이론이 숭고한 원상에 대

해 균형을 이루고 있는 숭고한 모상으로 숭고를 규정하고 있는 것과 본질적으로 다르며,[111] 사실 멘델스존은 "바움가르텐의 (숭고의) 설명도 나를 만족시키지 않는다"[112]라고 종래의 견해를 비판했다.

멘델스존에 의하면 숭고에는 두 종류가 있다. 첫 번째 종류는 "표상되어야 할 대상이 그 자체로 칭찬받을 가치가 있는 성질을 지니는"[113] 경우이며 이는 '객체적 숭고'[114]라 불린다. 여기서는 "기호 표시되는 사상事象이 기호보다 훨씬 위대하다."[115] 즉 기호 표시되는 원상이 너무 숭고하므로 원상과 모상 사이에 균형이 성립하지 않는다. 이 첫 번째 종류의 '객체적 숭고'에서 두 번째 종류의 숭고, 즉 '주체적 숭고'[116]를 분별한 점에 멘델스존 논의의 독자성이 있다.

주체적 숭고란 멘델스존에 의하면 "원상이 그 자체로는 결코 찬탄할 만한 것은 아님"[117]에도 불구하고—아니 그렇기는커녕 "그 자체는 아주 하잘것없는gleichgültig 대상"[118]이라도—이 원상이 "예술가의 천재성Genie의 힘에 의해 숭고하게 보이고, 찬탄할 만한 것이 될"[119] 때 생겨난다. 그렇기 때문에 (1771년 판에서 명확한 표현을 인용한다면) "찬탄은 원상보다는 모상으로 …… 표상되는 것보다 오히려 표상하는 방식Kunst der Vorstellung으로 향해진다."[120] 즉 두 번째 종류의 숭고에서도 원상과 모상(기호 표시되는 것과 기호)의 균형은 결여되었지만, 그 관계는 첫 번째 종류의 숭고의 경우와 역전된다. 대상은 비범한 것은 아니지만, 그것이 예술가에 의해 숭고한 대상으로 변화된다. 향수자는 이 두 가지 대상을 비교하고, 양자의 격차는 원상을 모상으로 변환하는 예술가에게 의존한다고 판단하고, 이 예술가의 '천재성'Genie을 찬탄한다. 즉 낯익은 대상을 숭고한 대상으로

변환하면서 표상하는 예술가의 방법 그 자체가 향수의 중심을 이룬다. 그러므로 두 번째 종류의 숭고를 성립시키는 것은 표상되는 대상으로는 환원될 수 없는 예술 고유의 차원이다. 1771년 판에는 다음과 같이 명확히 씌어 있다. "찬탄은 대상의 장점보다 예술의 장점으로 향한다. …… 예술을 예술이라 보는 한bei der Kunst, als Kunst betrachtet 우리가 특히 어떤 것에서 쾌를 느낀다면, 예술가의 정신적 재능을 고려한 경우이다."[121] 이러한 견해가 일루저니즘 미학의 근본적인 전제에서 벗어나 있음은 말할 것도 없다. 일반적으로 말하자면 모상(표상)은 원상(표상되는 대상)으로 환원될 수 없는 일종의 자립성을 획득하는 동시에, 이 모상(표상)은 자신의 자립성을 가능케 한 예술가를 가리키게 된다.

멘델스존의 논술은 확실히 두 종류의 숭고 중에서, 첫 번째 종류의 숭고에 역점을 두고 있다고 해도 좋다. 이와 같은 사실은 다음 두 가지 점에서 읽어낼 수 있다. 먼저 "예술가가 그 마력魔力(Zauberkraft)에 의해 우리를 이러한 마음의 상태〔=찬탄과 사랑, 공감의 혼합감정〕로 놓아둘 수 있다면, 예술가는 자기 예술의 정점에 도달한 것이다. …… 이는 가장 탁월한 찬탄이며 그것은 단지 대상 그 자체에서 생기는 것으로, 여기서는 예술가의 완전성을 고려할 필요가 없다"[122]라고 했듯, 예술가의 매력도 '대상 그 자체'가 자아내는 찬탄에는 당해낼 수 없는 것으로 다루어졌다. 또 두 번째로 전傳롱기노스Longinos가 드는 예는 대부분이 두 번째 종류의 숭고에 속한다[123]며 비판적으로 전롱기노스를 언급한 멘델스존은, 다름 아닌 첫 번째 종류의 숭고를 중시한 것으로 여겨진다.

그러나 더욱 상세히 읽어보면 두 번째 종류의 숭고가 결코 부차적인 것이라고는 할 수 없다. 이는 멘델스존이 예술가의 의의에 관한 논의를 미 일반으로 확장한 부분에서도 밝혀질 것이다.

두 번째 종류의 숭고는 단순한 미와 단지 정도程度상에서 구별되기 때문에 양자〔두 번째 종류의 숭고와 미〕는 종종 혼동된다. 왜냐하면 예술의 미는 모두 고도로 찬탄을 불러일으킬 만한, 그러므로 숭고하게 될 만한 혼이 있는 힘의 사용을 전제로 하기 때문이다.[124]

모든 예술작품이 숭고한 대상을 그릴 필요는 없으므로 첫 번째 종류의 숭고는 예술 일반의 필요조건이 아니지만, 두 번째 종류의 숭고는 예술가가 지닌 '혼의 힘'의 숭고함이며 그것은 실로 모든 예술작품에 필요한 조건이라고 멘델스존은 생각한다. 그러므로 두 번째 종류의 '주체적 숭고'야말로 모든 예술미의 가능성의 조건인 것이다. 그러나 그러기 위해서 이 주체적 숭고는 오히려 일반인의 눈에 띄지 않고 숨는 경향이 있다. 일반인은 표상되는 대상에만 주의를 기울이기 때문이다. "대상의 숭고는 모든 사람을 감동시키지만", "〔두 번째 종류의 숭고인〕 예술가의 재능을 찬탄할 수 있으려면 예술의 비밀Geheimnis der Kunst에 대해 깊은 통찰이 필요하다. 이러한 깊은 통찰을 지닌 고귀한 이들의 수는 매우 적다."[125] 두 번째 종류의 숭고는 고귀한 이들만이 향수할 수 있는 예술미 일반의 가능성의 조건인 것이다.

여기서 앞서 검토한 표상 일반의 이론을 상기해보자. 표상은 '대상의 상像(Bild)이나 각인'으로 '대상'과 관계하는 동시에 "혼 혹은 사고하는 주체와 결부된다"[126)는 '표상'의 이중관계는 예술가에게도 타당할 것이다.

예술가가 구상하는 표상은, 한편으로는 원상=대상과 관계하는 동시에 다른 한편으로는 주체인 예술가와도 관계한다. 종래의 이론에서 표상은 오직 원상(대상)과의 관계에서 파악되었으나 멘델스존은 여기서 원상을 모상으로 변환하는 '주체'로서 예술가에 주목한다.

이와 같이 멘델스존은 "작품은 모두 그 저자Werkmeister의 완전성의 각인"[127)이라고 서술함으로써 모상을 원상에 결부하는 종래의 이론을 쇄신한다. 즉 향수자는 모상을 단순히 그것이 표상하는 원상에 결부하는 것이 아니라 오히려 "비범한 천재성, 이상하리만치의 재능의 징표를 짊어지고 있는 것"으로 '작품'[128)을 파악함으로써 그것을 예술가와 결부한다.

이상의 고찰을 정리해보자. 멘델스존은 (특히 그 초기 단계에) 확실히 원상-모상이라는 이항관계에 입각해 예술을 파악하고, 일루저니즘을 표방했다. 그러나 1750년대 말부터 1771년에 걸친 자기비판을 통해 성립한 후기 이론에서는 이미 예술작품 속에 자기의 천재성을 각인하는 예술가의 존재가 모상의 피안彼岸에, 또 모상 안에 예술가의 천재성을 각인하고자 하는 향수자가 모상의 차안此岸에 예고되어 있으며 '원상-모상'의 이항관계는 '예술가-예술작품-향수자'라는 삼자관계로 변용되었다.

3. 근대의 반성적 지성과 예술가

주변의 예술가 탄생

여기서 이 장의 서두에서 검토한 샤프츠버리의 논의로 돌아가보자.

18세기 초, 샤프츠버리는 호메로스의 서사시와 플라톤의 대화편을 예로 들고 거기서 "저자가 소멸한" 점, 즉 저자 혹은 시인이 그 작품 속에 "자신을 전혀 드러내지 않는" 것을 칭찬했다. 한편 그와 대비해 '근대의 저자'는 "1인칭으로 쓰고", "자기 독자의 상상력에 자신을 맞춰서", 자기 독자의 "주의를 〔이야기되고 있는〕 주제에서 벗어나 자기 자신에게 향하도록" 시도하는 것을 비판했다.[129] 샤프츠버리에게 탄생하고 있는 '예술가'란 단순히 허식에 찬 "근대의 예의범절"[130]의 소산에 불과했다.

이러한 샤프츠버리의 논의를 상기할 때, 샤프츠버리가 부정적으로 파악했던 사태는 1750년대부터 1770년대에 걸쳐서 부정에서 긍정으로 바뀌었다고 할 수 있다. 물론 이 사태가 전통적인 원상-모상 관계 대신에 예술가가 단숨에 이론의 중심으로 부상했다는 의미는 아니다. 오히려 버크 이론에서 이미 살펴보았듯 시가 회화에 비해 표상 환기 기능이 뒤떨어진다는 시의 부정적 특질이야말로[131] 예술

가의 탄생을 요청한 것이다. 혹은 멘델스존 이론에서 확인했듯, '예술가의 천재성'이 주목되는 것은 "원상이 그 자체로서는 결코 찬탄할 만한 것이 아니다"—아니 그렇기는커녕 "그 자체로서는 전혀 하잘것없는 대상"이기까지 하다—라는 원상의 부정적 특질을 매개로 해서였다.[132] 이런 의미에서 예술가는, 이른바 미학 이론의 주변(즉 그 자체로서는 긍정적 가치를 지니지 않는 영역)에서 탄생한다고 할 수 있다.

그렇다면 이러한 예술가의 탄생이 어떻게 역사 의식과 결합되어 있을까? 샤프츠버리에게 예술가의 탄생이란 부정되어야 할 근대의 특질이었다. 여기서는 부정적=소극적이긴 해도 한창 성립 중인 근대적인 예술관에 대한 통찰을 간파할 수 있을 것이다. 그에 비하면 버크에게서도, 멘델스존에게서도 이와 같은 근대성에 대한 자각은 아직 명확하게 확인되지 않는다. 예술가의 탄생을 증명하는 작가는 버크에게는 밀턴과 호메로스이며,[133] 멘델스존에게는 프리드리히 클롭슈토크Friedrich Gottlieb Klopstock(1724~1803)와 데모스테네스 Dēmosthenēs(B.C. 384~B.C. 322)였다.[134] 이러한 점에서 볼 때 예술가의 탄생을 근대 예술의 특질과의 관계에서 논한 실러의 논고 『소박 문학과 정감 문학에 대해서』*Über naive und sentimentalische Dichtung*(1795~1796)는 주목할 만한 가치가 있다.

반근대적인 소박함

실러에게 '소박 문학'naive Dichtung과 '정감 문학'sentimentalische Dichtung이라는 대對개념은 일종의 유형 개념인 동시에 역사 철학적

으로 구성된 개념이며, 그 점에서도 일종의 '고대인-근대인 논쟁(신구 논쟁)'의 변주이다. '고대의 시인'과 '근대의 시인'이라는 대립은, 실러에게는 다름 아닌 고대성을 대표하는 시인과 근대성을 대표하는 시인의 대립이었던 것이다. 소박함과 정감성이란 이러한 두 가지 유형의 시인의 성격을 결정짓는 특징이다.[135]

소박한 시인의 대표적인 예로 실러는 호메로스와 셰익스피어를 꼽았다. 셰익스피어는 이른바 근대의 고대인이라고도 해야 할 위치를 부여받는다. 실러는 젊은 날 셰익스피어를 처음 읽었을 때의 인상을 다음과 같이 적었다.

나는 근대의 시인에게 친숙해져 있었기 때문에 작품 속에서 우선 시인을 탐구하여 시인의 심정Herz과 마주하고, 시인과 함께 시인이 그리는 대상에 대해 반성하는 것reflektieren, 즉 〔시인에 의해 묘사되어 있는〕 객체Objekt 속에서 〔시인이라는〕 주체Sub-jekt를 직관하는 것을 당연한 일로 여겨왔다. 그 때문에 시인〔셰익스피어〕이 전혀 파악될 수 없는 존재이며, 나에 대해 그 어떤 해명도 하려고 하지 않는 것에 나는 참을 수 없었다.[136]

실러는 '근대의 시인에게 친숙해져' 있었기 때문에 셰익스피어에게서 일종의 위화감을 느끼지 않을 수 없었던 것이다.[47] 더 나아가 실러는 같은 관점에서 호메로스의 『일리아스』(제6권 119~236행)와 루도비코 아리오스토Ludovico Ariosto(1474~1533)의 『광란의 오를란도』 *Orlando furioso*(1516)(제1가, 제32시절)에 나타나는 전쟁 장면을 비교했

다. 즉 영웅의 감동적인 행위에 대해 아리오스토와 같이 자기 감정을 표명하는 일이 없는 호메로스가 젊은 실러에게 위화감을 주었다는 것이다.[137)

실러의 이와 같은 독후감은 샤프츠버리가 보여준 '근대의 저자'에 대한 비판과 명확한 대조를 보인다. 실러에게 이러한 근대적인 예술관은, 특히 1750년부터 1780년경[138)에 걸쳐서 프랑스, 독일의 시인이 퍼트린 것이었다. 작품 안에 '1인칭'으로 자기 자신을 드러내는 예술가—즉 향수자가 "작품 속에서 …… 일단 탐구해야"할 '주체'인 예술가— 란 이미 "근대의 시인에게 친숙해져 있던" 실러에게는 너무나 자명한 것이었다.[139) 이와 같이 시인 혹은 예술가[140)48는 이미 탄생했으므로 그에게 '소박한 시인'—즉 작품 속에서 '1인칭'으로 자기 자신을 드러내지 않는 예술가—은 일종의 이질감을 동반했다.

그러나 실러는 소박한 시인이 자기에게 친숙해져 있는 근대의 시인과는 다르다고 해서, 이를 근거로 바로 소박 문학을 비판하는 것은 아니다. 오히려 이 독후감에 수반되는 이질감을 역사 철학적으로 해명하는 점에 실러의 『소박 문학과 정감 문학에 대해서』의 특질이 있다.

정감 시인과 반성적 지성

"시인은 어떠한 경우에도 이미 그 개념부터 자연의 수호자이다."[141)

소박 문학도, 정감 문학도 자연과 본원적으로 결부되는 점에서는 공통적이다. 여기서 말하는 자연은 구체적으로 말하자면 이성과 감성

의 통일로서 '인간성'Menschheit, '인간의 본성' [142]이다. 그러므로 "인간의 자연 본성을 완전히 표현하는 것이 양자〔=소박 시인과 정감 시인〕에게 공통의 과제" [143]가 된다. 자연과의 관계는 문학의 유적類的 특성이다.

그러나 두 문학, 혹은 두 시인은 '자연스러운가' 아니면 '자연을 추구하는가'에 의해 구별된다. [144]

소박 시인은 아직까지 "감성과 이성⋯⋯이 그 작업에 관해 구별되지 않은" [145] 시대(전형적으로는 고대 그리스로 대표되는 시대)에 있으며 '자연스럽기' 때문에 인간 본성의 조화라는 목표에 도달해 있다. [146] 그리하여 소박 시인은 "현실을 가능한 한 완전히 모방하는 것" [147]으로서 인간 본성을 표현할 수 있다. 만일 묘사 대상을 내용, 그것을 다루는 방식을 형식이라고 부른다면 형식은 내용에 몰입해 있으며, [49] 이러한 의미에서 "〔묘사되는〕 객체Objekt가 시인을 완전히 점유하고 있다." [148] 그와 대응해 작품의 향수자는 작품에서 그것을 형성한 저자의 주체성(의 흔적)을 확인할 수 없다. 향수자에게는 "시인이 작품이며 작품이 시인" [149]이라는, 작품과 시인의 동일화가 성립한다. 이와 같이 '현실을 가능한 한 완전히 모방한다는' 점에서 성립하는 소박 문학은 원상-모상의 이항대립에 바탕을 두고 있다.

소박 시인은 확실히 '자연스럽지만', 그것이 가능한 것은 시인이 '자연의 은총' [150]을 입었기 때문이다. 그러나 이는 동시에 소박 시인이 일종의 유한성에 얽매여 있다는 것을 의미한다. 즉 소박한 시인에게는 확실히 '감성과 이성'이 아직 구별되지 않고, 조화를 이루고 있기는 해도, 이 조화는 이성이 자연과의 대비에서 여전히 자기

의 무한성을 자각하고 있지 않다는 한계를 지닌 조화에 지나지 않는다. 인간은 자연과의 분열을 통해, 즉 자연에 의존하는 '수동적 능력'에 대해 자신의 '자발적〔능동적〕 능력' 151)을 대립함으로써 비로소 자기의 자립성을 의식할 수 있다. 이렇게 하여 실러는 고대의 미분화 상태가 분열함으로써 생긴 근대의 본질을 '문화' Kultur 152)에서 구하고, 그리스의 '소박한 감정'을 근대의 '반성적 지성' reflektierender Verstand 153)으로 대치한다.

반성적 지성이 특징을 이루는 근대의 '정감적' 예술은 잃어버린 자연을 추구해야 하지만 추구되어야 할 자연은 결코 사실의 자연, 즉 여전히 유한성과 결합된 자연이 아니라 '이상' 理想의 자연이다. 154) "문화의 상태 Zustande der Kultur에서, 인간의 모든 자연 본성의 조화로운 협동이 단순히 관념일 때는 현실 Wirklichkeit을 이상으로 높이는 것이, 혹은 같은 귀결이지만 이상을 감성화 Darstellung des Ideals하는 것이 시인을 시인답게 한다." 155) '자연의 은총' 156)을 입고 있었기 때문에 "현실을 가능한 한 완전히 모방하는 것" 157)으로 인간 본성을 표현할 수 있었던 '소박 시인'과 달리 '정감 시인'은 현실을 '이상'이라는 '무한한 것'으로 향상시켜야 한다. 158) 그러나 그러기 위해서는 정감 시인은 자신의 '반성적 지성' 159)으로 대상에서 자기를 구별하고, 자신의 힘으로 대상을 이상화할 필요가 있다.

〔정감 시인의〕 마음 Gemüt은 인상 Eindruck을 받으면 즉시 자기 자신의 활동 Spiel을 바라보고, 자기 자신 안에 있는 것을 반성 Reflexion함으로써 자기 안에서 자기 밖을 향해 외면화하지 her-

auszustellen 않을 수 없다. 이리하여 우리는 대상Gegenstand을 받아들이는 것이 아니라, 시인의 반성적 지성이 대상에게서 만들어낸 것을 받아들인다erhalten.[160]

이와 같이 근대에는 더 이상 "[묘사되는] 객체Objekt가 시인을 완전히 점유"[161]하는 일 없이, 오히려 거꾸로 시인의 '반성'에 의해 만들어진 것이야말로 작품의 중심을 이룬다. 또 이와 대응해 향수자는 어느 작품에 그려진 내용을 그 자체로 받아들이는 게 아니라, 시인에 의해 매개된 경우에 한해서 수용하는 동시에 이 매개를 의식하고 있다. 즉 향수자는 "작품 속에서 우선 시인을 탐구하여 시인의 심정Herz과 마주하고, 시인과 함께 시인이 그리는 대상에 대해 반성하는 것reflektieren, 즉 [시인에 의해 묘사되어 있는] 객체Objekt 속에서 [시인이라는] 주체Subjekt를 직관한다."[162] 이리하여 소박 문학에서 확인되었던 '원상-모상'의 이항관계는 '예술가-예술작품-향수자'라는 삼자관계로 변용된다.

실러가 예술가를 '주체'로서 강조한 것은 앞서 검토한 멘델스존의 논고『여러 예술에서 숭고한 것과 소박한 것』에서 다룬 '주체적 숭고'를 둘러싼 논의와 대응한다. 멘델스존에 의하면 '주체적 숭고'란 "원상이 그 자체는 결코 찬탄할 만한 것이 아님"에도 불구하고─아니 그렇기는커녕 "그 자체로는 전혀 하잘것없는gleichgültig 대상"이더라도─이 원상이 "예술가의 천재성Genie이 지닌 힘에 의해 숭고하게 보이고 찬탄할 만한 것이 될" 때 생겨난다.[163] 그렇기 때문에 "찬탄은 원상보다는 모상으로 …… 표상되는 것보다는 오히려

표상하는 방법Kunst der Vorstellung으로 향해진다."[164] 멘델스존의 이러한 생각에 응답이라도 하듯 실러 또한 다음과 같이 주장한다. 소박 시인과 달리 '자연의 은총'[165]을 입지 않았기에 '바깥의 조력'[166]을 기대할 수 없는 정감 시인에게 "외적 소재는 그 자체로서는 하잘 것없는〔어찌 되어도 좋은〕gleichgültig" 것이 되고, 향수자에게도 '외적 소재' 그 자체가 아니라 "문학이 이 외적 소재에서 무엇을 만들어 내는가"가 중요해진다.[167] **50**

이러한 역사 철학적 성찰을 근거로 실러는 젊은 날의 자신이 왜 셰익스피어를 이해할 수 없었던가를 다음과 같이 설명한다. "나는 그 시절 아직 자연을 직접 이해할 수 없었다. 내가 인내할 수 있는 자연의 상像이란 지성에 의해 반성되고, 규칙에 의해 정돈된 상뿐이 었다."[168]

실러는 고대와 근대의 예술의 대비에 입각해, 근대 예술을 특징 짓는 것으로서 '예술가의 탄생'을 이론화한 것이다.

장르의 전도

실러의 '예술가의 탄생' 논의는, 더 나아가 전통적인 장르의 질서를 뒤흔드는 파장을 지니고 있다. 전통적인 사고방식에 따르면 장르의 가치 질서는 각각의 장르가 묘사하는 대상의 가치 질서에 대응한 다.**51** 그러나 만일 근대의 예술가에게 묘사되는 '객체' 그 자체가 '어찌 되어도 좋은 것'이 되어 예술가가 거기서 '무엇을 만들어내는 가'가 중요해진다면, 전통적인 가치 질서는 지금까지와 같은 형태로 는 존속할 수 없기 때문이다.

이 점에서는 『소박 문학과 정감 문학에 대해서』에 나타나는 '비극'과 '희극'의 비교론에 특히 주목할 만하다.[169]

실러는 '비극과 희극 중 어느 것이 우위를 차지하는가'라는 의문을 제기하고, 각각이 다루는 객체Objekt의 우열이라면 비극이 의심할 여지없이 우위에 서지만,[52] "어느 쪽이 더욱 중요한 주체das wichtigere Subjekt를 요구하는가를 묻는다면 오히려 희극에 판정을 내리게 될 것이다"라고 답한다. "비극에서는 이미 대상에 의해 매우 많은 것이 생기지만, 희극에서는 대상에 의해서는 아무것도 생기지 않고 모든 것이 시인에 의해 생기기" 때문이다. 다만 객체의 우열이라는 관점과 주체의 우열이라는 관점은 결코 단순히 병렬되어 있는 것이 아니다.

취미 판단에서는 소재가 고려되지 않으므로 당연히 이 두 예술 장르의 미적 가치는 그 소재의 중요성과는 정반대의 관계에 선다. 비극 시인은 자신의〔자신이 묘사하는〕 객체에 의해 뒷받침되지만, 그에 반해 희극 시인은 자신의 주체에 의해 자신의 객체를 미적 높이ästhetischen Höhe에서 유지해야erhalten 한다.[170]

실러에 의하면 '취미 판단'에서 고려되는 '미적 가치'는 어느 예술작품이 무엇을 묘사하고 있는가가 아니라 오히려 예술가가 '자신의 주체'에 의해 묘사해야 할 '소재' 혹은 '객체'를 어떻게 다루는가에 의해 성립한다. 그렇다면 희극의 소재나 객체는 중요성을 가지지 않는다는 희극의 부정적인 특질이야말로 오히려 희극의 미적 가치

를 증명하는 것이다. 이리하여 묘사 대상의 가치 질서에 대응하는 전통적인 장르의 가치 질서는, 예술가가 그려야 할 객체보다 주체로서 '예술가'를 중시하는 실러에 이르러서 역전되고 더 나아가 무효가 된다.

이상에서 '예술가의 탄생' 과정을 버크, 멘델스존, 실러가 보여주는 사색의 궤적을 추적하면서 밝혔다. 그러나 우리의 목적은 단지 예술가의 탄생이라는 종착점을 확인하는 데 있지 않았다. 세 사람의 텍스트의 흐름을 상세히 분석하면서 명백해진 것은, 이 예술가의 탄생이라는 귀결은 그에 앞서는 일종의 부정적 특질 혹은 결여와 불가분으로 결부되어 있다는 점이다. 즉 시는 회화에 비해 표상 환기 기능에서 뒤떨어지기 때문에, 오히려 시인의 개인적 시점과 결부되는 정념 환기 기능이 중시되며(버크), '그 자체로서는 전혀 하잘것없는 대상'이라는 원상의 부정적 특질이 오히려 '주체적 숭고'를 주시注視할 수 있게 하고(멘델스존), 혹은 예술 일반의 근간이 되는 조건인 자연이 부재不在 상태가 되어 추구되어야 할 것이 될 때, 비로소 '반성적 지성'이 특징을 이룬 주체인 '예술가'가 요청된다(실러). 이와 같이 예술가의 탄생에는 부정적 특질 혹은 결여가 먼저 요구된다. 동시에 이 부정적 특질 혹은 결여는 단순한 회귀라는 형식으로 메울 수 없다. 추구되어야 할 자연은 '사실'로 존재했던 자연과 동일하지 않기 때문이다(실러). 주체인 예술가가 태어나는 곳은 더 이상 지금까지와 같은 형식으로는 메울 수 없는 결여를 굳이 메우고자 하는 운동, 혹은 이 운동이 초래하는 과잉인 것이다.

그러나 만일 그렇다면 이 과잉은 주체인 예술가의 '의식'으로 환

원될 수 없을 것이다. 다음 장에서 예술가가 만든 '예술작품'에 입각해 이 점을 더욱 상세하게 검토하고자 한다.

제 **4**장

예술작품

카스파어 볼프 〈겨울의 두 번째 눈사태〉Zweiter Staubbachfall im Winter, 1775년경, 82×54cm, 캔버스에 유채, 베른 미술관

이 장에서는 카스파어 볼프Caspar Wolf(1735~1783)가 이 그림에 묘사한 '숭고한 자연'에 대한 관심이, '예술작품'이라는 근대적인 개념의 성립 과정에 커다란 역할을 해냈다는 점을 밝히고자 한다. 원래는 '기술의 소산'이나 '인위적인 것' 일반을 가리키던 단어가 18세기 중엽부터 말엽에 걸쳐 '예술작품'이라는 의미를 지니게 되었다. '기술의 소산'과 예술작품을 구별하는 징표는 유한성에서 벗어나지 못하는 기술의 소산에 비해 예술작품이 무한성과 결부되는 점에서 구할 수 있다. 그렇다면 유한성을 특징으로 하는 인위적인 것은 어떻게 무한성을 나타낼 수 있을까? 이러한 물음에 실마리를 제공한 것이 자연의 무한성에 대한 이론적인 고찰이다. 즉 인위=기술과 자연의 교차가 예술작품이라는 개념을 가능케 한 것이다.

예술이라는 근대적인 개념이 기술이라는 유類 개념에서 분화되어 자립함으로써 성립한 것이라면, '예술작품'이라는 개념 또한 그것을 포함하는 '기술의 소산'이라는 유 개념에서 마찬가지의 과정을 겪으면서 성립했을 것으로 추측할 수 있다. 사실 예술이라는 개념은 18세기 중엽에서 말엽에 걸쳐 확립되는데, 이른바 그 병행 현상으로서 예술작품이라는 개념도 거의 같은 시기에 확립된다. 예술작품이라는 개념을 지시하는 유럽어(예컨대 영어의 work of art) 그 자체는 '기술에 의해 만들어진 소산' 일반을 의미하는 단어이지, 예술작품을 배타적으로 의미하는 것은 아니다. 그렇다면 18세기 중엽에서 말엽에 걸쳐서 예술작품이라는 개념이 형성되는 시기에 사람들은 예술작품과 여타 기술 소산의 차이를 어떠한 점에서 찾았을까?

이 물음에 답하기 위해 이하에서는 예술작품을 종種으로 포함하는 유 개념으로서 '기술의 소산'(기술에 의해 존재하는 것, 인위적인 것)과 '자연의 소산'(자연에 의해 존재하는 것, 자연적인 것)의 관계에 주목하고자 한다. 고대 그리스 이래 기술의 소산은 자연의 소산과의 관계에서 규정되어 왔으나, 이 관계는 시대와 함께 본질적으로 다른 방식으로 파악되었다. 예술작품이라는 개념의 성립 과정을 밝히려면 이 관계의 변천을 검토할 필요가 있다. 예술이라는 근대적인 개념이 기술이라는 유 개념에서 벗어난 측면이 있는 것과 마찬가지로, 예술작품이라는 근대적인 개념은 기술의 소산이라는 유 개념 안에 포섭되지 않는다. 이러한 일종의 뒤틀림은 어디에서 유래했으며 무엇을 의미할까? 그것을 해명하는 것이 이 장의 과제다.

1. 근대의 기술관

아리스토텔레스주의의 기술관

아리스토텔레스는 『자연학』*Physica* 제2권에서 자연과 기술, 혹은 '자연에 의해 존재하는 것'과 '기술에 의해 존재하는 것'의 관계를 논했는데, 그 논의는 스콜라 철학을 통해 근세 초에 이르기까지 영향을 미치고 있다. 나중에 살펴보겠지만 프랜시스 베이컨이 17세기 초에 제기한 새로운 기술관은 아리스토텔레스주의에 대한 비판이었다.

여기서는 17세기 중엽, 즉 베이컨이 아리스토텔레스 비판을 제기하고부터 약 반세기 지난 시점에 여전히 스콜라 철학의 전통에 따라 발행된 요하네스 미크라엘리우스Johannes Micraelius(1597~1658)의 『철학사전』*Lexicon philosophicum terminorum philosophis usitatorum* (1662, 제2판)의 구절에 입각해 아리스토텔레스주의의 기술관을 검토해보기로 한다.

기술은 자연의 모방자이지만 자연과는 여러 면에서 다르다. 그 것은 마치 인위적인 것[기술의 소산]*artificialia*이 자연적인 것[자연의 소산]*naturalia*과 다른 것이나 마찬가지다. 자연은 만들어내

는 것(자신)과 그 본질이 적합한 것을 만들어낼 수 있다. 양자〔=
만들어내는 것과 만들어지는 것〕는 같은 뜻이다. …… 그에 반
해 기술에 의해 만들어진 것은, 만들어낸 것과 같은 뜻이 아니
다. …… 그러므로 자연은 자연적인 사물의 모든 부분을 만들어
내지만 기술은 그 기체基體를 자연에서 받아서 그 기체 속에 외
적 형상形相을 집어넣는다. 여기서 '기술은 실체를 만들어내지
않는다' 혹은 '인위적인 존재는 실체가 아니라 우유적偶有的*이
라고 일컬어진다. 이리하여 인위적인 것은, 자동기계와 시계에
서 볼 수 있듯 자연적인 것과 마찬가지로 운동의 내적 원리를 지
니는 게 아니라 내적 원리와 함께 외적 원리를 지닌다.[1]

아리스토텔레스주의의 기술관은 다음 두 가지 논점으로 이루어
진다.[1]
'기술은 자연을 모방한다'[2]라는 명제에서 알 수 있듯, 먼저 자
연과 기술 사이에 유비적 관계가 주장된다. 그 유비는 목적론적 세
계관에 기초해 있으며, 기술은 자연을 모방한다는 점에서 자연과 마
찬가지로 합목적적이다.
그러나 두 번째로 기술과 자연의 관계는 그야말로 모방적인 관
계에 머무르는 까닭에 양자 사이에서는 공통성과 함께 상이함도 인
정해야 한다. 확실히 어떤 소산을 합목적적으로 만들어낸다는 점에
서 기술과 자연은 공통적이다. 그러나 자연적인 것에 내재된 이 생

* 우유성偶有性(accidental)은 아리스토텔레스의 용어로, 어떤 성질을 제거해도 그 사물의 존재에는 영향을
주지 않는 비본질적인 성질을 가리킨다.

산의 원리(형상인形相因)는, 인위적인 것에는 내재되어 있지 않고 오히려 그것을 제작하는 사람 안에 존재하기 때문이다. 예를 들면 씨앗에서 수목이 성장하는 것과 동일한 방식으로 목재에서 목제품이 만들어질 수는 없는데, 후자의 과정은 목재에서 목제품으로의 전화轉化를 담당하는 기술자의 내부에 있는 '형상'形相을 필요로 한다. 형상의 측면에서 보면 자연적인 것의 생성 과정에서와 달리 인위적인 것의 생성과정에서 형상은, 그 자신에게는 외적인 질료 속에 자기를 집어넣어야 한다. 인위적인 것에 관해서 형상이 '외적 형상'이라 불리는 것은 그 형상이 처음부터 질료에 내재되어 있지 않기 때문이다. 이와 같이 기술에서 질료와 형상은 서로 외적이며 또한 작용인作用因(제작자)은 질료의 외부에 존재한다. 그에 반해 자연의 경우에 질료와 형상은 동일한 실체를 이루고 작용인은 이 실체에 내재한다. 기술의 소산에 실체성이 결여되어 있는 까닭은 기술에서는 질료와 형상이 외재적外在的이기 때문이다. 즉 기술의 소산은 복합체에 지나지 않는다.

설사 그렇다 해도 '자동기계'와 '시계'는 그 자체 속에 운동의 원리를 지니고 있지 않을까? 당시 기계적인 기술의 전개에 따르자면 이러한 의문이 생기는 것도 당연할 터이다. 그러나 미크라엘리우스는 자동기계와 시계라 할지라도 실제로는 외부의 힘으로 움직여져서 운동하는 것이며, 그 점에서 자연의 산출 작용과는 본질적으로 다르다고 논한다.

근대적인 기술관의 성립

그러나 근세 초기의 기계적인 기술의 전개는 새로운 비非아리스토텔레스적 기술관을 준비하고 있었다. 이 움직임을 대표하는 것이 베이컨과 데카르트다. 두 사람은 경험론과 합리론이라는 전혀 다른 문맥 속에 놓일 때도 있지만, 적어도 우리의 시점에서 봤을 때 두 사람의 논의는 명료하게 일치한다.

베이컨은 『학문의 존엄과 진보에 대해서』*De dignitate et augmentis scientiarum*(1623)에서 종래의 아리스토텔레스주의를 다음과 같이 정리한다.[2] 자연의 모방을 본분으로 하는 기술은 '자연의 보조'에 지나지 않으므로, "자연에 깊이 작용하거나 자연을 변질시키고 밑바탕까지 동요시키는 일은 전혀 할 수 없고", "기술의 힘은 자연이 손댄 것을 완성하거나 자연이 나쁜 쪽으로 향할 때 그것을 수정하고, 자연이 속박되었을 때는 그것을 해방할 때 있는" 것에 불과하다.[3] 그러한 점에서 "기술은 자연과는 다르고, 또 〔기술의 소산인〕 인위적인 것*artificialia*은 〔자연의 소산으로서의〕 자연적인 것*naturalia*과는 다르다."[3)]

이러한 아리스토텔레스주의에 대해 베이컨은 거꾸로 자연과 기술, 혹은 자연의 소산과 기술의 소산이 본질적으로 다르지 않다고 주장한다. 물론 베이컨도 아리스토텔레스와 함께 자연의 소산과 기술의 소산에서는 그 '작용인作用因＝작용자作用者(*efficiens*)'가 다르다는 것을 부정하지는 않는다. 요컨대 자연적인 것과 인위적인 것은, '인간 없이' 생기는지 '인간에 의해' 생기는지 여부로 구별된다. 그러나 여기서는 자연과 기술에서 생긴 것이 서로 다르다고 귀결되지

않는다.[4] 이를 설명하기 위해 베이컨은 "무지개는 하늘 위의 습기 찬 구름에서 생기지만, 마찬가지로 땅 위에서 우리가 만들어내는 물의 분사에 의해서도 생긴다"[5]라는 예를 든다. 물론 하늘 위의 무지개와 땅 위의 무지개는, 그 크기 등에서 다른 점도 있지만 모두 동일한 방식으로 생긴다. 다시 말해 양자의 생성을 관장하는 것은 동일한 자연 법칙이다. 이 법칙성을 베이컨은 '형상'形相[6]이라 부른다.[4]

자연 법칙을 인식함으로써 자연에 작용하는 것이야말로 기술의 작업이라고 생각한 베이컨에게, 기술이란 결코 사물에 단순한 '외적 형상'을 부여하는 것에 불과한 것이 아니라 자연 법칙의 확인을 통해 직접 자연에 '작용하면서' 자신의 의도에 따라 자연적인 결과를 초래할 수 있어야 한다. 기술은 단순히 '자연을 모방하는 것'이 아니라 이른바 자연의 일부로서 자연에 따라 작용하는 것이다.[5] 그러므로 베이컨에 의하면 '각종 기술지'諸技術誌(historia artium)는 '자연지'自然誌(historia naturalis)의 일부분'으로 간주되어야 한다. 일찍이 '자연지를 기록하는 기술가'記述家'는 "동물지動物誌, 식물지植物誌, 광물지鑛物誌를 만들어낼 때, 기계적인 기술의 시도를 염두에 두지 않고 목적을 달성했다"라고 생각되었으나 이는 오류인 것이다.[7]

베이컨을 아리스토텔레스주의 비판으로 재촉한 계기는 '기계적인 기술'[8]의 전개일 것이다. 그러나 기술을 자연의 일부로 간주하는 베이컨의 생각은 그가 자연 그 자체를 기계적으로 파악하고 있었음을 시사한다. '자연지'가 자기 안에 '기계적인 기술의 시도'를 포함하려면 자연의 작업 자체가 기계적인 기술의 작업과 등질等質한 것으로 간주되어야 하기 때문이다. 그렇다면 기계론적 자연관이야

말로 기술과 자연의 동형성同型性이라는 생각을 가능케 한다고 할 수 있을 것이다. 이 점을 명확히 보여주는 것이 데카르트이다.

데카르트는 『철학의 원리』*Principia philosophiae*(1644) 제4부 제203절에서 다음과 같이 논한다.

> 기술에 의해 만들어진 것*arte facta*과 자연적인 물체*corpora natu-ralia* 사이에서 내가 인정하는 단 하나의 상이함은, 기술에 의해 만들어진 것의 작용 중 다수는 감관에서 쉽게 지각할 수 있을 정도로 큰 도구에 의해 수행된다는 점 이외에는 없다. 실제로 이는 그것이 인간에 의해 만들어지기 위해 필요한 조건이다. 이에 반해 자연의 작용은 거의 항상 어떠한 감관도 벗어날 정도로 미세한 어떤 기관에 의존하고 있다. 그런데 기계학의 이론은 모두 자연학에도 적용된다. 왜냐하면 기계학은 자연학의 일부 혹은 일종이기 때문이다.[9]

여기서 새삼 데카르트의 심신이원론 문제로 들어갈 필요는 없다. 우리가 주목해야 할 것은 데카르트가 정신 이외의 것, 즉 질료적 물체를 모두 일괄해서 '기계학'으로 파악하고자 시도했다는 점이다. 앞서 베이컨이 기술지技術誌 혹은 기계적인 기술의 시도를 자연지自然誌의 일부분으로 간주해야 한다고 서술했는데, 그와 마찬가지로 데카르트 또한 기계학을 자연학의 일부 혹은 일종으로 규정하고 더 나아가 기계학의 이론은 모두 자연학에도 타당하다고 논한다. 기계론적 자연관을 표방하는 데카르트에게 자연적인 물체(이른바 생명체를

포함하는)와 기술에 의해 만들어진 것 사이의 본질적인 상이함은 인정되지 않는다. 확실히 양자는 그 작용의 '도구' 혹은 '기관'의 크기라는 점에서 다르다. 대부분의 경우 자연적인 물체는 우리의 감관을 벗어날 만큼 미세한 기관을 통해 작용한다. 그러나 이러한 크기의 차이는 자연적인 물체와 기술에 의해 만들어진 것을 본질적으로 구별하는 것이 아니다. 양자는 동일한 기계학의 원리에 따라 작용한다는 점에서 조금도 다르지 않기 때문이다.

그러므로 데카르트는 식물의 성장 과정과 시계의 작용 사이에 구분을 두지 않는다. "갖가지 톱니로 만들어진 시계가 때를 가리키는 것은, 어떤 씨앗에서 돋아난 나무가 어느 일정한 과실을 맺는 것과 마찬가지로 자연스러운 일이다."[10) 앞서 살펴보았듯 미크라엘리우스는 자연의 작용(생명체의 생성과정)과 자동기계 혹은 시계의 작용 사이의 본질적 상이함을 논했지만, 이러한 전통적인 입장에 대해 데카르트는 인간이 만들어내는 기계적인 기술을 하나의 모델로 해서 생명체까지 포함하는 자연적인 세계 전체를 파악하고자 한다. 여기서 이른바 신체 기계론 혹은 동물 기계론이 생겨나게 된다.

이상의 고찰에서 밝혀지듯, 베이컨과 데카르트는 모두 당시의 기계적 기술의 진전에 의존하여 기계적인 기술의 작용과 자연의 작용을 동일시하는 새로운 자연관=기술관을 제기했던 것이다. 이러한 사고가 그 후의 근대적인 기술관 및 자연관을 규정하게 된 것은 말할 필요도 없다.

자연의 무한성

그러나 이러한 사고방식은 이미 17세기 말에 비판을 받는다. 여기서는 먼저 라이프니츠에 준거하여 그 비판의 의미를 검토해보도록 하자.

라이프니츠는 1695년에 논고 『실체의 본성 및 실체의 교통 그리고 정신물체 사이에 있는 결합에 대한 새로운 논고』 *Système nouveau de la nature et de la communication des substances, aussi bien que de l'union qu'il y a entre l'âme et le corps* 제10절에서 '근대인들은 개혁을 너무 진척시켰다'면서 데카르트파의 철학에 비판을 제기한다.[11] 데카르트파를 '근대인들'이라 부르면서 비판한 라이프니츠와 데카르트파 사이에서는, 형이상학 및 자연학에서 이루어진 고대인-근대인 논쟁(신구 논쟁)을 읽어낼 수 있다. 라이프니츠에 의하면 데카르트파(즉 근대인파)는 "자연적인 사물les choses naturelles을 인위적인 사물les choses artificielles로 혼동했기" 때문에 "자연의 기계와 우리의〔가만든〕기계〔=인위적인 사물〕사이에는 단순히 대소 차이밖에 없다고 생각한다." 그러나 이러한 데카르트파의 생각은 '자연의 위대함'을 부정하는 것이지 "자연에 대해 충분히 바르고 충분히 적합한 관념을 부여한 것은 아니다."[12] 이렇게 데카르트파의 철학을 비판한 라이프니츠는 이어서 다음과 같은 주장을 전개한다.

신의 지성에서 유래하는 가장 보잘것없는 소산 및 기구機構(mécanisme)와, 유한한 지성의 기술에 의한 최고 걸작 사이에 있는 진정으로 무한한 거리를 인식시키는 것은 우리의 설說뿐이다.

이 차이는 단순히 정도의 문제가 아니라 유 자체의 차이인 것이다. 자연의 기계는 진정으로 무한수의 기관器官을 가지고 매우 잘 만들어졌다……는 것을 알아야 한다. 자연의 기계는 제아무리 작은 부분에서도 역시 기계이며, 동시에 어디까지나 앞의 것과 동일한 기계이다.[13]

이미 밝혔듯 자연적인 것과 인위적인 것이 본질적으로 동일하다고 생각하는 것이 근대인파의 입장인 데 반해, 고대인파(아리스토텔레스주의자)는 양자 사이의 유비적인 관계를 인정할 뿐이다. 그럼에도 "나는 누구에게라도 근대인들의 가치를 정당하게 인정하고 싶은 기분이다"[14]라고 말하는 라이프니츠는 결코 단순히 근대인파의 주장을 부정하는 것이 아니다. 사실 그는 자연을 '기계'로 간주하는 기계론적 자연관을 근대인파에게서 계승하고 있다. 즉 라이프니츠는, 한편으로는 근대적인 기계론적 자연관을 주장하면서 다른 한편으로는 자연적인 것과 인위적인 것의 차이를 강조했던 것이다. 그의 입장은 고대인파의 입장과 근대인파의 입장을 융합한 것이라 해도 좋다.

그렇다면 라이프니츠는 자연적인 것과 인위적인 것을 어떠한 관계로 파악하고자 하는 것일까? '자연의 기계와 우리의 기계'라는 표현이 보여주듯, 자연적인 것도 인위적인 것도 '기계'라는 점에서는 다르지 않다. 그러나 라이프니츠에 의하면 양자 사이에는 본질적인 상이함이 있다. "인간의 기술에 의해 만들어진 기계는 모든 부분까지 기계로 되어 있지는 않다. 예를 들면 놋쇠로 만든 톱니바퀴의 이를 구성하는 여러 부분 혹은 단편은 우리에게 더 이상 인위적인 것

이라 할 수 없으며, 그 톱니바퀴 본래의 용도로 보자면 기계다운 부분을 보여주는 것은 지니고 있지 않다."[15] 인간이 만든 시계가 기계인 까닭은 용수철과 톱니바퀴의 조합이기 때문이다.[16] 즉 전체로서 시계의 작용은 여러 부분의 적확한 결합을 전제로 한다. 그러나 바로 그로 인해 '부분' 자체는, 다른 부분과 기계적으로 조화될 수 있다는 조건을 빼면 전적으로 무규정적無規定的이다. 예컨대 톱니바퀴이의 경우, 그것이 다른 이와 맞물린다는 조건만 충족한다면 어떻게 만들어져도 좋으며, 거기에는 더 이상 여러 부분의 조화로운 결합이 필요하지 않다. 이것이야말로 라이프니츠가 '인간의 기술에 의해 만들어진 기계'는 그 부분에 관해 '기계로 되어 있지 않다'고 논하는 의미이다. 그러므로 인간이 만드는 기계는, 일정한 부분 혹은 요소를 전제로 하여 거기서 형성된 복합물 혹은 집합체에 지나지 않는다. 그에 반해 자연적인 사물의 경우 언뜻 보면 그 최소의 요소라 여겨지는 것도, 실제로는 여러 부분의 결합으로 이루어져 있으며 그 여러 부분 자체도 말하자면 프랙탈Fractal*과 같은 상태로, 여러 부분의 결합으로 구성된다. 이리하여 라이프니츠는 "자연의 여러 기계, 즉 살아 있는 신체는 가장 작은 부분에서도 기계이며 그것은 무한히 나아간다. 이것이야말로 자연과 기술, 즉 신의 기술과 우리 기술의 차이를 만들어낸다"[17]라고 결론짓는다. 즉 자연의 기계와 인간의 기계 혹은 양자를 만들어내는 신의 기술과 인간의 기술은, 무한성과

* 일본어판에서 저자는 라이프니츠의 무한소 개념을 큰 상자 안에 같은 모양의 작은 상자가 크기별로 여러 개 들어 있는 함을 가리키는 일본어 '入れ子狀'에 비유했다. 저자와 상의해 한국어판에서는 이 표현을 Fractal로 대치했다. 라이프니츠의 무한소 이론이 '동일한 모양으로 계속 작아지는 구조'를 전제로 했음을 나타낸다.

유한성이라는 점에서 구별되는 것이다.

이상의 고찰에서 드러나듯 그는 확실히 고대인파와 근대인파의 융합을 지향하고 있었는데, 이 융합은 단순한 절충이 아니라 '무한성'이라는 새로운 이념이 근간을 이루고 있다.[6] 자연학과 형이상학에서 이루어진 신구 논쟁에서 라이프니츠의 독자적인 위치는 바로 이 지점에 있다.

라이프니츠에게 무한소無限小에 대한 논의의 계기를 제공한 것은 안토니 판 레이우엔혹Antoni van Leeuwenhoek(1632~1723)이 현미경을 사용해 실시한 관찰의 결과다.[18] 베이컨이나 데카르트와는 다른 의미지만, 기계적인 기술의 전개는 라이프니치가 철학을 쇄신하게 된 계기와 밀접한 관계가 있다.

현미경을 계기로 한 무한소 세계에 대한 논의 혹은 현미경과 동일한 원리를 바탕으로 한 망원경을 계기로 하는 무한대 세계에 대한 논의는 제3대 샤프츠버리 백작에게서도 발견할 수 있다. 라이프니츠와 샤프츠버리는 '조형적 자연(형성적 자연)'의 개념을 둘러싸고 크게 대립하지만,[7] 무한성 이념에 의해 자연적인 것을 인위적인 것과 구별한다는 점에서는 공통적이다.

샤프츠버리는 『도덕가들』(1709)에서 다음과 같이 논했다.[8]

영광스러운 자연이여! 지극히 공정하고 지고한 선이여! …… 그것을 바라보는 것은 편안하고 무한한 우아함을 가져온다. …… 그것이 만들어내는 그 어떤 소산도 〔인간의〕 기술이 지금까지 일찍이 제시했던 모든 것에 비해서 더욱 풍요로운 정경을 드러

내니, 한층 고귀한 광경이다. …… 그대의 존재는 한없이 헤아릴 길 없고 잴 수 없다. 그대의 무량함에 모든 사고가 정지되고 공상은 비약을 멈추며 상상력도 헛되이 그 힘을 소모하고 피곤해질 뿐이다. …… 이리하여 종종 저 방대하고 넓은 품으로 뛰어가서 이 몸의 왜소함을 느끼고 그 무량한 존재의 풍요로움에 감격해 다시 나에게로 돌아온다. 그때 나는 구태여 이 이상 신의 경이로운 깊이를 바라보고 그 심연을 재보자고 생각하지 않는다.[19]

여기서는 한없는 자연(혹은 자연의 소산)을 앞에 두고 인위적인 것의 하찮음을 의식하며 그와 대비되는 자연의 무한성(더 나아가서는 신의 무한성)을 강조했다. 이러한 무한대의 세계에 대한 찬가―그것은 망원경의 발명과 밀접히 결부되어 있다―는 동시에 현미경이라는 기계적인 기술에 의해 발견된 '여러 세계 속에 있는 여러 세계'라고도 불러야 할 무한소 세계에 대한 찬가와도 연결된다.[20] "이들 세계는 무한히 작지만 (자연이 거기서 행사하는) 기술이라는 점에서 보면, 그것은 가장 큰 세계와 같으며 동시에 (우리의) 가장 명민한 감관이 최대의 기술 혹은 가장 날카로운 이성과 결합된다 해도 통찰하거나 파헤쳐낼 수 없을 정도의 경이로움으로 가득 차 있다."[21]

여기서 밝혀지듯 자연적인 것과 인위적인 것의 대비는, 라이프니츠의 경우와 마찬가지로 샤프츠버리의 경우에도 자연의 기술(혹은 자연 속에 작용하는 신의 기술)과 인간의 기술의 대비와 중첩되어(그러므로 앞의 인용문에서 기술이라는 말은 '자연의 기술'과 '인간의 기술'이라는 두 가지 의

미*로 사용되었다), 양자는 무한성과 유한성의 대비가 특징을 이룬다.

샤프츠버리 논의의 독자성은, 위에 서술한 형이상학적 논의를 따르면서 야생적인 자연을 정당화한다는 점에서 확인할 수 있다. "궁전의 인위적인 미로나 만들어진 거짓 황야에 있을 때보다 원시 그대로인 거친 들판에 있을 때 우리는 훨씬 커다란 기쁨으로 자연을 정관靜觀한다. …… 〔신의〕 섭리 안에서는 언뜻 추한 것도 아름답고 무질서한 것도 질서 있으며 부패도 건전하고 독도 약효 있는 것이 된다."[22] 여기서 샤프츠버리는 언뜻 무질서하게 보이는 야생의 자연에서 질서를, 더 나아가서는 질서의 근원으로서 신을 찾고 있다. 과연 우리는 "이 세계 모든 것의 용도와 임무를 밝힐 수 없기" 때문에 무질서의 밑바탕에 있는 질서는 "우리의 좁은 시야를 훨씬 능가한다."[23] 여기서 말하는 '질서'는 우리의 감각과 이성에 의해 실증된 것이라기보다 이른바 요청된 것, 발견되어야 할 것일 터이다. 즉 우리가 알 수 있는 질서란 전형적으로 우리가 스스로 만들 수 있는 인위적인 것 속에서 발견되지만, 이러한 인위적인 것에서 발견되는 질서를 능가하는 더욱 풍요로운 질서, 이른바 비非인위적인 질서야말로 구해야 할 것이다. 이러한 생각에는 자연의 소산이 그 무한성 덕택에 인간이 이룬 기술의 소산을 훨씬 능가한다는 명제가 근간을 이루고 있다.

후대의 논의와 연관되어 중요한 것은, 이러한 야생적인 자연의 정

* '양의성' 兩義性 및 '이의성' 二義性: 본문에서 저자는, 두 개의 다른 의미가 서로 밀접하게 연관을 맺고 있는 경우 '양의성'이라는 말을 사용하는 한편, 단순히 어느 개념에 두 가지 의미가 있는 경우를 가리킬 때는 '이의성'이라는 말을 사용한다. 한국어판에서는 '이의성'을 '두 가지 의미를 가지고 있다'고 풀어서 번역했다.

당화가 프랑스식 기하학적 정원의 비판과 결부되어 있다는 점이다.

나는 더 이상 나의 내면에서 자라고 있는 자연적인 것에 대한 정열을 거스를 수 없다. 거기서는 아직 〔인간의〕 기술이나 변덕스러움 혹은 취한 광기도 원시 상태로 비집고 들어가, 타고난 질서 genuine order를 파괴하거나 하지 않기 때문이다. 거칠디거친 바위와 이끼가 낀 바위의 갈라진 틈, 인공이 가해지지 않은 불규칙한 동굴, 그리고 바위 사이를 가르며 떨어지는 폭포에서조차, 그야말로 원시의 자연 그 자체가 보여주는 공포에 찬 우아함을 수반해 자연을 한층 잘 나타내고 있기 때문에 그만큼 매력적이고 왕후 귀족의 정원이 보여주는 아둔한 정형성보다 훨씬 장려하게 보일 것이다.[24]

여기서 샤프츠버리는 자연의 불규칙성을 강조하는데, 이 인용문에서 밝혀지듯 그는 동시에 이처럼 불규칙한 자연에 '타고난 질서'가 있음을 인정한다. 즉 샤프츠버리에게는 불규칙성과 질서가 양립한다. 그렇다면 여기에서 부정되는 규칙성이란 무엇일까? 그것은 인간이 인위적으로 만들어낸 규칙성이며, 이른바 유한한 지성 혹은 감성이 용이하게 통찰 가능한 형식성이다. 그리고 그에 대응해 유한한 지성 혹은 감성에 있어서 불규칙적으로 보이는 자연이야말로 진정한 의미의 질서를 갖추고 있다고 샤프츠버리는 논한다.

이상의 고찰에서 알 수 있듯 자연과 기술을 본질적인 측면에서 등치로 보는 베이컨과 데카르트의 근대적인 기술관 혹은 자연관은,

17세기 말에서 18세기 초에 걸쳐 자연의 무한성이라는 이념에 입각한 라이프니츠와 샤프츠버리의 비판을 받는다. 이러한 비판이 미학 이론에서 지니는 의의를 명확히 하는 것이 다음 과제이다.

2. 자연과 기술의 교차

구상과 우연의 사이

조지프 애디슨Joseph Addison(1672~1719)은 『스펙테이터』*The Spectator**에 '상상력의 쾌'에 대해 논한 일련의 논고(제411~421호)를 발표(1712)한다. 그는 거기서 '위대한 것', '비범한 것', '아름다운 것'이라는 일종의 미적 범주론을 전개하는데, 아래서 검토할 것은 그중에서 첫 번째 범주인 '위대함'이다.

애디슨에 의하면 "열린 평원, 경작되지 않은 넓은 사막, 거대한 산맥, 높은 바위와 낭떠러지, 혹은 바다의 광활한 넓이 등"과 같은 '위대한 것'과 마주했을 때 우리는 결코 "광경의 아름다움에 감명하는 게 아니라 이들 수많은 거대한 자연의 소산stupendous works of nature 속에 나타난 조야한 종류의 거대함에 감명한다."[25] '아름다운 것'과 구별되는 이러한 '위대한 것'이 초래하는 '쾌'의 원인은 대관절 무엇일까? 애디슨은 두 가지 원인을 들었다.

* 영국의 정치가이자 시인, 수필가인 조지프 애디슨이 창간한 잡지로 1711년 3월부터 1714년 12월 20일까지 발행되었다. 처음 1년 반은 일간지로 발행되었다.

우리의 상상력은, 자신의 수용력에 있어서 상당히 큰 대상에 의해 채워진 것 혹은 그러한 대상을 바라보는grasp 것을 선호한다. 우리는 이러한 속박 없는unbounded 조망과 마주하면 기분 좋은 놀라움pleasing astonishment 속으로 내던져지고, 그러한 조망을 포착할 때 혼 안에서 기쁜 정적delightful stillness과 경탄amazement 을 느낀다. 인간의 정신mind은 자연 본성상 자신을 억제하는 듯 보이는 모든 것을 싫어한다. …… 이렇게 넓고 제약된 적 없는 조망wide and undetermined prospects이 상상력에 있어서 쾌인 것은, 마치 영원과 무한eternity and infinitude에 대해 성찰하는 것이 지성에 있어서 쾌인 것과 마찬가지다.[26]

첫 번째 설명은 심리학적 논의, 즉 인간의 정신은 자기를 억압하는 듯한 좁은 장소를 싫어하고 오히려 넓은 공간을 선호한다는 인간의 자연 본성에 바탕을 둔 논의이다. 이 쾌는 두 단계로 이루어진다. 즉 우리는 광대한 풍경 속에서 '자기를 잃는' 것에서 이미 '기분 좋은 놀라움'을 느끼는데, 더 나아가 그 풍경을 '포착'함으로써 새삼 '기쁜 정적과 경탄'을 느낀다. 이 두 단계는, 인간이 자기의 좁은 한계를 초월하면서 새로운 영역을 자기의 것으로 한다는 인간 정신의 전개 과정에 대응한다고 해도 좋다.[9]

두 번째 설명은 첫 번째 설명에서 연속적으로 도출되는데, 그것은 단순히 심리학적 설명이 아니라 오히려 형이상학적 설명이라 해야 할 것이다. 즉 그 논의는 '지성'이 신의 영원성 및 무한성을 성찰하는 것과 '상상력'이 광대한 공간을 조망하는 것이 유비하다는 점

에 기초하고 있다. 이 유비는 상상력에서는 광대한 풍경이야말로 무한한 신의 증거라는 것을 시사한다. 풍경의 거대함이란 다름 아니라 상상력(인간의 감성적 조건으로서)에 나타나는 경우에 한해서 신의 무한성이다.[10]

그러므로 '위대함'이라는 미적 범주는, 본래는 무한한 신의 감성적 현상인 자연의 소산에만 타당하고, 기술의 소산(즉 유한한 인위적 소산)에는 적합하지 않다. "만일 우리가 상상력을 즐겁게 할 수 있는 자연의 소산the works of nature과 기술의 소산the works of art을 고찰한다면, 자연의 소산에 비해 기술의 소산에는 커다란 결함이 있는 게 밝혀질 것이다. 왜냐하면 기술의 소산은 때때로 아름답고 혹은 기발하게 보이기도 하지만, 그럼에도 거기에는 관조자의 정신에 대단히 큰 기쁨을 주는 거대함과 무량함이 포함되지 않기 때문이다."[27] 즉 기술의 소산은 '아름다움'과 '새로움'이라는 점에서 자연의 소산보다 뛰어날 수도 있겠으나, 그러나 '위대함'―즉 '거대함과 무량함'―이라는 점에서는 자연의 소산에 뒤떨어지지 않을 수 없다. 실제 '가장 장대한 정원이나 궁전'은 확실히 기술의 소산에서는 위대하겠으나, 결국 '협소한 공간에 한정되어' 있다. 그에 반해 '자연의 광야'에서의 상상력은 "여러 모습의 무한한 다양성infinite variety of images을 즐길 수 있다."[28]

그러나 자연과 기술이 완전히 대립하는 것은 아니다. 애디슨은 자연의 소산이 기술의 소산과, 혹은 거꾸로 기술의 소산이 자연의 소산과 유사할 수도 있음을 인정하고 있다. 여기서 주목해야 할 것은 두 번째 경우, 즉 기술의 소산이 자연의 소산과 유사한 경우이다.

자연에는 보통 호기심을 끌어당길 만한 인위적인 것에서는 볼 수 없는 장대함과 장엄함이 있다. 그러므로 이것이 조금이라도 〔인위적인 것에 의해〕 모방되고 있다면, 그것은 보다 정묘하고 정밀한 기술의 산물이 주는 것보다, 더욱 고귀하고 격상된 기쁨 nobler and more exalted kind of pleasure을 준다. 이 점에서 우리 영국의 정원은 프랑스나 이탈리아의 정원만큼 상상력을 즐겁게 해 주지 않는다. 후자에서는, 넓은 부지에 정원과 숲이 기분 좋게 섞여 있고 도처에 인위적인 야생artificial rudeness이라고 불러야 할 것이 보인다. 이는 우리나라의 정원에서 볼 수 있는 아담함과 우아함neatness and elegancy보다 훨씬 매력적이다.[29]

여기서 애디슨은 자연의 소산이야말로 기술의 소산보다 위대하다는 명제에 의존하면서도, 기술의 소산이 자연의 소산의 위대함을 모방할 때 단순한 기술의 소산을 능가하는 기쁨을 준다는 귀결을 이 끌어낸다.

애디슨이 기술의 소산으로서 구체적으로 염두에 둔 것은 '정원'이다. 완전한 인공인 정원, 즉 이른바 프랑스식으로 특징지어져야 할 당시 영국의 정원과, 인위 속에 굳이 자연의 소산을 모방한 '인위적인 야생'을 지닌 프랑스 및 이탈리아의 정원—이것이 나중에 영국에서 전개되어 18세기 중엽에 영국식 정원이라 불리는 것이 성립한다—이 비교되고 후자가 칭찬받는다. 정원은 기술의 소산이므로 '구상의 결과'effect of design이지만, 거기서 '우연의 소산'works of chance처럼 보이는 것이 확인된다면,[30] 즉 정원사가 나무를 '기하학

적인 형태로 깎아서 손질하는' 것에 의해 '자연에서 일탈'하는 게 아니라 오히려 '자기들을 인도하는 기술을 숨기는conceal the art' 데 성공한다면,[31] 그 정원은 '인공적인 야생'을 실현하고 상상력을 즐겁게 해주게 된다고 애디슨은 논한다.[32]

이상의 고찰을 정리해보자. 애디슨에게 '위대함'이라는 이념은 '상상력'에 현상現象하는 경우에 한해서 무한성 이념과 결부되어 있으며, 그것은 본래 자연의 소산에서 찾아야 할 것이다. 그러나 동시에 기술의 소산일 경우라도 만일 그 기술이 숨겨진다면, 다시 말해 '구상의 결과'로 생긴 기술의 소산에서 우연의 소산이라고 간주되어야 할 것이 발견된다면, 거기에는 무한성 이념이 '상상력'에 현상하게 된다. 다시 말해 인간의 구상(혹은 의도)은 필연적으로 유한하지만, 그러한 '구상의 결과'에서 그것을 만들어낸 구상 혹은 의도에 의해 속박된 적 없는 것이 확인될 때 상상력은 거기서 무한성을 발견해낸다. 이것이야말로 기술의 소산이 자연의 소산을 모방한다는 의미이다.

물론 애디슨이 사용한 '기술을 숨긴다'는 표현은, 고전적인 변론술의 이론에서 볼 수 있는 정형화된 표현이며 그 자체로서는 하등 새로울 것이 없다.[11] 그러나 기술의 대對개념으로 여겨지는 자연의 내실이 고전적인 전통과는 다르다는 데 주의해야 할 것이다. 왜냐하면 애디슨은 자연을 위대한 것, 거대한 것으로 간주하고 신의 무한성과 관련짓고 있기 때문이다. 기술과 자연이라는 대對개념을 유한성과 무한성의 연관에 응하여 고찰하지 않았다는 점에서 애디슨 논의의 독자성을 확인할 수 있다.

애디슨은 여기서 기술의 소산으로 '정원'을 염두에 두고 논의한 데 불과하며, 이른바 '예술작품'을 논한 것이 아니다. 그러나 나중에 살펴보듯 여기서 드러난 그의 사고의 골격이 예술작품을 다른 기술의 소산과 구별하는 논의의 근간이 된다.

'인위적인 무한'

다음으로 에드먼드 버크의 『숭고와 미의 관념의 기원에 대한 철학적 고찰』(초판 1757, 제2판 1759. 이후 『숭고와 미』로 줄인다)로 눈을 돌려보자. 버크가 기술의 소산work of art을 주제로 논한 부분은, 같은 책 제2편과 제3편이다. 애디슨이 제기한 문제는 어떻게 전개되며[12] 또 work of art라는 용어에는 어떤 의미가 있을까?

먼저 '숭고'에 대해 논하는 제2편부터 검토해보자. 그는 제10절 '건축물의 크기'에서 다음과 같이 서술한다. "기술의 소산work of art은, 보는 이를 속이지deceive 않고서는 위대해질 수 없다. 속이는 일이 없는데 위대한 것은 자연의 특권이다."[33] 본질적으로 한계와 결부되어 있는 기술의 소산은 자연과 같은 '위대함'을 갖추고 있지는 않지만, 바로 그 때문에 주제넘게 자연의 위대함을 이른바 자칭하는 일, 즉 '고귀한 계획〔구상〕design'으로 '인위적인 무한'artificial infinite 을 만들어내는 일이 필요해진다. 그러나 만일 이 '속임수'가 빠지면 기술의 소산은 문자 그대로 커다랗기만 한 것이 되지 않을 수 없다. '단지 치수가 크기만 한 계획〔구상〕'은 결국 상상력이 빈곤하다는 징표이다.[34]

그는 제13절 '장려함'에서 거듭 다음과 같이 논한다.[35] "그 자체

로 훌륭하거나 가치 있는 것이 풍요롭게 존재할 때 그것은 장려壯麗하다." 예컨대 "별은 너무나 혼돈스럽게 늘어서" 있으며 "그것을 세는 것은 불가능하기" 때문에 '일종의 무한성'을 보여준다. 이런 의미에서 장려함이란 자연의 소산의 특권이다. 물론 사람들은 구태여 기술의 소산에, 자연의 소산에 적합한 '무한성'을 부여하고자 시도할지도 모른다. 그러나 "수가 많다는 데서 성립하는 이런 종류의 위대함을 기술의 소산work of art에서 용인하는 일은, 매우 진중히 해야 한다." 그도 그럴 것이 이러한 시도는 기술의 소산이 본래 지향해야 할 '유용성'use과는 일치하지 않고, 동시에 이 시도가 실패할 때에는 '장려함이 빠진 무질서'가 결과로서 생기는 데 불과하기 때문이다. 다만 '불꽃'firework과 같이 "이 점에서 성공하여 진정으로 위대해진 것"도 존재한다고 그는 덧붙이고 있다.[36]

『숭고와 미』 제2편에 나타난 버크의 논의는 애디슨의 논의와 부합하는 것이 명백하다. 버크는 앤디슨과 함께 기술의 소산이 본질적으로 유한하다는 것을 인정하면서도, 그것이 일정한 조건 아래서 자연의 소산에 적합한 '무한성'을 나타낼 수 있다고 주장한다. 앤디슨은 인위적인 야생을 드러내는 정원을 예로 들었으나,[37] 버크는 건축물과 불꽃을 예로 들어 '인위적인 무한'[38]의 가능성을 추구했다. 그러나 버크는 "이 빛나는 혼란 상태는, 대부분의 기술의 소산에서 세심한 주의를 기울이면서 추구되어야 할 유용성을 파괴해버릴 것이다"[39]라고 서술하면서 '인위적인 무한'의 추구에 제한을 두었다. 애초부터 이는, 그가 '유용성'을 결여한 기술의 소산을 정당화할 범주를 갖고 있지 않았다는 것과 밀접한 연관이 있다.

미의 균형설 비판

다음으로 인위적인 것과 자연적인 것의 대립과 관련을 한층 명확한 방식으로 논한 『숭고와 미』 제3편을 고찰해보자. 제3편에서는 '미'에 관한 종래의 학설, 특히 미의 본질을 균형 혹은 비율proportion에서 구한 이론이 비판의 대상이 되었다. 그는 비판적 고찰을 전개하면서 네 가지 원칙을 들었는데, 우리 문맥에서 중요한 것은 "자연적인 대상natural object이 만들어내는 결과를, 인위적인 대상artificial object이 만들어내는 결과로 설명해서는 안 된다"라는 두 번째 원칙과, "자연적인 대상이 만들어내는 결과에 대해서 만일 그 자연적인 원인을 지정할 수 있다면, 이 결과를 그 대상의 유용성에 기대어 추론해서는 안 된다"라는 세 번째 원칙이다.[40] 그가 이 두 가지 원칙을 통해 의미하는 것은, 인위적인 대상에 관해서는 목적론적 고찰이 성립될 수 있지만, 자연적인 대상에 관해서는 목적론적 고찰이 타당하지 않다는 것이다.

이 원칙을 바탕으로 버크는 '건축물'에 관한 제4절에 다음과 같이 서술했다.

나는 …… 건축물의 균형이 인간 신체의 균형에서 취해졌다고 예부터 이야기되고 있는 것을 알고 있다. …… [그러나] 내가 생각하기로는 …… 자연에서 가장 고귀한 소산the noblest works in nature[인간 신체]이 기술의 소산work of art[건축물]의 완전성에 대해 어떤 암시를 준 것은 결코 아니다. 더욱이 균형설을 택한 사람들은 자신들의 인위적인 관념artificial idea을 자연 속에 넣어

둔 것이지, 자신들이 기술의 소산〔건축물〕에서 사용하는 균형을 자연에서 빌린 것은 아니라고 나는 명료하게 확신하고 있다.[41]

이 구절에 버크의 기본적인 생각이 명시되어 있다. 그는 건축의 균형(이른바 'order')이 인간 신체의 균형에서 유래한다는 마르쿠스 비트루비우스Marcus Vitruvius Pollio 이래의 사유의 전통[42]에서 '균형설'의 특징을 간파했다. 즉 미의 균형설은 자연의 소산(특히 인체)을 모범으로 하고, 자연의 규범을 기술의 소산에 적용하는 지점에서 성립한다고 버크는 생각했다. 물론 그는 인체의 예에서 볼 수 있듯 자연 속에 '균형'이 존재한다는 것을 부정하지 않는다(이 점에 대해서는 뒤에 다시 검토하겠다). 그러나 버크는 어차피 균형을 지닌 인체가 아름다운가 하면 추하기도 하다는 이유로, 자연 속에 있는 균형이 자연의 미를 초래한다는 설을 부정한다. 자연의 균형이 반드시 미인 것은 아니므로, 자연의 균형을 모델로 삼아 기술 소산의 미를 논할 수는 없다는 것이다.

그러나 그렇다면 일찍이 사람들은 왜 미의 균형설이라는 오류에 빠졌을까? 이 점에 대해 버크는 다음과 같이 설명한다. 미의 균형설은 '인위적인 관념을 자연 속에 넣어두고' 이렇게 넣어둔 것을 구태여 무시하면서 자연에는 애초부터 이러한 균형이 있었다고 논하고, 단지 자연 속에 넣어둔 것에 지나지 않는 균형을 기술 소산의 규범으로 간주한 데서 성립한다. 즉 미의 균형설은 기술 혹은 인위를 자연 속으로 옮겨두고, 자연 속으로 옮겨진 기술을 기술의 규범이라고 간주하는 순환논법에 근거해 있는 것이다. 그러므로 미의 균형설에

서 '자연'이란 기술에 의해 허구로 만들어진 자연에 불과하며, 거기서는 진정한 의미에서 자연적인 것이 인위적인 것으로 슬쩍 바뀐 것이다. 이러한 논의는 "자연적인 대상이 만들어낸 결과를, 인위적인 대상을 만들어내는 결과로 설명해서는 안 된다"[43]라는 두 번째 원칙에 저촉되므로 멀리해야 한다.

버크에 의하면, 이른바 프랑스식 정원이야말로 자연적인 것과 인위적인 것이 슬쩍 바뀌었다는 것을 명료하게 증명한다. 자연적인 대상을 '기둥, 피라미드, 오벨리스크' 등의 형식으로 다듬는 기하학식 정원이 실행하는 것이 바로 '인위적인 관념을 자연 속에 넣어두는 일'이지만, 정원사는 그렇게 생각하지 않는다. 어디까지나 이러한 '인위적인' 형태 속에서 자연성을 추구한다. 거기서 제기된 것이 자연의 '개선'이라는 이론이다. 이 이론은 정원의 자연에 '인위적인' 형태를 줌으로써 '자연에 그 고유한 작업을 가르칠' 수 있다고 주장한다. 이 논의는 자연의 규범성을 인정하고 인위적인 것을 진정한 자연으로서 정당화하고자 하는 것이며, 슬쩍 바꿔치기한 것을 바꿔치기가 아닌 것처럼 위장하는 이론이다.[44] 그러나 버크에 의하면 사람들이 아무리 '인위적인 관념을 자연 속에 넣어두려' 해도, 자연은 인간의 기술에 의해 부과된 '규율과 속박을 피해서' 인위에 의한 지배에서 벗어난다. "우리 [영국식] 정원은 다른 전례가 없었다 해도 수학적 관념이 미의 진정한 척도가 아님을 우리가 느끼기 시작했음을 밝히고 있다."[45]

여기서 다시 버크의 '기술의 소산'이라는 술어를 검토해보자. 버크는 이 단어를 건축과 정원에 관하여 사용하고 있으나, 어느 경우

나 자연의 소산works in nature 혹은 자연과 대조된다. 이 대비가 균형 혹은 '규칙과 속박'에 바탕을 둔 기술의 소산과, '규칙과 속박을 벗어나는' 자연 소산의 대비에 대응한다는 것은 프랑스식 정원을 비판한 구절에서도 밝혀진다. 균형 혹은 '규칙과 속박'의 유무가 자연과 기술을 구별한다. 그러나 여기서 기술의 소산은 항상 균형 혹은 '규칙과 속박'에 근거하는가 하는 의문이 생길 것이다. 실제로 확실히 프랑스식 정원은 균형에 기초해 있다고 해도 좋으나, 버크가 마지막에 예로 들었던 영국식 정원은 기술의 소산이면서 그 특질은 '규칙과 속박을 벗어나는' 것에 있다고 여겨진다. 그렇다면 기술의 소산은 실제로는 모든 것이 균형을 바탕으로 한 게 아니라 오히려 균형을 바탕으로 한 것과 균형을 '벗어나는' 것으로 나뉘어야 하지 않을까? 그러나 버크의 논의는 이 점에 대해 불명확하다. 버크가 영국식 정원에서 언급한 것도 프랑스식 정원의 인위성을 비판하기 위해서인데, 그 문장의 흐름을 비판하자면 그 자신은 영국식 정원의 인위성은 명확하게 의식하지 않았다고 할 수 있을 것이다. 이 문제는 '유용성'을 결여한 기술의 소산을 정당화하는 범주가 존재하지 않는다는, 앞에서 지적한 문제와 중복된다. 어느 쪽의 문제나 기술의 소산과 자연의 소산이 교차하는 것과 결부되기 때문이다. 대관절 이러한 교차는 어떻게 파악되어야 할까?

비기계적인 '인위적인 것'

이 의문에 관해 버크가 어떻게 응답하고 있는가(혹은 응답할 수 있는가)를 밝히기 위해 『숭고와 미』제3편의 중심을 이루는 제7절 '적합성

의 진정한 효과'로 눈을 돌려보도록 하자(원문은 한 단락이지만 편의상 번호를 단다).

〔1〕 나는 균형proportion과 적합성fitness이 미에 대해 어떤 방식으로 관여하는 것을 부정했으나, 그렇다고 해서 균형과 적합성에는 가치가 없으며 기술의 소산에서 양자가 무시되어야 한다고 말하려는 것은 아니다. 오히려 기술의 소산이야말로 균형과 적합성의 힘이 발휘되는 고유한 영역이다.[46]

버크는 종래의 고찰에 이어받아 미와 균형의 관계를 부정하지만 동시에 균형이 중요한 역할을 완수하는 영역이 존재한다고 인정한다. 그것이 바로 기술의 소산이다. 기술의 소산은 '인위적인 대상'을 의미한다고 생각하는 것이 당연할 터이다. 그러나 버크는 곧바로 다음과 같이 잇는다.

〔2〕 어떤 사물에 의해 우리의 정념이 환기되어야 한다고 창조자의 지혜가 의도했을 때, 창조자는 자기 의도가 우리 이성의 완만하고 불확실한 작용languid and precarious operation에 의해 실행되도록 맡겨두지 않았다. 오히려 창조자는 이 사물 안에, 지성이나 심지어는 의지조차도 차단하고, 감관senses과 상상력에서 작용하는 능력과 특질을 부여했다. …… 신이 찬탄해야 할 지혜를 신의 소산work에서 발견하는 것은 많은 추론과 연구에 의해 이루어진다. …… 〔예컨대〕 근육과 피부의 유용성을 발견하는 해부

학자의 만족은…… 일반인이 섬세하고 부드러운 피부와 그 밖에 지각하는 데 어떠한 탐구도 필요로 하지 않는 아름다운 부분을 보고 느끼는 정념affection과 어떻게 다를까? 전자의 경우 우리는 찬탄하면서 창조자를 우러러본다. …… 그런데 후자는 매우 자주 우리의 상상력을 자극하는데touch, 우리는 그때 이 대상의 기구機構의 기교artifice of its contrivance를 통찰하지 않는다. 이 대상의 매력에서 우리의 정신minds을 자유롭게 하여disentangle, 지극히 유능한powerful 이 기계의 발명자〔인 신〕의 지혜를 고찰하려면 이성의 강한 노력이 필요하다. 균형과 적합성의 효과는 …… 〔이 소산을〕 시인是認〔하는 것〕, 즉 지성understanding에 의한 동의이지 결코 〔후자의 경우와 같이〕 사랑이나 그와 유사한 감정은 아니다.[47]

즉 〔2〕에 들어서면 버크의 논의는 곧바로 '신의 소산'인 자연적인 대상으로 옮겨간다. 기술의 소산에서 자연적인 대상으로 이러한 논의의 이행은 '자연적 대상이 만들어내는 결과'를 그 대상의 유용성에 근거해 추론해서는 안 된다는 버크 자신의 원칙[48]에 반하는 듯 여겨지지만, 이 점에 대해서는 나중에 검토하고 우선 버크의 논점을 확실히 해두자.

〔2〕에서 버크는 '신의 소산'인 자연(구체적으로는 인체)과 관계하는 법을 두 가지로 나눈다. 첫째는 자연에 대한 학문적인 관계다. 그것은 이성 혹은 지성에 의한 '탐구'와 '추론과 연구'를 전제로 하고 대상에서 '기구contrivance의 기교'를 통찰하는 것을 지향한다. 말할 것

도 없이 자연의 소산은 신의 피조물이므로, 이러한 학문적 탐구를 통해서 사람은 신의 소산에서 '찬탄할 만한 신의 지혜를 발견'하고 창조자에게 '찬탄과 칭찬'을 보내며 자연적인 대상을 신의 피조물로 시인是認하게 된다. 그에 비해 자연에 대한 두 번째 관계는 미적 향수를 매개로 한다. 즉 두 번째의 경우, 사람은 '지성'에 의해서가 아니라 '감관' 혹은 '상상력'을 매개로 대상과 관계를 맺는다. 그리고 사람은 자연의 대상에 의해 '정념'이 타오르게 되면, 그 대상에게서 즉시 "어떤 준비도 없이 아름다운 것 혹은 숭고한 것"[49]을 확인하게 된다. 그때 사람은 이러한 대상을 만들어낸 창조자를 칭찬하는 것이 아니라 오히려 이 대상에게 '사랑'을 보낸다.

여기에서 밝혀지듯, 자연과 관계하는 두 가지 방식에 대응하여 자연도 두 가지 의미로 파악될 수 있다. 첫 번째 자연이 '신의 지혜'의 소산인 자연이라면, 두 번째 자연은 미적으로 향수되는 경우에 한한 자연이다. 전자는 개별적 소산의 '유용성' 혹은 목적의 통찰을 전제로 하는데 반해 후자는 그러한 통찰과 관계없다.

버크가 첫 번째 자연을 일컬어 '기구의 기교'artifice of its contrivance를 전제로 한다고 서술한 데서 드러나듯, 자연의 소산은 그것을 창조한 신에 준거한다면 artificial한 것이며, 그 범위에서 기술의 소산으로 간주된다. 즉 신의 소산은 신이 창조한 '유능한 기계'이며, 신은 이 기계를 만든 장인이다. 그러므로 버크의 논의는 [1]과 [2]에서 '인위적인 대상'과 '자연적인 대상'이라는, 본래 범주가 다른 것을 논하는 듯 보이지만 사실 버크에게 이 두 부분은 동일한 차원에 있는 논의의 연장이다. [2]에서 논해지는 '자연적인 대상'도

신의 기술에 의한 소산인 경우에 한해서 〔1〕에서 논해지는 인위적인 대상과 본질적으로는 다르지 않기 때문이다. 바로 그 때문에 버크는 〔2〕에 이어서 바로 다음과 같이 서술했다.

〔3〕 시계의 구조를 조사해서 시계의 모든 부분의 유용성the use을 충분히 알게 될 때에도 우리는 전체의 적합성에 만족을 느끼겠지만, 그럼에도 시계watch-work 자체에서 미와 같은 것을 느끼는 것은 결코 아니다. 그런데 어느 집념 어린 장인이 조각 솜씨를 발휘한 이 시계 케이스를 보도록 하자. 그것은 유용성의 관념에 거의 걸맞지 않지만, 우리가 거기에서 받는 생생한 미의 관념은 설사 그레이엄의 명작master-piece of Graham*일지라도, 우리가 시계 자체에서 받는 것을 훨씬 능가할 것이다.[50]

여기서 논의는 신의 소산에서 인위적인 소산으로 갑자기 바뀌었으나 논의의 틀은 변하지 않았다. 즉 인위적인 소산 또한 자연의 소산과 마찬가지로 유용성의 관점에서 이성적으로 고찰되는 동시에 미의 관점에서 상상력에 의해 향수된다고 버크는 논하고 있다.

제3편 제7절의 버크의 논의는 〔1〕에서 〔2〕로, 〔2〕에서 〔3〕으로 옮겨갈 때 그 자신이 제기한 원칙, 즉 "자연적인 대상이 만들어낸 결과를, 인위적인 대상이 만들어낸 결과로 설명해서는 안 된다"[51]라는 원칙에 명백히 반하고 있다. 그의 논의는 '자연적인 대상'과

* 조지 그레이엄George Graham(1673~1751)은 영국의 시계 명인으로, 수은이 함유된 진자와 직진식 탈진기를 개발했다. F. J. Britten, *Old Clocks and Watcheds and their Makers*, 1911 참조.

'인위적인 대상'을 자유롭게 오가고 있으며 이는 확실히 수미일관성이 결여된 듯 보인다. 그러나 이를 단순히 그의 논의의 부주의 탓으로 돌려야 할 것은 아니다. 오히려 '자연적인 대상'과 '인위적인 대상' 사이의 자유로운 순환은 '자연'과 '기술'이라는 이분법에 의해서는 파악될 수 없는 것, 아직까지 술어가 존재하지 않는 것을 지시하고자 한 데서 유래했다고 생각해야 할 것이다. 즉 버크는 (암묵적으로) 기술의 소산과 자연의 소산이라는 대상 영역의 구분과 결부되는 논의를, 대상을 파악할 때의 관점의 상이점—즉 동일한 대상을 기술의 소산으로 파악하는가, 아니면 비非기술적인 것(혹은 자연적인 것)으로 파악하는가의 차이—과 결부되는 논의와 교차시키고 있는 것이다. 자연적인 소산이나 인위적인 소산 모두 기술(즉 신 혹은 인간의 기술)의 소산이지만 그것을 보는 사람의 상상력에 '쾌'를 주는 경우에 한해서 양자는 기술의 소산으로 의식되지는 않는다. 우리는 버크가 바로 '인위적인 소산'이면서도 '인위적'인 것으로는 의식되지 않고, 오히려 '자연적'인 것으로 간주되는 존재를 가리키고 있다는 점에 주의해야 할 것이다.

이상의 고찰을 바탕으로 버크 논의의 특징을 그 이전의 논의와의 관계에서 밝혀보자. 버크가 자연의 소산과 기술의 소산 사이를 자유롭게 오가면서 논의한 것은, 그가 기계론적 자연관에 기초해 기술과 자연의 동형성同型性을 주장한 베이컨의 입장을 기본적으로 답습하고 있다. 자연의 소산은 바로 창조자에 의해 만들어진 매우 유능한 기계이기 때문이다.[52] 그러나 버크는 동시에 기술의 소산이 본질적으로 유한한 것은 인정하면서 그것이 일정한 조건 아래서 자연

의 소산에 적합한 '무한성'을 나타낼 수 있다고 주장한다.[53] 이 점에서 버크의 논의는 애디슨의 영향을 받고 있다. 그렇다면 버크 논의의 독자성은 어디서 찾아야 할까? 그것은 인위적인 것을 곧바로 '기계'와 등치하는 베이컨주의의 타당한 범위를 제한하고, "규율과 속박에서 벗어나는"[54] 영역을 새롭게 인위적인 것에서 찾아낸 점에 있다. 인위적인 것이면서 기계가 아닌 것이 여기서 정당화되고 긍정된다. 그리고 이 점에서 버크의 논의는, 라이프니츠의 논의와도 구별된다. 왜냐하면 라이프니츠는 "인간의 기술에 의해 만들어진 기계"(즉 인위적인 것)의 한계를, 그 기계의 "모든 부분이 기계로 되어 있지는 않다"라는 점에서 찾고 있었기 때문이다.[55]

부재하는 예술작품

그렇다면 버크가 인위적인 것에서 새롭게 만들어낸 영역에는 어떠한 대상이 속할까? 지금까지 언급한 버크의 논의에 입각하면 거기에는 '우리의 〔영국식〕 정원',[56] '불꽃',[57] '시계 케이스'의 '조각물'[58] 등이 포함된다고 할 수 있겠으나 제3편 제7절에서 버크는 더 나아가 다음과 같이 구체적인 예를 들고 있다.

막 만들어진 휑뎅그렁한 방은 앙상하게 드러난 벽과 무늬 없는 천장만 있기 때문에 그것이 아무리 빼어난 균형을 이루고 있더라도, 대부분 〔정념과 상상력에〕 쾌pleases를 주지 않는다. 우리는 그것들을 기껏해야 싸늘하게 시인a cold approbation할 수 있을 뿐이다. 그런데 고상한 조형mouldings, 섬세한 꽃 장식 모양, 유

리장식, 그 밖의 단순한 장식적 가구를 구비한 방을 보면 그 균형이 아무리 나빠도 상상력은 이성에 반항against할 것이다. 즉 이러한 방은, 지성이 목적을 보기 좋게 성취하고 있는 것으로서 다대하게 시인한approved 최초의 방에서 적나라하게 드러난 균형보다도 훨씬 많은 쾌please를 준다.[59]

버크가 만들어낸 영역이란 사람들이 나중에 일반적으로 예술작품이라 익숙하게 부르게 될 대상에 속하는 장場이다. 그런데 그가 구체적으로 염두에 두었던 것은, 유용성에서 벗어난 장식성의 영역에 불과하다. 이 격차가 시사하듯 버크에게는 예술작품을 위한 장은 열렸지만 '예술작품'은 부재不在하는 것이다.

그렇다면 예술작품은 어떻게 이 새로운 장을 차지하게 되었을까? 그 실마리는 이 새로운 영역에 인위적인 것이면서 비기계적인 특징이 있다는 데에 있다. 이러한 비非기계성이 단순히 '유용성'의 결여가 아니라, 오히려 인간 정신의 '무한성'의 증거로 파악될 때 '예술작품'이 성립한다. 이 과정을 밝히는 것이 다음의 과제이다.

'주체의 자연'

이 과제에 답하기 위해 칸트의 『판단력 비판』(1790)을 검토해보자.

칸트는 이 책 제43절에서 처음으로 Kunstwerk라는 단어를 사용했다. 이 단어가 오늘날 일반적으로 '예술작품'이라고 불리는 것을 포함하고 있다 할 수 있지만, 그것을 배타적으로 의미하는 것이 아니라 기술의 소산 일반을 지시한다.[13] 대관절 칸트는 '예술작품'[14]

을 여타 기술의 소산과 어떻게 구별했을까?

"기술에는 항상 어떤 것을 산출한다는 일정한 의도eine bestimmte Absicht가 있다."⁶⁰⁾ 기술자의 작업은 이러한 '일정한 의도'를 실현해서 '어느 일정한 객체'를 '산출'하는 것이다. 그래서 우리는 이러한 소산과 만나면 산출된 객체가 과연 제작의 목적에 부합하는지(합목적적인지) 여부, 즉 제작자의 의도를 실현했는지 여부를 판정한다. 이러한 소산이 '우리에게 쾌(만족)를 준다면' 그것은 그 '합목적성' 때문이다. '어느 일정한 의도'의 실현을 지향하는 기술을 칸트는 '기계적 기술'¹⁵이라 부른다.⁶¹⁾

그러나 칸트에 의하면 예술 창작이 위에 서술한 합목적적인 작업으로 시종일관하면, 그것은 오히려 예술의 이름에 합당하지 않다. 물론 예술도 기술의 일종인 이상, 거기에는 항상 "규칙에 따라 파악되고 준수될 법한 기계적인 것"⁶²⁾이 관여하지만, 이러한 규칙에 규제받는 한 예술 역시 단지 '기계적인 기술'에 그친다. 확실히 규칙에 규제받는 예술 또한 우리에게 '만족을 주겠으나', 그것은 "아름다운 기술(=예술)이 아니라 기계적인 기술"⁶³⁾에 불과하다. 그렇다면 예술작품의 특질은 무엇일까? "아름다운 기술의 소산(=예술작품)에서 합목적성은 의도적이면서도 의도적으로는 보여서는 안 된다. 즉 아름다운 기술(=예술)은 기술로서 의식되면서도 자연으로 간주되어야 한다."⁶⁴⁾

그러나 여기서 문제가 되는 것은 예술작품의 합목적성이 단순히 그것을 향수하는 사람에게 의도적으로 '보이는지' 여부가 아니다.

천재는 어느 규정된 개념을 감성화할 때 미리 책정된 목적vorge-setzter Zweck을 수행하는 데 있는 게 아니라, 오히려 어떤 의도에 대해 풍부한 소재를 포함하는 미적〔직감적〕이념을 나타내거나 혹은 표현하는 데 있다. 그러므로 천재는 구상력을 모든 규칙에 의한 교시敎示에서 자유로우면서도 주어진 감성화에 대해서는 합목적적이도록 한다.[65]

보통 기술자의 작업은 '미리 책정된 목적을 수행하는' 데 있다. 그러나 칸트에 따르면 예술가는 미리 책정된 목적을 수행할 때 '합목적성'을 잃는 일 없이, 그러나 동시에 이 목적 그 자체에서는 연역적으로 도출할 수 없을 만큼 '풍부한 소재'를 주고, 그것을 '표현한다.'[66] 예술가는 이 점에서 여타 기술자와 구별되므로, 예술가의 작업은 '규칙에 의한 교시에서 자유롭고' 예술가 자신도 자기의 행위를 미리 통찰할 수 없으며 "어떻게 해서 자신이 자기의 소산을 만들어내는지, 기술記述하거나 학문적으로 나타낼 수 없다."[67] 향수자에게 예술작품의 합목적성이 '의도적으로 보이지 않는 것'은, 예술가의 의도를 넘어선 예술작품의 풍요로움 덕분인 것이다. 그렇다면 자신의 의도를 넘어선 풍요로움을 만들어내는 천재란 더 이상 예술가의 의식적인 측면에 바탕을 둔 것이 아니라 오히려 '자연에 속하는'[68] 것, '〔예술가라는〕 주체의 자연'[69]에서 유래하는 것이라 하지 않을 수 없다. 예술작품이 의미를 전부 퍼 올릴 수 없는 풍요로움과 충만함을 보여주는 까닭은, 예술 창작이 의도와 '주체의 자연'이 교차할 때 성립하기 때문이다.

'자연의 은총'

칸트의 이러한 생각은 셸링의 『초월론적 관념론의 체계』*System des transzendentalen Idealismus*(1800)로 계승되어 더욱 발전한다. 칸트는 예술 창작이 '의도적'인 동시에 의도가 관여할 수 없는 〔예술가의〕 주체의 자연'에 근거를 두고 있다고 지적했는데, 이러한 두 가지 계기를 셸링은 '의식적 활동'과 '몰沒의식적 활동'이라 부르고 양자를 각각 다음과 같이 설명한다.

예술에서 '의식적 활동'이라 불리는 것은 '일반적으로 Kunst〔예술〕라 불리고 있으나 실제로는 그 일부'에 지나지 않는다.[70] 즉 그것은 "Kunst〔예술〕에서 의식, 고찰, 반성에 의해 실천 가능하며 그러므로 또한 가르치고 배울 수 있는, 전통과 스스로의 훈련에 의해 획득할 수 있는 것",[71] 한마디로 말하면 'Kunst〔예술〕의 단지 기계적인 것das bloß Mechanische'[72]이다. 이는 '일반적으로' 예술 그 자체와 등치되지만, 셸링에 의하면 예술은 이러한 '의식적 활동'에는 환원되지 않고 '의식적 활동'과 동시에 '몰의식적 활동'도 포함해야 한다. 그렇다면 몰의식적 활동이란 무엇일까? 그것은 "Kunst〔예술〕에서 배울 수 없고 훈련이나 다른 방식에 의해서도 도달할 수 없으며 다만 자연의 자유로운 은총freie Gunst der Natur에 의해 태생적으로 갖추고 있어야 하는" 것, 즉 "한마디로 말하자면 Kunst〔예술〕의 Poesie〔창조성〕라 부를 수 있는 것"[73]이다. 이어서 셸링은, 예술에서는 이 두 가지 활동이 모두 필요하고 'Poesie〔창조성〕 없는 Kunst〔기술〕'나 'Kunst〔기술〕 없는 Poesie〔창조성〕'도 모두 충분하지 않다고 주장한다.[74]

그렇다면 'Poesie 없는 Kunst'라 불리는 것, 즉 '예술의 단순한 기계적인 것'과 진정한 예술(즉, Poesie를 수반한 Kunst)의 차이는 무엇일까? 다시 말해 예술은 기계적인 기술과 어떻게 구별될까? 'Poesie 없는 Kunst'에서 생기는 것, 즉 '의식적인 활동'의 소산으로서의 인위적인 것은 인간의 유한한 의도의 실현, 즉 '의식적인 활동의 충실한 각인'이며, 그것을 제작하는 사람도, 또 그것을 보는 사람도 그 소산의 의미를 오성적悟性的으로 파악할 수 있다. 그러나 바로 그 때문에 그러한 소산은 '예술작품의 성격을 단지 자칭한' 것에 불과하며 단순히 'Poesie의 가상假像'이 되는 데 불과하다.[75] 여기에서 결여된 것은 '무한성'이다.

> 예술가가 아무리 의도한다 하더라도 자신의 창작에서 본래 객관적인 것에 관해서는 일종의 위력의 영향 아래 있는 듯 여겨진다. 이 위력으로 인해 예술가는 다른 사람들과 구별되고, 또한 자기자신도 완전하게는 통찰할 수 없는데 그 의미가 무한unendlich한 내용을 이야기하거나 묘사하도록 강요당한다. / …… 예술가는 명백한 의도로 그 작품 속에 스스로를 넣어두었을 뿐만 아니라, 본능적으로 이른바 무한성을 제시한다고 여겨진다. 이 무한성은 그 어떤 유한한 오성에 의해서도 완전하게는 전개될 수 없다. …… 진정한 예술작품은 모두 무한한 의도가 그 속에 있는 것처럼 무한한 해석을 받아들인다.[76]

예술이 예술의 이름에 걸맞은 때는, 그것이 예술가의 기계적인

기술이 빚어내는 유한한 의도에 의한 속박을 벗어나 '유한한 오성'
에 의해서는 '전개'[16]될 수 없을 법한 '무한성'을 제시할 때이다.[17]
그것이 가능한 경우는 예술가의 활동이 단순히 '의식적'인 것에 한
정되지 않고, 동시에 '몰의식적'일 때이다. 예술 창작 그 자체는 예
술가 자신도 완전하게는 통찰할 수 없는 과정, 예술가 자신을 이른
바 '본능적'으로 부추기는 과정이며, 이러한 창작 활동에서야말로
예술가는 "스스로 의지하는 일 없이 자기 작품 속에 가늠하기 어려
운 깊이를 넣어둘"[77] 수 있다. 그렇다면 무한성을 나타내는 예술작
품—구체적으로 서술하면 '무한한 해석'의 가능성을 갖는 예술작
품—은 예술가의 '의식, 고찰, 반성'에 바탕을 둔 것이 아니라 '자연
의 자유로운 은총'으로 귀결되어야 할 것이다.[78] 셸링은 이와 같이
인위성과 자연성의 교차야말로 예술작품을 여타 기술의 소산과 구
별하는 무한성을 가능케 한다고 논했다.

이 절의 고찰을 마치면서 칸트와 셸링의 논의를, 그에 선행하는
논의와 연관시켜 되짚어보고자 한다. 앞서 검토했듯 애디슨은 기술
과 자연이라는 대對개념을 인간의 유한성과 신의 무한성의 대립에
결부하면서, 이러한 무한성을 모방하는 기술의 가능성을 시사했으
며 또한 버크는, 본질적으로는 '규칙과 속박'에 의해 지배된 유한성
의 영역인 '인위적인 것'에서 이러한 '규칙과 속박'을 벗어난 영역—
즉 '자연의 소산'에 본래 적합한 '무한성을 나타낼 수 있는 영역—
의 가능성을 시사했다. 이러한 논의를 돌아보면 칸트와 셸링은, 이
전에는 자연—혹은 그것을 창조한 신—으로 귀결되었던 '무한성'을

예술가의 내부에 넣어둠으로써(다시 말해 신적인 특성을 인간화함으로써) 근대적인 의미에서 '예술작품'을 이론화했다고 해도 좋다.

우리는 여기서 신의 특성을 자신의 내부로 거두어들임으로써 신을 찬탈하고 신에게서 자립한 '근대적인 주체'가 성립했음을 간파해낼 수 있다. 그러나 오히려 그보다 더 주의를 기울여야 할 것은, 여기서 말하는 주체가 자기 안에서 '주체의 자연', 즉 자신의 '의식, 고찰, 반성'에 근거를 둘 수 없는 것을 초래했다는 점이다. 즉 여기서는 인간의 유한한 의식과, 이 의식의 타자로서 자연이 교차될 수 있는지는 의문시된다. 그리고 이 교차가 발생할 때 거기서 생긴 소산은 의식의 반영이라는 유한성을 탈피해 무한성을 나타낼 수 있는 것이다. 다음 장에서는 이러한 예술작품의 특질을 형식성에 주목해서 탐구해보기로 하자.

로베르트 슈만 〈꽃의 곡〉Blumenstück(op. 19, 1839) 자필 스케치

예술작품의 자율성은, 예술작품이 외적인 세계와의 관계를 떠나 그 자체로 구성된다는 형식적인 특성에 바탕을 두고 있다. 칸트는 이러한 자율적 미의 예로 '그리스풍 선묘[번개무늬]', '액자와 벽지의 잎사귀 장식', '(주제 없는) 환상곡'을 꼽는다.[1] 칸트의 이 구절을 따른 실러의 말을 이용하면 '아라베스크'야말로 예술의 이상이 된다.[2] 카를 필립 모리츠Karl Philipp Moritz(1756~1793)는 아라베스크의 특질을 '자기 주변을 회전'하는 자율적인 '상상력의 유동' 속에서 구했는데,[3] 이러한 '상상력의 유동'을 악곡으로 짜낸 것이 로베르트 슈만Robert Schumann(1810~1856)이다. 〈꽃의 곡〉은 〈아라베스크〉Arabeske(op. 18)에 이은 피아노곡,

예술작품이 자율성으로 귀결되면 예술작품이 '무엇을' 묘사하는가
는 이미 그 중요성을 잃는다. 오히려 '어떻게' 묘사하는가 하는 예술
작품의 형식적인 특질이야말로 예술작품의 자율성을 가능케 한다.
예술작품의 '형식'이 주제화된다는 것은 '묘사 대상'으로 환원되는
법 없는 예술작품의 독자적인 의의가 매체 자체의 차원에 따라서 주
제화된다는 의미일 것이다. 이를 통해 예술 표현의 특질을 매체의
결합 혹은 관계 속에서 구하는 예술관이 성립된다. 이 장에서는 이
러한 형식주의적 예술관의 성립 과정을 밝히는 것이 목적이다.

그러나 이를 위해서는 먼저 전통적인 반反형식주의적 예술관의 골
격을 알아볼 필요가 있을 것이다. 18세기 중엽에 반형식주의적 예술
관을 대표했던 사람은 장 자크 루소Jean-Jacques Rousseau(1712~1778)
이다.

루소의 반형식주의

루소는 유고 『언어 기원론』*Essai sur l'origine des langues*(1761~1763경
집필)의 제13장 '선율mélodie에 대해서'에 다음과 같은 회화관繪畵觀
을 삽입했다.

회화가 우리에게 불러일으키는 감정은 색채에서 생기는 것이 아
니다. …… 음영이 풍부한 아름다운 색채는 확실히 시각을 즐겁
게 하지만, 이 쾌는 전적으로 감각의 쾌이다. 그에 반해 색채에
생명과 혼을 부여하는 것은 다름 아닌 선묘dessin, 모방이다. 〔색
채 그 자체가 아니라〕 색채가 표현하는 정념〔=그려진 인물의

표정 속에 나타나는 정념]이야말로 우리의 정념을 움직이고, 색채가 표상하는 대상이야말로 우리를 움직인다. 관심과 감정은 색채와는 관계가 없다. 감동적인 회화의 묘선描線(trait)은, 설령 판화로 했더라도 마찬가지로 우리를 감동시킨다. 그러나 이 묘선을 제거하고 단순히 색채만 쓴다면 그것은 아무것도 아니다. …… 회화는 결코 눈에 즐거운 방식으로 색채를 결합하는 기技(art)가 아니다. 만일 그러한 것[=색채를 결합하기만 하는 회화술繪畫術]밖에 존재하지 않는다면 그것은 자연 과학이었던 예술 beaux-arts이 아닐 것이다. 오로지 모방만이 그것을 예술의 위치로 높인다. 회화를 모방의 기art로 하는 것은 무엇일까? 그것은 선묘이다.[4]

이 논의의 바탕에는 '시각'(이라는 감관)의 차원에 속하는 것과 '혼'의 차원에 속하는 것의 대비가 있다. 루소에게 '감각'은 두 가지 의미가 있다. "감각은 종종 단지 감각으로 우리에게 작용하는 것이 아니라 기호signe 혹은 닮은 상image으로 작용한다. 그리고 감각이 지니는 정신적인 효과[결과]effet moral[=감각하고 있는 사람에게 정념을 불러일으키는 효과]에는 정신적인 원인이 있다."[5] 즉 감각은 '단지 감각으로서 작용하는' 한, 감관이라는 '자연적인 것'에 속하고 자연과학적으로 설명된다. 그러나 감각은 동시에 정신적인 것을 지시하는 '기호' 혹은 '닮은 상'으로도 작용한다. 이 경우 감각은 사람들에게 '정신적인 효과'인 정념을 일으키지만, 이러한 '정신적인' 효과를 일으킬 수 있는 원인은 결코 물리적인 것이 아니라 그 자

체로 '정신적인 것'이어야 한다. 즉 그 원인은 감각 그 자체가 아니라 감각에 의해 표현, 표상 혹은 모방되는 것, 다시 말해 감각이 '기호'로서 지시하는 것 안에 있다. 왜냐하면 자연적인 원인에는 자연적인 결과가, 정신적인 원인에는 정신적인 결과가 대응하기 때문이다. 그러므로 루소에 따르면 감각을 '기호'나 '모상'으로 변화시킬 때의 '선묘'야말로 회화의 본질을 이룬다. 물론 선묘라 해도 색채가 전혀 없어서는 안 된다. 루소 자신이 말하듯 "선묘란 다름 아닌 색채의 배열이기"[6] 때문이다. 색채와 선묘는 이른바 그 소재(질료)에 입각하는 한 구별되지 않는다. 양자의 상이점은, 이 질료가 그 자체로 존재하는가 아니면 정신적인 것을 지시하는 기호로서 기능하는가에 있다.

이러한 루소의 입장은 아리스토텔레스까지 거슬러 올라간다. 『시학』제6장(1450 a38~b3)에는 다음과 같은 구절이 있다. "줄거리는 비극의 제1원리이며 이른바 비극의 혼psychē에 해당한다. 그리고 두 번째로 중요한 것이 등장인물의 성격이다. 이와 비슷한 상황은 회화에서도 볼 수 있다. 즉 설령 어떤 사람이 이 세상에서 가장 아름답고 다채로운 물감을 사용했다 해도 그냥 질서도 없이 화포에 마구 칠만 해댄 것뿐이라면, 사물의 '닮은 상'을 흑백으로 그린 사람만큼 보는 이에게 기쁨을 주지 않을 것이다." 흑백의 '닮은 상'과 비非모방적인 색채를 대비해서 전자가 후자보다 쾌를 준다는 아리스토텔레스의 이론은, 모방에서 예술의 본질을 구하는 그의 생각과 밀접하게 결부되어 있다(루소의 경우도 동판화와 비非모방적인 색채가 대비된다). 그리고 회화의 선묘와 비극의 줄거리의 대비 관계는, 선묘야말로 아

리스토텔레스 이래 회화에 이야기와 같은 성격을 부여하는 수단이었음을 시사한다. 이런 의미에서 아리스토텔레스는, 선묘를 회화의 혼으로 간주한다. 루소도 마찬가지로 "색채에 생명과 혼을 부여하는 것은 다름 아닌 선묘, 모방이다"[7]라고 했다. 색채라는 단순한 질료적인 것을 아리스토텔레스적으로 말하면 형상화形相化, 루소 식으로 말하면 정신화하는 것이 바로 선묘 혹은 모방이다.

그런데 왜 루소는 음악을 논할 때 이러한 회화관繪畵觀을 삽입했던 것일까? 여기서는 그의 논쟁적인 의도를 읽어내야 한다.

음악에서 선율이란 마치 회화의 선묘와 같다. 선율은 [회화에서의] 윤곽선이자 형상이며, 화음과 음향은 그 색채에 불과하다. …… 다만 화성에서만 음악의 위대한 효과의 원천을 볼 수 있다고 믿고 있는 음악가에 대해 우리는 뭐라고 해야 할까? …… 이러한 음악가에게는 프랑스 오페라를 만들게 하는 수밖에 없다. …… 여러 음향 관계와 화성의 법칙을 몇 년에 걸쳐 계산하려고 해도 과연 이 [화성이라는 음향을 계산하는] 기技에서 모방의 기技를 만들어낼 수 있을까. …… 화성은 대관절 어떤 기호일까?[8]

루소에 의하면 '모든 예술'은 모방이라는 '공통의 원리와 결부됨'[9]에도 불구하고 당시의 프랑스 음악, 즉 장 필리프 라모Jean Philippe Rameau(1683~1764)의 화성적 음악은 단순히 감관에 작용할 뿐인 '자연적 음악'이지 마음에 호소하지 않는다. 왜냐하면 여기서 음악은 단순한 물리적 음향으로 환원되기 때문이다.[10] 그에 반해

'〔고대〕 그리스인의 음악' [11]에서 전형적으로 확인할 수 있듯 "음악은 단지 선율에 의해서만 그려지고, 자기 힘 전체를 선율에서 *끄집어낸다.*" [12] 왜냐하면 선율은 말의 억양을—그리고 그 말 속에 표현되는 정념의 억양을—모방하기 때문이다. 선율로서 음향은 단순한 물리적 음향이 아니라 바로 정념의 기호인 것이다.[1] 그것은 회화에서 색채가 선묘에 의해 정념의 기호가 되는 것과 마찬가지다. 이렇게 루소는 음악의 선율을 회화의 선묘에 대응시키는 한편, 음악의 화성을 회화의 색채에 대응시킨다. 음악과 회화의 모방성은 각각 선율과 선묘에서 유래하기 때문이다. 라모로 대표되는 화성적 음악을 비판하는 루소 논의의 바탕에서는 고대인-근대인 논쟁(신구 논쟁)의 변주를 확인할 수 있다. 선묘파이자 선율파인 루소는 고대인파의 입장이다.

그러나 음악과 회화의 대응 관계에서 어떤 불균형을 확인할 수 있다는 것을 간과해서는 안 된다. "선묘에 대해서 아무런 관념도 없이, 많은 이들이 단지 색채를 결합하고 혼합해서 색을 배합하는 데 정력을 쏟는 것으로 회화에 탁월하다고 믿는 나라를 상정해보자. ······ 〔이 나라에 사는 사람들에게〕 선묘, 묘사, 형상de dessin, de représentation, de figure이라는 단어는 모두 신비에 불과하고, 그것은 프랑스 화가의 완전한 사기pure charlatanerie다〔라고 여겨진다〕, 그도 그럴 것이 프랑스 화가는 모방을 통해 혼에 뭐라 할 수 없는 정동 mouvement을 줄 수 있다고 생각하기 때문이다." [13] 루소는 라모 유類의 음악관을 비판할 때 그 화성적 음악을 선묘가 빠진 색채의 결합으로 이루어진 회화에 비유한다. 물론 이러한 색채의 결합인 회화

는, 단지 루소가 상정한 나라에서만 실천되는 것이지 '프랑스 화가' 의 작업, 즉 선묘로 형상을 모방하는 회화와 같은 실재성實在性을 지니지 않는다. 그에 비해 화성적 음악은 이미 라모를 중심으로 한 프랑스 음악가에 의해 프랑스 오페라에서 실천되고 있다. 이와 같이 회화를 음악과의 유비 관계에 둔 루소는, 색채의 결합인 비非모방적인 회화의 부재不在를 논거로 현존하는 비非모방적인 화성적 음악을 비판한다.[2]

다만 루소의 『음악사전』Dictionnaire de Musique(1768)이 간행되고 약 20년 후 칸트는 『판단력 비판』(1790)에서 자신의 형식주의에 의거해서 '단순히 미적[직감적]인 회화'란 "그 어떤 특정한 주제bes-timmtes Thema를 지니지 않는(즉 빛과 그림자에 의해 감흥을 불러일으키는 방식으로 대기, 대지, 물을 배치하는)" 것이며, 그것이야말로 '본래의 회화'라고 논한다.[14][3] 더 나아가서는 조형예술에 속하는 회화술에서 '색채술'Farbenkunst[4]을 선별하고 후자를 '음악'[5]과 함께 어떤 것도 '묘사=표상vorstellen'하지 않는 '감각이 유동하는 예술'에 포함한다.[15][6] 루소에게는 존재하지 않았던 색채술이 칸트에 의해 장르로서 확정된 것이다.

루소가 비판하는 예술관이란 예술에서 감각적인 것을, 그것이 모방하는 대상에서 자립시켜서 탈기호화하고, 감각적인 여러 요소들의 '결합'combinaison[16]이나 '관계'rapport[17) 속에서 예술의 본질을 간파하려는 입장, 즉 형식주의적 예술관이다. 여기에서 주목해야 할 것은 루소가 비판하는 형식주의적 미학—즉 부재不在하는 나라에서 실천되고 있는 비非모방적인 회화를 범례로 하는 예술관—이 형태에 대

해 색채의 우위를 설명하는 입장과 결부되어 있는 점이다. 즉 형식주의란 회화의 형태(라는 '형식적인 것')에 의거하는 것이 아니라 역설적이게도 색채(라는 '질료적인 것')의 의의에 착목한다. 그렇다면 형식주의란 '형상-질료'라는 전통적인 질서를 이른바 변용 혹은 해체하면서 그것을 통해 '질료적인 것'을 예술에서 고유한 매체로서 (어떤 독자적인 방식으로) 정당화하는 것이라고 여겨진다.

아래의 논의는 회화, 음악, 시라는 세 장르에 대응해 세 부분으로 나뉜다. 먼저 첫째로 루소에 앞선 회화론에서 형식주의적 예술관의 연원淵源을 살피는 것이 목적이다. 구체적으로 착목할 것은 17세기 말부터 18세기 초에 걸쳐 선묘와 색채의 우위를 둘러싸고 일어난 논쟁이다. 이어서 루소의 음악론을 비판하면서 형식주의적 예술관을 제기한 애덤 스미스Adam Smith(1723~1790)의 예술론을 검토하고, 스미스가 '음악'(특히 기악)에 부여한 위치에 주목한다. 마지막으로 노발리스Novalis(1772~1801)가 남긴 「독백」Monolog이라는 짧은 논고를 분석하면서 시적 언어의 형식성에 대해 고찰해보자.

1. 회화의 혼, 색채

앞서 보았듯 루소는 "관심과 감정은 색채와는 관계가 없다. 감동적
인 회화의 묘선은 설령 판화로 했더라도 마찬가지로 우리를 감동시
킨다. 그러나 이 묘선을 제거하고 단순히 색채만 쓴다면, 그것은 아
무것도 아니다" [18]라고 서술했는데, 선묘와 색채의 우위를 둘러싼
논쟁은 프랑스에서 이미 17세기 말부터 18세기 초에 걸쳐 벌어지고
있었다.[7] 이 논쟁에 주목할 가치가 있는 이유는 특히 '색채파' 이론
이 형식주의적 예술관의 연원淵源을 나타내고 있기 때문이다.

회화의 기초인 선묘
먼저 '선묘파'를 대표하는 앙드레 펠리비앵André Félibien(1619~1695)
의 논의부터 검토해보자.
　　그는 자신의 이론을 세 부분으로 나누었다.

　　첫째 부문은 구성composition을 다루는데, 그것은 회화술繪畫術
　　이론의 거의 전체를 포함한다. 왜냐하면 그 작업이 화가의 구상
　　력 내부에서 일어나기 때문이다. 화가는 자신의 작품 전체를 자

기 정신 안에 배열하고, 그것을 완전히 소유한 뒤가 아니면 실행에 옮겨서는 안 된다. / 나머지 두 부문은 선묘와 색채coloris를 다루는데, 그것은 실천적인 것에만 구애되기 때문에 장인ouvrier에게 어울린다. 그 때문에 둘째, 셋째 부문은 첫째 부문에 비해 고귀함이 떨어진다. 그에 반해 첫째 부문은 완전히 자유로운 것이며, 이는 화가가 아니라도 알 수 있는 것이다.[19]

구성─그것은 또한 발견invention이라고도 불린다[20]─은 정신혹은 구상력과 결부되는데, 그에 비해 실천은 단지 손에 결부된 데지나지 않는다. 그러므로 전자가 후자에 선행되어야 하며 후자는 전자에 의해 인도되어야 한다.[21] 더욱이 펠리비앙이 '회화술 이론의거의 전체'를 포함하는 첫 번째 구성에 관하여 그것이 '화가가 아니라도 알 수 있는 것'이라고 서술한 점은 그가 구성을 그 밖의 자유학예(특히 시와 역사)와 관련짓고 있음을 보여준다. 여기에서 회화라는장르의 독자성을 중시하는 시점은 존재하지 않는다. 오히려 회화는이 구성에 의해 다른 자유학예에 필적하는 '고귀함'을 획득한다.

그렇다면 선묘와 색채는 어떻게 관계하는 것일까? 펠리비앙에따르면 "형상의 선묘가 잘되면, 나중에는 단지 물체의 자연 본성에따라 거기에 빛과 그림자를 부여하는 것, 즉 색채couleur를 더하기만하면 되므로", "형상을 적절하게 윤곽선으로 그리는 이〔선묘의〕기技(art)야말로 "회화술의 기초이다." 확실히 펠리비앙도 색채의 힘을부정하는 것이 아니다. 그러나 "빛과 그림자, 색채 효과의 자연 본성에 대해 아무리 지식이 있더라도 선묘 없이는 완전한 것을 만들

수 없다."[22] 그가 이렇게 색채보다 선묘가 우위라고 주장하는 이유는 실천의 차원에서는 선묘야말로 근본적으로 구성을 실현하는 것이기 때문이다. 실제 첫 번째 부문인 구성은 구체적으로는 "화면에서 여러 인물의 배치, 몸짓의 선택, 옷 무늬의 조화, 장식의 적절함, 장소의 상황, 건물, 풍경, 신체 움직임의 여러 표정, 혼의 정념"[23]과 관계가 있으나 이들은 모두 선묘에 의해서만 달성된다고 펠리비앙은 논한다.[8]

유-종차 혹은 실체-우유성

이에 반해 색채파의 초창기 이론은 루이 가브리엘 블랑샤르Louis-Gabriel Blanchard(1630~1704)가 1671년 11월 7일에 행한 강연에서 발견된다. 그 역시 펠리비앙과 마찬가지로 회화술은 '발견, 선묘, 색채'의 세 요소에서 이루어진다고 말했지만 종래의 이론이 색채의 가치를 폄하해왔다고 비판한다.[24] 그의 색채 옹호 이론은 다음 세 가지로 이루어져 있다.

첫 번째 논점은 조형예술에서 회화의 특수성과 결부된다. "화가의 목적은 자연을 모방하는 데 있다"[25]라는 명제가 역시 회화를 정의하기에는 불충분하다고 생각한 블랑샤르는 다음과 같이 잇는다.

화가의 목적은 확실히 눈을 기만하고 자연을 모방하는 데 있다. 그러나 이는 단지 색채라는 수단에 의해서만 달성된다고 덧붙여야 한다. 이 차이만이 회화술의 목적을 회화술에서 고유한 것으로 하고, 회화술의 목적을 여타 예술의 목적과 구별한다. 화가가

화가인 것은 눈을 매혹하고 자연을 모방할 수 있는 색채를 이용하기 때문이다.[26]

펠리비앙은 회화술을 여타 조형예술과 구별하고자 하는 의도 없이, 오히려 회화술 혹은 조형예술이 그 밖의 자유학예와 공통되는 점을 강조했다. 그에 반해 블랑샤르는 회화술이 여타 조형예술과 구별되는 까닭에 주의를 기울이도록 촉구한다. 즉 회화에 고유한 매체인 색채가 회화를 회화다운 것으로, 즉 조형예술 일반이라는 '유'類에 대한 회화의 '종차'種差로 정당화한다. 마치 인간이 이성에 의해 다른 동물과 구별되듯, 화가는 색채를 이용함으로써 여타 조형예술가와 구별된다.[27] "회화에서 우리가 색채라 부르는 부분을 보다 많이 소유한 화가야말로, 회화에 더 정통한〔학식 있는〕화가savant peintre다."[28]

두 번째 논점은 단색화와 색채화의 관계와 결부되어 있다. 신은 개개의 '자연적 대상을 서로 구별하기' 위해 그들에게 갖가지 '색채를 부여했는데' 만일 화가가 단지 단색으로 자연을 모방한다면 이는 결코 화가에게 걸맞은 모방을 달성했다고는 할 수 없다. "단지 한 가지 색만을 이용하는 그림은 회화술의 진정한 작품의 이름에 적합하지 않다. …… 한 가지 색만을 이용하는 그림을 그리는 사람은 자연의 모방이 아니라 조각상의 모방을 의도한 것이 된다."[29] 루소는 나중에 "감동적인 회화의 묘선은 설령 판화로 했더라도 마찬가지로 우리를 감동시킨다"[30]라고 서술했지만, 블랑샤르는 이러한 반론을 미리 차단한다.

세 번째로 그는 선묘가 단지 "가장 세련된 감정사鑑定士와 제일 유능한 화가"만 기쁘게 하는 데 반해 색채는 "모든 사람들을 매혹한 다"라고 서술하고 색채의 우위를 설명한다. "오로지 아는 사람만을 기쁘게 하는 것만으로도 대단한 일이긴 하지만, 모든 사람을 기쁘게 하는 것이 가장 완전한 것"[31]이기 때문이다.

블랑샤르의 이러한 강의에 대해서 샤를 르 브룅Charles Le Brun (1619~1690)은 이듬해의 강연(1월 9일)에서 곧바로 반론을 한다.

르 브룅이 먼저 착목한 것은 선묘와 색채가 각각 무엇을 모방할 수 있는가였다. "선묘는 실재하는 사물을 모두 모방하지만 그에 반해 색채는 단지 우유적인accidentel 것을 묘사하는 데 불과하다."[32] 즉 선묘와 색채라는 대비는, 르 브룅에 따르면 실체와 우유성偶有性이라는 존재의 질서에 대응한다. 마치 우유성이 실체에 의존하듯 "색채는 선묘에 의존한다."[33] 그에 반해 선묘는 "그 자체로 자존한 다subsister."[34] 그러므로 "색채는 선묘에 비해 고귀함이 떨어진다."[35] 물론 르 브룅도 (펠리비앙과 마찬가지로) 색채의 힘을 부정하는 것은 아니다. "색채를 적절하게 사용할 수 없는 화가가 완전할 수는 없으므로"[36] 그런 의미에서 "색채는 회화에서 최후의 완전성dernière perfection을 부여하는 것에 공헌하고, 그에 협력하는 것을 나도 인정한다."[37] 그러나 이는 색채가 선묘보다 가치 있다는 의미는 아니다.

더 나아가 르 브룅은 선묘와 색채라는 대비를, 단순히 실체와 우유성이라는 존재의 질서에 대응시킬 뿐 아니라 정신과 눈이라는 심신心身의 질서에도 대응시킨다. 그는 다음과 같이 지적한다. "색채의 특성이 눈을 만족시키는 데 반해 선묘는 정신을 만족시킨다."[38] 설

령 블랑샤르가 말하듯 선묘가 단지 "가장 세련된 감정사鑑定士와 가장 유능한 화가"만을 만족시키는 데 불과하다고 해도, 그것은 르 브룅에 따르면 오히려 선묘가 색채에 대해 지니는 우위에서 귀결한 것으로 간주되어야 한다.

동시에 르 브룅은 (조르조 바사리 이래의 전통에 따르면서) "선묘에 의해서야말로 건축가와 화가와 조각가는 그야말로 하나가 된다"[39]라고 서술하고, 조형예술의 본질을 선묘에서 구한다. 회화를 그 밖의 조형예술과 구별하고, 그 종차를 특정하고자 하는 브랑샤르의 시도와 달리 르 브룅은 선묘를 조형예술 일반의 기초에 둔다.

선묘파와 색채파는 이렇게 실체-우유성과 유-종차라는 다른—그러나 두 가지 모두 아리스토텔레스에서 유래했다—기준에 의거하면서 각각의 입장에 기초를 마련하고 있다.

블랑샤르가 르 브룅을 비판할 의도로 행한 강연(1672년 12월 3일)의 초고는 지금 소실되었다.[40] 여기서 색채파의 대표자라고 할 수 있는 로제 드 필Roger de Piles(1635~1709)의 이론을 검토할 필요가 있을 것이다.

'실체 형상'인 채색

필은 블랑샤르와 마찬가지로 회화를 여타 조형예술과 구별하는 까닭에 주목하고자 했다. "우리는 채색을 회화의 종차로, 선묘를 그것의 유로 간주할 수 있다."[41] 그러나 필도 르 브룅이 유-종차의 논리에 대해 실체-우유성의 이론으로 반론했던 사실을 알고 있었다. "사람들은 일반적으로 다음과 같이 반론한다. 선묘는 채색의 기초이며

선묘가 채색의 근간이 되고, 채색은 선묘에 의존하지만, 그에 반해 선묘는 채색에 완전히 의존하지 않는다, 왜냐하면 선묘는 채색 없이도 자존할 수 있지만 이에 반해 채색은 선묘 없이는 자존할 수 없기 때문이다, 그러므로 선묘는 채색보다 훨씬 필요한 것, 고귀한 것, 그리고 중요한 것이라고."[42] 필은 이러한 반론을 어떻게 물리쳤을까?

그러나 이 반론이 결코 채색coloris을 희생하여 선묘dessin를 유리하게 하려는 것이 아님을 쉽게 알 수 있다. 오히려 거꾸로 ……선묘는 채색의 기초이며 채색에 앞서 자존하는subsister 것은, 단지 채색에서 회화에 관한 완전성을 받아들이려는 데 불과하다는 것이 밝혀진다. 받아들여져야만 할 것〔=채색〕에 앞서, 받아들이는 것〔=선묘〕이 그 자체의 존재를 가지고 자존하는 것은 결코 놀랄 만한 일이 아니다.[43]

선묘파의 이론에 의하면, 선묘야말로 자존하며 그에 비해 채색은 거기에 의존하는 것이었다. 그러므로 선묘-채색은 '그 자체로 존재하는 실체-실체에 의존하는 우유성'이라는 아리스토텔레스= 스콜라 철학의 대對개념에 대응한다고 간주되고 있었다. 이에 반해 필은 조형예술의 내부에서 회화를 회화답게 하는 종차가 채색이라는 점에서 오히려 (마찬가지로 아리스토텔레스=스콜라 철학의 전통에 따른 것이기는 하지만)[9] 선묘-채색을 질료-형상이라는 대對개념에 대응시킨다. 질료가 형상에 선행한다는 것은 결코 질료가 형상의 우위에 있다는 의미는 아니다. 오히려 사태는 반대다. "질료는 우선 적절하

238

게 배열되지 않으면 실체 형상forme substantielle에 의한 완전성을 받아들일 수 없다. 예를 들면 인간의 신체는 완전히 형태화되고 조직화된 후에 비로소 혼을 받아들일 수 있다. 그리고 신은 그야말로 이 순서로 최초의 인간을 만든 것이다."[44] 이리하여 필은 선묘-채색을, 실체-우유성이라는 질서에서 질료-형상이라는 질서로 이행시킨다. 르 브룅은 앞서 "색채는 회화에서 최후의 완전성dernière perfection을 부여하는 것에 공헌하고, 그에 협력한다"[45]라고 서술했는데, 그것은 회화에서 본질적인 선묘가 우유적인accidentel 색채에 선행한다는 명제를 전제로 한다. 그에 반해 필은 '마지막에' 오는 것이야말로 '최종목적=궁극목적'이라고 르 브룅의 명제를 바꿔 읽는다. "혼이란 가능적으로 생명을 지닌 자연적 물체의 제1의 현실태이다"[46]10라는 아리스토텔레스가 『혼에 대해서』에서 말한 혼의 정의에 입각해 필은 다음과 같이 서술한다.

> 회화의 혼은 채색이다. 혼은 살아 있는 것의 궁극적 완전성 dernière perfection이며, 살아 있는 것에게 생명을 부여한다. 누구도 단순한 선으로 그려진 형상이 살아 있는 것이며 궁극적으로 완전성을 갖춘 것이라고는 말하지 않을 것이다. 만일 그렇게 말하는 사람이 있다면, 거기에 결여되어 있는 채색을 상상력이 보완하고 있기 때문이다.[47]11

여기서 루소가 혼에 관해서 채택했던 예를 떠올려보자. "색채에 생명과 혼을 부여하는 것은 다름 아닌 선묘, 모방이다."[48] 루소의

이러한 생각은 '비극의 혼'인 줄거리를, 단색으로 그려진 '사물의 닮은 상eikos'(으로서의 선묘)에 대응시키는 아리스토텔레스의 『시학』(1450 a38~b3) 이래의 전통을 따르고 있다. 그에 반해 필은 오히려 아리스토텔레스의 『혼에 대해서』에 나타난 혼의 정의를 따르면서 '회화의 혼'을 색채에서 구하고 펠리비앵과 르 브룅으로 대표되는 선묘파의 논의를 역전한다.

물론 필이 칭찬하는 회화는, 루소가 나중에 비판하는 비非모방적인 색채적 회화와 그대로 중복되는 것이 아니다. 그도 그럴 것이 루소가 "이 묘선을 제거하고 단순히 색채만 쓴다면 그것은 아무것도 아니다. …… 회화는 결코 눈에 즐거운 방식으로 색채를 결합하는 기技(art)가 아니다"[49]라고 서술했을 때 이 색채적인 회화에는 어떠한 선묘도 없다고 간주되었으나, 그에 비해 필에게 색채는 항상 선묘를 '전제'[50]하기 때문이다. 이러한 의미에서 필은 회화의 모방성을 인정했다. 그렇지만 선묘는 전제된다고는 해도 목적은 아니다. 이 점에 대해서 필은 조각가와 화가의 상이점에 입각해 다음과 같이 논한다. 조각가는 문법가와 같이 정확함을 요구받는다. 즉 "조각가가 우리에게 묘사해서 보여주는 것은 용이하게 이해할 수 있는 것이어야 한다." 그에 반해 화가는 확실히 "조각가가 판별하고 있는 것을 배워야" 하기는 해도, 그것만으로는 불충분하며 더 나아가서는 "눈을 설득해야만 한다." 그러나 이는 결코 (조각과 공통인) 선묘에서 유래하는 것일 리 없다. 사실 "화가가 눈을 감동시키기 위해서 선묘를 할 수 있어야 한다고 말하는 이는 없다."[51] [12]

이렇게 서술함으로써 필은 화가가 "우리에게 묘사해서 보여주는

것"[52]—즉 묘사 대상—에서 독립적인 차원에 위치하는 '색채'에서 회화에 고유한 작용의 가능성을 구하고 예술매체의 특유한 (즉 묘사 대상으로 환원되지 않는) 차원을 승인한 것이다. 여기서 우리는 형식주의적 예술관의 연원을 확인할 수 있다.

2. 음악의 자기 완결성

루소는 앞서 살펴보았듯 색채의 결합인 비非모방적 회화가 없음을
논거로, 현존하는 비非모방적인 화성적 음악을 비판했다. 이러한 사
실은, 형식주의적 예술관이 가장 명확한 형태를 취하는 분야가 우선
음악론이라는 점을 시사한다.

그렇다면 다음으로 애덤 스미스가 1780년대에 집필했다고 여겨
지는 유고『모방적인 기술이라 불리는 것에서 생기는 모방의 본성
에 대해서』*Of the Nature of that Imitation which takes place in what are
called The Imitative Arts*(아래서는 『모방적인 기술론』이라 약칭한다)를 검토
해보자.[13] 스미스는 이 논고의 제2부인 음악론에서 스스로 루소의
『음악사전』(1768)의 '모방' 항목에서 꽤 많은 부분을 번역해 인용하
고 그것을 비판함으로써 자신의 '기악론'을 전개한다.[14]

스미스의 이 논고에서는, '모방적인 기술imitative arts이라 불리
는 것'이라는 표현으로 예술을 의미한 데서 알 수 있듯, 모방은 스미
스에게서—다른 18세기 중엽의 이론가와 마찬가지로—예술을 본질
적으로 규정한다. 그가 루소의 『음악사전』의 '모방' 항목에 주목한
것은 당연한 일이라고 해도 좋다. 그러나 두 사람이 모방이라는 개

넘을 파악하는 방법이 다르기 때문에 어느 결정적인 점에서 스미스는 루소의 논의에서 벗어나 최종적으로 기악의 모방성을 부정하기에 이르고, 기악을 종래의 자연모방설과는 완전히 다른 방식으로, 즉 형식주의적으로 정당화한다. 스미스의 논의를 검토함으로써 어떻게 루소의 이론이 해체되어가는지, 또 이 해체에 의해 어떠한 예술 이념이 성립하는지 밝혀보자.[15]

매체의 상이점과 모상의 가치

스미스의 『모방적인 기술론』은 3부로 구성되었는데, 그 구성은 예술 장르로 이루어져 있다. 즉 제1부에서는 조형예술(구체적으로는 조각과 회화), 제2부에서는 음악, 제3부에서는 무용을 논한다. 제1부와 제2부가 다음의 고찰 대상이다.

스미스는 이 논고를 다음과 같은 문장으로 시작한다. "어떠한 종류의 대상이라도 그 대상의 가장 완전한 모방은 명백히 모든 경우에 동일한 범형範型에 따라 가능한 한 정확하게 만들어진 동일한 종류의of the same kind 또 하나의 별개의 대상임에 틀림없다."[53] 스미스는 모방이란 무엇인가를 엄밀히 규정하는 데서 시작한다. 여기서 중요한 것은 '동일한 종류의'이라는 한정이다. 이 한정이 있을 때 모방이란 일반적으로 예술에서 행해지는 모방이 아니라 엄밀한 의미의 모방, 즉 이른바 모조 혹은 복제를 의미한다. 다시 말해 '내 앞에 깔려 있는 융단'을 모방하여 생기는 것은 "같은 모양에 따라 가능한 한 정확하게 만들어진 또 한 장의 융단"에 지나지 않는다.[54] 그렇다면 이 경우에 원물原物과 복제는 그 가치의 측면에서 어떻게 관계하는

것일까? 스미스는 두 가지 경우를 구별한다. 원물이 그 자체로서 중요하지 않은 경우 (예를 들면 칭찬받을 가치가 없는 보통 융단의 경우) 사람들은 그것이 원물인지 복제인지의 차이에 주의를 기울이지 않으므로 둘의 가치는 다르지 않다. 그에 반해 로마의 생 피에르 대성당처럼 칭송되는 대상을 원물로 모방한다면, 그것은 '천재성과 발견의 재능 결여'[55]의 증거로 간주된다. 복제는 그 가치를 원물이 칭찬되는 정도에 따라 감소시킨다.

이러한 단순한 복제와의 대비에서 스미스는 예술적인 모방을 다음과 같이 규정한다. "어떤 기술의 소산은 동일한 종種의 다른 대상과 유사한 것에서는 거의 가치를 끌어내지 않으나, 그러나 다른 종류의 대상object of a different kind—그것이 기술의 소산이든 자연의 소산이든—과의 유사에서 자주 많은 가치를 끌어낸다."[56] 여기서 중요한 것은 예술적인 모방이 '다른 종류'의 사물 사이에서 이루어진다는 지적이다. 예컨대 눈앞에 놓인 조잡한 융단을 공들여 모방하는 "노고를 아끼지 않은 네덜란드 예술가의 [회화] 작품"[57]에서 볼 수 있듯, 예술적인 모방이 다른 종류의 사물 사이에서 이루어지는 까닭은, 모상의 매체가 원상의 소재와는 다르기 때문이다. 그렇다면 예술적인 모방에서 원상과 모상의 가치는 어떻게 결부될까? 스미스에 의하면 네덜란드 회화의 경우에는 "모상이 원물[=회화에 그려진 융단]보다도 가치가 높을지 모른다. 아니 아마 높을 것이다."[58] 예술적인 모방이란 일종의 존재자를 그 소재의 변환에 의해 별개의 종류의 존재자로 옮겨갈 때 성립된다. 이 소재의 변환을 통해 모상은 원상보다 가치가 높은 것이 될 수 있기 때문이다.

"타자와 닮은 것이 무엇이든 그것이 모방하고자 하는 것〔원상〕에 뒤지는 것은 어쩔 수 없다. …… 왜냐하면 우리가 모범으로 받아들이고 있는 것의 바탕에는 자연과 진정한 힘이 잠재되어 있지만, 모든 모방은 만들어진 것이며 원래의 것과는 다른 것〔즉 모방자〕의 계획에 맞춰지기 때문이다." [59] 퀸틸리아누스의 이 말은 예술의 모방이론 내부에서 18세기에 이를 때까지 타당했다. [60] 그러나 스미스에 의하면 '동일한 종류의' 사물 상호간의 모방 관계에 대해서는 이 명제가 타당하지만 '다른 종류의 대상' 사이에 성립하는 예술적인 모방 관계에 대해서는 이 명제가 타당하지 않다. 이런 사정을 설명하면서 스미스는 회화와 조각의 차이를 언급한다.

> 회화에서는 〔화면에 그려진〕 어떤 종류의 평면이 단지 다른 종류의 평면뿐 아니라 고체solid substance의 세 가지 차원* 모두와 닮도록 한다. 조소술과 조각술statuary and sculpture에서는, 어떤 종류의 고체가 다른 종류의 고체와 닮게 한다. 모방하는 대상〔예술작품〕과 모방되는 대상〔원상〕 사이의 불일치disparity는 한쪽의 예술art이 다른 예술에서보다 훨씬 크다. 이 불일치가 크면 클수록 모상에서 생기는 쾌도 더욱 커진다. [61]

스미스는 여기서 조각과 회화 모두 3차원적 대상을 모방하지만, 조각 매체가 3차원적인 데 비해 회화 매체는 2차원적이라는 데 주의

* 길이/폭/넓이.

를 기울인다. "모방하는 대상〔예술작품〕과 모방되는 대상〔원상〕 사이의 불일치'란 다름 아니라 예술의 매체와 원상의 매체의 상이점이다. 회화는 2차원적 평면으로 3차원적 입체를 나타내지만, 조각은 3차원적 입체로 3차원적 입체를 나타나는 데 불과하다. 그러므로 3차원적인 입체를 모방할 때 '모방하는 것'과 '모방되는 것' 사이의 거리는 회화가 멀고, 그로 인해 조각보다도 회화가 일반적으로 모방이 곤란해진다. 그리고 '모상에서 생기는 쾌'는 일반적으로, 이러한 곤란함이 클수록 그 자체가 커진다. 왜냐하면 곤란을 극복한 기술에 대해 칭찬이 생겨나기 때문이다.[16] 여기서 조각보다도 회화가 일반적으로 쾌가 크다는 귀결이 나온다.

이상의 고찰을 통해 스미스는 더 나아가 다음과 같이 결론짓는다.

> 설사 모방되는 대상에 아무런 가치가 없더라도 오로지 모상의 가치가 회화의 존엄the dignity of painting을 뒷받침할 수 있다. 그런데 조각상의 존엄은 모상의 가치로만은 성립하지 않는다. 그러므로 한쪽의 모상〔=조각의 모상〕보다 다른 쪽의 모상〔=회화의 모상〕이야말로 큰 가치more merit가 있는 것처럼 생각된다.[62]

조각에 비해 회화가 일상적 사물까지 표현할 수 있다는 상황은, 적어도 네덜란드 회화 이래 타당한 사실이다. 스미스는 이 사실을 비판하는 게 아니라 오히려 적극적으로 회화의 특질로서 파악했다.

조각에서 모방 매체는 모방되는 것과 마찬가지로 3차원적 입체

이며, 양자 사이의 거리가 좁기 때문에 '모방하는 것' 자체가 달성하는 역할은 한정된다. 그러므로 '모방되는 것'이 '불쾌'할 경우에 '모방하는 것'이 그 불쾌함을 보완하는 것은 매우 곤란하다. 조각의 가치는 궁극적으로는 '모방되는 대상의 가치'로 환원되기 때문에 '모방되는 것' 자체가 "매우 아름답거나 관심을 끄는 것interesting"[63]이어야 한다. 그에 반해 회화에서는 '모방하는 것'과 '모방되는 것' 사이의 거리가 멀기 때문에 모방되는 것 그 자체가 달성하는 역할이 상대적으로 작아지고, 그에 따라 모방하는 것의 의의가 커진다. 즉 회화에서는 '모상의 가치'가 증대하므로 회화의 가치는 '모방되는 대상'으로 환원되지 않고, 모방하는 것은 모방되는 것에서 일종의 자립성을 획득한다. 이 가치는 모방되는 것 그 자체에는 의존하지 않기 때문에 모방되는 것은 '관심을 끌지 않는 것indifferent', 더 나아가서는 '불쾌한 것'offensive이어도 된다.[64] ᆞ

　이 이론은 18세기에 전형적이었던 일루저니즘을 전복하는 사정射程 범위를 포함하고 있다. 일루저니즘은 원상을 앞에 두고 모상의 투명성을 추구했는데, 스미스는 모방하는 것이 모방되는 것에서 자립할 수 있음을 인정했다. 동시에 이러한 모방하는 것의 자립성을 구현하는 예술 장르로 스미스가 '회화'를 꼽은 것도 중요하다. 왜냐하면 18세기 미학자에게 회화란 모든 예술 장르 중에서 일루전을 가장 전형적으로 끌어낸다는 점에서 범례적인 장르였기 때문이다.[17]

성악에서 자연의 '굴곡'

『모방적인 기술론』의 제2부는 음악론이다. 18세기에 음악이라면 기본적으로 성악을 가리키는데,[18] 스미스도 이러한 전통에 따랐다. 그가 사용하는 '음악'이라는 단어는 바로 성악을 의미하는 것이다.[65] 그가 성악과 기악의 관계를 문제시하는 것은 제2부 제17단락 이후다. 그러므로 스미스의 논의의 흐름에 따라서 먼저 그의 성악론을 검토해보자.

"성악Vocal music은 명확한 의미를 지니지 않는 음에서 성립될 수 있고, 또 실제로 자주 그러하지만, 그럼에도 성악이 운문poetry에 의한 지지를 요구하는 것은 그 자연 본성에 들어맞는다. 그런데 밀턴이 말하는 『불사不死의 운문과 결혼한 음악』*Music, married to immortal Verse*은, 아니 그뿐 아니라 어떠한 종류이든 명확한 의미a distinct sense or meaning를 지닌 어휘와 결합된 음악이라면 필연적이고 본질적으로 모방적이다. …… 기술art의 힘으로 어떤 종류의 사물을 다른 종류의 사물과 닮게 한다. 즉 음악은 담론을 모방하게imitate discourse 될 것이다."[66] 스미스에 의하면 성악의 가사는 '명확한 의미'를 지니지 않는 경우도 있을 수 있으나,[19] 성악은 자연 본성적으로 운문을 수반한다. 왜냐하면 음악의 본질은 박자에 있고, 이러한 박자에 적합한 말은 다름 아닌 '운문 혹은 시'[67]이기 때문이다. 다만 성악의 버팀목이 되는 말은 확실히 음악의 박자에 적합한 운문이 어울린다고는 하나, 그럼에도 반드시 운문에만 한정되지 않는다. 여기서 스미스는 곧이어 '운문'이라는 한정을 배제하면서, 음악과 결부되는 것은 '어떠한 종류'의 말이라도 좋다고 잇고, 더 나아가 성

악이 모방적이라고 논한다. '모방되는 것'은 '담론'이고 '모방하는 것'은 '음악의 박자와 선율'measure and melody[68] 혹은 '음악의 음과 운동'[69]이다. 모방되는 것과 모방하는 것은 확실히 모두 목소리를 매체로 한다는 점에서 공통적이지만, 일상적인 담론은 노래라는 형태를 취하지 않으므로 양자 사이에서 많은 차이를 확인할 수 있다. 그러므로 성악은 읊어지지 않는 담론을 '박자와 선율'이 지닌 노래라는 매체로 변환한다는 점에서 '모방적'imitative인 특징이 있다. 왜냐하면 이미 살펴보았듯, 다른 매체 사이에서 유사성을 수립하는 것이야말로 예술적인 모방의 조건이기 때문이다. 스미스는 다음과 같이 명언明言한다. "음악의 박자와 선율the measure and the melody of music을, 그것이 조언이나 회화會話의 상태와 언어the tone and the language of counsel and conversation를, 또 정동과 정념의 억양과 어조 the accent and the style of emotion and passion를 모방하듯, 형태를 만들어shape 이른바 굴곡하는bend 것, 그것은 어떤 종류의 사물을 전혀 다른 사물과 닮게 하는 것이다."[70] 음악의 박자와 선율을, 그것이 언어의 억양과 어조에 대응할 수 있도록 형성하는 것이야말로 성악의 모방성을 가능케 한다. 음악은 언어의 억양을 모방하는 것이라는 음악관이, 이 장의 첫머리에서 검토한 루소의 사상과 공통적임은 더 말할 필요도 없다.

조형예술의 가치가 '모방되는 대상의 가치'와 '모방의 가치'라는 두 가지 계기에서 이루어진다는 것과, 조각의 가치가 최종적으로 전자前者의 가치로 환원되는 것과 대조적으로 회화繪畫에서는— '모방하는 것'과 '모방되는 것' 사이의 '불일치'가 증대하므로— '모상의

가치'가 '모방되는 대상의 가치'에서 상대적으로 자립한다는 것, 이는 앞서 밝힌 대로다. 그렇다면 성악의 가치는 어떻게 규정될까? 성악에서는 '모방하는 것'(즉 음성의 상태)과 '모방되는 것'(즉 회화會話와 정념의 상태) 사이의 '불일치가 크기'[71) 때문에 거기서는 단순히 '모방되는 대상의 가치'뿐 아니라 '모상의 가치'도 확인할 수 있다[72)고 스미스는 논한다. 이 범위에서 성악의 가치의 유래는, 회화의 가치의 그것과 기본적으로 다르지 않다. 그러나 스미스에 의하면 성악은 이들 두 가지 가치 이외에 제3의 가치를 지닌다. 여기서 스미스의 논의는 새로운 단계로 들어간다.

> 모상의 가치the merit of its imitation와 모방되는 대상의 적절한 선택happy choice에 의한 가치는 모두 조각과 회화에서 큰 가치를 이루지만, 음악에는 이런 가치뿐만 아니라 그 자체에서 유래하는 독자적이고 탁월한 가치가 있다. …… 음악은 그것이 표현하는 그 어떤 감정이나 정념sentiments and passions도 다시 배열하고 자신의 박자에 맞춰서 굴곡bend하기 때문에 조각이나 회화와 마찬가지로 그것이 모방하는 자연의 갖가지 미를 모을 뿐 아니라 더 나아가 자연의 갖가지 미에 자기 자신에게서 유래하는 새롭고 탁월한 미—즉 선율과 화성이라는 의상—를 두르게 한다.[73)

스미스에 의하면 조각과 회화는 모두 설사 그 모델이 자연에서는 발견될 수 없을 만큼 아름다운 작품을 만들지라도, 자연에서 발견되는 '갖가지 미를 모아놓은' 것 이상은 이룰 수 없다. 즉 개개의 부분에

관해서는 실제 '살아 있는 존재' 속에 더 아름다운 것이—혹은 적어
도 동등하게 아름다운 것이—존재한다. 그러므로 조각과 회화에서
모상의 미는 설사 어떤 특정한 원상의 미를 능가하는 경우가 있다
해도, 전체로서 자연의 미를 능가하는 일은 있을 수 없다. 조각과 회
화가 '그 자체에서 유래한 새로운 미'를 자연에 있는 미에 '덧붙이
는' 일은 없다[74]고 바꿔 말해도 좋다. 이러한 이론은 18세기에 '자
연의 미화美化설'로 알려진 것이다.[20]

　그런데 스미스에 의하면 이러한 자연의 미화설은 음악에는 타당
하지 않다. 음악도 '감정이나 정념'을 표현 혹은 모방하지만, 음악은
그것을 모방할 때 모방 대상을 '자신의 박자에 맞춰서 굴곡'시킨다.
이를 회화의 모방의 경우와 비교해보자. 회화에서도 확실히 3차원
적 대상에서 2차원적 대상으로 소재의 변환이 이루어진다. 그러나
음악에서는 단지 그러한 소재 변환뿐 아니라 동시에 형식적인 변환
이 이루어진다. 음악 그 자체에 구비된 형식적 요소인 '박자'가, 대
상을 자신의 형식적인 요소에 맞게 변환한다. 이것이 가능한 이유
는, 회화에서는 아직 형태와 색채가 대상적 세계에 종속해 있으며,
그 독자적인 구성 원리를 구비하지 않은 데 반해 음악에서는 '선율
과 화성'이 고유한 구성 원리를 지니고 있으므로, 모방 대상에서 벗
어나 자립하기 때문이다. 그러므로 조각에 대해 회화가 경향성으로
지니고 있던 모상의 자립성은, 음악에서 확실하게 드러난다. 음악이
'그 자체에서 유래하는 가치'를 지니는 것은 이 때문이다.

'체계'의 기악

여기까지 스미스가 음악에 대해 논하면서 음악으로 이해했던 것은 성악이다. 제17단락에서 비로소 성악과 기악의 관계가 모방이라는 관점이 의문시된다.

"기악의 모방적인 힘은 성악의 그것에 비해 훨씬 뒤떨어진다. 선율적이긴 하지만 의미 없는, 분절되지 않은 기악의 음향은, 인간 목소리의 분절처럼 어떤 특정한 이야기story의 상황을 명확하게 말하거나 이 상황이 낳은 갖가지 상황을 묘사할 수 없는 데다, 더 나아가 당사자가 이러한 상황에서 느끼는 온갖 감정과 정념을 듣는 이가 알 수 있는 방식으로 명석하게 표현하는 것조차 할 수 없다."[75] 먼저 성악에서 '모방하는 것'과 '모방되는 것'의 관계에 대한 스미스의 견해를 되짚어보자. 이미 살펴보았듯 성악에서 모방하는 것과 모방되는 것의 거리는 매우 크다. 즉 '음악의 상태와 운동'은 '회화會話나 정념의 그것'과 자연 본성상 다르기 때문에 양자 사이에 성립한 유사성은 다름 아닌 '불완전'이다.[76] 이것은 음악의 모방성이 불완전하다는 의미이다. 스미스에 의하면 이러한 불완전한 모방을 '완전한 모방인 것처럼 보여주는' 수단으로 말(이른바 가사)이 있다. 가사는 '모방의 의미를 설명하고 규정하는' 것이므로 '음악의 상태와 운동'이 무엇을 모방하고 있는가를 분석적으로 특정한다.[77] 그러므로 "어떠한 종류이든 명확한 의미를 지닌 말과 결부된 음악이라면 필연적이고 본질적으로 모방적이다"[78]라고 이야기되듯, 말과의 관계야말로 음악을 모방적이게 한다. 그렇다면 말을 지니지 않는 기악이 비非모방적이라고 간주되는 것은 당연할 것이다.

그러나 다른 물리적 음향이라면 기악이 모방할 수 있지 않을까? 이러한 모방적인 기악으로서 스미스가 예로 든 것은 아르칸젤로 코렐리Arcangelo Corelli(1653~1713)가 작곡한 〈크리스마스 콘체르토〉 Concerto Grosso in G-, Op.6, No.8(1714 간행)의 요람 모방, 그리고 게오르크 헨델Georg Friedrich Händel(1685~1759)의 〈명랑한 사람, 우울한 사람〉L'Allegro, il Penseroso ed il Moderato(1740 초연)의 종달새와 나이팅게일 모방이다. 그러나 스미스는 이러한 모방적인 기악에 찬성하는 기색을 보이지 않는다. 왜냐하면 이러한 음악은 애초 '말의 설명'의 빌리지 않고는 무엇을 모방하고 있는지 '명확하게' 보여줄 수 없을 뿐 아니라, 모방하고 있는 부분은 기악곡 내부에서 다른 부분과 연관되지 않으므로 '말의 설명'을 빼면 단순히 '기묘한 악구樂句'로밖에 들리지 않기 때문이다.[79] '다른 음향의 모방'은 기악곡의 통일성을 파괴할 위험을 수반하므로 기악곡은 굳이 모방 같은 것을 하려 하지 말고 오히려 '선율과 화성에서 유래하는 미'[80]를 추구해야 한다. 다시 말해 기악은 음악의 형식성을 추구해야만 하는 것이다.

이는 모방이 회화와 음악에서 전혀 다른 위치에 있음을 의미한다.

모방적인 예술에서는 …… 모방하는 것이 모방되는 것을 반드시 바로 지시suggest할 수 있을 정도로 유사해야 한다. 만일 어떤 회화가 단지 그것이 어떤 특정한 인물을 묘사represent하고자 했는지뿐 아니라 더 나아가 그것이 과연 묘사하고자 했던 것이 인간인지 말인지 여부, 혹은 그것이 애초 회화picture이고 무엇을 묘사하려 했는지, 이러한 것을 나타내기 위해 회화 아래 제명題名을

필요로 한다면 그것은 기묘한strange 회화일 것이다. 그런데 기악의 모방은, 어떤 면에서는 이러한 회화와 닮았다고 할 수 있다.[81]

회화에서는 모상이 원상을 묘사하는 것은 어떤 외적인 설명 필요 없이 그 자체로 성립되는 사태여야 한다. 외적인 설명을 필요로 하지 않는 것이야말로 모방의 완전성을 나타낸다. 그에 반해 모방을 지향하는 악기는 외적인 설명이 필요하다. 이러한 외적인 설명이 없으면 애초에 그것이 무언가를 '묘사'하고 있다는 것조차 사람들에게는 밝혀지지 않는다. 이는 '모방하는 것'이나 '묘사하는 것'이 회화에서는 본질을 구성하고 있는 데 반해, 기악에서는 고유한 본질을 이루고 있지 않다는 의미이다. 그러므로 기악을 모방적으로 파악하는 것은, 이중적인 의미에서 기악을 비非자율적인 것으로 간주하게 된다. 그 이유는 첫째 그것은 기악을 외적인 설명과 관계되도록 하기 때문이며, 둘째로 이러한 외적인 설명은 기악이 특정한 부분의 모방만 설명하기 때문에 기악의 전체성을 파괴하여, 그것을 여러 부분의 오합지졸로 간주하지 않을 수 없기 때문이다.[21]

그러나 설사 특정한 대상과 감정은 모방할 수 없다 해도 어떠한 기분이라면 모방할 수 있지 않을까? 음악을 듣고 우리가 어떠한 기분을 느낀다는 것은 음악이 그러한 기분을 모방하고 있다는 의미 아닐까? 스미스는 "음악이 이른바 주문에 의해 음악 자체의 성질, 기질과 조화된 특정한 기분으로 우리를 유혹하고 매료한다"[82]라고 인정한다. 즉 기악은 그 음향의 '연속과 결합'이라는 형식적인 특질(음의 높낮이, 완급의 조합)을 '기분'의 특질에 이른바 형식적으로 대응시

킴으로써 듣는 이에게 특정한 기분을 불러일으킬 수 있다.[83] 그러나 기악의 이러한 형식적인 대응은 '엄밀하게는 모방'이 아니다.[84]

성악, 회화, 무용은 타인의 기쁨, 차분함, 우울함에 대한 공감 sympathy을 통해서 우리를 〔이러한 기분으로〕 이끌지만 기악은 이러한 방식으로 우리를 이 각각의 상태로 이끄는 것이 아니다. 기악은 그 자체로 쾌활하거나 차분하거나 혹은 우울한 대상이 되며, 정신mind은 정신이 주목하는 대상〔=기악곡〕에 대응하는 기분 혹은 상태the mood or disposition를 자연스럽게 지니는 것이다. 우리가 기악에서 느끼는 것은 모두 본원적 감정original feel-ing이지 결코 공감하는 감정sympathetic feeling은 아니다. 즉 그것은 우리 자신의 기쁨, 차분함, 우울함이며, 타인의 기분이 〔우리 자신 속에서〕 반사된 것reflected disposition of another person은 아니다.[85]

모방적인 장르든 비非모방적인 장르든 예술은 '우리를' 어떤 종류의 '기분으로 끌어들인다.' 그러나 스미스는 이처럼 어떤 종류의 기분으로 '끌어들이는 것'을 공감이라 부르지 않는다. 공감이라는 말은 보다 한정된 의미에서 사용된다.

스미스에 의하면 예술작품을 향수함으로써 환기되는 감정은, 예술이 모방적인 장르인지 여부에 따라 아래와 같이 구별된다. 원상-모상 관계가 성립되는 모방적인 장르(성악, 회화, 무용)는 하나같이 어떤 인물을 모방한다. 그러므로 여기서는 원상이 되어야 할 '타자'가

전제된다. '기쁨'이라는 감정을 예로 든다면 기뻐하는 것은 원상인 타자이지 모상이 아니다. 이처럼 모상인 예술작품이 우리에게 감정을 불러일으킨다면 우리의 이 감정은 모방을 통해 원상인 타자에게 향하게 된다. 이러한 감정의 특징은 '공감적인 감정'이다. 그에 반해 기악에서는 이러한 원상-모상 관계가 성립하지 않는다. 예술가는 어느 타자를 모방하고자 하는 게 아니라 '그 자체'로 기분 좋은 대상으로서 기악곡을 만들어내고자 한다. '기쁨'이라는 감정을 예로 든다면, 기악 그 자체가 즐거운 대상이다. 그러므로 이러한 예술작품이 우리에게 감정을 불러일으킨다면 우리가 느끼는 감정은 어떤 원상과 결부된 '공감'이 아니라 '우리 자신의' 감정인 것이다. 그러므로 '공감적-본원적'sympathetic-original이라는 대립은, 타자(의 감정)를 지시하는지 여부에 달렸다. 회화繪畫에서 '표정'을 담당하는 것은 '회화에 묘사된 인물'이지만, 기악곡에는 원상-모상의 관계가 결여되어 있으므로, 그 자체가 어떤 표정(즉 감정적 가치)을 띤다.[86]

이렇게 기악의 모방성을 부정한 스미스는 다음으로 "예리하게 분석하는 것보다는 강력하게 느끼고 받아들이는 것에 뛰어난 저작자인 제네바의 루소 씨"[87]의 음악 모방 이론을 검토한다. 스미스는 루소의 『음악사전』의 항목 '모방'에서 한 구절을 직접 영어로 번역한다. "음악은 (청각에 호소함에도 불구하고) 모든 사물을 오직 시각에 의해서만 지각할 수 있는 대상마저 모방한다. …… 음악가는…… 이러한 (바다의 파도, 큰불, 황야의 공포 등) 대상의 어느 쪽도 직접적으로 묘사하고자 하지 않고, 정신이 이들 대상을 봤을 때 느끼는 것과 동일한 운동을 정신 속에 불러일으키고자 한다."[88]

루소의 이러한 주장에 대해 스미스는 다음과 같이 반론한다.

루소의 지극히 웅변적인 이러한 서술에 대해서 나는 다음과 같이 말하지 않을 수 없다. 즉 오페라의 무대장치와 연기가 수반되지 않는 한, 무대 화가와 시인 어느 쪽 혹은 양쪽의 도움이 따르지 않는 한 오케스트라의 악기는 여기서 [루소에 의해] 그것으로 귀결될 만한 어떤 효과도 불러일으킬 수 없을 것이라고.[89]

스미스와 루소는 악기가 "정신에 갖가지 기분과 상태를 불러일으키고 변화시키는 힘을 지닌다"[90]라고 생각하는 점에서 일치한다. 두 사람의 논의를 가르는 것은 기악이 불러일으키는 효과를 '모방'으로 간주하는지 여부다. 루소와 같이 정념의 환기를 '표현' 혹은 '모방'으로 파악하면 이 정념은 어떤 타자에게로 귀속된다. "선율에서 음향은 우리에게 단순히 음향으로서 작용하는 것이 아니라 우리의 정념이나 감정의 기호signe로서 작용한다. 이리하여 선율에서 음향은 우리 안에서 그것이 표현하는 [마음의] 움직임을 불러일으키고 우리는 그 움직임의 상像을 이 음향 속에서 재인식한다. ……소리라는 기호가 당신의 귀를 치면 그것은 곧바로 당신과 닮은 존재를 당신에게 고지告知한다."[91] 루소에 의하면 음향은 '선율'로서는 정념의 '기호' 혹은 '상'이며 그 범위에 한해서 정념을 모방한다. 그에 따라 듣는 이는 선율 속에 타자의 존재를 알고, 그 타자에 대한 공감을 통해 선율 속에서 모방된 타자의 정념을 스스로 느끼게 된다. 그에 반해 스미스는 악기가 불러일으킨 정념에서 이러한 타자와의 관

련을 부정한다. 즉 그는 루소와는 달리 기악에서 기호성을 인정하지 않는다. "기악이 만들어내는 효과가 어떠한 것이든 선율과 화성의 직접적 효과이지, 선율과 화성에 의해 기호 표시signify되어 지시된 다른 무언가에서 유래하는 효과인 것은 아니다. 선율과 화성은 애초에 어떤 것도 기호로 표시하거나 지시하지 않는다."[92] 이는 또한 동시에 루소가 음악을 파악할 때의 이중 시점, 즉 '음향으로서'의 시점과 '정념이나 감정의 기호로서'의 시점을 스미스가 부정한다는 의미이다. 루소에 의하면 음향은 '음향으로서' 파악될 때는 '화성'이고 '정념, 감정의 기호로서' 파악될 때는 '선율'이다. 그러나 이러한 이분법은 스미스가 택한 것이 아니다. 스미스에게는 '선율'뿐 아니라 '화성'도 '기호 표시'와 결부되지 않는다. 그러므로 루소가 화성에서 인정하고 비판했던 형식화에 대한 경향성을 스미스에게는 악기 일반의 원리로 향상된다.

기악의 작용을 그 형식성에서 구하는 스미스에게 남겨진 과제는, 기악의 형식성이 루소가 우려하듯 음악의 탈脫정신화로 귀결되는 것은 아닌가라는 물음에 대답하는 것일 터이다. 확실히 스미스는 기악보다 성악이 뛰어나다는 인식을 당시 사람들과 공유하고 있었다. "기악은 어떤 모방이 없어도 상당한 효과를 지닐 수 있다. 확실히 기악이 심정과 감정에 미치는 힘은, 성악의 그것에 비해 훨씬 못 미치는 것임은 의심할 여지가 없다고 할 수 있지만 그럼에도 기악은 상당한 힘을 가지고 있다."[93] 그러나 그가 역점을 두고 논의하는 것은, 기악이 성악에 뒤떨어진다는 것을 강조하는 것이 아니라 오히려 기악이 작용하는 크기를 강조하는 것이다. 즉 그는 기악에 대한 성

악의 우위라는 당시의 일반적 관념에 따르면서도, 기악이 커다란 작용력을 지닐 수 있다는 것을 입증하고자 했다.

기악곡은 그 자체로 모방 혹은 그 밖의 수단에 의해 어떠한 대상도 지시하는 법 없이 정신의 모든 능력을 완전히 지배한다. ……
매우 다양하고 기분 좋은 선율적인 여러 음이, 공시적共時的이고 연속적으로 배열, 집성되어 완결된 규칙적 체계complete and regular system를 구성한다면, 정신은 그것을 관조함으로써 실제 단지 매우 큰 감성적 쾌를 향수할 뿐 아니라 지극히 고차원적이고 지적인 쾌도 향수한다.[94]

선율과 화성으로 구성되는 기악곡은, 모방되는 대상에서 독립적으로 이루어지므로 바깥 세계와의 관계가 단절되어 부득이하게 이른바 자율적인 존재가 된다. 이러한 조건 아래서 기악에 가치를 부여하는 것은 '모방되는 대상의 가치'나 '모상의 가치'도 아니고 "그 자체에서 유래하는 독자적이고 탁월한 가치"[95] 외에는 있을 수 없다. 성악에서 확인된 세 가지 가치 중에 기악에서는 오로지 제3의 가치만이 인정된다. 그와 대응해서 기악곡을 듣는 이는 그것을 어떤 타자의 감정에 결부하는 것이 아니라 그 자체로 파악하고 그 자체로 완결된 구성체, 즉 '체계'로서 듣고 이해해야 한다.[22] 구체적으로 말하자면 듣는 이의 작업은, 이미 울려 퍼진 음형音形을 '기억'하면서 다음에 울려 퍼질 음형을 '예견'하는 데 있다.[96] 이와 같이 기악은 악곡 구성이라는 형식적인 측면에 대한 고도의 지성적인 주의력이

필요하고, 그에 수반해 기악의 쾌도 지성적인 것이 된다. 그러므로 기악은 이러한 지적인 주의력을 산만하게 하는 듯한 불순한 요소, 즉 바깥 세계와의 모방적인 관계를 배제하게 된다. "이처럼 기악의 완전한 합주에는 어떠한 것도 수반될 필요가 없을 뿐 아니라 또한 그것이 허락되지 않는다. 거기에 노래나 무용이 수반되면 …… 그것은 우리의 주의력을 높이는 대신 주의력을 어지럽히고 만다."[97]

여러 음의 '결합'combinaison[98]에서 음악의 원리를 추구하는 입장이 음악을 비非정신화한다고 비판한 루소는, 음향을 그 자체로서가 아니라 정념의 기호로 파악해야 한다고 말하며 음악의 모방성을 주장했다. 스미스의 기악 이론은 이러한 루소의 논의를 뿌리부터 뒤집는다.

음악의 의미는 그 자체로 완결되어 있으며complete in itself, 그것을 설명하는 해설항을 필요로 하지 않는다. 이러한 음악에서 주제subject라 불리는 것은 …… 다름 아닌 여러 음악의 주요한 결합leading combination—음악이 종종 거기로 되돌아가서, 음악의 일탈과 변용digressions and variations까지 그것과 항상 친근성affinity을 가지고 있을 때의 음형音形—이다. 그것은 시 혹은 회화의 주제라 불리는 것과는 완전히 다르다. 후자의 주제는 시와 회화에 있는 것이 아니라 …… 〔말과 색채의〕 결합과는 완전히 구별되는 것이다. 즉 기악 작품의 주제는 이 작품의 일부임에 반해 시와 회화의 주제는 이들의 일부를 이루고 있지 않다.[99]

여기서 기악의 비非모방성은 자기 완결성의 이념으로 열매를 맺는다. 기악에서 의미의 자기 완결성이란 모상이 원상과 완전히 분리됨으로써 더 이상 원상을 지시하지 않고, 바로 그 자체로 자기 자신의 세계를 구성하는 것이다. 그러므로 기악곡의 주제는 기악곡 밖의 사건이 아니라 악곡 그 자체에 있으며 이 악곡을 구성하는 주요 원리를 이룬다.[23] 그에 반해 시나 회화의 주제는 그 말이나 색채의 '결합'에 있는 것이 아니라 외부 세계로 열려서 원상 속에 추구된다.

이 절의 논의를 되짚어보자. 조각과 회화, 음악을 논하는 스미스의 예술론이 『모방적인 기술이라 불리는 것에서 생기는 모방의 본성에 대해서』라는 제목을 붙인 것에서 나타나듯, 스미스에게 '모방'이란 예술 일반을 다른 기술과 구별하는 변별적인 특징이다. 그러나 조각에서 회화, 그리고 회화에서 음악(성악)으로 전개되는 그의 논의는, 모상이 원상에서 상대적으로 자립하는 과정을 보여준다. 즉 조각의 가치는 기본적으로 '모방되는 대상'에서 유래하지만, 회화의 가치는 '모방되는 대상'뿐 아니라 '모상'에서도 유래한다. 음악(성악)에서는 이들 두 가지 가치에 더해 제3의 가치 즉 '그 자체에서 유래하는 독자적이고 탁월한 가치'가 인정된다. 이러한 장르의 전개는, 한편으로는 가치 원천의 다양화를 의미하지만 다른 한편으로는 '모방하는 것'과 '모방되는 것'의 불일치가 증대되는 것, 다시 말하면 모방성이 감소하는 것을 뜻한다.

그렇다면 이러한 전개를 궁극까지 밀고 나가면 어디에 귀결할까? 거기에는 모방성을 전혀 지니지 않는 장르가 요청될 것이다. 그리고 그 장르에서 원상-모상 관계가 부정되는 이상, 제3의 가치만

이 가능하게 되며 가치의 원천은 일원화될 것이다. 스미스에게 기악이란 그야말로 그러한 장르이다. 그러나 이 장르는 애초 스미스가 이 논고에서 다루던 '모방적인 기술이라 불리는 것'이 아니다. 스미스의 『모방적인 기술론』은 음악론에서, 성악에서 기악으로 논의를 진행하는 단계에 이르러 그 본래의 논술 대상에서 벗어난다. 그가 성악이 기악보다 작용력에서 뛰어나다고 반복해서 말하는 이유는[100] 그가 전통적인 음악관을 계승했을 뿐만 아니라, 모방성을 예술의 변별적인 특징으로 간주하고 있었기 때문이라고 할 수 있다.

그러나 이렇게 기악을 파악하는 방법에서 자율적인 예술이라는 근대적인 예술관이 배태된다. 확실히 "그 자체로 완결되어 있다"[101]라는 자기 완결성의 이념은 예술을 '모방적'인 것으로 파악하는 스미스의 기본적 구상에서 벗어난 것이라고 할 수 있다.[24]

그렇다면 어째서 근대적인 예술관이 일단 기악에 관한 논의에서 나타날까? 그것은 기악이 어떠한 대상도 모방하지 않는다는 부정적인 계기 때문이다. 더 정확히 말하면, 기악이 어떤 대상을 모방하는가 아닌가 하는 사실이 아니라, 기악을 모방적인 것으로 파악하는가 아닌가 하는 이해 방식이 중요성을 지닌다. 기악을 성악 혹은 담론에 입각해 파악하는 것이 아니라,[25] 기악을 그 자체로서 파악한다는 관점이 성립할 때, 기악의 비非모방성 자체가 주제로 대두된다. 그리고 기악의 비非모방성이 단지 결함이나 결여가 아니라 오히려 기악의 불가피한 계기로 이해될 때, 기악은 자연모방설의 전통과는 이질적인 차원으로 옮겨간다. 모방해야 할 대상에서 자립한 기악은 오로지 자기 자신 속에서 형성 원리를 구하지 않을 수 없다. 기악은 그

형식성으로 인해 '그 자체에서 유래하는 가치'를 지닌 자율적 존재가 된다.

여기서 루소의 논의를 상기해보자. 확실히 루소 또한 '화성'에서 음악의 형식성을 간파하고 있었다. 그러나 그에게 화성의 형식성은 그 자체로서는 부정적 요인에 불과했다. 그는 화성이 선율의 '억양'을 생기 있게 할' 가능성은 인정했지만, 화성이 선율의 모방성에서 자립적으로 전개되는 것은 음악의 비非정신화라 하여 부정했다. 다시 말해 그는 모방되는 대상에서 완전히 자율적인 형식성을 인정하지 않았다.[26] 그에 반해 스미스는 "공시적이고 연속적으로 배열, 집성"된 "여러 음의 결합"으로 이루어진 "완결된 체계"로 기악을 정당화한다.

스미스가 『모방적인 기술론』에서 더 이상 모방적이지 않은 기악을 논하면서 보여준 것은 다름 아니라, 원상을 지시하는 기호임을 그만두고 그 자체에서 유래하는 가치를 지닌 존재로 정당화되는 예술작품이라는 이념이다. 이리하여 예술의 매체에 고유한(즉 묘사 대상으로 환원되지 않는) 차원이 승인되고 매체의 '결합'에서 예술 표현의 특질이 추구된다.

3. 자기 자신과 장난하는 언어

우리는 지금까지 회화론과 음악론에 입각해 형식주의적 예술관이 성립하는 경위를 검토했다. 마지막에 남겨진 과제는 시론에 입각해 형식주의적 예술관의 성립 과정을 밝히는 것일 터이다.

이 과제에서 중요한 논고로는, 노발리스가 만년에 집필한 「독백」(집필 연도 불명)[102]을 꼽을 수 있다. 이 글은 언어의 자율적 성격을 지극히 독자적인 문체와 문장 표현을 통해 주관적으로 논한 것이기 때문이다.

전체적으로 단락이 나뉘지 않고 열네 개의 문장으로 이루어져 있다(하이픈 뒤에서 대문자로 시작되는 부분을 새로운 문장의 시작으로 간주한다). 이 문장들은 크게 세 부분을 이루고 있는데, 첫 번째 부분(첫 번째 문장에서 일곱 번째 문장)에서는 언어에 관한 일반적인 사고방식과 대비되어 노발리스의 언어관이 논해진다. 두 번째 부분(여덟 번째 문장에서 열두 번째 문장)에서는 노발리스의 언어관이 수학 공식과 연관되어 파악되고, 세 번째 부분(열세 번째~열네 번째 문장)에서는 위에 서술한 언어관과의 관계에서 진정한 시인 본연의 자세를 해명한다.

말장난 혹은 '언어의 진지한 측면'

「독백」은 다음 문장으로 시작한다.

> 무릇 말하는 것과 쓰는 것에 관해um 말하자면, 그것은 어리석은
> 일närrische Sache이며, 〔그도 그럴 것이〕 진정한 회화會話란 단순
> 한 말놀이〔말장난〕Wortspiel이다〔이므로〕.

「독백」의 주제―즉 노발리스의 독백이 둘러싸고um 이루어지는
주제―그것은 '말하는 것과 쓰는 것'이다. 그런데 그것이 실제로는
'단순한 말놀이＝말장난Wortspiel'에 불과하며 결코 진지한 작업이
아니라고 노발리스는 서술한다.[27] 그는 「독백」에서 (뒤에 살펴보듯) 무
엇이 진지한가를 주제로 하여, 그것을 이중 시점으로(즉 일반적인 시점
과 자신의 시점에서) 파악한다. 일반적인 시점에서 보자면 Spiel 즉, 오
락, 유희, 놀이는 진지한 의도를 결여한 행위다. 이 때문에 그것은
'어리석은 일'로 여겨진다. 그러나 노발리스가 여기서 회화會話에
'진정한'이라는 형용사를 부여했다는 점에 주의하자. 일반 사람들은
회화란 말장난과 달리 진지한 일이라고 생각하고 있으나, 노발리스
에 의하면 이러한 회화는 '진정한 회화'가 아니다. '진정한 회화' 혹
은 '말하는 것과 쓰는 것'은 진지한 일이 아니라 단순히 '어리석은
일'에 불과한 것이다. 왜 노발리스가 군이 이러한 '어리석은 일'을
몸소 실천하는가 하는 물음에 대한 답은, 「독백」의 전문全文을 통해
서 찾아야 한다.

사람들Leute은, 자기들이 사물을 위해um der Dinge willen 말하는 것이라고 생각하고 있으나, 실소를 금치 못할 이러한 오류에는 다만 감탄할 뿐이다.

두 번째 문장은 왜 사람들이 '말하는 것과 쓰는 것'을 진지한 일로 간주하고 있는가를 밝힌다. 일반적인 언어관에 따르면 '말하는 것과 쓰는 것'에는 어떤 일정한 목적—즉 어떤 사물에 대해 말한다는 목적—이 있다. '사물을 위해'um der Dinge willen라는 어법은 언어 표현이 그것과는 별개의 (즉 언어의 외부에 있는) 목적을 수행하고 있다는 의미이다. 언어는 그 외적인 목적으로 인해 단순히 '어리석은 일'이 아니라 진지한 행위가 될 것이다.

그런데 노발리스는 이러한 생각을 '실소를 금치 못할 오류'Der lächerliche Irrtum라고 비난한다. 그렇다면 언어의 참된 본연의 모습은 어떠한 것일까?

그야말로 언어에 있어서의 본래적인 것, 즉 언어는 오로지 자기 일에만 신경 쓴다bekümmern는 것을 누구도 모른다.

세 번째 문장에서 노발리스는, 언어의 자기반성성이 사람들에게는 알려지지 않은 사태라고 지적한다. 우리는 여기서 서두의 첫 번째 문장에서 노발리스가 '말하는 것과 쓰는 것'을 '어리석은 일'이라 부른 이유를 어느 정도 이해할 수 있다. 외적인 목적이 없는 언어는 바깥 세계와 괴리되어 그야말로 단순한 '놀이=장난'이 될 것이다.

왜냐하면 참조되어야 할 세계와 관계하지 않는 언어는 (진리의 대응설에 따른다면) 어떠한 진리(혹은 진위)와도 결부되지 않을 것이기 때문이다. 그런데 노발리스는 '놀이=장난'인 '언어'에서라야 '진리'가 나온다고 다음 문장을 잇는다(네 번째~다섯 번째 문장).

그러므로 〔=언어가 오로지 자기 일만 신경 쓰는 까닭에〕 언어는 이렇게도 경탄하지 않을 수 없는 결실 풍부한 신비이며, 그리고 〔그 결과〕 어떤 이가 오로지 말하기 위해서만 말할 때, 그 사람은 그야말로 가장 훌륭하고 독창적인 진리die herrlichsten, originellen Wahrheiten를 말하게 된다, 그에 반해 어떤 이가 어떤 규정된〔특정한〕 것에 대해 말하려는 의지를 보인다면wollen, 변덕스러운 언어는 그에게 실소를 금치 못할 전도轉倒된 것을 말하게 한다.

언어가 '신비'인 이유는, 그것이 외부 세계를 참조하는 일이 없기 때문이다. 그러나 이 신비의 언어는 결코 무의미한 존재가 아니다. 그것은 오히려 '결실 풍부한' 신비다. 왜냐하면 사람은 자기반성적인 언어를 말할 때, 즉 "오로지 말하기 위해서만 말할 때", "가장 훌륭하고 독창적인 진리를 말하게" 되기 때문이다(여기서 비로소 노발리스는 이야기되는 내용을 언급한다). 대관절 어째서 '말하기 위해 말하는' 사람, 즉 말하는 것 그 자체를 목적으로 언어 속에 침잠하는 사람은 진리를 말할 수 있을까? 이 의문은 여기서 이야기되는 '진리'란 무엇인가 하는 물음과도 별개의 것이 아니다.

네 번째 문장은 다섯 번째 문장과 병행 관계에 있다. 일반 사람들은 '어떤 규정된[특정한] 것에 대해 말하려는 의지를 보인다'(이는 두 번째 문장의 '사물을 위해 말한다'는 사태와 대응된다). 그런데 노발리스에 의하면 이 '의지'는 실현되지 않는다. "변덕스러운 언어는 그 사람에게 실소를 금치 못할 전도轉倒된 것을 말하게 한다"라고 서술했듯 어떤 특정한 사정을 말하려는 의지를 가진 사람은 이른바 언어(의 말놀이)에 놀아나고, 자기가 의도한 것과 다른 '실소를 금치 못할……것'을 말하도록 해버린다는 것이다. 즉 이 사람은 언어를 자기 의지로 조작할 수 있는 도구로 간주하고 있음에도 불구하고, 실제로는 언어를 조작할 수 없으며 오히려 언어에 조작당한다. 그리고 언어를 자기 의지로 조작할 수 있는 도구로 이용할 수 없다는 것을 눈치챈 사람은 언어에 불신감을 표명하게 될 것이다(여섯 번째~일곱 번째 문장).

거기서 또한 이렇게 많은 진지한 사람들이 언어에 대해 품는 증오도 생긴다. 이들은 언어의 못된 장난Mutwille은 알아차리지만, 그럼에도 경멸해야 할 잡담이 언어의 한없이 진지한 측면die unendlich ernsthafte Seite이라는 것은 알아차리지 못한다.

언어에 불신감을 느끼는 것은 '진지한 사람들', 즉 언어를 '사물을 위해' 이용하려는 의지가 있는 사람들이다. 진지한 사람들은 자기의 의지가 달성되지 못하는 것을 알게 되고, '언어의 못된 장난'을 눈치챈다. 그러나 진지한 사람들은 유용성의 세계에 머물기 위해 '언어의 못된 장난'을 진지하지 않은 것으로 간주하지 않을 수 없다.

그런데 노발리스는 이 진지하지 않은 것(즉 '잡담'이라 경멸당하는 것)을 '언어의…… 진지한 측면'으로 간주한다. 노발리스가 꾀하고 있는 것은 '진지함-진지하지 않음'이라는 평가의 전도轉倒이다.

여기서 다시 첫 번째 문장으로 돌아가보자. 노발리스는 '말하는 것과 쓰는 것'은 '어리석은 일'이라고 말하고 "진정한 회화會話란 단순한 말놀이〔말장난〕"라고 단언하고 있으나, 진지한 사람들에게 진지하지 않은 것으로 여겨지는 놀이―여기서 말하는 '잡담'―야말로 진정으로 진지한 언어의 측면을 이룬다. 그렇다면 첫 번째 문장의 후반부는 주어와 술어를 바꾸어서 "〔진지하지 않은 것으로 보이는〕 단순한 말놀이는 〔전적으로 진지한〕 진정한 회화이다"라고 말하는 것도 가능할 것이다.

이리하여 「독백」의 제1부는 하나의 원환 구조를 이루며 끝이 난다.

언어와 그 음악적인 정신

제2부는 다음과 같이 시작된다(여덟 번째 문장).

언어에 관해서는, 수식數式에 관한 것과 다름없는 것이 성립한다는 사실 사람들Leute에게 이해시킬 수 있다면 좋으련만*.

제2부의 주제는 진정한 언어의 움직임을 수학 공식과의 유비로

* Wenn man den Leuten nur begreiflich machen könnte, dass es mit der Sprache wie mit den mathematischen Formeln sei-/

밝히는 것이다. 위 문장의 '사람들'은 제1부의 '사람들'(두 번째 문장), '많은 진지한 사람들'(여섯 번째 문장)을 가리킨다.

아홉 번째 문장부터 열한 번째 문장(마침표 없이 오로지 하이픈에 의해 문장이 이어진 경우에는 내용에 따라 구분해서 세었다)은 수식에 대해 논한다. 이것은 모두 직설법으로 이야기되고 있으며, 사실을 인정한다는 태도를 취한다.

수식mathematischen Formeln은 그 자체로 하나의 세계를 이룬다 eine Welt für sich ausmachen. —수식은 오로지 자기 자신과 장난하며nur mit sich selbst spielen, 자기가 경탄해야 할 자연 본성밖에 표현하지 않는다. 그러나 바로 그 때문에, 그것은 이렇게도 표현으로 가득 차 있다—[즉] 바로 그 때문에 수식 안에 여러 사물의 불가사의한 관계의 장난Verhältnisspiel이 반영된다. 수식은 그 [외적인 자연에서의] 자유에 의해서만 자연의 일환[=구성요소] Glieder이며, 단지 그 자유로운 움직임 속에서만 세계영世界靈 (Weltseele)은 모습을 나타내고, 이 세계영은 수식을 여러 사물의 정묘한zart 척도와 개요로 바꾼다.

첫 문장(아홉 번째 문장)은 수식에 대한 최종적인 정의이며, 그것을 설명하는 것이 다음 두 문장(열 번째, 열한 번째 문장)이다. 거기서는 수학 공식의 두 가지 측면이 지적된다.

첫 번째 측면은 수식이 타자에게서 자유롭다는 점이다. 수식은 수와 수학기호로 이루어지지만, 그 어느 것도 현실의 특정한 사물을

지시하지 않는다. 이 점이야말로 수식이 자유롭다는 의미이다. 수식은 오로지 '자기 자신과 장난하는' 것에 불과하고, 일정한 수학적 비례 관계를 바탕으로 자기 자신의 관계―수식의 '경탄해야 할 자연 본성'―만 표현한다. 이 점에서 수식은 형식적이다. 그러나 그렇다고 해도 수식은 그 내용에 관해 공허한 것은 아니다. 노발리스는 수식의 두 번째 측면으로 그 안에 "여러 사물의 불가사의한 관계의 장난이 반영되는" 것을 든다. 즉 수식은 형식적이기는 하지만 동시에 세계 전체를 반영한다. 게다가 이 형식성이라는 첫 번째 측면과 세계의 반영이라는 두 번째 측면은 확실히 대립하는 듯 보인다고 할 수 있지만, 실제로는 첫 번째 측면이 역설적으로 두 번째 측면을 가능케 한다. 노발리스는 '바로 그 때문에'eben darum라는 표현을 두 번 사용했는데, 그것은 첫 번째 측면과 두 번째 측면의 가깝지도 멀지도 않은 관계를 나타내기 위해서다.

그리고 이 두 가지 측면을 통일적으로 파악할 때, 처음의 "수식은 그 자체로 하나의 세계를 이룬다"라는 명제가 생긴다. 즉 수식은 그 형식성으로 인해 개개의 대상을 지시하지 않고 오히려 스스로 자율적으로 하나의 세계를 구성(구축)할 수 있다.[28]

여기서 노발리스는 제1부의 첫 번째 문장에 썼던 '장난'Spiel―거기서는 '말장난'Wortspiel이라는 어형이었는데―이라는 말을 다시 사용했다. 언어 본연의 모습을 설명하기 위해 수식을 인용한 노발리스는 앞서 제1부에서 진정한 언어를 '말놀이=말장난'이라고 규정했으므로 수식에서도 '장난'의 측면에 착목한다. 수식은 '오로지 자기 자신과 장난함'으로써, 즉 기호 상호의 관계에 의해 의미를 지니

게 된다. 나아가 이러한 수식의 특질은 수식에 의해 표현되는 세계의 특질 속에 반영된다. 즉 노발리스에 의하면 '여러 사물의 불가사의한 관계의 장난'이 수식의 장난 속에 반영된다. '반영하는 것-반영되는 것'이 모두 Spiel이라는 본연의 모습이 되는 것이다.

제2부의 후반에서 노발리스는 이상의 수식에 관한 고찰을 언어에 적용한다(열두 번째 문장).

> 언어Sprache에 관해서도 다름없는 것이 성립한다—언어의 운용 Applikatur, 그 박자Takt, 그 음악적 정신musikalischer Geist에 대한 섬세한 감각을 지닌 사람, 언어의 내적인 자연 본성의 섬세한 작용zarte Wirken을 자기 내부에서 듣고 이러한 〔언어의 자연 본성의〕 작용에 따라 자신의 혀와 손을 움직이는 사람, 그 사람은 예언자일 것이지만, 그러나 그에 비해 이를 알고는 있으나 언어에 대해 충분히 귀와 감관Sinn을 지니지 않은 사람은 〔이 논고에서 나타난〕 이러한 진리와 같은 진리를 쓰기는 하겠지만, 언어 자체에 놀아나서 마치 카산드라가 트로이아의 사람들에게 조소당했듯 〔그 사람도〕 사람들에게 조소당할 것이다.

이 문장은 '그에 비해'를 사이에 두고 두 개의 명제로 이루어져 있다. 전반은 긍정적 명제인 데 비해 후반은 부정적 명제이다.

전반에서는, 수식과의 관계에서 완전한 유비가 확인될 만한 (진정한) 언어에 대해 논한다. 이미 노발리스는 "어떤 규정된 〔특정한〕 것에 대해 말하려는 의지를 보이는" 것의 오류를 다섯 번째 문장에

서 논하고, 네 번째 문장에서는 "단지 말하기 위해서만 말하는" 것의 필요성을 논했다. 이들 부분과 수식의 "경탄해야 할 자연 본성"의 표현성에 대해 논한 부분(열 번째 문장)을 합해서 읽으면 "말하기 위해 말한다"라는 언어의 자기반성성과 '언어의 내적인 자연 본성'과의 관계가 밝혀질 것이다.

일반인들은 언어를 단순한 도구로 사용하고, 그 도구를 사용해 특정한 외적 대상을 지시하고자 한다. 그때 도구는 투명한 것으로 간주되며 도구 자체의 '자연 본성'으로 주의가 향하는 일이 없다. 그런데 노발리스에 의하면, 진정한 언어란 그 '내적인 자연 본성'을 통해 '작용한다=활동한다Wirken*' 다시 말해 사람이 언어의 '자연 본성'에 주의를 돌릴 때 비로소 언어는 진정한 본연의 모습으로 나타난다.[29] 이리하여 자기 의지에 의해 언어를 도구로 다루는 사람이 아니라, 오히려 "언어의 내적인 자연 본성의 섬세한 작용을 자기 내부에서 듣고 이러한 〔언어의 자연 본성의〕 작용에 따라 자신의 혀와 손을 움직이는" 사람이야말로, 혹은 첫 번째 문장의 말을 이용하면 '말놀이=말장난'에 몸을 맡기는 사람이야말로 진정으로 말하는 사람이라는 것이 명확해진다.

여기서 주목해야 할 것은, 언어의 매체성, 언어의 자연 본성을 논할 때 노발리스가 "언어의 운용運用, 그 박자, 그 음악적 정신"이라는 표현을 이용해 언어를 '음악'과 결부했다는 점이다(참고로 '운용'이라고 번역한 Applikatur라는 단어에는 '손가락 사용', '운지법'이라는 의미가

* 여기서는 열두 번째 문장의 das Wirken을 받으므로, 동사형이 아니라 명사형으로 표기한다.

있다). 마치 음악에서 음향이라는 매체 자체가 표현적인 자연 본성을 지니고 있는 것처럼, 언어 또한 매체 그 자체를 통해 표현적이어야 한다고 노발리스는 논한다.[30] 그리고 이렇게 진정한 의미에서 말하는 사람이 '예언자'로 여겨지는 것은 이러한 진정한 언어가 현실에서는 인정되지 않고, 장래의 바람직한 언어 본연의 모습을 나타내기 때문일 것이다.

열두 번째 문장의 후반은 '그러나 그에 비해dagegen'라는 접속사로 시작되고, 전반과는 대조적인 상황이 서술된다. 그렇지만 여기서 논하는 것은 더 이상 다섯 번째 문장에서와 같이 "어떤 규정된 [특정한] 것에 대해 말하려는 의지를 보이는" 사람이 아니다. 여기서 주제가 되는 것은 이것—즉 언어의 자연 본성—을 알고 있는 사람이다. '이것'을 확실히 '아는' 것은 가능하지만, 그러나 그것을 안다고 해도 즉시 언어의 자연 본성의 작용을 "자기 자신 내부에서 듣고 이러한 [언어의 자연 본성의] 작용에 따라 자신의 혀와 손을 움직이는" 것이 가능한 것은 아니다. 이 열두 번째 문장 후반에서 주제가 되는 것은, 언어의 자연 본성의 작용에 대해 알고는 있으나 그에 대한 감수성이 결여된 사람인 것이다.

그런 사람은 확실히 진리—즉 이 「독백」에서 보여주는 것과 같은 진리—를 말하는 것이 가능하다. 여기서 진리에 '이러한'이라는 지시 형용사가 붙은 것은, 여기서 주제가 된 사람이 다름 아니라 바로 노발리스임을 시사한다. 노발리스는 언어의 자연 본성에 대해 '알고' 있음에도, 그러나 언어의 움직임에 몸을 맡길 수 없기에 '언어 자체에 희롱당하게' 되고[31] 결국은 누구에게도 이해받지 못한다.

이렇게 노발리스는 자기 자신을 카산드라―즉 트로이아의 멸망을 바르게 예언하고도 누구에게도 이해받지 못하고, 오히려 트로이아 사람들에게 조소당하고, (바른 예언을 했음에도) 예언자라고 여겨지지 못했던 카산드라―의 운명에 비유한다. 여기서 노발리스는 자신이 말하는 행위 그 자체를 반성할 수밖에 없다. 그것이 제3부의 주제를 이룬다.

의지와 필연의 틈새

제3부는 두 개의 문장으로 이루어져 있다. 우선 첫 문장을 검토해보자(열세 번째 문장).

나는 여기까지 시의 본질과 직무를 지극히 명확하게 서술했다고 믿지만, 그러나 나는 누구도 이것을 이해할 수 없음을 알고 있으며, 또 내가 정말 바보 같은 것was albernes을 말했다는 것도 알고 있다. 어째서 〔내가 매우 바보 같은 것을 말〕했는가를 말하자면 내게 이것을 말하려는 의지가 있었고, 그렇게 하면 어떠한 시詩 Poesie도 태어나지 않기 때문이다.

열세 번째 문장의 전반에 제1부, 제2부의 논의 목적이 '시의 본질과 직무'에 대한 해명이었다는 것이 드러난다. 여기서 노발리스는 비로소 '시'라는 말을 사용하고 있으나, 그것이 의미하는 것은 다름 아닌 언어의 자율적인 혹은 음악적인 사용이다.

후반의 논의는 열두 번째 문장을 이어받았다. 우선 노발리스는

"나는 누구도 이것을 이해할 수 없음을 알고 있다"라고 서술했는데 이는 열두 번째 문장의 "사람들에게 조소당할 것이다"라는 구절에 대응한다. 노발리스는 자신이 예언자에 적합하지 않다는 것, 다시 말해 시인에 적합하지 않다는 것을 자각하고 있다. 그러나 동시에 그는 "내가 정말 바보 같은 것을 말했다는 것도 알고 있다"라고 덧붙인다. 여기서 말하는 어리석음이란 무엇을 의미할까?[32] 이 어리석음은, 노발리스에 의하면 "내게 이것을 말하려는 의지가 있었다"에서 유래한다. 이 '의지'에 대해서는 이미 다섯 번째 문장에서 일반 사람들의 언어 사용과 결부되어 논해졌다. 즉 일반 사람들에게는 "어떤 규정된 [특정한] 것에 대해 말하려는 의지를 보인다면wollen", 노발리스는 그것이 언어의 타율화, 도구화를 초래하는 것이라 비판했다. 그러나 그렇다면 여기서 노발리스는 '언어의 본질과 직무'에 대해, 즉 언어의 자율성에 대해 말하고자 하고 있지만 그 자신이 사용하고 있는 '언어' 그 자체는 단순한 수단으로 폄하되는 것이다. 그런 관점에서 보면 노발리스는 일반 사람들과 동일한 오류를 범했다고 해도 좋다. 즉 노발리스의 「독백」에서는, 수식에서 성립할 만한 '표현되는 것'과 '표현하는 것'과의 대응 관계가 성립하지 않기 때문이다. 이리하여 노발리스는 자신이 시인, 즉 예언자가 아니라는 것을 의식하게 된다.

그러나 이어서 노발리스는 하나의 물음을 던지고(거기서 명확하게 대답하지 않고) 이 「독백」을 하나의 물음으로써(물음표에 의해) 끝낸다 (열네 번째 문장).

그러나 〔만일 다음과 같은 상황이 성립한다면, 즉—〕 만일 내가 말하지 않을 수 없는 것이라면, 그리고 이처럼 말하는 것에 대한 언어 충동Sprachtrieb zu sprechen이 내 안에 있는 언어의 영감, 언어의 활동성Wirksamkeit을 나타내는 징표라면, 그리고 또한 〔이상과 같이 말하고자 했던〕 내 의지가, 내가 이루지 않을 수 없었던müssen 것만을 의지한다면, 이것은 내가 그것을 알지도 못하고 믿지도 않은 채 최후까지 시로 있을 수 있고, 언어의 신비를 이해시킬 수 있을지도 모르며, 또한 나는 천명에 의한 작가일 것인데, 왜냐하면denn 작가란 필시 언어의 영감을 받은 사람이기 때문에〔—, 만일 이상과 같은 가정과 귀결이 성립한다면〕, 대관절 어떨까?

마지막 열네 번째 문장은 만일 …라면 …일 것이다wenn …, so …라는 가정-귀결을 나타내는 복문을, 더 나아가 문장 맨 앞에 놓이는 Wie라는 낱말이—"〔이상과 같은 가정과 귀결이 성립한다면〕 대관절 어떨까wie …?"라는 형식으로—테를 두른 복잡한 구문을 이루고 있다. '만일 ……이라면'wenn의 절은 세 부분으로 이루어지고, 귀결 절(위의 번역문에서는 '이것은' 이하)은 두 부분으로 이루어진다.*
'만일'로 시작한 세 절은 일관되게 말하려는 의지의 존재를 문제

* Wie, wenn ich aber reden müßte? und dieser Sprachtrieb zu sprechen das Kennzeichen der Eingebung der Sprache, der Wirksamkeit der Sprache in mir wäre? und mein Wille nur auch alles wollte, was ich müsste, so könnte dies ja am Ende ohne mein Wissen und Glauben Poesie sein und ein Geheimnis der Sprache verständlich machen? und so wär' ich ein berufener Schriftsteller, denn ein Schriftsteller ist wohl nur ein Sprachbegeisterter?

삼는다. 열세 번째 문장 끝부분에서 노발리스는 "내게 이것을 말하려는 의지가 있었다"라고 인정했으나 열네 번째 문장에서는 이 사실에 반反하는 가정을 한다. 그러므로 아래쪽의 문장은 (끝부분의 '왜냐하면denn……' 이하의 절—이것은 일반적 사실을 말하는 부분이다— 을 빼고) 가정을 나타내는 접속법 제2식으로 써어 있다. 확실히 '나'에게는 말하려는 '의지'가 있었다. 그러나 여기서 다음과 같은 가정도 허락될 것이다. 즉 '나'는 '말하지 않을 수 없기에' 말했다. 즉 '내 안'의 '말하는 것에 대한 언어 충동'이 나에게 말하게 한 것이지, 설사 거기에 나의 '의지'가 관여했다고 해도 그 의지는 "내가 이루지 않을 수 없었던 것에만" 있는 것이다. 즉 언어 충동의 발현에 의지가 있다는 가정이다. 물론 "내가 이루지 않을 수 없었던müssen 것"—즉 필연적인 것—에 관해 의지가 있다는 것은 통상적인 사고방식에 위반된다. 왜냐하면 필연적인 것은 그것에 의지가 없더라도 생기는 것이며, 동시에 필연적인 것에 의지로 변화를 주는 것은 애초부터 불가능하기 때문이다. 그러나 노발리스는 필연적인 것에 의지를 품는다는 역설을 통해, 언어를 도구로 하여 타율적으로 파악하는 관점에서, 언어를 자율적인 것으로 파악하는 관점으로 전환할 가능성을 찾아냈다.

그리고 노발리스에 의하면 만일 이러한 가정이 성립한다면, 거기서는 '내'가 말하는 것이 저절로 '시'가 된다는 귀결이 생긴다. 그것은 시의 본질에 대해 말하려는 의지를 갖는다는 것이 결국 언어를 단순한 수단으로 폄하해버린다면, 시로 있는다는 것*은 언어의 자연 본성, 언어의 매체성을 저절로 발현하는 것이며, '언어의 신비'를 사

람들에게 '이해시킬 수 있다는 것이기' 때문이다. 수식이라는 장난
속에 여러 사물의 관련이라고 하는 장난이 반영되듯이, 시 속에 시
의 본질(언어의 본질)이 반영된다고 환언해도 좋다. 만일 '내'가 그렇
게 말할 수 있다면, 그야말로 '나'는 '천명에 의한 작가'인 셈이다.
왜냐하면 "작가란 필시 언어의 영감을 받은 사람이기" 때문이다. 여
기서 이 마지막 절이 직설법 현재로 쓰였다는 점에 주목하자. 여기까
지 열네 번째 문장에 걸쳐 '내'가 말한 것에 대해 사실에 반反하는 가
정법과 거기서 귀결한 것을 말한 노발리스는, 이 가정-귀결의 정당
성을 마지막의 직설법 절에 의해 표현했다. 그렇지만 이 「독백」이 과
연 그러한 '시'인지 여부에 대해서는 아무 말도 하지 않는다. 이 물음
은 물음으로서 공중에 매달려 있다.

　필연적인 것에 의지가 있다는 역설, 그것은 앞 장에서 논한 자연
과 인위의 교차라는 문제와 함께 어우러져, 창조의 역설을 밝은 곳
으로 이끌어낸다. 노발리스의 「독백」이 물음표로 끝난 것은, 그의
시론試論이 이론적으로 제시하는 이러한 창조의 역설이 오로지 예
술 창조에서 실천되어야 할 것임을 시사한다. 그러나 이를 이론의
무력함으로 간주하는 것은 잘못일 것이다. 오히려 우리가 노발리스
의 「독백」에서 간파해야 할 것은 창조의 역설에 의해 이끌려 나온
사고의 궤적이어야 한다.

* 시로 있다는 것: 詩であるところのもの, that which is precisely poetry 혹은 what is precisely poetry라
는 의미. 굳이 우리말로 풀어본다면 '시로 있는 지점의 것'이라 할 수 있다.

에필로그

예술의 종언

위베르 로베르 〈폐허가 된 그랜드 갤러리의 상상도〉Vue imaginaire de la Grande Galerie du Louvre en ruines, 1798년경, 루브르 미술관

근대적인 예술관이 성립된 18세기는, 미술관을 비롯해 예술의 근간이 되는 근대적인 제도가 확립되어 가던 시대이기도 했다. 이러한 근대적인 예술관의 성립을 눈앞에 두고, 19세기 초에 헤겔은 '예술 종언론'을 제기했다. 그렇다면 종언을 선고받은 예술은 어떠한 예술일까? 예술에서 대관절 무엇이 종언된 것일까? 종언 후에 과연 무엇인가가 존재하는 것일까? 만약 무엇인가 존재한다면 대관절 그것은 무엇일까? '예술 종언론'은 어째서 헤겔 이후에도 반복적으로 제기되는 것일까? 에필로그에서는 이러한 물음에 답하고자 한다. 이 그림은 루브르 미술관의 개축에 관여했던 위베르 로베르Hubert Robert(1733~1803)가 세월이 흐르면서 폐허가 된 미술관의 미래 이미지를 유토피아적으로 그린 것이다.

18세기는 미학에 특별한 시대이다. '미학'이라는 학문이 18세기에 성립했기 때문만은 아니다. '예술'이라는 개념이, 혹은 예술의 근간이 되는 '창조성'과 '독창성', '예술작품'이라는 기본적인 개념이 모두 18세기 중엽에서 말엽에 걸쳐 성립했기 때문이다. 오늘날 이들 개념을 사용하지 않고서는 예술에 대해 말하는 것은 불가능하다. 그런 의미에서 우리는 18세기인의 후예이다. '반反예술'을 표방한 20세기의 예술운동이 창조성도 독창성도 구태여 부정했던 오브제를 낳은 것 자체가, 오히려 18세기 이래의 예술관이 뿌리 깊다는 사실을 증명한 것이다. 또한 오늘날의 눈으로 본다면 예술은 이러한 반反예술적인 운동까지도 자기 안에 거두어들일 정도의 포용력을 지닌 것으로 보인다.[1]

그런데 19세기 초, 헤겔이 '예술 종언론'으로 알려진 이론을 제기한다. 19세기라면 특히 소설이나 음악 장르를 중심으로 예술이 가장 번영한 시대 중 하나일 것이다. 그 시대가 개막할 무렵에 헤겔은 역설적이게도 '예술의 종언'을 선언했다.

이 이론은, 이미 헤겔이 살아 있을 때부터―특히 헤겔 강의의 청강자(작곡가 펠릭스 멘델스존 바르톨디Jakob Ludwig Felix Mendelssohn Bartholdy, 1809~1847 등의 예술가도 포함한다)에 의해―비난의 대상이 되었는데,[2] 그것을 새롭게 현대에 소생시킨 것이 헤겔주의자를 자칭한 아서 단토Arthur Danto(1924~)이다. '예술의 종언'이라는 주제가 그 종말론적 울림을 동반하면서 온갖 종언론 중에서도 오늘날 사람들의 관심을 유독 끌고 있는 까닭은, 20세기 전반의 이른바 아방가르드 운동에 의해 전통적인 예술관이 부정 혹은 파괴된 것과 관련하

여, 아니 그보다 1960년대 이후에 아방가르드 운동이 추락 혹은 종식한 이후의 혼돈스러운 예술 상황과 관련하여 '예술의 종언'이 많은 이들에게 절박하게 받아들여졌기 때문일 것이다.

물론 헤겔 이론은 단토가 주제로 하는 현대의 예술 상황과 직접 결부되지는 않는다. 아니 그러기는커녕, 엄밀히 말해 헤겔의 저작이나 강의록에서 '예술의 종언'이라는 표현은 눈에 띄지도 않는다. 실제로 헤겔은 결코 예술의 장래와 이어지는 존재 자체를 부정한 것이 아니기 때문이다. 그렇다고는 해도 그가 남긴 이론에서 '예술 종언론'을 (재)구성하는 것은 가능하며 또한 정당하기도 하다. 그리고 만약 이렇게 '예술 종언론'을 (재)구성한다면, '예술 종언론'은 단지 헤겔에게 고유한 이론이 아니라, 오히려 그와 동시대의 많은 이론가에게 공유되었고, 동시에 헤겔 이후에도 여러 이론가에 의해서 형태를 바꾸면서 거듭되었다는 사실이 밝혀진다. 이 책의 마지막 목표는 '예술 종언론'을 그 종말론적인 겉모습에서 해방하는 동시에, 거기서 진정으로 문제시되는 내용을 명백히 하고, '종언'이라는 개념이 근대 예술의 가능성 자체와 결부되어 있음을 보여주는 데 있다.

그러나 헤겔이나 헤겔 이후의 '예술 종언론'의 특색을 명백히 하기 위해서라도, 우선은 헤겔에 앞선 서양의 예술 이론에서 볼 수 있는 '예술 종언론'—이하에서는 이를 헤겔 및 헤겔 이후의 근대적인 예술 종언론과 대비하여 고전적인 예술 종언론이라고 부르기로 한다—의 특징에 대해서 살펴볼 필요가 있다.

아리스토텔레스의 목적론적 예술사관

서양의 예술 이론에서 '예술의 역사'를 처음 고찰한 것은 아리스토텔레스일 것이다. 아리스토텔레스는 『시학』 제4장에서 다음과 같이 말했다.

> 비극은, 그 자신의 자연 본성physis을 획득하자 발전을 멈췄다(완성하고 종언했다)epausato.[1]

아리스토텔레스에 따르면 '자연 본성'이야말로 '종극[목적]終極' (telos)이며, "생성이 그 종극[목적]에 도달했을 때 각 사물이 있는 것, 그것을 우리는 각 사물의 자연 본성이라고 부른다"[*][2]라는 것이므로, 어떤 사물이 그 '자연 본성을 가진다'는 것은 다름 아니라 그것이 그 생성의 '종극'에 도달하여 그 '형상을 취득한다'는 말이다.[3] 여기서 밝혀지듯 아리스토텔레스는 생물의 성장에서 전형적으로 볼 수 있는 목적론적 생성 과정을 '비극'의 전개 과정에 적용하여, 마치 생성이 그 성장을 통해서 종극에 이르듯 '비극' 또한 그 발전을 통해서 종극에 이른다고 논한다. 비극에서 개개의 전개—예컨대 아이스킬로스Aischylos가 배우의 수를 한 명에서 두 명으로 늘리고 코러스의 역할을 줄인 것, 소포클레스Sophoklēs가 배우를 세 명으로 늘린 것 등[4]—은 모두 이러한 '종극'을 지향하는 합목적적 과정에 자리

* 이 문장의 영역은 다음과 같다. "……, and nature is an end, since that which each thing is when its growth is completed we speak of as being the nature of each thing, ……" Aristotle in 23 Volumes, Politics, Vol. 21, translated by H. Rackham, Cambridge, MA, Harvard University Press, 1932; 1944; 1950, p. 9.

하게 된다. 그리고 이 종극에 이르러 자신의 '자연 본성을 획득'한 비극은 더 이상 전개되지 않고 '발전을 멈춘다.' 3

이를 목적론적 예술사관에 바탕을 둔 '예술 종언론'의 원형이라고 할 수 있을 것이다. 아리스토텔레스가 '발전을 멈춘다'라는 동사 pauein을 그 아오리스트aóristos*형으로 사용한 데서 드러나듯, 아리스토텔레스의 예술사관에 따르면 비극은 이미 (소포클레스에 의해서)4 그 '종극에 이르고', '발전을 멈춘〔완성하고 종언한〕' 것이다. 아리스토텔레스의 『시학』은 비극의 '종언' 이후에 쓰여진 저서이다. 보다 정확하게 말하면, 아리스토텔레스는 비극이 이미 '종언'을 맞이해 그 '자연 본성을 획득했다'고 간주함으로써 『시학』에서 말한 비극의 본질을 논하는 것이 가능하다고 생각했던 것이다.

전롱기노스의 『숭고에 대해서』와 예술의 '쇠퇴'

그렇다면 아리스토텔레스는 이 '종극'에 도달한 비극이 그 후 어떠한 사태를 맞을 거라고 생각했을까? 이 물음에 대답하는 단서는 『시학』에 존재하지 않는다. 이 물음은, 생물의 경우라면 쇠퇴에서 죽음에 이르는 과정에 상응하는 사태와 결부되는 것이고 그에 답하는 것은 또 다른 의미에서 '예술 종언론', 즉 예술의 쇠퇴 혹은 죽음에 대한 이론일 것이다. 그리스 로마 시대에서 이러한 이론의 전형적인 예는 전傳롱기노스의 『숭고에 대해서』Peri hupsūs(기원후 1세기)에서 확인할 수 있다.

* 아오리스트. 부정不定과거를 나타내는 말로, 좁은 의미로는 고대 그리스를 비롯한 인도-유럽어족의 시제 중 하나.

『숭고에 대해서』 제44장은 '어느 철학자'와 저자인 '나' 사이의 대화 형식을 취해서 '담론〔문예와 변론〕이 세계적으로 불모인 것'[5]의 유래에 대해서 논한다.

철학자는 다음과 같이 주장한다. 민주제야말로 "위대한 것을 키워낸 좋은 부모"이며, 거기서만 담론에 유능한 사람들이 번영하지만, '오늘날 우리'는 "노예인 것이 정당하다고 아이 때부터 배웠고", "더할 나위 없이 아름답게, 가장 결실 풍부한 담론의 원천인 자유 *eleutheria*를 맛본 적이 없기" 때문에, "담론에 유능한 사람들도 사멸했다." 이와 같이 '민주제' 혹은 '자유'의 이념을 자유로운 '정신적 탁월성'이 성립하기 위한 조건으로 간주하는 이 철학자에 따르면, 자유를 억압한 제정 로마야말로 다름 아닌 담론의 불모, 멸망의 원인이다.[6]

이 철학자의 견해에 대해서 저자인 '나'는, 우리들을 노예로 한 것은 정치적 자유의 상실이 아니라 오히려 '금전욕과 향락욕'이라는 "우리 모두가 이미 걸려 있는 병"이고, 이 병에 의해서 "정신적 위대함이 쇠퇴하고*phthinein*, 사멸한다*katamarainesthai*"라고 응답한다.[7] 즉 '나'는 정신의 예속 상태가 담론의 불모를 낳는다는 철학자의 견해를 인정하면서도, 이 정신의 예속 상태를 철학자와 같이 당시의 정치적 상황으로 돌리는 것이 아니라 오히려 금전욕과 향락욕, 사치,[8] 게으름[9]이라는 악덕으로 돌린다.

다만 두 사람의 견해가 본질적으로 다른 것은 아니다. '철학자'의 견해도, 저자인 '나'의 견해도 필시 플라톤의 『법률』[10]에 나타난 논의에 입각한 것인데[5] 정신적 악덕이 폴리테이아*πολιτεία**의 쇠퇴를

부른 것은 필연적인 귀결이기 때문이다.

완성과 몰락

이상의 검토를 통해 '예술 종언'의 이중적인 의미가 확실해졌다. 즉 예술의 '목적 달성' 혹은 '완성'이라는 의미의 종언Ende=Zweck, 그리고 예술의 '쇠퇴'라는 의미의 종언Ende=Untergang이다. 이 두 가지 의미의 종언론이, 조르조 바사리Giorgio Vasari(1511~1574)에서 빙켈만에 이르는 근대 예술사 기술記述의 근간이 된다. 예를 들어 바사리는 『열전』Le Vite delle più eccellenti pittori, scultori, ed architettori(1550) 제1부 서론의 끝부분에서 조각술과 회화술의 '자연 본성'을 "인간의 신체처럼 탄생, 성장, 노쇠, 죽음을 지니는 여타 모든 것의 자연 본성"이라고 유비적으로 파악하고, '최고의 정점'까지 도달한 예술은 "그 고귀한 단계에서 극단적인 붕괴ruina estrema로 전락한다"[11]라고 논한다.[6] 또한 빙켈만도 마찬가지로 『고대 미술사』Geschichte der Kunst des Altertums(1764)에 "예술의 역사는 예술의 기원, 성장, 변화, 몰락을 교시敎示해야 한다"[12]라고 서술했다. 바사리에게도, 빙켈만에게도 역사는 '재생' 혹은 '순환'하는 과정이고, 그로 인해 예술사는 예술이 탄생에서 완성을 거쳐 죽음에 이르는 과정의 반복으로 기술된다.[13][7]

이와 같이 고전적인 예술 종언론은 예술의 종언을 그 '완성'과 '몰락'에서 찾는다.

* 플라톤의 용어로 국가체제 혹은 국가로 일컬어지며 한국과 일본에서는 각각 정체政體, 국제國制라고도 번역된다.

헤겔과 예술 종언론

그렇다면 헤겔 혹은 그 동시대인이 제기한 근대적인 예술 종언론의 특색은 무엇일까? 헤겔의 『미학』에 입각해 검토해보기로 하자.[8]

'고전적인 예술 종언론'의 특색을 헤겔 이론에서 읽어내는 것은 가능하다. 그것은 헤겔에 의하면, 고대 그리스의 고전적인 예술은 '미의 왕국의 완성Vollendung',[14] '미의 정점Gipfel'[15]이며, "고전적인 예술보다 아름다운 것은 존재할 수 없고, 태어날 수 없기"[16] 때문이다. 그러나 헤겔의 논의가 고전적인 예술 종언론으로 환원되는 것은 아니다. 왜냐하면 헤겔은 첫째 고전적인 예술이 '완성' 혹은 '정점'으로 재현 불가능함을 강조하고, 두 번째로 고전적인 예술 이후의 예술을 단순한 '몰락'으로 파악하지 않기 때문이다.

고전적인 예술이 '완성' 혹은 '정점'으로 재현 불가능한 이유는 다음과 같다. 헤겔에게 예술의 본질은 '절대자'(즉 신)의 표현에 있다. 이 점에서 볼 때 고대 그리스의 특질은 "예술은 절대자에 대한 최고의 표현이며, 그리스의 종교는 예술 그 자체의 종교였다"[17]라는 점에서 구할 수 있다. 종교와 예술의 일치야말로 고전적인 예술을 특징짓는다. 그러나 그리스도교에서 "진리는 (고대 그리스에서와 같이) 더 이상 감성적인 것에 친근하지도, 우호적이지도 않으므로 그 진리를 이 (감성적인) 소재에 의해서 적절한 방식으로 다뤄서 표현할 수 없다."[18] 물론 그리스도교 시대의 낭만적인 예술은 고전적인 예술에서 드러나는 내용과 형태의 통일을 해소함으로써, 비非감성적인 진리를 '암시'한다. 그렇지만 이 진리를 그에 적합한 방식으로 제시하는 것은 예술 작업을 넘어선다.

예전에는 예술이야말로 절대자를 의식하기 위한 최고의 방식이었으나, 오늘날의 세계 정신, 더욱 자세하게는 우리의 종교와 우리의 이성적인 교양 정신은 그러한 단계를 넘어선 듯 여겨진다. …… 우리는 예술작품을 신으로 숭배하고 우러러볼 수 있는 단계를 넘어선 것이다.[19)

헤겔의 '예술 종언론'은 첫째로, 고대 그리스에서 그리스도교 세계로 이행하면서 일어난 절대자의 변용이 절대자를 표현하는 예술을 '과거의 것' Vergangenes[20)]으로 했다는 의미이다. 고전적인 예술이 확실히 '미의 왕국의 완성',[21)] '미의 정점'[22)]이더라도 "그리스 예술의 아름다운 나날은 …… 지나가버렸다"[23)]는 것이며, 그것을 현대에 재현하는 것은 불가능하다. 1820~1821년 겨울학기의 강의록 표현에 따르면, "예술은 신적인 것의 필연적인 표현의 하나였으나, 또한 지나가버릴 수밖에 없는 단계이기도 하다."[24)]

'예술 종언론'을 구성하는 두 번째 논점은 근대에 있었던 '낭만적인 예술의 붕괴'와 결부되어 있다. 낭만적인 예술은 내용과 형식의 불일치가 특색인데, 그것은 감성적인 세계에서 현상現象하지 않는 그리스도교적 절대자를 '암시'하려는 것이었다. 그런데 낭만적인 예술이 진전함에 따라 예술가는 본래 표현해야 할 내용을 잊고 단지 자연적인 우연성을 묘사하는 데 전념하게 된다. 이러한 예술의 '세속화' 과정—그것은 네덜란드의 정물화와 풍속화에서 전형적으로 확인할 수 있다—은 한편으로는 낭만적인 예술의 붕괴[25)]인데, 동시에 거기서 새로운 사태가 발생한다. 즉 이러한 예술에서는 "표현의

수단Mittel은 대상을 벗어나서 그 자체가 목적Zweck이 되고, 그 결과 예술의 수단을 예술가가 주체적으로 교묘히 다룰 수 있는 것이 예술작품의 객관적인 목표가 된다."[26] 이와 같이 일찍이 종교에 봉사했던, 혹은 종교 그 자체였던 예술은 세속화한 결과, 무언가를 표현하는 '수단'이기를 그만둔다. 원래 수단이었던 것이 그 자체로 목적이 된다는 일종의 자기목적성을 예술은 갖추게 된다.

일찍이 고대 그리스에서 표현해야 할 내용이란 예술가의 '실체'를 이루는 것, 즉 예술가 자신의 창의에 의한 고안을 뛰어넘어 절대적으로 주어진 것이었다. 또한 그 내용을 표현하는 방식 자체도 내용에 의해 결정되어 있었다. 그러므로 예술가의 개성 혹은 독자성은 예술의 본질을 구성하지 않았다. "〔예술가의〕 주체성은 전적으로 〔표현되는〕 대상에 있는"것이며, 예술작품은 이 "실체적 대지〔지반과 토양〕substantieller Boden에서 생긴다."[27] 그러나 낭만적인 예술이 붕괴하는 단계에서는 '사정이 완전히 바뀌었다'[28]고 할 수밖에 없다.

어떤 특정한 내용이나, 이 소재에 적합한 일정한 표현 양식에 구속된다는 것은 오늘날의 예술가에게는 과거의 일이 되었다. 예술은 이렇게, 예술가가 자기의 주체적인 기량에 기초해 어떠한 내용에 대해서든 한결같이 다룰 수 있는 도구Instrument가 되었다. 예술가는 일정하게 신성시된 형식이나 형태화를 넘어서 일정한 내포에도, 또한 신성하고 영원한 것이 일찍이 의식에 부여했던 일정한 직관 양식에도 의존하지 않고 자유롭게 스스로 활동한다.[29]

헤겔이 본 것은 예술가가 일정한 내용과 표현 형식에서 자유롭게, 자신의 주체성을 발휘하면서 활동한다는 전혀 새로운 사태의 성립이다. 이는 예술가의 창작에 선행해 그것을 통제하는 '실체적인 대지'[30)]가 부재不在하게 된 것을 의미한다. 여기서 무엇을, 어떻게 표현할지는 각자 예술가의 창의에 맡겨지고, 예술에서 진정한 자유가 가능해진다. 그리고 자신의 감성적인 매체를 통해서 자유롭게 형태화할 가능성을 인정받은 예술가에 대해서는 새로운 '성역'으로서 '인간적인 것'Humanus, das Menschliche이라는 무한하고 다면적인 영역—즉 '현재만이 신선하고, 그 밖의 것에는 아름다운 광채가 결여되어 있다'는 원칙이 성립하는 영역—이 열리고, 거기서 "내용과 그 형태화를 결정하는 것은 〔예술가의〕 의지적인 창의에 맡겨져 있다."[31)] 그러므로 '낭만적인 예술의 붕괴'와 함께 생겨난 것은 일정한 내용과 표현 형식에서 자유롭게, 현재의 다양성과 마주하고 자신의 주체적이고 의지적인 창의에 기초해 창작할 수 있는 근대적 의미의 독창적인 예술가인 것이다.[32)9]

물론 더 이상 절대자의 표현이라는 예술의 과제를 수행하지 않는 '인간적인' 예술은 헤겔 미학 체계의 내부에 자리를 차지하지 않는다. 그러나 예술은 절대자의 표현이라는 과제를 과거의 것으로 함으로써 비로소 근대적인 의미의 예술이 된다. 1823년 여름 학기의 강의록에 따르면 '인간적인 것'을 대상으로 하는 예술은 "낭만적인 예술의 종결Schluss이지만, 이는 그 밖의 점에서 보면 시작Anfang이다."[33)10] 이와 같이 두 번째 의미의 '예술의 종언'은 끝이 곧 시작이라는 의미에서, 역설적이게도 근대적인 예술관의 탄생을 증명한다.

규범의 해소와 비절대성

이와 같이 헤겔의 '예술 종언론'을 되짚어보면, 그의 이론이 18세기 말에서 19세기 초에 걸친 예술 이론—특히 실러, 프리드리히 슐레겔, 셸링의 이론—과 공통된 특징이 있음이 명확해진다.[11]

엄밀히 말하자면 그들 누구도 '예술의 종언'을 주장하지는 않았다. 그러나 이들의 이론에서는 '근대적인 예술 종언론'을 구성하는 두 가지 계기를 집어낼 수 있다. 즉 예술가의 창작에 선험적으로 선행하는 미의 이상 혹은 규범이 재현 불가능한 방식으로 해소되었다는 첫 번째 계기와, 이 규범의 해소와 함께 예술이 서로 독립한 여러 개인에 의해 자유로운 창조로 다원화되고, 그 모든 것이 시간성 속에서 절대성을 지니지 않는다는 두 번째 계기이다. 규범의 해소라는 첫 번째 계기가 '커다란 종언'이라면, 다원성과 비非절대성 혹은 유한성Endlichkeit을 특징으로 하는 두 번째 계기는 '작은 종언'이라고 부를 만하다.[12] 양자는, 예술의 '완성'과 '몰락'이라는 '고전적인 예술 종언론'에서 확인되는 두 가지 계기와는 근본적으로 구별되어야 한다. 그것은 이처럼 이중적 의미의 '종언'이 예술의 '근대성'에서 본질을 이루기 때문이다. 첫 번째 계기가 근대 예술의 소위 초월론적 조건을 이룬다면, 두 번째 계기는 근대 예술 자체의 내적 구조를 이룬다.[13]

반복되는 종언론

이상과 같이 (재)구성된 '근대적인 예술 종언론'은, 여러 가지로 형태를 바꾸면서, 헤겔 이후의 많은 이론가에 의해 반복되고 있다.

그 전형적인 예로 "이야기하는 기술技術은 종언으로 향하고 있다"[34]라는 발터 벤야민Walter Bendix Schonflies Benjamin(1892~1940)의 '이야기'론을 꼽을 수 있을 것이다. 죄르지 루카치György Szegedy von Lukács(1885~1971)는 『소설의 이론』Die Theorie des Romans(1920)에서 고대의 서사시와 근대의 소설을 대비적으로 파악하고, 소설은 인간이 '바깥 세계에 소원疏遠'해지고, 또한 '인간을 서로 구별하는 요소가 서로 이어질 수 없이 멀어져버린' 시대에 비로소 가능하게 되었다고 논하고,[35] 소설의 특질을 '초월론적 고향상실'transzendentale Obdachlosigkeit[36] 속에서 찾았다.[14] 벤야민은 여기에 의거하여 『장편소설의 위기』Krisis des Romans(1930)*에서 다음과 같이 말했다.

소설이 탄생한 방은 고독 속에 있는 어느 개인das Individuum in seiner Einsamkeit, 즉 자신에게 가장 중요한 일에 대해서 더 이상 [타자에게도 타당할 법한 방식으로] 범례적exemplarisch으로 말하는 것이 불가능하고 누군가의 조언을 받는 것도, 누군가에게 조언을 해주는 것도 불가능한 개인이다. 소설을 쓴다는 것은 인생 묘사에서 통약 불가능한 것das Inkommensurable을 극한까지 밀고 나아가는 것이다.[37]

즉 사람들의 생활이 민중 혹은 공동체 속에 묻혀 있던 시대에 성립한 예술 형식이 '서사시' 혹은 '이야기'였다면, 이러한 민중에서 '개

* 일본에서 벤야민의 Roman은 Novelle와 구별해 '장편소설'이라 번역된다. 그러나 루카치의 Roman은 그냥 '소설'로 번역된다.

인=고독한 사람'이 분리되어 개개인이 타자와는 '통약 불가능함'을 자각한 시대의 고유한 예술 형식은 '소설'로 규정된다.[38] 벤야민에 의하면 이들 두 장르의 상이점은 각각의 장르가 전달되는 매체의 상이점과 관련된다. 그것은 '서사시'를 가능하게 한 것이 '구두口頭 전승'[39]—즉 '이야기하다-듣다'라는 형태 속으로 성립하는 전달 형식—이었다면 '소설'은 '인쇄술의 발명'[40]이라는 근대의 소산에 의존하기 때문이다. 그리고 범례성의 결여는 서로 '통약 불가능한 것'이 다원적으로 존재하는 시대의 특징이다.

이러한 다원적인 세계에서 전달의 방식은 근본적으로 변용을 겪는다. 벤야민은 이 변용을 '경험'에서 '정보'로의 변화라고 이론화한다. 일찍이 이야기가 전달한 것은 사람들에게 공통되는 '경험'이었고, 그러므로 이야기에는 시간을 관통하여 타당하고 오랜 시간이 지난 뒤에도 여전히 전개되는 힘을 가지고 있었다. 그런데 이제는 이야기대신 '정보'야말로 전달의 수단이다. "정보는 단지 순간 속에서만 살아" 있고, 이 순간 속에 "자기를 전부 소진한다[소모한다]sich verausgeben."[41] 이러한 시간성의 구조가 근대의 특징이다.

이와 같이 '이야기하는 기술技術'의 종언은 첫째 '초월론적 몰沒고향성'[42]을 의미하는 동시에, 둘째로 다원적인 세계의 '소모'[43]성도 의미한다. 두말할 필요도 없이 양자는 각각 '커다란 종언'과 '작은 종언'에 해당하고, 근대적인 예술관을 가능하게 하는 조건을 이룬다.

그러나 만일 그렇다고 해도 '포스트 모던'이라는 이름 아래 오늘날 종언을 속삭이고 있는 것은, 오히려 이 근대적 예술관이 아닐까

하는 물음이 한층 생길 것이다. 그렇다면 이 근대적 예술관의 귀추를 검토할 필요가 있을 것이다.

인간의 자율성과 예술작품의 자율성

18세기 말부터 19세기 초에 걸쳐서 근대적인 예술관의 성립은 '자율성'의 이념을 특징으로 하는 근대적인 인간관의 성립과 궤를 같이 한다.

애초부터 근대의 예술가를 특징짓는 '독창성'이라는 개념은 다름 아니라 고대부터 주어진 범례의 권위에 의거하지 않는 근대적 주체의 자율성이 표명된 것이다. 이를 명확하게 밝힌 사람은, 이미 제2장에서 분명히 했듯, 『독창적인 작품에 대한 고찰』(1759)에서 '독창성'이라는 개념을 미학적으로 정식화한 에드워드 영이다. "위대한 선례나 권위가 그대의 이성을 위협한다고 해서 그대가 자신을 잃어서는 안 된다."[44] 권위authorities에서 자기를 해방하는 '독창적인' 예술가야말로 저자author라 불리기에 적합하다.[45] 근대의 예술가에게는 버팀목이 되는 '대지〔지반과 토양〕' Boden[46]가 결여된 사태(즉 첫번째 의미의 종언)는, 근대 예술가의 자율적 창조의 조건을 이룬다.

자율성 또한 예술작품의 특질로 간주된다. 예컨대 카를 모리츠Karl Philipp Moritz(1757~1793)에 의하면 예술작품은 그 밖의 인위적 소산과 달리 "그 목적을 자기 밖에 두지 않고 무언가 다른 것의 완전성 때문이 아니라, 자기 자신의 내적 완전성 때문에 정재定在한다."[47] 예술작품의 내적 완전성 때문에 실러는 예술작품으로 '인격'[48]을 돌려보낸다.[15] 예술작품은 그것을 둘러싼 외적 환경 혹은

문맥에 의존하지 않는 자유로운 존재인 것이다. 인간의 자율성 이념이 예술작품의 자율성 이념의 근간이 되고 있다.

이러한 예술작품의 자율성 이념은, 일찍이 "신으로 숭배하고 우러러"[49] 추앙받던 예술작품을 원래의 종교적 문맥에서 분리하여 예술작품답게 하는 결과를 초래한다. 이는 예술작품이 '예배 가치'에서 '전시 가치'로 이행한 것이라고 해도 좋다.[16] 헤겔이 『정신현상학』 *Phänomenologie des Geistes*(1807)에 서술했듯이, 실러의 '타향에서 온 소녀'Mädchen aus der Fremde는 매년 어디선가 와서 '아름다운 과실'을 전해주는데, 그것이 가능한 이유는 아름다운 과실이 그 나무에서 떼어져, 본래의 대지Erde를 떠났기 때문이다.[50] 본래의 문맥에서 해방되어 자율성을 획득한 근대의 예술에는, 한스 제들마이어Hans Sedlmayr(1896~1984)의 말을 빌리자면 '몰沒대지성'Bodenlosigkeit[51]이라는 특징이 있다.[17] 그리고 그에 대응하여, 본래의 문맥에 의거한다면 서로 관련이 없는 예술작품을 병렬적으로 '전시'할 수 있게 하고 이들 작품을 체계적으로 이해하도록 하기 위한 수단이 필요해진다. 이 수단이 바로 예술의 '역사'를 다루는 학문이다. 헤겔이 『정신현상학』에서 서술했듯, 종교에서 해방된 예술작품에 대한 '우리의 행위'는 '역사적인 것'의 재구성으로 향한다.[52]

부정의 변증법에서 독창성의 위기로

독창성 이념은 예술가에 대해서, 예술가가 항상 기존의 것과는 다른 것을 창조하고, 개개의 예술가가 다른 예술가와는 다른 '개성'을 발휘할 것을 요구한다. 그 때문에 특히 '아방가르드'에서 읽어낼 수 있

듯, 예술가는 단순히 기존의 문맥에서 '해방'할 뿐 아니라 구태여 기존 문맥의 '부정'을 시도하게 된다. 호세 오르테가 이 가제트José Ortega y Gasset(1883~1955)가 『예술의 탈인간화』*La deshumanización del Arte e Ideas sobre la novela*(1925)에서 특히 19세기 말부터의 '신新예술'을 염두에 두고 말했듯 "오늘날에는 신예술의 거의 전부가 구舊예술을 부정하는 데서 성립한다." [53]

이와 같이 독창성 이념은 확실히 예술을 기존의 속박에서 해방하고 '예술로서의 예술'을 실현한다는 기능을 완수했다고 할 수 있으나, 또한 동시에 예술의 존립을 위태롭게 하기도 했다.

첫째로 자기의 독창적인 개성을 발휘하고자 하는 개개의 예술가는 모든 기존의 문맥을 의식적으로 부정하고 항상 '예술사'를 쇄신하고자 하는데, 그 때문에 예술작품은 많은 사람들에게 이해 불가능한 것이 된다. 그것은 개개의 예술가가 이른바 자기 고유의 '언어'를 만들어내기 때문이다.[18] 아니 오히려 예술가는 새로운 작품마다 새로운 '언어'를 만들어내도록 강요당하고 있다고 해도 좋다. 예술가의 수만큼, 아니 작품의 수만큼 '언어'가 존재한다면 그러한 작품을 굳이 향수하고자 하는 사람은 드물어질 것이다. 사람들의 관심은 최첨단에 위치하는 예술에서 차츰 멀어져 간다. 오르테가의 말을 빌리자면, 신예술은 본질적으로 "평판이 안 좋다impopular." [54]

두 번째로 신예술에 의해 기존의 것(구예술)이 부정된다는 사실은, 더 나아가 신예술 자체에도 마찬가지이므로, 예술은 항상 자기부정을 반복하지 않을 수 없다. 1920년대에 오르테가는 또한 "예술이 자기 자신을 말소하는 몸짓에 의해 예술은 존속하고, 예술에 의

한 예술의 부정은 경이적인 변증법에 의해서 예술을 보존하여 예술의 승리가 된다"라고 할 수 있었다.[55] 그런데 이 부정의 변증법은 이러한 자기 부정의 반복에 의해서 그 변증법적 힘을 잃고, 그 결과 1970년대에 이르면 "부정은 더 이상 창조적이기를 그만두었다"라고 말하기에 이른다.[56] [19] '과거의 파괴'는 결국 '침묵으로 돌아간다'는 사실이 의식된 것이다.[57] [20]

이처럼 독창성을 추구했던 근대적인 예술관이 초래한 위기를 앞에 두고, 다시 '예술의 종언'이라는 명제가 사람들의 입에 오르내리기에 이르렀다. "근대 예술은 그 부정의 능력을 잃기 시작했다. 몇 년 전부터 근대 예술의 부정은 관습적인 반복répétitions rituelles이 되었고, 반항은 기교procédé, 수사적 비판, 위반의 의식이 되었다. 우리는 예술의 종언을 마주하고 있다고는 하지 않겠으나 근대 예술이라는 이념의 종언과 마주하고 있다."[58]

이 근대적인 예술관의 위기는 무엇에서 유래한 것일까? 여기서 문제가 되는 것은 바로 과거의 역사를 부정한다는 행위가 지불해야 할 대가이다. 역사의 부정은 오히려 역사에 의한 구속을 초래하기 때문이다. 사실 사람들은 스스로가 부정한 역사에, 나아가 스스로를 부정하는 행위에 구속되어 자기에게 가능한 영역을 스스로 좁혀간다. 그래서 사람들은 역사를 부정함으로써 오히려 스스로가 역사 속에 존재하고 있음을 의식하게 된다. 역사의 부정이 오히려 역사에 의한 구속을 초래한다는 사태 속에 신新예술의 부정의 변증법이 무력화한 이유를 찾을 수 있을 것이다.[21]

예술사의 종언

역사를 부정하고자 하다가 오히려 역사에 구속되어버린 1970년대 신예술의 위기에 직면하여, 단토는 1980년대에 예술의 종언을 제창하는 이론을 제기한다. '예술 종언'론으로 알려져 있는 그의 이론의 검토가 다음 과제가 될 것이다.

단토의 예술 종언론에는 그의 고유한 '역사' 개념이 전제되어 있다. 단토에 의하면 예술사 기술記述에는 세 가지 모델이 존재한다.[59]

첫 번째 모델은 바사리가 제기한 것으로, '재현'representation 즉 '[실제의] 지각적인 경험과 등가等價한 것의 생산'을 예술의 목표로 한다. 이 모델이 타당한 부분은 재현 예술, 특히 회화와 조각인데, 영화 기술의 전개와 함께 재현을 수행한다는 "예술의 임무는 19세기 말부터 20세기에 걸쳐서 회화와 조각의 활동에서 영화의 활동으로 이행했다." 그런 의미에서 19세기 말부터 20세기 초에 걸쳐서 "예술사, 적어도 [재현하는 것이라고] 간주되기만 했던 회화의 역사는 실제로 종언을 맞이했다."[60]

재현의 예술이 종언을 맞이하면, 예술가는 "자신들이 아직 이룰 수 있는 것은 무엇인가라는 물음"[61]과 마주하게 된다. 다시 말해 "자기 정의self-definition[22]라는 거대한 문제가 회화에 돌진해 들어와서", "예술은 자기 동일성의 위기에 직면한다".[62] 20세기 초의 일이다. 여기에 새로운 예술사의 모델이 요청되는데, 단토에 의하면 두 가지 응답을 제시할 수 있다.

첫 번째 응답은 예술의 본질을 '표현'에서 찾는 것으로, 구체적으로는 야수주의 시기의 앙리 마티스Henri Émile-Benoît Matisse(1869

~1954)가 그린 〈초록 줄무늬〉La Raie Verte(1905)에서, 이론적으로는 베네데토 크로체Benedetto Croce(1866~1952)가 1902년에 출간한 『표현 및 일반 언어의 학문으로서의 미학』IL'Estetica come scienze dell' espressione e linguistica generale에서 확인할 수 있다. 이 모델은 음악과 같은 비非재현적 예술까지 포함한다는 점에서 앞의 재현 모델보다도 포괄적이다. 그러나 '표현'이란 기본적으로 개인적인 것이어서 서로 통약通約이 불가능'하므로, 예술의 본질을 표현에서 추구하는 한 "예술사는 진보의 패러다임에 의해 측정할 수 있는 종류의 장래를 가지지 않고 오히려 개개의 지속적인 작업의 연속으로 나뉜다." 그러므로 이 모델에 따르면 예술에는 '진보'도 '종언'도 있을 수 없다.[63] 그리고 이와 같은 입장에서 예술사를 통약 불가능한 '여러 패러다임의 연속'으로 파악한 것이 어윈 파노프스키Erwin Panofsky(1892~1968)의 1927년 저서 『상징형식으로서의 원근법』Die Perspektive als "symbolische Form"이다.[64]

그에 비해 두 번째 응답은 '역사에 대한 헤겔식 모델'[65]—즉 "역사란 자기 의식과 함께, 더 적절하게 말하자면 자기 인식의 도래와 함께 종언한다"[66]라는 『정신현상학』에 나타나는 역사관—에 의거한다. 이 역사관은 '교양소설'에서 전형적으로 확인할 수 있는 '이야기' 구조를 지닌다.[67] 자기 동일성의 위기에 직면한 근대 예술은 "그 위대한 철학적 단계, 즉 약 1905년부터 약 1964년까지의 단계에서 자기 자신의 본성과 본질에 대한 대규모의 탐구를 시도했던" 것이며, 동시에 팝 아트가 이 "예술의 본성을 둘러싼 철학적 물음에 대한 응답"이다.[23] 그것은 팝 아트가 "왜 이것이 예술이며 그것과 꼭

닮은 것—보통의 브릴로 박스나 흔해빠진 스프 캔—은 예술이 아닌가"라는 철학적 물음을 바로 예술을 통해서 제기했기 때문이다. "워홀Andy Warhol(1928~1987)과 함께 예술은 철학 속으로 흡수되었다. [워홀의] 예술이 제기한 물음도, 또 이 물음이 제기되었을 때의 형식도, 예술이 이 방향에서 나아갈 수 있는 한계까지 나아가버려서 그 대답은 철학에서 나와야 했기 때문이다. 그리고 예술은 철학으로 변함으로써 일종의 본성적 종언에 도달했다고 할 수 있다."68) 즉 교양소설이 주인공의 자기 인식을 정점으로 하고 끝을 맞이하듯, 자기 정의 혹은 본질을 철학적으로 탐구한 20세기의 예술은 1960년대에 예술로서 임무를 다했고 그로 인해 종언했다고 단토는 주장한다.69)

그러나 1960년대에 예술이 종언을 맞이했다는 생각에 대해, 1970년대 이후에도 예술은 존재하지 않느냐라는 반론이 있을 것이다. 이 반론에 대해서 단토는 다음과 같이 답한다. "물론 예술 제작은 앞으로도 존재할 것이다. 그러나 예술 제작자는 내가 예술의 역사 이후적post-historical이라고 부르고 싶은 단계에 살고 있으며, 그 제작자가 낳은 작품에는 우리가 [예술에 대해서] 오랫동안 기대해 온 듯한 역사적 중요성 혹은 의미가 결여되어 있다."70) 즉 예술의 종언이란 예술을 둘러싼 "어느 한 이야기의 종언"71)이며, 그러므로 예술이 종언 후에 존속하더라도 '예술의 종언' 이후의 예술은 더 이상 '역사적 중요성'을 띠지 않는다. 그것은 마치 '이야기'가 종언한 뒤에도 등장인물은 영원히 행복하게 살지만, 그 자체는 이야기에서 어떤 중요성을 가지고 있지 않는 것과 마찬가지다.72) '예술의 종언'

이란 그러므로 역사적 의미를 담당한 '예술'의 종언, 즉 '예술사의 종언'이기는 하지만, 그러나 '예술의 죽음'은 아니다.

그리고 단토는 헤겔의 『미학』에 의거하여 '예술의 종언' 이후의 예술, 즉 '역사 이후적' 단계의 예술을 논한다.

헤겔은 자신의 『예술 철학』에서 다음과 같이 말했다. "예술은 단순한 기분전환pastime이나 오락entertainment으로도, 즉 우리의 환경을 장식하고, 삶의 외적인 상황을 기분 좋은 것으로 하거나 the imprinting of a life-enhancing surface to the external conditions of our life, 혹은 장식품으로서 그 밖의 대상을 돋보이게 하는 것으로도 이용할 수 있다."[73][24] 알렉상드르 코제브Alexandre Kojève가 예술이란 역사 이후의 시대에 인간을 행복하게 하는 것 중 하나라고 규정했을 때, 그가 염두에 둔 것은 예술의 이러한 기능임에 틀림없다. 그것은 일종의 놀이다.[25] 그러나 이 종류의 예술은 "그것이 다른 여러 목적에 봉사하고 있는subservient"[74] 까닭에, 진정으로 자유로운 예술은 아니라고 헤겔은 주장한다.[26] 그는 나아가 예술이 진정으로 자유로울 때는 "그것이 종교나 철학과 같은 영역에 속하는 것으로 확립될"[75] 경우뿐이라고 말한다. …… 게다가 헤겔은 "예술은 우리에게는 과거의 것이며, 또한 계속 과거의 것으로 머문다"[76]라고 말한다. "예술은 그 최고의 가능성이라는 점에서는 진정한 진리와 생명을 잃고, 오히려 우리 관념의 세계 속에 놓여졌다." …… 이리하여 우리 시대에 "예술에 대한 학문science of art, 혹은 예술학Kunstwissenschaft[27]은 일찍이 예술

이 그것만으로 충분한 만족을 불러일으켰던 시대보다도 훨씬 필요해진다."[77] …… 다원주의pluralism의 시대가 도래했다. 당신이 무엇을 하고자 하든 그것이 문제되지 않는다는 것이 다원주의가 의미하는 것이다. 만일 어떤 방향이 다른 방향과 마찬가지로 좋은 것이라면, 이미 방향 개념은 적용할 수 없다. 장식, 자기표현, 오락이라는 인간의 욕구는 확실히 존속한다. 예술이 종사해야 할 직무는 항상 존재할 것이다, 만일 예술가가 그것에 만족한다면. …… 실제로 봉사적인 예술subservient art은 지금까지도 우리 안에 존재해온 것이다.[78]

단토는 자기 이론을 이중 방식으로 헤겔과 관련지었다. 먼저 단토는 예술이 '과거'의 것이 됨으로써 오히려 '예술의 학學'의 대상이 된다는 헤겔의 견해를 수용하고, 예술에서 그 학문에 대한 전개를 20세기 예술의 전개에 대입한다. 헤겔이 요청하는 '예술의 학'이란 바로 단토 자신의 예술 철학일 것이다.[28] 나아가 단토는 '예술 종언 이후의 예술'의 양상도 헤겔 이론에 입각해서 파악했다. "이는 예술이 다시 인간적인 여러 목적에 종사하게 된다는 의미이다. …… 인간 생활을 고양시키는 일enhancement of human life은 예술에서 결코 사소한 것이 아니다. 헤겔에 따르면 예술이 종언에 다다른 뒤에도 존속한다면 그야말로 이와 같은 〔생활을〕 고양시킨다는 능력에서다."[79][29] 이미 역사적 의의를 지니지 않는 '역사 이후적' 예술을 특징짓는 것은 다름 아니라 '인간적인 여러 목적'에 봉사하는 다양한 예술이 공존하는 다원주의적 상황이다.

이와 같이 헤겔 이론에 의거해 '예술 종언 이후의 예술'의 가능성을 논한 단토는, 자신의 예술 종언론을 종래의 '예술의 죽음'을 둘러싼 논의와 구별한다. 예술의 죽음이란 단토에 의하면 선언Manifesto과 결부되는 모더니즘 고유의 관념이다. 각각의 '선언'은 그 고유한 방식으로, "X야말로 예술의 본질이며 X 이외는 예술이 아니다. 혹은 예술의 본질에 속하지 않는다"라고 주장하고, 그 '선언'에 선행하는 예술의 존재 방식을 부정한다.[80] 개개의 예술 운동(혹은 그 '선언')에 의해 제기된 '개개의 정의'는, 다음에 생기는 예술 운동(혹은 그 '선언')에 의해서 '예술이 아닌 것으로 엄격하게 비난받아' 효력을 잃는다. 그러므로 모더니즘 예술 운동은 본질적으로 '……의 죽음'이라는 선언과 연결된다. 여기서는 바로 '양식 전쟁'이라고 할 사태를 확인할 수 있을 것이다.[81] 그런데 단토에게 '예술의 종언'이란 이 '양식 전쟁'의 종언인 것이며, 이후 다양한 양식이 서로 공존하게 된다. 이 '다원주의 시대'에는 "당신이 무엇을 하고자 하든 그것은 문제되지 않는다."[82] '마음대로'do as you like,[83] '당신은 무엇을 해도 좋다'[84]는 원칙이 성립한다. 그러므로 단토에 의하면, 그의 예술 종언론은 '어떤 점에서든 이데올로기적인 것이 아니라' 오히려 일찍이 양식 전쟁의 근간이었던 이데올로기를 부정한다는 점에서 '반反이데올로기적'이다.[85] **30**

단토가 '예술의 죽음'이라는 개념을 비판하는 것은 정당하다고 할 수 있을 것이다. '예술의 죽음'이란 어떤 특정한 X를 예술의 본질로 간주하고, 그 이외는 '예술의 본질에 속하지 않는' 것으로서 부정하는 데서 성립하는데, 그것은 "예술의 본질을 어느 특정한 예술 양

식과 동일시한다"라는 과오를 범하고 있기 때문이다.[86) 이는 기존의 문맥을 군이 부정한다는 과거에 대한 부정적 관여가 '현재'라는 '비非절대성 안에 있는 것'의 자의적인 절대화로 이어졌음을 시사한다. 이러한 단토의 논의는 독창성의 위기에 대한 유래를 우리에게 명확하게 해준다. 즉 독창성의 위기는, '예술의 종언'을 구성하는 두 번째 계기인 '작은 종언'을 무시하거나 혹은 부정하는 것에서 생겼다고 해석할 수 있을 것이다.

그러나 단토는 '다원주의 시대'에 '통약 불가능한 것'이 어떻게 서로 관계하고 공존할 수 있는가에 대해서는 논하지 않았다. 이것이 확실해지지 않는 한, 단토가 말하는 '다원주의'라는 것은 다원적인 것의 몰沒관계적인 병존에 그치고, 그러한 병존은 쉽게 양식 전쟁을 다시 불붙게 할 것이다.[31] 다원론은 이미 근대적인 예술관이 성립한 당초부터 그것과 불가분한 방식으로 결부되어 있었으므로, 다원론의 개시를 새롭게 선언하는 것은 어떤 의미도 지니지 않을 것이다. 오히려 필요한 것은 '통약 불가능한 것' 상호 간의 문맥을 발견하는 것, 혹은 만들어가는 것이 아닐까?

예술세계의 역사성

여기서 의문시되어야 할 것은 단토가 '예술의 종언'을 '예술사의 종언'과 등치로 보고 '예술의 종언' 이후의 예술, 즉 '역사 이후적' 예술의 특색을 '다원론'에서 추구했는지 여부일 것이다. 그는 역사란 그때마다 어떤 일정한 목표를 지향해서 '진보'하는 과정이라는 전제에 서서 예술사의 '종언=달성'에 대해 이야기하고, 일정한 목표

를 더 이상 지니지 않는 '예술의 종언 이후＝역사 이후'의 예술에서 다원론적 상황을 읽어내고 있다. 그러나 역사란 일정한 목표를 지니는 한에서만 가능하며, 다원론적인 상황에서는 역사가 존재하지 않는다는 단토의 전제는 우리의 역사 이해를 몹시 편협하게 만든다. 그도 그럴 것이 단토는 앞서 살펴봤듯, 넓은 의미의 근대(르네상스부터 1960년대까지) 예술사에서 '재현'과 '자기 인식'이라는 규범을 발견하고자 했지만, 이제부터는 이 규범에 의해서 통제되지 않는 (다원적인) 예술 현상을 역사 기술記述에서 미리 배제한다는 데 귀결할 수밖에 없기 때문이다. 만약 근대적인 예술관의 특징이 (앞서 우리가 명확히 했듯이) '규범의 해소'라고 한다면, 오히려 '규범의 해소'와 함께 생기는 다원적인 현상을 건져 올려서 취하는 듯한 역사관이 요구될 것이다.

마찬가지로 단토의 '예술세계'artworld론은 이 점에 대해 고찰할 단서를 제공해준다. 그는 과학론에서 이루어지는 관찰의 이론의존성理論依存性* 논의를 예술론에 응용하여 예술세계를 "그 자체가 역사적으로 질서 잡힌 각종 이론에 의해서 공민권을 부여받은 예술작품들로 이루어진, 역사적으로 질서 잡힌 세계the historically ordered world of artworks, enfranchised by theories which themselves are historical-

* 관찰의 이론의존성Theory-Ladenness은 노우드 러셀 핸슨Norwood Russell Hanson(1924~1967)이 제창한 이론으로, 관찰이 이론과 무관하게 이론에 앞서 행해지는 게 아니라 이론 혹은 관찰자의 지식을 통해 행해진다는 내용을 골자로 한다. 즉 관찰은 이론에 의존해 있다는 사고방식으로, 이는 현대 과학철학의 출발점으로 일컬어진다. 과학의 객관성과 인과성에 문제제기를 했던 이 이론은1962년 출판된 토마스 쿤Thomas Kuhn의 『과학혁명의 구조』 The Structure of Scientific Revolutions에 바탕을 제공했다. N. R. 핸슨, 『과학적 발견의 패턴』Patterns of discovery : An Inquiry into the Conceptual Foundations of Science(서울: 사이언스북스, 2007), 송진웅·조숙경 옮김 참조.

ly ordered"[87])라고 정의한다. 즉 예술작품이란 결코 그 자체에 의해서 예술작품인 것이 아니라 오히려 그것을 정당화하는 이론—구체적으로는 '예술 이론의 환경, 예술사에 대한 지식, 즉 예술세계'[88]—에 의해서 비로소 예술작품이 된다. 또한 여기서 중요한 점은 예술작품을 정당화하는 이론이 결코 비非역사적으로 제기되는 것이 아니라, 그 자체가 역사적으로, 즉 선행하는 작품을 정당화하는 이론과의 관계에서—동시에 더 나아가 후속하는 작품을 정당화하는 장래의 이론과의 관계에서도—제기된다는 것이다.

예술세계에서 예술가로 있는다는 것은 과거에 대해 어떠한 입장을 취하는 것이며, 그리고 필연적으로 과거에 대해 자신과는 다른 방식으로 대응하는 동시대의 사람들에 대해서도 또 하나의 입장을 취하는 것이다. 따라서 어느 예술가의 작품은 암묵적으로 선행하는 작품과 후속하는 작품에 대한 비평이다.[89]

즉 예술세계란 바로 개개의 예술작품과 그들에게 '공민권을 제공하는' 각종 이론이 상호 중층적으로 엮어내는 갖가지 문맥에서 이루어지는 역사적 세계이다. 여기서는 개개의 예술작품이 그 의미를 자기완결적으로, 그 자체로 갖는 것이 아니라 그때마다 문맥에 따라서, 즉 다른 이론과의 역사적인 상호 관계에서 그 의미를 변화시킨다. 그러므로 '과거'는 고정된 것이 아니라 항상 후속 예술작품(혹은 그것에 '공민권을 제공하는' 이론)에 의해서 그 의미가 쇄신되는 것으로 존재한다고 해도 좋다.

여기서 주의할 것은 단토의 논의에 이중적인 의미가 있다는 점이다. 단토는 한편으로 예술세계의 이러한 역사적인 구조를 서양 근대의 예술—즉 '예술사의 형태'가 '전진적=진보적progressive인 형태'를 취할 수 있었던 시대(구체적으로는 14, 15세기부터 1960년대까지)의 예술—에 입각해서 제기했다.[90][32] 이러한 범위에서는 더 이상 '진보'의 이념에 타당하지 않은 '예술의 종언 이후의 예술'에서는, '예술세계'의 '역사적' 구조를 인정할 수 없게 된다. '봉사적인 예술'은 '항상' 존속하는 '인간의 욕구'와 결부된다는 점에서, 비非역사적 혹은 초超역사적 성격을 지니기 때문이다.[33] 그러나 예술작품(혹은 그에 공민권을 제공하는 이론)이 역사적으로 서로 비평적인 관계에 있다는 상황과, 예술이 하나의 목표를 향해서 진보한다는 상황은 본래 서로 독립적일 터이다. 즉 하나의 목표를 향해서 진보하고 있다고 여겨지지 않는 여러 작품들 또한 서로 역사적으로 관계될 수 있는 것이다. 사실 단토는 다른 한편에서 '진보'의 이념이 타당하지 않은 '예술의 종언 이후의 예술'에 관해서도, 예술작품의 '역사적 설명'을 요구한다.[91] 여기부터는 1970년대 이후의 예술작품도 또한 '역사적' 문맥을 구성하는 '예술세계'에 속해 있는 것이지, 결코 (단토가 생각하는 의미에서) '역사 이후적'인 것이 아니라는 데 귀결할 것이다.

단토의 논의에 이와 같은 이중적인 의미가 있다는 것은, 그가 규정한 예술세계가 진보의 유무에 의해서 '역사적' 단계와 '역사 이후적' 단계를 구별하는 그의 '예술 종언론'과 반드시 꼭 들어맞지는 않는다는 의미이다. 왜냐하면 앞서 봤듯이, 예술세계란 예술작품에

'공민권을 제공하는' 여러 이론이 상호 중층적으로 엮어내는 갖가지 문맥에서 이루어지는 역사적 세계이며, 거기서 예술이 단일한 목표를 지향해서 진보하는 일도 없다면, 모든 역사적 의미가 결여된 단순한 다원주의적 상황을 드러내는 일도 있을 수 없기 때문이다. 그렇다면 그의 '예술 종언론'이 전제로 삼은 '역사적-역사 이후적'이라는 대對개념은 타당성이 문제시되어야 한다.

그렇다면 예술에 관해서 도대체 무엇이 종언했다고 생각해야 할까? 단토에 의하면 '예술의 종언'이란 예술에 대한 '어떤 하나의 이야기의 종언' 92)인데, 이 명제에는 두 가지 의미가 있다. 단토의 이 명제가 의미하는 것은 어떤 일정한 '역사적 발전의 목표' 93)를 지향하는 예술 자체의 종언, 즉 어떤 일정한 '이야기'를 역사 안에 체현하는 예술 그 자체의 종언이다. 단토가 '역사적-역사 이후적'이라는 대對개념을 이용해서 자기 이론을 설명한 것도 바로 그 때문일 것이다. 그렇지만 이 명제는 예술의 역사를 어떤 단일한 '이야기'narrative 로 파악하는 역사관의 종언을 의미한다고 해석하는 것도 가능하다. 그때 종언한 것은 어떤 일정한 목표 혹은 규범을 목표로 진보한 근대의 예술 그 자체가 아니라, 근대의 예술을 그와 같이 파악해온 규범주의적인 예술관 혹은 예술사관이다. 이와 같이 생각하면 예술을 '역사적' 단계와 '역사 이후적 단계'로 나누는 것 자체가 문제시되어야 한다. 우리에게 부여된 임무는 근대를 이미 지나가버린 하나의 시대로 확정하고 그와 같은 근대와 대비하여 '근대 이후'를 칭송하는 것이 아니라,34 오히려 규범주의적인 예술(사)관에 얽매이는 일 없이 '근대'와 '예술세계'의 다양성에 귀를 기울이고, 그 내부에서

여러 가지 문맥을 더듬어 찾아내는 일일 것이다.

문맥의 재편을 향해

의거할 '범례적인 것'이 주어지지 않은 근대의 예술가는 각자 '출발점'을 달리 하므로 '독창성'을 특징으로 삼을 수 있다. 독창성 이념은 예술가에게 항상 기존의 문맥에서 스스로를 해방하고, 기존의 것과는 다른 것을 창조할 것을 요구한다. 그러나 이것이 곧 기존 문맥의 '부정'이나 '파괴'를 의미할까? 기존 문맥에서 해방하는 것이란 어떠한 사태를 의미할까?

여기서 상기해야 할 것은 제2장의 주제로 논한 '독창성의 역설'일 것이다. 독창성의 역설이란 독창성이 과거의 영향을 부정하는 것에 의해서가 아니라, 오히려 선행하는 것을 모방할 때만 생길 수 있는 사태이다. 예술가는 역사적으로 형성되어온 '예술세계' 속에서 태어나 성장하는 존재로, '예술세계'에 축적되어온 문맥을 벗어나는 것은 불가능하다. 예술가의 작업이란 이러한 문맥을 전제로 하여 이를 자신의 문제로 해석하고, 자기 작품으로 이 문제에 일정한 해법을 제공함으로써 문맥을 바꾸고 새로운 문맥을 만들어가는 일일 것이다. 기존의 문맥에서 해방한다는 것이 의미하는 것은 이와 같은 사태로, 거기서는 기존의 문맥 아래에 머무를 것인지 혹은 기존의 문맥을 부정할 것인지의 양자택일이 성립하지 않는다. 그리고 이러한 문맥의 재편 가능성의 근간이 되는 것은, 규범의 해소와 함께 예술이 서로 독립적인 여러 개인에 의한 창조로 다원화되고, 그 모두가 시간성 안에 존재하므로 절대성을 가지지 않는다는 근대적인 예

술관의 기본적 특징이다.

기존의 문맥 아래에 머무를 것인지 혹은 기존의 문맥을 부정할 것인지의 양자택일은 '문맥'을 너무 고정적으로 (일종의 사물로) 파악하는 과오를 범하게 된다. 만약 문맥이 고정된 사물이자 일의적으로 결정되는 것이라면, 우리는 그것을 그대로 수용할지 아니면 부정할지 어느 한쪽의 태도를 취할 수밖에 없을 것이다. 그러나 문맥이란 새로 해석하고, 더 나아가 재편하는 것이 가능하다. 이러한 문맥의 가변적인 힘이야말로 예술 창조의 근간이다. 그리고 '독창성'이란 이 문맥이 지니는 잠재적인 힘을 파악하고, 그것에 응답하면서 문맥을 바꾸고 새로운 문맥을 만들어낼 때 성립한다. 동시에 문맥의 재편 가능성은 예술의 수용자에게도 열려 있다. 동일한 작품도 동시에 여러 개의 문맥 아래 놓여져 갖가지 시점에 따라 다르게 해석될 수도 있을 것이다. 어떤 문맥의 발견은 어떤 작품의 의미를 결정적으로 변화시킬 수도 있다. 어느 예술작품에 '공민권을 제공하는' 이론을 제기할 권리는 결코 그 예술작품을 창작한 예술가가 배타적으로 점유한 것이 아니다.

앞서 살폈듯, 근대적인 예술 종언론은 두 가지 계기, 즉 예술가의 창작에 선험적으로 선행하는 미의 이상 혹은 규범이 재현 불가능한 방식으로 해소되었다는 첫 번째 계기와, 이 규범의 해소와 함께 예술이 서로 독립한 여러 개인들에 의한 자유로운 창조로 다원화되고 그 모두가 시간성 안에 존재하므로 절대성을 가지지 않는다는 두 번째 계기에서 이루어진다. 첫 번째 계기가 규범적인 문맥의 부재不在를 의미하는 동시에, 두 번째 계기는 문맥이 매번 새롭게

재편될 수 있는 가능성을 제공한다. 이러한 의미에서 이 두 가지 계기에서 이루어진 '역사의 종언'은 근대 예술이 지닌 가능성의 조건을 이룬다.

저자 후기

이 책에 수록된 연구를 시작한 것이 1991년 10월이니, 완성까지 꼭 10년이라는 세월이 흐른 셈이다. 이 책의 일부는 예전에 발표한 다음 졸고가 바탕이 되었다(단 연구 진척에 따라 대폭 수정되었다).

제1장 창조

「가능적 세계와 창조의 유비—라이프니츠-볼프학파의 미학」(『사상』 제826호, 이와나미쇼텐, 1993) : '可能的世界と創造の類比—ライフニッツ—ヴォルフ學派の美學'(『思想』第八二六號, 岩波書店, 一九九三年)

「「예술작품은 자연의 소산보다 차원이 높다」—헤겔 미학의 자연과 예술」(『현대사상』 제21권 제8호, 세도샤, 1993) : '『藝術作品は自然の所產よりも高次である』—ヘーゲル美學における自然と藝術'(『現代思想』第二一卷第八號, 靑土社, 一九九三年)

「예술과 자연—독일 관념론 미학의 『자연 모방』설의 귀추」(『독일 관념론과의 대화』 제2권, 니시카와 후미오 편집, 『자연의 근원력』, 미네르바쇼보, 1993) : 「藝術と自然—ドイツ觀念論の美學における『自然模倣』說の歸趨」(『ドイツ觀念論との對話』第二卷, 西川富雄編 『自然の根源力』ミネルヴァ書房, 一九九三年)

"Possible Worlds and the Analogy of Creation. Prehistory of the Modern Concept of 'Artistic Creation' in Leibniz-Wolffian Philosophy", in: *Aesthetics*, ed. by the Japanese Society for Aesthetics, vol. 6 (1994)

제2장 독창성

「독창성과 그 근원―근대 미학사에 대한 한 시점」(『미학』 제188호, 1997) : 「獨創性とその源泉―近代美學史への一視点」(『美學』 第一八八號, 一九九七年)

제3장 예술가

「예술가-예술작품-향수자라는 관계의 성립을 향하여―멘델스존에 의한 미학의 쇄신」(『미학』 제180호, 1995) : 「藝術家-藝術作品-享受者という關係の成立へ向けて―メンデルスゾーンによる美學の刷新」(『美學』 第一八〇號, 一九九五年)

「바움가르텐학파에서 본 헤겔 미학―멘델스존을 매개로 하여」(『헤겔철학 연구』 창간호, 1995) : 「バウムガルテン學派から見たヘーゲル美學―メンデルスゾーンを媒介として」(『ヘーゲル哲學研究』 創刊號, 一九九五年)

"Zur Entstehung des Verhätnisses Künstler-Kunstwerk-Rezipient" : Eine Innovation der Ästhetik durch Mendelsshon", in: *JTLA*(Journal of the Faculty of Letters, The University of Tokyo), vol. 20(1995)

"The End of Illusion Theory and the Genesis of the Artist: Burke and Mendelssohn on the Sublime", in: *Studies on Voltaire and the Eighteenth Century,* vol. 346 (1996)

「표상에서 공감으로―E. 버크의 미학 이론에서 보는 예술가 탄생」(후지에다 데루오·다니가와 아쓰시 편집, 『예술 이론의 현재―모더니즘으로부터』, 도신도, 1999) : 「表象から共感へ―E. バークの美學理論における藝術家の誕生」(藤枝晃雄·谷川渥編 『藝術理論の現在―モダニズムから』 東新堂, 一九九九年)

제4장 예술작품

「자연적인 것과 인위적인 것이 교차하는 곳―예술작품의 개념사 시도」(『미학예술학연구』 제16호, 1997) : 「自然的なものと人爲的なものの交わるところ―藝術作品の概念史の試み」(『美學藝術學研究』 第一六號, 一九九七年)

제5장 형식

「루소와 스미스―예술의 자연 모방설에서 형식주의적 예술관은 어떻게 태어났는가」(『미학예술학

연구』, 제15호, 1996) : 「ルソーとスミス—藝術の自然模倣說から形式主義的藝術観はいかにして

生まれたのか」(『美學藝術學研究』第一五號, 一九九六年)

에필로그 예술의 종언

「독일 관념론의 미학에서 현대적 의의는 있는가」(『철학논집』, 조치대학철학회, 제27호, 1998) :

「ドイツ觀念論の美學に現代的意義はあるか」(『哲學論集』上智大學哲學會, 第二七號, 一九九八年)

"Die These vom Ende der Kunst und der Beginn der Moderne", in: Bremer Philosophica,

Universität Bremen, Studiengang Philosophie. 2000/3.

「헤겔 미학의 예술의 종언과 신생」(가토 히사타케 편집, 『헤겔을 배우는 이들을 위하여』, 세카이시

소사, 2000) : 「ヘーゲル美學における藝術の終焉と新生」(加藤尚武 編『ヘーゲルを學ぶ人のため

に』世界思想社, 二〇〇〇年)

"Das Ende der These vom Ende der Kunst?", in : "Symbolisches Flanieren. Kultur-

philosophische Streifzüge (Festschrift für Heinz Paetzold)", Hannover 2001.

　　개인적으로 가르침을 받은 은혜에는 개인적으로 고마움을 표하

는 게 예의일 터이므로 이 지면에 일일이 존함을 열거하는 것은 삼

가겠으나, 이들 논고를 집필할 귀중한 기회를 주신 편집자 분들께,

또 졸고가 발표된 후 기탄 없이 비판해주신 많은 스승과 벗께 깊이

감사한다. 또한 이 책의 내용은 거의 전부 나의 강의 노트와 연습 노

트로 거슬러 올라간다. 학생에게는 학기가 끝난 후 과제를 내주었는

데, 이 책은 늦어졌지만 일찍이 내 수업에 참가했던 학생들에 대한

나의 과제이기도 하다.

　　이 책을 완성하는 동안 일본의 문부성 과학연구비 조성금(1997~

1998)과 독일의 알렉산더 폰 훔볼트 재단die Alexander von Humboldt-

Stiftung에서 장학금을 받았다. 관계자 여러분의 각별한 배려에 감사

한다. 특히 알렌산더 폰 훔볼트 재단의 장학생으로 1999년 6월부터 이듬해 9월까지 독일 함부르크대학교에서 연구에 전념할 기회를 얻지 못했다면, 이 책은 아직도 채 모양새를 갖추지 못했을 것이다. 독일에 머무르는 동안 베를린자유대학교, 예나대학교, 카셀대학교, 브레멘대학교, 함부르크대학교에서 이 책 초고의 일부(특히 제2장과 에필로그)에 대해 강연할 기회가 주어졌다.

이 작은 책에 압축된 10년이라는 결코 짧지 않은 세월을 떠올리면서 나의 삶을 온갖 형태로 뒷받침해주고 있는 분들께 이 책을 바친다.

마지막으로 그러나 가장 소홀한 인사라는 의미가 아니라, 도쿄대학출판회의 가도쿠라 히로시門倉弘 씨와 고구레 아키라小暮明 씨께 진심으로 감사의 마음을 전하고 싶다. 이전의 저서『상징의 미학』을 담당해주신 가도쿠라 씨께 두 번째 책 집필을 권유받은 것은 4년 반 전의 일이다. "글쎄요"라는 애매한 대답을 반복하지 않을 수 없던 나에게 마침내 애가 타기 시작한 그가, 내가 독일로 출발하기 직전에 이번에는 젊은 고구레 씨를 데리고 내 앞에 나타났다. 두 분의 열의에 압도되어 나는 이 책을 집필했다. 조금이라도 많은 분들이 이 책을 손에 들고 미학의 즐거움을 느끼셨다면, 그것은 전적으로 이 두 분의 지휘 덕분이다.

2001년 9월
오타베 다네히사

저자 주

프롤로그 예술의 탄생

1. 리파는 여기서 '기술'을, '자연'을 '모방'하는 기술과 '자연의 결점을 보완하는' 기술로 나누는데, 이렇게 기술을 구분하는 연원淵源은 아리스토텔레스의『자연학』 *Physica*에서 볼 수 있는 다음과 같은 문구에 있다. "기술은 한편으로는 자연이 이 룩할 수 없는 것을 완성하고, 다른 한편으로는 (자연을) 모방한다."(Aristotles, 199 a15) 다만 이 명제는 결코(Charlton[1970], 125와 Tatarkiewicz[1980], 53에 서 말하듯) 자연을 보완하고 완성하는 기술로서 효용 기술과, 자연을 모방하는 것 으로서 ('회화'와 '무용' 등의) 예술을 구별하는 것은 아니다. 이 점에 대해서는 竹 內[1969], 224 및 Close[1971], 174-175 참조.

2. 18세기 중엽까지 art라는 말(혹은 그에 대응하는 유럽어)은 소위 예술과 관련되 어 사용될 경우, 주로 조형예술을 가리켰다는 의미에서 포괄적이지 않다. 또 17세 기 말 프랑스에서는 나중에 '예술'을 의미하게 되는 beaux-arts라는 술어가 이미 사용되고 있었는데 그것은 '시', '음악', '회화'뿐 아니라 '광학', '역학'도 포함한다 는 점에서 배타적이라고 할 수 없다. 이 점에 대한 고전적인 연구는 Kristeller[1951- 1952] 및 Tatarkiewicz[1980]이다.

3. 여기서 우리가 근대적인 예술관을 가능케 한 '이론적' 조건을 '개념사적' 혹은 '사상사적'으로 논한다고 말한 것은 이 책이 이른바 예술사적, 혹은 사회학적, 사 회사적 고찰과는 선을 긋고 이론사의 차원에서(이른바 로고스 중심주의적으로) 근대적인 예술관의 성립 과정을 고찰하기 때문이다.

4. 만일 '근대적인' 예술관에 대해 우리가 너무 단순화 혹은 일면화된 표상을 가지

고 있다면, '근대적인' 예술관의 비판도 마찬가지로 단순화 혹은 일면화되는 것을 피할 수 없을 것이다.

5. 여기에서 말하는 schöne Wissenschaften이라는 명칭은 프랑스어인 belles lettres에 대응해 문예, 시 등의 각종 장르를 지시하는 술어이며 결코 문자 그대로 '아름다운 학문'(혹은 '미학')을 의미하는 것은 아니다(실제로 이 말은 항상 복수형으로 사용된다). 이와 같이 문자 그대로 해석함으로써 단수형 schöne Wissenschaft의 가능성을 부정하는 것이 칸트이다.(Kant [KU], 176f)

6. 독일에서 바퇴의 수용에 대해서는 von der Lühe [1979] 참조.

7. 라틴어인 *habitus*라는 개념은 그리스어인 heksis에 대응하는데, 이 책에서는 양자를 모두 '하비투스'라고 표기한다. 또한 *habitus*는 동사 habere에서, *heksis*는 동사 echein에서 유래하며 양자는 개념적으로도 부합하지만, 이 경우 동사 habere 혹은 echein은 '소유'의 의미가 아니라 '상태'를 의미한다. 즉 라틴어의 경우라면 *se habere*라는 용법에 대응하며(cf. Thomas Aquinas, Ⅰ-Ⅱ, qu. 49, art. 2), 그리스어의 경우라면 자동사인 echein의 용법에 대응한다. 일본어 문헌으로는 稲垣[1981], 111 및 内山[2001], 130-135 참조.

8. 바움가르텐이 소위 '예술'을 가리키기 위해 사용하는 말은 복수형인 *artes liberales*이며(§1), 여기에서 말하는 단수형 *ars aesthetica*와는 구별되어야 한다.

9. 이와 같이 '기술'을 '제작'에, '학문'을 '논증'에 결부하는 논의는 아리스토텔레스적 전통 아래 있다. 아리스토텔레스에 의하면 기술과 학문의 차이는 전자가 '제작에 관한 하비투스'임에 반해, 후자가 '논증에 관한 하비투스'라는 점에 있다.(Aristoteles, 1139 b31-32)

10. 이는 aestheticus(미적인 인간)라는 명사—바움가르텐은 이 말을 프랑스어인 bel esprit을 직역한 der schöne Geist라는 독일어에 대응하고 있다([Poppe], §27)—가 예술에 대해 철학적으로 논하는 '미학자'(§49)라는 의미와 함께, 실천적 '예술가'(§34, 69)라는 의미로도 사용되고 있는 데서 명료하게 나타나고 있다.

11. 주 5 참조.

12. 베이컨이 '기계적 기술'과 '철학'의 관계를 어떻게 파악하고 있는가에 대해서는 제2장에서, 또 베이컨이 '자연'과 '기술'을 둘러싼 아리스토텔레스적 전통을 어

떻게 비판하는가에 대해서는 제4장에서 검토한다.

13. 이러한 새로운 기술관의 성립을 촉구한 요인으로는 베이컨에 의한 아리스토텔 레스주의 비판을 꼽을 수 있을 것이다. 이 점에 대해서는 제4장 참조.

14. 이러한 '부동의 여러 규칙'과 '법칙'의 구별에 대해서는 제2장에서 다른 관점 으로 검토한다. 제2장 주 **13** 참조.

15. 또한 같은 견해는 『백과전서』의 항목 '천재'(생 랑베르 집필)에서도 확인된다. "천재란 자연의 순수한 선물이며, 천재가 산출하는 것은 순간의 작품이다. 〔그에 반해〕취미는 연구와 시간의 작품이며 지극히 많은 규칙—확정된 규칙이든 혹은 규칙이라 상정되어 있는 규칙이든—의 인식과 결부되어 있다. 취미가 만들어내는 미는 약정約定에 불과하다. …… 〔그러나 천재에게서 유래하는 사물은〕때로는 엉 성하고 불규칙하고 까다롭게 야생의 맛을 띠고 있다. …… 취미의 규칙과 법칙은 천재에게 족쇄가 된다."(Diderot, 11-12) 또한 예술이 '규칙'에 속박되어서는 안 된다는 생각은 이미 18세기 중엽 이전부터 사람들의 입에 오르내리고 있었다. 예 를 들면 애디슨(Joseph Addison, 1672~1719)이 『스펙테이터』*The Spectator*에 게재한 논고(제160호, 1711) 참조(*The Spectator*, II, 126-130).

16. 이하 본문에서 '고전적'인 예술 이론에 관해서 '아리스토텔레스주의적'이라는 술어를 사용하는 경우도 있는데, 이 명칭으로 우리가 이해하는 것은 17, 18세기 에 이해된 범위에서 아리스토텔레스 이론이지 아리스토텔레스 자체의 이론은 아 니다.

17. 최근에는 Scheugl[1999]이 이러한 입장을 취하고 있다.

제1장 참조

1. 이 그림에 대해서는 Wyss[1997], 126-128 참조.

2. 이는 레싱이 비판적으로 인용하는 W. Triller의 말이다.(Lessing IV, 406)

3. Panofsky [1924], 44.

4. 예를 들면 Kris/Kurz [1934], 81-95 ; Chastel [1954], 103-136 ; Henninger, Jr. [1974], 284-328 참조.

5. 이 점에 대해서는 Petersen [2000]이 개관하고 있다.

6. 18세기 예술 이론에 있어서의 '자연모방설'에 관해서는 지금도 Blumenberg [1958]가 우선 참조되어야 하지만(이 책에서는 볼프학파의 '가능적 세계론'이 미학 이론에서 달성한 역할이 명확히 드러난다), 그 밖에 아래의 논의와 관련 있는 것으로 다음과 같은 논고가 있다. Tumarkin [1930]; Preisendanz [1967]; Hohner [1976]; Rath [1983]; Abrams [1985]; Petersen [2000].

7. '가능적 세계'론을 예술 이론에 최초로 도입한 것은 필시 요한 크리스토프 고트셰트Johann Christoph Gottsched(1700~1766)의 『비판적 시학의 시도』*Versuch einer kritischen Dichtkunst für die Deutschen*(1730)일 것이다. 고트셰트는 "볼프 씨는, 내 기억이 잘못되지 않았다면 철학적 저작의 어느 부분에서, 적절하게 쓴 소설(Roman), 즉 모순된 것을 포함하지 않은 소설이란 다른 세계에서 유래하는 이야기로 간주되어야 한다고 말하고 있다"(Gottsched, VI/1, 204)라며 자신의 이론이 볼프에 의거하고 있음을 명시하면서 다음과 같이 서술한다. "만일 신이 그것을 선호한다면, 온갖 유한한 존재자에 관한 다른 결합 또한 창조되는 데 적합했을 것이다. 그런데 시인은 모든 가능적 세계를 이용할 수 있다. 시인은 자신의 재치를 현실에 존재하는 자연의 흐름에 한정하려 하지 않는다. 시인의 구상력은 시인을 다른 가능성의 영역으로 이끈다."(206)

8. '자연'은 진정한 의미에서 예술가와 유비 관계에 있는 것이 아니다. 그도 그럴 것이 자연이란 '현상'에 다름 아니며, 그것을 실체화하는 것은 본래 잘못이기 때문이다. 그러므로 바움가르텐은 자연과 시인을 비교할 때 다음과 같은 한정적인 어구를 덧붙이고 있다. "자연(자기에게 의존하는 행위를 수반하는 실체화된 현상에 대해, 그것을 실체로서 말하는 것이 허락된다면)과 시인은 유사한 것을 산출한다."(Baumgarten [1735], §110) 바움가르텐이 여기에서 굳이 현상(으로서의 자연)과 실체(로서의 시인)를 비교하는 것은 자기 이론을 전통적인 자연모방설과 관련시키기 위해서다. "시는 자연 혹은 행위의 모방물이다."(§109)

9. 여기서 바움가르텐은 '아주 오래전부터'라고 서술했는데, 그가 염두에 둔 것은 멀게는 율리우스 카이사르 스칼리게르Julius Caesar Scaliger(1484~1558), 가깝게는 제3대 샤프츠버리 백작Anthony Ashley Cooper, Third Earl of Shaftesbury(1671~1713)일 것이다. 샤프츠버리는 『독백—혹은 저자에의 충고』*Solilo-*

quy, or Advice to an Author(1710)에서 '시인'을 '제2의 창조자'a second Maker로 규정하고, 더 나아가 시인은 "창조자를 모방한다imitate the Creator"라고 서술했다.(Shaftesbury, I/1, 110) 덧붙이자면 바움가르텐은 '시'를 정의할 때 '스칼리게르'의 이름을 언급하면서(Baumgarten [1735], §9), 『미학』에서는 (실제로는 이름을 언급하지 않고 있지만) 샤프츠버리를 염두에 두고 그를 '영국 최고의 미의 판정자 중 한 사람'이라 불렀다.([1750/58], §556) 더불어 샤프츠버리의 이론은 자주 근대적인 예술관의 선구로 간주되는데, 이 점에 관한 비판적 고찰은 제3장에서 한다.

10. 멘델스존의 이 논고는 1757년에 간행된 논문 『여러 예술의 근원과 결합에 대한 고찰』*Betrachtungen über die Quellen und die Verbindungen der schönen Künste und Wissenschaften*을 1761년에 『철학저작집』*Philosophische Schriften*에 수록할 때 고쳐 쓴 것이다. 아울러 멘델스존 이론의 통시적 변화가 지닌 의의에 대해서는 제3장에서 검토한다.

11. 여기에서 멘델스존은 자연 설계도의 다양성과 통일성을 언급하는데, 이는 바로 자연의 설계도가 완전성을 구비하고 있음을 일컫는다.

12. 멘델스존에 의하면, 예술이 '자연을 미화한다'는 표현이 의미하는 것은 자연이 그 자체로서 불완전하다(혹은 아름답지 않다)는 것이 아니라, 오히려 예술가가 자신의 '제한된 영역'에서 '인간의 감관이 파악할 수 있는 미'를 표상하는 것을 일컫는다.(Mendelssohn, I, 435; cf. 173)

13. 레싱의 천재론에 관해서는 Schmidt [1985], I, 69-95 참조.

14. 칸트의 '미적〔직감적〕 이념'에 대해서는 Bartuschat [1987] 참조.

15. 슐레겔은 괴테적인 의미에서 상징과 알레고리를 구별하지 않는다. 이 점에 대해서는 예컨대 Fr. Schlegel, II, 324 참조.

16. 한편 슐레겔은 이미 1802년 3월에 드레스덴에서 필리프 오토 룽게Philipp Otto Runge(1777~1810)와 알게 되어, 룽게 예술의 출발점이라고도 할 1800년 작 『아모르의 승리』*Triumph des Amor*를 보았다. 이에 대해서는 Runge, 77, 79-80 참조.

17. 전기 슐레겔과 후기 슐레겔을 둘러싼 종래의 연구 상황에 대해서, 간단하게는

Wanning [1999], 84 참조.

18. 슐레겔은 이러한 '옛 양식'의 회화에 대한 특징을 빙켈만의 술어를 이용하여 "날카로운 윤곽의 엄격한, 아니 차라리 앙상한 형태", "간소하고 소박한 의복", "인간의 근원적 성격이라 간주하고 싶어지는, 선의에 찬 아이들 같은 간결함과 편협함"에서 확인한다.(Schlegel, IV, 14) 빙켈만은『고대미술사』*Geschichte der Kunst des Altertums*(1764)에서 '고대 미술'의 역사를 4단계로 나누고 두 번째의 고전적인 숭고 양식에 앞서는 첫 번째 '옛 양식'의 특징을 '라파엘로 이전의 화가'와의 유비에서, '앙상한' 선묘 혹은 '엄격하고 딱딱한' 윤곽선 속에서 찾았는데(Winckelmann, V, 173, 244, 192), 이는 슐레겔이 (제2의 양식을 이상으로 하는 빙켈만의 고전주의에 반대하여) 고전적인 단계에 앞서는 '옛 양식'에서 자신의 이상을 구하고, 일종의 프리미티즘의 입장을 표방한다는 의미이다.

19. 이는 물론 전기 슐레겔과 후기 슐레겔에서 한눈에 드러나는 명확한 차이에서 확인할 수 있는 연속성의 지적에 불과하며, 전기와 후기의 차이에 대한 전반적인 부정은 아니다.

제2장 독창성

1. '독창성' 이념에 관해서 먼저 참조해야 할 것은 '개인'과 '전통'의 관계를 '독창성의 역설'이라는 주제로 논하는 McFarland [1985]이다. 또 Steinke [1917]; Mann [1939]; Sauder [1977]는 '독창성' 이념의 성립 과정 및 그에 수반되는 그 개념 내포의 변화에 대한 자료 가치가 높다. 더 나아가 '독창성' 이념에 대해 논한 논고로서 Kind [1906]; Mortier [1982]; Buelow [1990]; Sussmann [1997]; 佐々木健一 [1999] 참조.

2. 같은 용례는 Micraelius, Sp. 946에도 있다.

3. '모상'과 '원상'의 관계를 둘러싼 칸트의 논의는 바움가르텐의『형이상학』*Metaphysica*(1739)을 따랐다. 참고로 바움가르텐은『형이상학』제2판(1743) 이후 모상에 대한 원상 혹은 원형原型을 *originale*라 부른다.(Baumgarten [1743], §346)

4. 이러한 용례는 무수히 볼 수 있으나, 전형적인 용례를 꼽는다면 *The Spectator*, Nos. 160, 416; Du Bos, 196 등이 있다.

5. 또한 영은 이미 1728년에 간행된 논고 「서정시에 대해서」에서 "천재성을 지닌 사람의 작품에서는 항상 어떤 독창적인 정신original spirit이 시도되어야 한다. …… 독창적인 것originals만이 진정한 생명을 가지고 있다. 독창적인 것과 최고의 모방물the best imitations의 차이는 인간과 인간을 그린 가장 생기 있는 회화와의 차이와 같다"(Young, I, 418)라고 서술하면서 '독창적인' 정신의 의의를 강조했다. 다만 고대의 '제1인자의 규범'을, 이 '제1인자의 작품 그 자체에서 모방하는' 것이 아니라 이 "제1인자의 작업을 떠받치는 일반적인 동기와 기초적 방법general motives and fundamental methods에서 모방해야 할 것이다"(ibid.)라고 서술한 영의 논의는 1759년의 논고와는 논의의 차원을 달리한다. 또한 영은 이러한 두 가지 '모방'을 구별하는 관점에 대해 "이 구별은 지금까지 이루어진 적 없다"(ibid.)라고 자부하고 있으나, 실제로는 전통적인 변론술과 수사학에서 이미 확인되고 있다. 예를 들어 Quintilianus, X, 2 참조.

6. 근대적인 '저자' 개념이 성립하기 이전의 author 관觀에 대해서는 Minnis [1988] 참조.

7. 베이컨이 17세기 시학에 미친 영향에 대해서는 다른 관점이긴 하지만 Guibbory [1989] 참조.

8. 이 구절이 뒤 보스를 근거로 하고 있는 점은 Winckelmann [1968], 351에서 지적되고 있다. 한편 빙켈만과 뒤 보스의 관계에 대해서는 Woodfield [1973] 참조.

9. 다만 존슨도 인류가 드러내는 다양성을 부정하는 것은 아니다. 이 점에 대해서는 Adventurer, No. 95 참조.

10. 다만 허드에 의하면, 다른 예술가의 작품 모방은 이 작품과의 '경쟁'(Hurd, 232)으로까지 나아갈 경우에 한해서 오히려 칭송된다. 또한 이 '고대인과의 경쟁'이라는 이념은 퀸틸리아누스와 전傳롱기노스 등에서 유래하는 고전적 명법命法 (Imperativ)이다. Bauer [1992] 참조.

11. 같은 견해는 Duff, 178에서도 볼 수 있다.

12. 영은 '자연적, 수학적, 도덕적, 신학적 지식이 증대하고 있는 것'이 '교양 있는 작가의 천재성에 있어서의 새로운 식료食料'(571)가 되기를 기대하고 있으나, 이

러한 근대인파에게 전형적인 주장이 타고난 개성을 바탕으로 한 독창성과 과연 양립할 수 있는지 여부는 다시 문제 삼아야 한다.

13. 여기에서 달랑베르가 '부동의 여러 규칙'과 '법칙'을 구별하고 있었다는 것을 상기하자. 이 책 '프롤로그' 참조.

14. 또한 칸트가 앞서 '유파'의 성립을 논할 때, 독창적인 작품에서 사람들이 "끄집어낼 수 있었던 한에서"soweit … hat ziehen können(200)이라는 신중한 표현을 '방법적 지도'에 관해 사용한 것은, 예술이란 본래 이러한 규칙 혹은 방법에 의해 통제되지 않기 때문이다.

15. 물론 칸트도 예술의 기법 면에 관해서는 "느리고 느린 데다 쓰라린 고통으로 가득 찬 개선peinliche Nachbesserung"(190)이 가능하며 동시에 필요하다는 것을 인정한다.

16. 1797년에 슐레겔이 덧붙인 '서론'은 정식으로는 『그리스인과 로마인』*Die Griechen und die Römer*의 제1부(제2부는 미완)—그것은 「그리스 문학 연구에 대하여」Über das Studium der griechischen Poesie 외에 한편의 논문과 부록으로 구성되었다—에 대한 서론이지만, 여기에서는 통례에 따라 이 '서론'도 『그리스 문학 연구에 대하여』라는 명칭으로 다룬다.

17. 슐레겔은 Vervollkommungsfähigkeit에 대응하는 것으로서(나중에 살펴보듯) 더 나아가 unendliche Perfektibilität이라는 술어를 사용하는데(214), 이 말은 장 자크 루소Jean-Jacques Rousseau(1712~1778)의 『인간불평등기원론』*Discours sur l'origine et les fondements de l'inégalité parmi les hommes*(1755)의 perfectibilté에서 유래한다.(Rousseau, III, 142)

18. 슐레겔은 다음과 같이 서술했다. "대다수의 철학자의 생각에 의하면 아름다운 것을 특징짓는 징표는 그것에 대한 흡족Wohlgefallen이 무관심한uninteressiert 곳에 있다."(I, 213) "아름다운 것은 무관심한 흡족〔제1계기〕의 보편타당적 대상이며〔제2계기〕, 이 흡족은 욕구와 법칙에 의한 강제에서, 마찬가지로 독립하여 자유로우면서도 필연적인 것이며〔제4계기〕, 완전히 몰沒목적적이면서 절대적으로 합목적적이다〔제3계기〕."(253) 참고로 〔 〕로 표시된 곳은, 칸트의 『판단력 비판』의 '아름다운 것의 분석론'에 대응하는 부분이다.(이 점에 대해서는 Zelle〔1995〕,

252 참조) 한편 슐레겔의 '관심을 끄는 것'이라는 개념의 전사前史에 대해서는 Oesterle [1977], 424~425 ; Stemmrich [1994], 81~82 참조.

19. 주 17 참조.

20. 이와 같이 '독창성'을 '잠정적'인 것으로 정당화하는 논의는 지금도 종종 고전주의적이라고 형용되는 『그리스 문학의 연구에 대해서』(1795~1797)의 시기에 한정되지 않고 슐레겔이 낭만주의로 전향하는 것을 보여주는 것으로 여겨지는 『아테네움 단상』*Athenäum-Fragment*(1798)에서 볼 수 있다. "낭만〔주의〕적인 관점에서 본다면 문학의 변종變種 또한 그것이 만일 궤도를 벗어난 기괴한 변종이라도 보편성을 위한 소재 및 예행연습Vorübung으로서 가치를 지닌다, 만일 거기에 무엇인가가 포함되었고 그것이 독창적이기만 하다면."(II, 187)

21. '그리스 문학에서 모방할 가치가 있는 것'을 '근대인의 독창성'과 대비하는 용법에서 볼 수 있듯(I, 282), 슐레겔은 일반적으로는 '독창성'을 '관심을 끄는 것'과 관련지으면서 근대 문학을 특징짓기 위해 사용하지만, "그리스의 교양은 애초 아주 독창적이고 국민적이었다"(302)라는 용례도 예외적으로 확인할 수 있다. 다만 1823년 저작집에 수록할 때 슐레겔은 이 부분을 다음과 같이 바꿔 쓰고 있다. "그리스의 교양은 애초 완전히 근원적ursprünglich이고, 자연에 따르며naturgemäß, 국민적이었다."(ibid.)

22. 말년의 프리드리히 슐레겔이 '독창성' 자체를 추구하는 것에 비판을 가하고 있던 것은 앞서 제1장에서 밝힌 대로다. 아래에서는 그에 대해 '독창성' 개념 그 자체를 쇄신하고자 하는 시도를 검토의 대상으로 한다.

23. 또한 여기서 노발리스가 '지리상의 발견'을 비유로 사용해 '독창성'의 문제를 논한 것에 주의하자.

24. 주 5 및 10 참조.

25. 더 나아가 같은 문맥에서 original라는 말을 이용한 예로서 『인류의 교화 형식을 위한 역사철학이설』*Auch eine Philosophie der Geschichte zur Bildung der Menschheit*(1774)이 있다.(V, 499)

26. 괴테Johann Wolfgang von Goethe(1749~1832)는 다음과 같이 서술했다. "결국 우리는 집합적 존재kollektive Wesen이다. …… 우리는 우리에게 선행하는

것에서도, 우리 주변에 있는 것에서도 받아들이고 배워야 한다. 가장 위대한 천재라도 만일 자기 자신의 내면에서 모든 것을 얻고자 바란다면 큰 것은 이루지 못할 것이다. 그러나 많은 선량한 사람은 이를 이해하지 못하고 독창성의 꿈을 보면서 반생에 걸쳐 어둠 속을 손으로 더듬으며 나아간다." (Goethe, XXIV, 767)

제3장 예술가

1. 최근 간행된 강의록에서 이 구절에 대응하는 부분으로는 Hegel [1983], 144-145 참조.

2. 이 점에 대해서는 이 책 '에필로그' 참조.

3. 참고로 '재현＝모방'에서 유래하는 쾌와 '[정교한] 마무리'에서 유래하는 쾌를 구별하고, 후자를 2차적인 것으로 간주하는 것은 아리스토텔레스의 『시학』 이래의 전통적인 생각이다.(1448 b18-19) 한편 '모방자의 기技'를 둘러싼 뒤 보스의 논의는 시와 회화의 차이를 둘러싸고 제기되었으나, 시와 회화의 대비는 우리 논의에 직접 관련되지 않으므로 여기에는 그 점을 다루지 않는다.

4. 예를 들어 이러한 견해를 나타내는 고전적인 연구로서는 Walzel [1932]가 있다. 최근의 연구로서는 Scheugl [1999], 49 참조.

5. 호라티우스 『시론』*Ars Poetica*의 다음 구절을 참조. "아는 것이야말로 올바르게 쓰기 위한 원리이며 원천이다. 소크라테스파의 서적이 그대에게 사정을 보여줄 것이다." (Horatius, 309-310)

6. 이 부분은 필시 아리스토텔레스의 『시학』 제24장의 한 구절에 근거를 두고 있다. "호메로스는 짧은 서가序歌를 부르고 나서 곧바로 남자 혹은 여자, 아니면 다른 역할의 인물을 등장시킨다. 게다가 이들 중 어느 한 사람 성격이 없는 자 없이 모두 그 성격을 갖추고 있다." (1460 a9-11)

7. 이 부분도 아리스토텔레스의 『시학』에 입각한 것으로 여겨진다. 앞의 주에서 인용한 구절에 앞서 아리스토텔레스는 다음과 같이 말하고 있다. "[호메로스 이외의] 다른 시인들은 항상 자신이 무대 앞에 나타나 지극히 사소한 일에 대해 지극히 사소한 기회일 때만 재현한다." (1460 a8-9)

8. 더 나아가 샤프츠버리 『도덕자들』*The Moralists*(1709) 참조.(Shaftesbury,

II/1, 28, 30)

9. 플로티누스에게서 유래한 '내적 형상' 이론이 근대 미학에서 완수한 의의에 관한 고전적인 연구로는, 지금도 여전히 Schwinger [1935]가 참조되어야 할 것이다.

10. 이 점에 대해서는 Walzel [1932], 43 참조.

11. 이러한 견해를 나타내는 것으로서 Robson-Scott [1965], 58 참조.

12. 근대적인 '저자' 개념의 성립에 대해 18세기 미학의 문맥에서 논한 것으로 佐々木健一 [1999], 근대적인 '문체' 개념의 성립과의 관련에서 논한 것으로 久保 [2000]가 참조되어야 할 것이다.

13. 주 6 및 7 참조.

14. 이 책의 프롤로그에서 살펴보았듯 18세기 중엽은 '예술'이라는 술어의 확립기였으므로 '예술' 일반을 지시하는 술어로서 버크는 agreeable arts 외에도 affecting arts (44), imitative arts (47), liberal arts (53) 등의 용어를 사용한다. 이 중 imitative arts의 뜻에 관해서는 나중에 검토한다. 주 25 참조.

15. 또한 버크는 이 부분에서 "모방의 힘에 대해서는 아리스토텔레스가 『시학』에서 매우 상세하고, 동시에 빠짐없이 논하고 있으므로 이 주제에 대해서는 이 이상 논할 필요는 없다"(50)라고 덧붙이고 있지만, 버크가 염두에 둔 『시학』 제4장에서 아리스토텔레스는 '모방'의 문제를 모방자의 기량과 결부하고 있지 않다. 아리스토텔레스는 '원상-모상' 관계가 향수자에게서 성립하는 경우에 관해 "우리는 실물을 눈으로 보는 것이 꺼림칙해도 그것을 더할 나위 없이 정확하게 모사한 닮은 상을 보는 것을 기뻐한다. 예컨대 최하등 동물과 사체死體 등의 형태에 대해서 이러한 것을 말할 수 있다"(1448 b10-12)라면서 향수자가 원상을 모르는 까닭에 '원상-모상' 관계가 향수자에게서 성립하지 않는 경우에 관해서는 "만일 실물을 이전에 본 적 없다면 그 기쁨은, 닮은 상이 그야말로 닮은 상이기 때문에 생기는 게 아니라 [정교한] 마무리라든가, 색채라든가, 그 밖에 그에 비견되는 어떤 것이 원인이 되어 생긴다고 해야 할 것이다"(17-19)라고 논한다. 필시 버크는 이 두 가지 논의를 이른바 하나로 결합해 자기 이론의 논거로 하고 있는 것일 터이다.

16. 서문에서 버크는, '모방'과 '공감'의 대비를 확실히 드러나게 논하지 않았다.

그러나 눈에 띄지 않는 방식이긴 해도 예술이 부여하는 쾌의 예로 "감동적인 사건에서 생기는 공감"(20)을 꼽으며 '공감'을 언급했다. 또한 서문에서 '쾌'의 논의가 제1편 제16절의 술어를 이용한다면 '모방'보다는 오히려 '공감'을 바탕으로 한다는 것은, 앞서 인용한 구절에서 나타나는 미묘한 어법—"자연적인 대상이 정확하게 모방되고 있다고 지각되는 경우에 한해서 자연적인 대상에서 생기는 쾌"(20)—에서도 읽어낼 수 있을 것이다. 버크에게 '쾌'는 어디까지나 '자연적인 대상에서 생겨나는' 것으로 간주된다.

17. 이는 앞의 주에서 서술한 것과도 일치한다.

18. 참고로 뒤 보스는 구체적으로 '역사화'歷史畵를 높게 평가하고 정물화와 풍속화를 비판하는데, 거기에서 드러나는 것은 회화 장르의 가치 질서를 묘사되는 대상의 가치 질서에 대응시키는 17세기의 아카데미즘적 사고이다.(Félibien [1668], 50)

19. 버크 자신이 제5편에서, 언어에는 더 나아가 또한 대상을 분석하여 그 관념을 명석하고 판명判明하게 하는 작용도 갖추고 있음을 인정하고 있으나(Burke, 175), 이 점에 대해서는 뒤에 고찰한다.

20. 제2판(1759)에 덧붙여진 서문을 상세히 검토해보면 '원상-모상' 이론과는 다른 종류의 이론이 혼재하고 있는 것이 명백해진다. 이러한 혼재는 '유사성'이라는 개념의 애매함에서 유래한다. 즉 버크는 원상-모상 이론에 따라 원상과 모상 사이에서 유사성을 추구하는 한편,(17) 동시에 "유사성을 발견함으로써 우리는 새로운 상을 산출한다"라고 말하고 예술가의 '기지'機知에 의해 산출되는 '직유', '비유'에 관한 논의도 마찬가지로 유사성이라는 개념에 입각해 전개했지만,(18) 그때 그는 양자의 논의가 차원을 달리 하는 것은 전혀 고려하지 않았다.

21. 버크의 언어 이론에 대한 로크John Locke(1632~1704) 및 버클리George Berkeley(1685~1753)의 영향에 대해서는 Wecter [1940]가 상세하다.

22. 언어의 '정념' 환기 기능을 긍정적으로 강조하는 점에서, 버크는 버클리의 견해를 계승하고 있다고 해도 좋다. 로크는 『인간지성론』*Essay concerning Human Understanding*(1690)에서 언어의 상像 이론을 주장하면서 '쾌와 기쁨'을 주는 '비유 어법'을 "잘못된 관념을 암시하고, 정념을 움직여서 판단력을 틀리게 하는"

것으로 비판했으나(Locke, III. x. 34), 그에 대해 버클리는 『인지원리론』 *A Treatise Concerning the Principles of Human Knowledge*(1710)에서 다음과 같이 반론한다. "말에 의해 드러나는 관념을 전달하는 것은, 일반적으로 상정되고 있듯 언어의 주요하고 유일한 목적은 아니다. 정념을 환기하거나 행동을 야기하고 또 방지하거나 마음을 어느 특수한 성향에 두는 등 언어에는 여타 목적이 있으며 이들에 비하면 앞의 〔관념의 전달이라는〕 목적은 많은 경우 종속적이며, 이것을 빼고 다른 목적이 생기는 경우에는 완전히 생략되는 경우도 있다."(Berkeley, §20)

23. 주 20 참조.

24. 버크에 의하면 언어는 자연적인 수단에 의해 작용하는 경우도 있으나 그것을 근거로 언어 일반을 논할 수는 없다.(84, 172)

25. 그러므로 imitative art 혹은 art of imitation 이라는 술어는 '예술' 일반을 가리키는 유 개념은 될 수 없다.(173) 주 14 참조.

26. 그가 밀턴에 의한 악마의 묘사에 관해 '시적 회화繪畫'라는 술어를 사용했던 것도 언어의 두 번째 기능에 주목한 까닭이다.

27. 레싱도 『라오콘』(1765)(제21장)에 『일리아스』의 같은 부분을 인용하여 거의 동일한 내용을 서술했다. 여기서는 버크에게서 받은 영향이 예상되지만, 버크가 『일리아스』의 예에서 언급한 것은 제2판(1759)에서였던 데 반해, 레싱은 1757년부터 1758년에 걸쳐 버크의 저작(제1판, 1757)을 읽고 있었으므로 두 사람에게 동일한 헬레네의 예가 나온 것은 필시 우연의 일치일 것이다. 그러나 버크와 레싱 사이에는 그 밖에도 많은 공통성이 있다. 이 점에 대해서는 Howard [1907] 참조.

28. '혹은 타자'라는 한정에 대해서는 앞의 트로이아인 장로의 예를 참조.

29. 또한 버크는 회화와 시의 대비를 미와 숭고의 대비에 대입하고 있다. 그것은 시의 '애매함'이 숭고한 인상을 환기한다는 이유에서 기인한다. 용어상으로는 제5편 제7절에서 '천사'의 묘사를 둘러싸고 '아름답다'는 말이 '회화'에 관해 사용되는 한편, '숭고'라는 말은 '시'에 관해서만 사용된다.(174-175)

30. 멘델스존의 미학을 통시적으로 검토한 논고는 거의 존재하지 않으나 그 중에서는 Zelle [1994]가 '숭고론'의 관점에서 멘델스존의 변화에 대해(특히 버크의 영향에 역점을 두어) 언급하고 있다. 또한 스피노자와의 관련을 강조하는Golden-

baum [1997]은 최근의 멘델스존 미학 연구에서 새로운 동향을 나타내고 있다.

31. 나중에 보듯 멘델스존은 1761년에 종래에 발표했던 논고를 모아서 『철학저작집』을 펴낸다. 그때 그는 자기 이론의 대표자를 '팔레몬'에 대신해 '테오클레스'라 부르고 있으나 팔레몬와 테오클레스(여기에서는 편의상 독일어식으로 읽기로 한다)는 모두 샤프츠버리의 『도덕가들』에 등장하는 인물의 이름이다. 샤프츠버리에게 테오클레스는 샤프츠버리의 대변자이며, 팔레몬은 동시대 인간 사회의 허위성을 비판하는 역할을 맡는다. 멘델스존의 상정에 의하면 '팔레몬' 혹은 '테오클레스'는 '영국의 철학자'이며, 당시의 영불 철학의 '경박함'에 혐오감을 느끼고 '고향을 떠나' 독일로 나와서 독일의 젊은이 유프라노르를 만난다. 『감정에 대해서』는 팔레몬(혹은 테오클레스)과 유프라노르가 나중에 나눈 편지를 멘델스존이 편찬했다는 형식을 취하고 있다.(Mendelssohn, I, 43-44, 235-236)

32. 바움가르텐에 의하면 "모든 유한한 것은 부분적으로는 선이며 부분적으로는 악"이기 때문에 "모든 유한한 것은 부분적으로는 쾌를 불러일으키는 동시에 불쾌를 불러일으킨다."(Baumgarten [1739], §616)

33. 여기에서 멘델스존은 Betrug이라는 말을 사용하는데, 이 말은 『경향성에 대한 지배에 대해서』Von der Herrschaft über die Neigungen(1756년 말~1757년 1월)에서 "이 Betrug은 ästhethsche Illusion이라 불린다"(II, 154)라고 한 구절이 보여주듯 일루전Illusion을 의미한다.

34. 다만 '일루전'이라는 말이 술어로 사용된 것은 이 논고를 수정한 1761년판에서다.(I, 577) 또한 『감정에 대해서』에서는 모상이 '인위적인 착각'이라고 '상기'하는 것이 향수자에게 요구되고 있던—이 점은 나중에 검토하는 『경향성에 대한 지배에 대해서』(1756년 말~1757년 1월)의 용례도 마찬가지다(II, 154)—것에 반해 『여러 예술의 원천과 결합에 대해서』에서는 모상을 원상으로 잘못 파악하는 것에서 예술 향수의 본질이 추구된다. 이러한 의미에서 일루저니즘Illusionism의 입장이 비로소 명확해지는 것은 『여러 예술의 원천과 결합에 대해서』에서이다.

35. 이 점에 대해서는 나중에 1771년 판과의 차이에 입각해 상세하게 검토한다.

36. '사상성'事象性에 대해서 바움가르텐은 다음과 같이 정의했다. "어떤 것 안에서 그것을 규정하는 방식으로 책정된 것들이 규정성determinatio이다. 규정성 안

에 있는 것은 적극적이고 긍정적이며 그것이 진실로 그렇다면 사상성事象性(*realitas*)이다. 또 다른 것은 부정적이며 그것이 진실로 그렇다면 부정성*negatio*이다."
(Baumgarten [1739], §36)

37. 또한 레싱 본인은 뒤 보스 설을 다음과 같이 비판하고 있다. "뒤 보스가 말한 것이 공허한 잡담으로 끝나지 않기 위해서 그것은 적지 않게 보다 철학적으로 표현될 필요가 있다."(XI, 113)

38. 이 점은 멘델스존이 1761년에 『랩소디』에서 스스로 술회했다.(400)

39. 또한 멘델스존의 버크에 대한 비판은 1761년에 쓰인 『랩소디』에서 특히 명쾌하다. "버크는 완전성의 직관적 인식이 쾌를 준다는 원칙을 단순한 가정으로 간주하고, 이 가정에 반하는 것으로 여겨지는 매우 극소수의 이유로 이 원칙을 부정할 수 있다고 생각했다."(I, 400) 이와 같이 멘델스존은 완전성의 미학 입장에서 버크를 비판하지만, 여기에서 말하는 '완전성'은 『감정에 대해서』에서 말한 '완전성'과는 그 의미를 달리한다. 이 점에 대해서는 나중에 고찰하기로 한다.

40. 예술 이론에서 Vorwurf라는 말은 일반적으로 묘사되는 '주제' 혹은 '대상'을 의미한다. 예를 들면 『여러 예술의 원천과 결합에 대해서』(1757) 및 그것을 개정한 1761년 판의 『여러 예술의 주요원칙에 대해서』*Über die Hauptgrundsätze der schönen Künste und Wissenschaften*에서는 Vorwurf der schönen Künste 〔예술의 주제·대상〕라는 표현이 있으나 1771년 판에서는 Gegenstand der schönen Künste라고 개정되어 있다.(I, 172, 434, 577) Vorwurf를 Subjekt라는 의미로 사용하는 것은 열외적이지만, 이는 Subjekt의 개념 용례가 아직 확립되지 않은 것에서 유래한다고 여겨진다.(멘델스존의 더욱 상세한 용례로는 III/2, 15 참조) 18세기에 이르기까지의 Subjekt-Objekt 개념에 관해서는 Karl-Furthmann [1953]가 개관해준다.

41. 더불어 이미 서술한 대로 멘델스존의 이론은 바움가르텐 및 마이어 이론의 '질료적 완전성'과 '형식적 완전성'을 둘러싼 논의를 따랐으나, 멘델스존의 독자성은 양자를 객체적-주제적이라는 대對개념에 의거해 되짚어가는 점에 있다. 마이어는 이미 '질료적 완전성'에 *perfectio materialis et objectiva*라는 라틴어를 대응했으나, '형식적 완전성'에는 단지 *perfectio formalis*라는 라틴어를 대응한 것에 불

과하다.(Meier [1754-59], §532)

42. 전집의 원문은 angenehm이지만, 문맥에서 unangenehm의 오타라고 봐도 틀림없다. 또한 이 오타는 이미 1771년 판의 저작집에 나타난다.(Mendelssohn [1771], II, 108)

43. 여기에서 다시 1755년의 『감정에 대해서』의 논의를 상기해보자. 거기서 '모 방'의 의의는 덕 있는 이의 불행이 우리에게 불러일으키는 고통을 완화함으로써 "덕 있는 사람의 완전성에 대해 우리의 사랑을 드높인다"(111)라는 부분에서 찾았 다. 즉 '모방'에 의해서라야 진정한 '공감'이 가능해진다고 되어 있었다. 그러나 1771년의 단계에서는, 두려운 사건도 모방된다면 사람은 거기에 공감하지 않고 쾌를 느낄 수 있다고 논한다. 애초부터 '공감'은 '표상의 주체적인 것'의 강조와는 서로 융합할 수 없으며 너무 공감하는 사람에게는 "표상의 객체적인 것이 혼을 완 전히 지배하고 〔표상에서〕 주체적인 것을 억압한다."(389)

44. 구체적으로 멘델스존이 염두에 둔 것은 얀 반 호이쉼Jan Van Huysum(1682 ~1749)의 정물화다.(171, 433)

45. 같은 견해는 이미 볼프에게서 확인할 수 있다.(Wolff, §411)

46. 멘델스존은 나중에 살펴보는 첫 번째 종류의 숭고와 관련해서, "예술가가 기 호 표시되는 사상事象보다도 하찮은 기호를 사용해도 좋은 것은 부차적 상황 혹은 등장인물의 성격 등에서 예술가가 기호 표시되는 것에 전혀 적절한 기호를 사용하 지 않고, 이러한 〔하찮은〕 기호를 사용하는 이유가 명확한 경우에 한해서다"(217; 491)라고 말하지만, 그가 이처럼 한정을 덧붙이는 것은 일반적으로는 '기호 표시 되는 것에는 전적으로 적절한 기호를 사용하는' 것이 요청되고 있음을 의미한다.

47. 이렇게 셰익스피어에게서 고대인적 특질을 읽어내는 실러의 논의는, 셰익스피 어를 근대적인 시인의 대표 예로 간주하는 입장(예컨대 제2장에서 검토했던 프리 드리히 슐레겔의 이론)과 그 역점을 달리 두고 있다.

48. 덧붙여 "여기에서 시인에 관해 이야기된 것은 〔種種으로서 시인에서 유類로서 예술가로 확장될 때〕 저절로 생기는 조건 아래서 예술가 일반으로 확장하는 것이 가능하다"(Schiller V, 719)라고 말하는 실러에게, 근대의 '시인의 탄생'은 바로 우리가 말하는 '예술가의 탄생'이다.

49. '형식' 개념에 대한 상세한 검토는 제5장에서 한다.

50. 근대의 시인에게 "외적인 소재는 그 자체로서는 항상 어찌 되어도 좋다. 왜냐하면 문학은 이 소재를 그것이 발견된 그대로 사용할 수 없고, 이 소재에서 만들어내는 부분의 것에 의해, 이 소재에 시적 존엄poetische Würde을 부여하기 때문이다."(730) 이 '존엄'이라는 술어는 칸트의 『도덕의 형이상학의 기초』*Grundlegung zur Metaphysik der Sitten*(1785)의 정의에 따르고 있다. 즉 "목적의 나라에서 모든 것은 가격Preis을 지니거나 혹은 존엄Würde을 지닌다. 어떤 가격을 지니는가에 관해서는, 그 대신 다른 것을 그 등가물로서 치환할 수 있다. 그에 반해 모든 가격을 능가하는 것, 그러므로 그 어떤 등가물도 허락하지 않는 것은 존엄을 지닌다."(IV, 434) '존엄'을 지닌다는 것은 칸트에 따르면 '목적'에 대한 '수단'인 '물건' Sache이 아니라 결코 수단이 되는 법 없는 '인격'이다.(428) 실러가 굳이 예술작품(이라는 '인격'이 아니라 '물건'에 불과한 것)에 대해 '존엄'이라는 말을 사용한 것은, 근대적인 자율적 '주체'인 예술가에 의해 예술작품이 탄생한다는 데 의거하고 있기 때문이다. 예술작품은 더 이상 그것이 모방하는 '원상'을 표상하는 게 아니라 오히려 '외적인 소재'를 바꾸어서 '주체'로서의 '예술가'를 지시한다.

51. 3장 주 18. 덧붙이자면 이러한 생각은 19세기까지 계승된다. 예컨대 셸링의 『예술 철학』*Philosophie der Kunst*(1802~1803)의 '회화론' 참조.(Schelling, V, 542-549) "회화에서는 특히 〔그것이 묘사하는〕대상에 대해 말해야 한다. 그도 그럴 것이 대상은, 여기에서는 또한 동시에 예술의 단계 그 자체도 지시하고 있기 때문이다."(542)

52. 비극과 희극의 차이를, 양자가 모방 혹은 묘사하는 대상인 인간의 차이로 설명하는 것은 아리스토텔레스의 『시학』제2장에서 유래한 전통이다. "희극이 현재 우리 주변에 있는 사람들보다 열등한 사람들을 모방하고자 하는 것에 반해, 비극은 현재 우리 주변에 있는 사람들보다 뛰어난 사람들을 모방하고자 한다."(1448 a17-18) 이 구절이 18세기 중엽에 지녔던 의미에 대해서는 Curtius, 86-87 참조.

제4장 예술작품

1. 고대 그리스의 '기술'과 '자연'의 관계에 대해서는 Close [1971] 참조.

2. 베이컨에 관해서는 로시의 연구(Rossi [1957], [1962])가 고전적이다.

3. 이 점에 대해서는 이 책 프롤로그의 그림 해설 및 프롤로그의 주 1 참조.

4. 그러므로 베이컨이 '형상'形相이라 부르는 것은 이른바 '형상인'形相因이 아니다.(Bacon, I, 228) 그는 더 나아가 "우리가 형상이라는 이름으로 이해하는 것은 법칙 및 그 세부 규칙이다"(228)라고도 서술했다.

5. 또한 베이컨에 의하면 기술은 "자연에서 깊이 작용하거나 자연을 변질시키거나 밑바탕까지 동요시킬 수 있으나, 그것은 자연 법칙의 인식 때문이며 자연 법칙에 준거한 사물의 진행을 변경할 수 있다는 의미는 아니다.

6. 여기서는 파스칼의 『팡세』(단장斷章 제185) 「인간의 부조화」 편에서 볼 수 있는 '무한'과 '허무'에 관한 논의가 반영되어 있음을 확인할 수 있다.(Pascal, II, 608-614) 이 점에 대해서는 Leibniz [1948], 553 참조. 또한 파스칼과 라이프니츠에 관해서는 Mahnke [1937], 24-30 참조.

7. 샤프츠버리의 '조형적 자연'에 대해서는, 제3장의 '제2의 창조자'로서의 '시인'이라는 그의 논의를 검토할 때 간단히 살펴보았다. 조형적 자연을 둘러싼 라이프니츠와 샤프츠버리의 관계에 대해서는 佐々木能章 [1985] 참조.

8. 여기서는 샤프츠버리가 1686년에 다녀왔던 그랜드 투어의 영향을 확인할 수 있으나 이 점에 대해서는 Nicolson [1959], 344-357 참조.

9. 한편 여기서는 인간 정신의 자유를 둘러싼 애디슨의 이데올로기를 명료하게 간파할 수 있는데, 이 점에 대해서는 安西 [2000], 132-133 참조.

10. 그러므로 알렉상드르 쿠아레Alexandre Koyré(1892~1964)가 『닫힌 우주에서 무한한 우주로』Du monde clos à l'Univers infini(1957)에서 그려낸 근대적 세계관의 지적 변혁이 감성적 조건 아래로 옮겨졌을 때, 그것은 위대한 풍경의 정당화를 초래한다고 해도 좋다. 또한 '위대한 것'에 대한 쾌에 관한 형이상학적 설명에 대해서 애디슨은 거듭 다음과 같이 서술하고 있다. "우리 존재의 지고한 창조자the Supreme Author of our being는, 인간의 혼soul of man에게 오직 이 창조자만이 궁극적이고 충분하고 본래적인 행복이도록, 인간의 혼을 형성했다. 이리하여 우리 행복의 대부분은, 저 〔창조자의〕 존재his being를 관조〔명상contemplation〕하는 것에서 생기게 된다. 그러므로 지고한 창조자는 우리의 혼에 이러한 관조에

대한 정당한 기호a just relish를 부여하고자 해서, 위대한 것 혹은 제한되지 않는 것을 포착하는 것에서 자연 본성적으로 기쁨naturally delight을 찾아내도록 인간의 혼을 창조했다. 우리가 느끼는 찬탄의 염our admiration─그것은 정신의 지극히 기분 좋은 운동인데a very pleasing motion of the mind─은 우리가 공상력 안에서 거대한 공간을 차지할 법한 대상을 고려할 때 즉시 〔직접적으로〕 생긴다. 그러므로by consequence 만일 우리가 지고한 창조자의 자연 본성nature─그것은 시간에 의해서도, 장소에 의해서도 한정되지 않고 피조물의 최대한의 능력을 가져도 파악할 수 없다─을 관조한다면 이 찬탄의 염은 최고의 경탄과 헌신the highest pitch of astonishment and devotion에까지 향상될 수 있을 것이다." (III, 545) 여기서 애디슨은 신이야말로 인간 혼의 본래적인 행복이라는 명제 위에, 인간 혼이 '위대한 것 혹은 제한되지 않는 것을 포착하는 것'the apprehension of what is great or unlimited을 기뻐한다는 명제의 기초를 다진다. 물론 여기에서 말하는 '위대한 것 혹은 제한되지 않는 것'이란 본래 '시간으로도, 장소 place로도 한정되지' 않는 신에 비하면 유한한 자연이며 또한 여기에서 말하는 '포착'the apprehension은 것은 감성적 조건에 의해 자연을 파악하는 것이다. 다시 말하면 '위대한 것 혹은 제한되지 않는 것'을 파악한다는 것은 바로 '공상력 fancy 안에서 거대한 공간을 차지할 법한 대상을 고려하는 것'이다. 그러므로 이러한 대상을 파악하는 것에서 공상력에 대해 생기는 쾌 혹은 찬탄의 염은 '직접적'이다. 이와 같이 신의 관조와 자연의 향수는 차원을 달리하지만 애디슨은 구태여 양자 사이에서 연속성을 추구하고자 한다. 이는 by consequence라는 표현에 의해 감성적으로 파악되어야 할 거대한 대상에 대한 논의와 본래 '포착'할 수 없는 신에 대한 논의가 결부되어 있는 점에서도 알 수 있다.

11. 기술이 숨겨진 방식으로 마치 자연인 것처럼 수행되어야 한다는 생각은 이미 아리스토텔레스의 『변론술』에서 발견된다.(Aristoteles, 1404 b18-19) 아리스토텔레스의 이러한 생각은 『자연학』에서 기술의 자연 모방설과 관련 짓고 있지는 않으나, 양자는 이미 고대의 변론술에서 연관을 맺고 있었다. 헬리카르나수스의 디오니시우스Dionysius of Halicarnassus(?~B.C. 8?)와 전傳롱기노스(기원후 1세기경)에서 각각 전형적인 한 구절을 인용해보자. "리시아스Lysias의 이야기를

읽는 사람은 그것이 기술 혹은 속임수에 따라 이야기되고 있다고는 생각하지 않을 것이다. 오히려 자연과 진리가 그것을 야기하고 있다고 생각할 것이다. 그 사람은 그것이 기술에 의한 것임을 모른다. 그도 그럴 것이 자연을 모방하는 것이야말로 기술 최대의 작업이기 때문이다."(Dionysius Halikarnassensis, 16) "최고로 좋은 산문 작가에게서는 …… 자연의 움직임을 목적으로 하는 모방이 태어난다. 그도 그럴 것이 기술은 자연스럽다고 생각될 때 완전하기 때문이다."(Longinos, 22. 1)

12. 애디슨이『스펙테이터』에 게재한 '상상력의 쾌'에 대한 논의를 버크가 따르고 있는 것은 그의 논술에서 직접 드러난다.(Burke, 74f.)

13. 한편 칸트가 Kunstwerk보다 선호한 것은 Kunstprodukt라는 말이다.

14. 칸트가 '기술의 소산' 일반과 구별되는 경우에 한해서 '예술작품'을 의미하기 위해 사용하는 술어는 '아름다운 기술의 소산'Produkt der schönen Kunst (Kant [KU], 180)이지만, Produkt der Kunst (180)와 Kunstprodukt(201)가 단독으로 '예술작품'을 의미하는 경우도 있다.

15. 여기에서 말하는 '기계적'이라는 말뜻에 대해서는 이 책 프롤로그 참조.

16. 칸트도 또한 '미적인 것'의 특질을 '전개할 수 없는 구상력의 표상'(Kant [KU], 240) ─즉 "많은 것을 사고하게 하는 계기가 되지만 그럼에도 어떠한 규정된 관념, 즉 개념도 거기에는 적합할 법하지 않은, 그러므로 어떤 언어도 완전하게는 거기에 도달할 수 없으며 또한 그것을 이해시킬[=오성적悟性的으로 하는)verständlich machen 수 없을 듯한 구상력의 표상"(192-193)─에서 구하고 있다. 이 점에 대해서는 Bartuschat [1987] 참조.

17. 셸링은『예술 철학』*Philosophie der Kunst*(1802~1803년 강의)에서도 모든 예술작품의 '소재'인 '신화'는, 유한한 '오성'에는 '무한성'을 나타낸다고 논했다. (Schelling, V, 414)

제5장 형식

1. 루소는『음악사전』(1768년[실제로는 1767년])의 '음악' 항목에서 다음과 같이 논했다. "음악은 자연적인 음악과 모방적인 음악으로 나눌 수 있을 것이며, 또 나누어야 한다. 전자는 음향의 물리적[자연적]인 면에만 제한되고 감관에서만 작용

하므로, 마음cœur에 대해서는 어떠한 인상도 주지 않고 오직 많건 적건 기분 좋은 감각을 부여할 뿐이다. …… 단지 화성적 음악은 모두 이러한 종種의 것이다. 후자[의 모방적인 음악]는 생생하게 억양에 넘치는, 그리고 이른바 말하는 듯한 억양에 의해 모든 정념을 표현하고 모든 회화를 그려내며 모든 대상을 묘사하고, 자연 전체를 숙달된 모방에 따르게 하며 그리고 인간의 마음에 대해, 그 마음을 감동시키는 데 적합한 감정을 초래한다. …… 설사 [이러한 음악의] 정신적인 효과 effet moral를 음향의 단순한 물리적인 면에서 구하고자 한다 해도 거기서 찾아낼 수는 없을 것이다."(Rousseau, V, 918) 덧붙여 루소의 음악론에 대한 일본어 문헌으로서는 馬場 [2000] 참조.

2. 한편 나중에 형식주의적 음악관을 검토할 때, 성악과 기악과의 상이점이 문제가 되므로 그 점에 대한 루소의 견해를 여기에서 검토해두자. 모방적인 음악의 특징을 '말하는 듯한 억양'(918)에서 찾는 루소가, 성악을 음악의 범형範型으로 파악하고 있는 것은 명백하지만, 그는 기악에서 이러한 모방성을 부정하는 것이 아니다. 오히려 성악에서 전형적으로 인정될 법한 모방성을 기악에서도 요구한다. "선율, 화성, 속도, 악기와 목소리의 선택, 이들은 음악적인 언어를 구성하는 요소이다. 그러나 [그들 중에는] 선율이 [말의] 문법적, 변론적 억양과 직접적 관계를 지니고 있으므로 다른 여러 요소에 대한 성격을 부여하는 요소이다. 그러므로 기악에서도, 성악에서도 항상 노래chant에서 주요한 표현을 끌어내어야 한다."(819)

3. 칸트는 다음과 같이 서술했다. "넓은 의미의 회화繪畵에는 벽걸이Tapete와 장식품Aufsatz, 더 나아가 단순히 바라보는 것에만 도움이 되는 아름다운 가구류, 또한 마찬가지로 (반지와 코담배 함 등) 취미에 바탕을 둔 복식술服飾術도 나로서는 포함시키고 싶다. 그도 그럴 것이 모든 종류의 꽃을 심은 화단과 모든 장식으로 꾸민 방(거기에는 여성의 한껏 차려 입은 옷도 포함된다)은 화려한 축하연 등에서는 일종의 회화를 구성하기 때문이다. 그것은 본래의 회화(즉 역사와 자연의 지식을 가르치겠다는 의도를 지니지 않는 회화)와 마찬가지로, 단지 보여지기 위해 존재하고 구상력을 [미적=직감적] 이념과의 자유로운 유동遊動 속에 즐기게 하여 일정한 목적 없이 미적 [직감적] 판단력을 움직이게 한다. 확실히 이러한 장식과 결부된 행위는 기계적으로 본다면 제각각 매우 다른 것이며, 전혀 별개의 기술자를

필요로 할 것이다. 그러나 취미판단은 이들 기술에 있어서 아름다운 것〔=예술적
인 요소〕에 관한 한 일정한 방식으로 규정되어 있다. 왜냐하면 취미판단은 그때 단
지 형식만을(목적을 고려하지 않고), 이 형식이 눈에 제시되는 대로 개별적으로,
혹은 그들의 결합에서 이 형식이 구상력에 부여하는 작용에 준거해 판정하기 때문
이다."(Kant [KU], 210)

4. 칸트가 염두에 둔 것은 필경 루이 베르트랑 카스텔 신부Louis Bertrand Cas-
tel(1688~1757)가 시도한 '색채 오르간'이다.(Neubauer [1986], 190)

5. 칸트에 의한 '자유미' 규정을 참조. '수많은 새(앵무새, 벌새, 극락조)와 수많은
바다의 갑각류는 그 자체로 미이며, 그러한 미는 그 목적에 관해 개념에 입각해 규
정된 대상에 속하는 법 없이 자유롭게 그 자체로 마음에 들 수 있다. 마찬가지로
그리스풍 선묘〔번개무늬〕Zeichnung à la grecque, 액자와 벽지의 잎사귀 장식
Laubwerk 등은 그 자체로는 아무것도 의미bedeuten하지 않는다. 그것은 아무것
도 묘사〔표상〕vorstellen하지 않는다. 즉 어떤 일정한 개념 아래서 대상을 묘사하
는 일 없이 〔개념적 규정을 벗어나〕 자유로운 미이다. 음악에서 환상곡(주제
Thema가 없는)이라 불리는 것, 더 나아가 가사 없는 모든 음악을, 이러한 종류의
미로 분류하는 것이 가능하다."(49)

6. 칸트의 '감각'과 '형식'의 관계에 대해서는(『판단력 비판』의 텍스트 상의 문제
도 포함해서) Giordanetti [2000] 참조.

7. cf. Rousseau, V, 1571. 또한 17세기 말 프랑스에서 벌어진 '선묘파'와 '채색
파' 사이의 논쟁은 약 100년 전 이탈리아에서 일어난 논쟁에 따랐으나(Lichten-
stein [1989], 161 ; Chateau [1998], 28), 여기서는 프랑스에서 있었던 논쟁을 주
제로 논한다. 프랑스에서 색채론의 역사에 대한 고전적인 연구로서는 Imdahl
[1987]이 있다. 또 일본어 문헌으로서는 島本 [1987]가 우선 참조되어야 한다.

8. 펠리비앵에 의하면 단순히 인물의 배치뿐 아니라 정념 또한 "선묘에 의존한다."
(Félibien [1666-68], I, 48)

9. 예를 들어 스테파누스 쇼뱅Stephanus Chauvin(1640~1725)의 『철학사전』
Lexicon philosophicum(1713)은 다음과 같이 '질료'를 규정하고 있다. "질료란
…… 일종의 유이며 …… 형상形相에 의해 제한되고 규정된다. 그것은 마치 유가

종차에 의해 제한되고 규정되는 것과 같은 방식이다."(Chauvin, 390) 더 나아가 Kant [KrV], A 266-267; B 322-323 참조.

10. 이 명제에 의해 아리스토텔레스가 의미하는 것은, 신체 기관(가능적으로 생명을 지닌 물체)의 표현적인 활동을 가능케 하는 것이 '혼'이라는 점이다. 여기에서 '혼'이 신체의 '첫 번째' 현실태現實態라 불리는 까닭은, '혼'은 그것이 실제로는 작용하지 않아도 신체에 대해 현실태의 위치에 서 있기 때문이다.

11. 덧붙이자면 필은 '색채'couleur와 '채색'coloris을 명확하게 구별하고, 후자를 회화에 고유한 차원으로 정당화한다. "색채란 물체를 눈으로 대하고 느낄 수 있도록 하는 것이다. [그에 비해] 채색이란 회화의 본질적인 부분 중 하나이며, 그것에 의해서라야 화가는 모든 자연적인 물체가 지닌 색채의 외관을 모방할 수 있다." (Piles [1708], 303)

12. 이와 같이 서술하는 필은, 호라티우스적 예술관―즉 예술은 '즐겁게 하면서 가르치는' 것이어야 한다는 예술관―을 부정한다.(cf. Lichtenstein [1989], 176) "만일 화가가 묘사하면서 당신을 가르친다면, 화가는 그것을 화가로서 행하는 것이 아니라 역사가로서 행하는 것이다. 아무것도 가르칠 수 없을 법한 회화는 많이 존재한다. 그리고 이들 회화가 모두 가르쳤다 해도 이는 결코 이들 회화가 단지 가르치기 위해 만들어졌다는 것을 의미하지 않는다."(Piles [1677], 106-107)

13. 『모방적인 기술론』의 집필 연대에 관해서 확실한 것은 모르며, 1764년 이전으로 초고가 거슬러 올라갈 가능성도 있으나, 1780년대에 스미스가 이 논고를 집필했던 것은 확실하다.(Smith [EPS], 170-175) 덧붙이자면 이 논고는 사후 간행된 『철학적 주제에 관한 시론』*Essays on Philosophical Subjects*(1795)에서 처음 공표되었다. 스미스의 예술론을 다룬 논고로서는 藤江 [1976]; Bryce [1992]; Jones [1992]; Jaffro [2000]가 있다. 또한 Jones [1992]는 스미스의 논의를 동시대의 예술 이론과의 관계에서 파악하고자 시도하고 있는데, 다만 거의 대부분이 추측성을 벗어나지 않고 있다.

14. 스미스는 루소를 인용할 때 그 출전을 명확히 하지 않는다. 보나는 스미스가 준거한 것이 루소의 『프랑스 음악에 관한 서간』*Lettres sur la musique française* (1753)*이라고 단정하고 있으나(Bonar [1932], 161), 루소의 같은 논고에서 스미

스의 번역에 가까운 문장은 발견할 수 없다. Smith [EPS], 198에 있듯, 루소의 『음악사전』에 수록된 '모방' 항목 (후에 『백과전서』(추보판) 제3권(1777)에 수록된다)에서 스미스가 인용한 것은 확실하다. 더불어 스미스의 장서에서 루소의 『음악사전』은 발견되지 않으므로(Bonar [1932]; Mizuta [1967], 135) 스미스는 『백과전서』의 항목을 참조했다고 추측하는 것이 타당할 것이다.

15. 한편 루소와 스미스의 접점은 1750년대 후반까지 거슬러 올라간다. 스미스는 루소의 『인간불평등기원론』*Discours sur l'origine et les fondements de l'inégalité parmi les hommes*(1755)을 간행 직후 읽고, 『도덕 감정론』*The theory of moral sentiments*(1759)에서 직접 이름을 지명하지 않고(Smith [TMS], 183), 『언어 기원론』*A Dissertation on the Origin of Languages*(1761)에서는 직접 이름으로 지명하여 『불평등 기원론』의 논의를 언급했다.([LRBL], 205)

16. 여기서 스미스는 곤란의 극복을 예술의 특징으로 간주하는 전통을 따랐다. 이 전통에 대해서는 예컨대 Young, I, 418 참조.

17. 이 점에 대해서는 이 책 제3장에서 뒤 보스 및 버크의 '회화'繪畫관을 참조. 더 나아가 佐々木健一 [1999], 104-105 참조. 또한 일루전Illusion 이론에 의하면 예술작품은 그 향수자를 속이고 마치 원상 그 자체를 향수하고 있는 듯 여겨지도록 해야 하지만, 이러한 '속임수'에 대해서 deceit과 deception이라는 술어가 쓰인다.(Burke, 76) 이러한 일루전 이론에 대해서 스미스는 '조각술, 회화술의 위대한 거장의 작품은 결코 속임수deception에 의해 효과를 발휘하는 것은 아니라는 점에 주의해야 한다. 양자는 결코 그것이 묘사하고 있는 실재實在의 사물과 혼동될 수 없으며, 또한 그렇게 혼동되는 것을 의도하고 있는 것도 아니다"(Smith [Of the Imitative Arts], I. 15)라고 반론한다.

18. 예를 들면 礒山 [1979], 128 참조.

19. 스미스에 의하면 노래의 원초적인 형태에서 '말'은 "오랜 시간 아무 의미도 가지고 있지 않았다."(II. 3)

20. 이 점에 관해서는 이 책 제1장에서 멘델스존에 입각해 검토한 대로다.

* 원문에는 française가 아니라 옛 문자인 françoise로 표기되어 있다.

21. 또한 다음 부분을 참조. "기악은 그 고유한 선율과 화성을 심하게 망가뜨리는 대가를 치르지 않는 한, 자연적인 대상의 음향을 불완전하게 모방할 수밖에 없다, 그도 그럴 것이 이러한 음향의 대부분은 선율도, 화성도 없기 때문이다."(II. 25)

22. '체계'라는 개념은 이미 『도덕감정론』(1759)에서 중요한 의미를 지니고 있다. 이 개념이 사용되는 것은 스미스가 데이비드 흄David Hume(1711~1776)의 공리주의를 비판하는 문맥에서다. 흄은 『인성론』*A Treatise of Human Nature* (1740) 제3부에서 "어떤 목적을 위한 수단은 목적이 기분 좋은 경우에만 기분 좋은 것이 될 수 있다"(Hume, 577)라고 서술하는데, 그에 대해 스미스는 목적의 쾌에 의해 수단의 쾌를 설명하는 것은 불충분하며, 오히려 수단에 상응하는 것(합목적성) 자체가 쾌를 불러일으킨다고 논한다. "우리는 〔어떤 기교가 목적을 달성할 때, 이 목적을 평가할 뿐 아니라 이 목적을 달성하는 기교의 체계 자체에 주목한다는〕 체계의 정신이므로, 즉 기교나 고안에 대한 일종의 사랑 덕택에 목적보다 수단을 높게 가치 평가하는 일이 있다. 그리고 친구가 느끼거나 향수하는 감정을 직접 감각하거나 혹은 느끼고 받아들이기 때문이 아니라, 아름다운 질서를 갖춘 어떤 체계를 완전하게 해서 촉진하는 것을 지향하고, 타자의 행복을 촉진하고자 하는 경우가 있다."(Smith [TMS], 185)

23. 음악 용어로서의 '주제'를 파악하는 법에 관해 스미스와 루소는 결코 다르지 않다. 루소는 『음악사전』의 '주제' 항목에서 "그것은 악곡 구상dessin의 주요 부분이며, 다른 모든 구상idée에 대해 기초가 되는 악상樂想이다"(Rousseau, V, 1063)라고 서술했다. 그러나 루소에게 이러한 '주제'의 관념은 음악의 모방성과 상반되는 것이 아니다.

24. 덧붙여 모리츠는 1785년에 '그 자체에서 완결한 것'in sich selbst Vollendetes 이라는 이념에 의해 '아름다운 것'을 파악하고, 전통적인 예술의 자연 모방설을 비판하지만(Moritz, II, 546), 이 모리츠에게 보이는 자기 완결성이라는 예술 이론은 스미스 이론의 그것과 부합된다.

25. 앞서 주 2에서 지적했듯, 루소는 기악을 성악에 준거해 파악하고 있다. 이러한 관점은 18세기 중엽에 지배적인 것이었다. 예를 들면 요한 마테존Johann Mattheson(1681~1764)은 『완전한 악장』*Der vollkommene Kapellmeister* (1739)에서

Klang-Rede로서의 기악이라는 이념에 입각해 다음과 같이 서술했다. "성악에서 가사는 주로 정념의 묘사에 도움이 된다. 그러나 그때 주의해야 할 것은, 말이 없어도 즉 단순한 기악에서도 …… 항상 지배적인 심정心情의 묘사를 지향하고 그 결과 악기가 음향을 통해, 소위 말하듯 연주를 명확하게 해야 한다는 것이다." (Mattheson, 127) 이 점에 대해서는 礒山 [1979] 참조.

26. 루소는 『음악사전』의 '표현'이라는 항목에 다음과 같이 서술했다. "화성은 선율의 음정을 적확하고 정확한 것으로 함으로써 표현을 심지어 강력하게 한다. …… 이러한 방식으로 화성이 만들어졌을 때, 그것은 작곡가에 대해 표현을 위한 다대한 수단을 부여한다. 그러나 만일 작곡가가 표현을 단지 화성에서만 구한다면, 이러한 수단은 없어지게 된다. 왜냐하면 그때 작곡가는 [선율의] 억양을 생기 있게 하는 대신, 화음에 의해 억양을 질식시켜버리기 때문이다."(Rousseau, V, 820)

27. 여기서 말하는 Spiel에는 『독백』 제2부에서 이야기되는 언어와 음악과의 유비에 따르면 '연주'의 의미도 있다. 『일반초고』Das allgemeine Brouillon(제547) (Novalis, III, 360) 참조. 또한 『독백』에 관해서는 지금도 여전히 Strohschneider-Kohrs [1960]가 먼저 참조되어야 한다.

28. 노발리스가 (셸링의 영향으로) '세계영'世界靈이라는 표현을 사용하고 있는 까닭은 수식이 개개의 사물이 아니라 오히려 개개의 사물 상호 관계(의 총체)를 지시하기 때문이다. 또한 노발리스의 '기호론'에 대해서는 Hamburger [1966]; Neubauer [1978] 및 中井 [1998] 참조.

29. 이 논고에서 노발리스는 Natur라는 말을 두 번 사용했는데 첫 번째 용례는 '수식'의 '자연 본성', 두 번째 용례는 '언어'의 '자연 본성'에 대한 것이다.

30. 예컨대 노발리스는 다른 단편斷片에서 다음과 같이 말했다. "자음이란 손가락을 두는 것Fingersetzungen이며, 자음의 연속과 변화는 운지법Applikatur에 속한다. 모음은 음향을 내는 현絃 혹은 텅 빈 통이다."(III, 283)

31. 이러한 언어에 의한 농락을 노발리스는 이미 다섯 번째 문장의 주제로 삼았지만, 다섯 번째 문장과 열두 번째 문장에서는 논의의 차원이 다르다. 다섯 번째 문장에서는 '언어'를 단순한 도구로서 다루고자 '의지'하는 사람이 언어에 의해 그

의지가 꺾이는 사태를 지적했다면, 열두 번째 문장에서는 언어의 자연 본성을 '알고' 있는 사람 또한 언어에 의해 '놀아나는' 것을 논하고 있기 때문이다.

32. 첫 번째 문장에서 노발리스는 "애초부터 말하는 것과 쓰는 것에 관해서 말하자면 그것은 어리석은 일närrische Sache이다"라고 말했는데, 여기서 말하는 '어리석은 일'과 열세 번째 문장에서 말하는 '바보 같은 것'은 차원이 다르다. 왜냐하면 첫 번째 문장은 말하는 것 일반에 타당하다면, 열세 번째 문장은 노발리스가 「독백」에서 여기까지 말해온 내용에 관해서만 타당하기 때문이다.

에필로그 예술의 종언

1. Bürger [1974], 77.

2. Gethmann-Siefert [1994], 1, 4-5.

3. 이 점에 대해서는 岡 [1997], 317 참조.

4. 아이스퀼로스에 이르러 비극이 완성되었다고 간주하는 해석자도 있다. cf. Aristoteles [1980], 171-172.

5. 이 점에 대해서는 Longinos, 186에서 러셀이 주를 달았다. 한편 '민주제'를 둘러싸고 플라톤과 전傳롱기노스는 다른 평가를 내리고 있으나, 두 사람 모두 '자유'가 바람직한 폴리테이아에 필요하다고 생각한 점에서 공통적이다.(Platon, Leges, 693 b4; Longinos, 44. 2-3)

6. 바사리의 역사관에 대해서는 若桑 [1980] 참조.

7. "바로 자유에 의해서 예술은 번영했다."(Winckelmann [1764], 316) "예술은 자유에서 소위 생명을 획득하기 때문에 자유의 상실과 함께 쇠퇴하고 멸망하지 sinken und fallen 않을 수 없었다"(356)라는 빙켈만의 논의는 전롱기노스를 따르고 있다.

8. 한편 여기서 주로 고찰 대상으로 한 것은 헤겔의 제자인 H. G. 호토Heinrich Gustav Hotho(1802~1873)가 헤겔 사후, 헤겔의 강의 초고(현재는 분실)와 청강생의 필기록을 바탕으로 편찬하고 출간한 헤겔의 강의록이다. 이 출판물은(호토가 개조한 것을 포함하고 있더라도) 헤겔 미학의 수용사를 결정한 것으로서 역사적 의의를 지닌다. 다만 최근에 들어서 헤겔의 1820~1821년 겨울 학기의 강의 및

1823년 여름 학기 강의가 청강생에 의한 필기록으로 출간되어(Hegel [1995]: Hegel [1998]) 헤겔이 직접 강의한 내용에 더욱 근접할 수 있게 되었다.(그 문헌학적 측면에 대해서는 石川 [1999] 참조) 한편 헤겔의 예술 종언론 성립사에 대해서는 小川 [2001], 133-171 참조.

9. 1823년 여름 학기 강의록에 의하면 헤겔은 장 폴Jean Paul(1763~1825)을 예로 들면서 "예술가는 자기 독자성〔독창성〕Eigentümlichkeit을 만들어내고, 자기가 질서 없이 끌어모은 소재를 지배한다"(Hegel [1998], 202)라고 말했다.

10. 헤겔『미학』의 '근대성'에 대해서는 Henrich [1966]가 변함없이 참조되어야 하지만, 최근의 논고로서는 Jung [1995], 96-97: Scheugl [1999], 78-79이 있다.

11. 실러에 대해서는 제3장, 슐레겔에 대해서는 제1장, 셸링에 대해서는 제2장에서 각각 해당 부분 참조.

12. '종언'에 관한 'macro'한 차원과 'micro'한 차원을 구별하는 논의로서는 Welsch [1993] 참조.

13. 이러한 이중적인 의미의 '종언'이 19세기 초에 이론적으로 주제화되었던 사회(학)적 배경에 대해서는 Luhmann [1980]: Zelle [1999] 참조.

14. 덧붙이자면 루카치가『소설의 이론』에서 규정한 '소설'은 기본적으로 헤겔의『미학』(Hegel [Werke], XV, 392-393)에 따르고 있다. 간단하게는 Bürger [1974], 124-140 참조.

15. 이 점에 대해서는 더 나아가 제3장 주 **50** 참조.

16. 이 '예배 가치'와 '전시 가치'라는 술어를 제기한 벤야민은 다음과 같이 서술했다. "관념론의 미의 개념은 결국 이 〔예배 가치와 전시 가치라는〕 양극성Polarität을 구별되지 않는 것으로 포함(또한 그러므로 구별된 것으로는 배제한다)하는 탓에 관념론의 미학에서 이 양극성이 정당하게 고려될 수는 없다. 그렇지만 헤겔에게 이러한 양극성은 관념론의 틀 안에서 생각할 수 있는 한 가장 명확한 방식으로 나타난다. …… 미학에 대한 강의의 한 구절은 헤겔이 그 부분에서 문제를 감지하고 있음을 시사하고 있다. 미학 강의에서 헤겔은 '우리는 예술작품을 신으로 숭배하고 우러러보는 단계를 넘어섰다. 예술작품이 부여하는 인상은 특수한 것이며 예술작품이 우리 안에서 환기하는 것은 더 높은 차원의 시금석에 의해 음미될 필요

가 있다'고 서술했다."(Benjamin [1936b], 630-631)

17. 헤겔과 제들마이어의 관계에 대해서는 Jähnig [1965]이 고전적인 연구이다.

18. 이 점에서 시사적인 것은 괴테의 1789년 논고 『자연의 단순한 모방, 수법, 양식』*Einfache Nachahmung der Natur, Manier, Stil**이다. 그는 '자연의 단순한 모방', '수법'Manier, '양식'Stil이라는 세 가지 개념을 예술의 발전 과정에 입각해 파악한다. '자연의 단순한 모방'이라는 그리스 로마 시대에서 유래한 개념을 통해 괴테가 의미하는 것은 '자연의 문자'를 '모방하여 베껴 쓰는nachbuchstabieren' 것이다. 그에 반해 '수법'이란 예술가가 '스스로 어떤 방식을 발견하여 자신이 하나의 언어Sprache를 만드는 것'이다. 그러므로 '자연의 단순한 모방'이 예술의 객관적 계기라면 '수법'은 주관적 계기를 이룬다. 나중에 프리드리히 슐레겔이 『그리스 문학의 연구에 대하여』(1795~1797)에서 근대 예술을 '작위적 기교〔수법〕' Manier에 의해 특징짓는 것은 제2장에서 확인한 대로다. 물론 고전주의자 괴테는 예술이 '수법'의 단계에 이르는 것을 시인하지 않는다. 괴테에 의하면 세 번째 '양식'은 '일련의 사물을 멀리서 바라다 봄'으로써 '사물의 특성, 성립의 방식'을 연구하고 '사물의 본질'을 파악할 때 성립하는 것이며, 그러므로 첫 번째와 두 번째 계기의 종합이기도 하다. 왜냐하면 '양식'은 대상의 '본질'을 파악해야 하지만, 그것은 한편으로는 대상의 경험적인 '모방'을 전제로 하는 동시에 대상을 비교하고 그 본질을 추출한다는 '수법'적 요소도 전제로 하기 때문이다. 개개의 예술가의 고유한 '언어'로 규정되는 '수법'에 대해 '양식'은 '보편적 언어'allgemeine Sprache라 규정되지만, 여기서는 양자의 상이점과 공통점이 동시에 나타난다.(Goethe, XIII, 66-71)

19. Ferry [1998], 122 참조.

20. Calinescu [1987], 375 참조.

21. 이 점에 대해서는 Ferry [1998], 173 참조.

22. 단토가 사용하는 self-definition이라는 단어는 필시 클레멘트 그린버그 Clement Greenberg(1909~1994)의 논고 '모더니즘 회화'에서 인용한 것이

* 1789년 판에는 Stil 대신 Styl로 표기되어 있다.

다.(Danto [1994], 230; cf. Greenberg [1966], 45) 다만 그린버그에게는 '개개의 예술〔장르〕에 고유한 효과로부터 여타 예술〔장르〕의 매체에서 빌려온, 혹은 그러한 매체에 의해 만들어졌다고 간주될 법한 온갖 효과를 배제한다'는 의미의 '순수성'—즉 개개의 장르의 '자기 규정=자기 한정'성—을 의미하는 self-definition이라는 개념은 단토에게는—나중에 살펴보듯 '예술에서 철학으로'라는 그의 독자적인 예술사관을 근간으로—예술에 의한 '자기 정의'라는 의미로 이용된다. 그린버그의 모더니즘에 대한 단토의 비판은 이러한 self-definition의 의의를 둘러싼 것이라 해도 좋다.

23. 예술의 자기 인식이 과연 어느 시점에 달성되었는가에 대한 단토의 논의는 반드시 수미일관하지는 않다.(Schmücker [1994], 922) 1986년의 저서 『철학에 의한 예술의 공민권 박탈』*The Philosophical Disenfranchisement of Art*에서 단토는 마르셀 뒤샹Marcel Duchamp(1887~1968)의 〈샘〉Fountain(1917)을 중시하여 "뒤샹의 작품에 의해 헤겔의 거대한 철학적 역사관은 확증된다"라고 말하고, '예술의 종언'은 '70~80년 전'에 이미 발생한 사태라고 간주했다.(Danto [1986], 14-16, 85) 그에 반해 1987년의 저서 『예술의 상태』*The State of the Art*에 수록된 논고 「예술의 종언에 접근해서」Approaching the End of Art에서 단토는 "팝 아트가 예술의 자연 본성에 대한 철학적 물음—이는 많건 적건 20세기 회화 전체에 활력을 주었는데—에 대한 응답이었다"라고 논하고 뒤샹을 오히려 '수상쩍은 열외'의 위치로 폄하하고 있다.([1987], 208) 이러한 변화의 배경에서는 자신의 '예술의 종언론'을 그린버그의 모더니즘관에 대한 비판과 관련짓고자 하는 단토의 의도를 확인할 수 있을 것이다.

24. 단토는 T. M. Knox가 영어로 번역한 것에 의거해 인용했으므로, 여기에서는 영어 번역에 따라 일본어 번역을 하고 괄호 안에 독일어 원전의 대응항을 적는다. 한편 나중에 살펴보겠지만, life-enhancing이라는 형용사를 명사화한 enhancement of human life라는 술어는 '역사 이후의 예술' 혹은 '예술의 종언 이후의 예술'을 특징지을 때 중요한 의미를 맡고 있는데, the imprinting of a life-enhancing surface to the external conditions of our life에 해당하는 원문은 dem Äußeren der Lebensverhältnisse Gefälligkeit geben(Hegel [Werke], XIII, 20)

이며, life-enhancing이라는 술어가 반드시 헤겔의 원문을 따른 것은 아니다.

25. 여기서 단토가 염두에 둔 것은 코제브(Alexandre Kojève, 1902~1968)의 『헤겔 독해 입문』에 나타나는 한 구절이다.(Kojève [1946/68], 245)

26. 헤겔의 술어를 사용한다면 dienende Kunst와 freie Kunst의 대비이 다.(Hegel [Werke], XIII, 20)

27. 헤겔의 원문에서는 Wissenschaft der Kunst이다.(Hegel [Werke], XIII, 25)

28. 한편 단토는 앞서 살펴보았듯 예술은 자기 정의 혹은 본질을 탐구하고 "철학 으로 변함으로써 일종의 본성적 종언에 도달했다"(Danto [1987], 209)라고 서술 했으나, 단토의 이러한 견해는 헤겔의 『미학』에서 전개된 '예술 종언론'과 직접적 으로 관련되지 않는다. 그도 그럴 것이 단토는 헤겔의 『정신현상학』의 역사관을, 말하자면 강제로 20세기의 예술사에 대입하고 있으며, 그 위에 헤겔의 『미학』에 나타난 '예술의 종언' 이론을 근거로 제시했기 때문이다.

29. 다만 여기서 단토의 헤겔 해석은 정확하지는 않다. 왜냐하면 '인간의 생활을 향상시킨다'는 부분에서 단토는 '역사 이후의 예술'의 특징을 인정하지만, 이 특질 은—주 26에서 지적했듯—헤겔에 의하면 여전히 자유롭지 않은 단계의 예술의 특질에 지나지 않기 때문이다.

30. 단토는 더 나아가 "현재의 다원주의적 예술세계가 앞으로 다가올 정치적인 사 태의 예고라고 믿는 것은 얼마나 멋진 일인가"(Danto [1997], 37)라고 말하고 '예 술의 종언' 이후의 예술에서 확인할 수 있는 '다원주의'를, 현실의 정치적인 세계 에서 추구해야 할 '다문화주의'에 있어서의 모델로 간주한다. '예술의 종언'이 '역 사의 종언'을 선취하게 되는데, 같은 취지의 견해는 Welsch [1990], 132-134에서 도 볼 수 있다.

31. 이 점에 대해서는 Liessmann [1999], 187-188이 시사적이다.

32. 단토는 개개의 예술작품을 정당화하는 작업을 '언어 게임'에 빗대면서 다음과 같이 말했다. "서양 예술에서 게임의 규칙은 비평이라는 형태와 매우 강하게 결부 되어 있었다. 그러므로 서양에서 예술사의 형태는 진보적인 것이라고 자기 이해 self-understanding할 수 있었다."([1992], 309) 앞서 본문에서 인용한 "예술작품 안에 예술가로 존재한다는 것은……"이라는 구절은 이 문장에 직접 이어진다.*

33. 그러므로 단토는 논고 '예술의 종언'에서 다음과 같이 예언했다. "예술세계의 여러 제도—화랑, 수집가, 전람회, 저널리즘—는 역사에 의거해서, 그러므로 또 무언가 새로운 것을 밝히는 것에 의거해왔으나 이는 조금씩 사라져갈 것이다." ([1986], 115)

34. '근대의 종언'이라는 위압적인 태도를 취하는 논의에 대한 역사학 측의 반론에 대해서는 Schulze [1990] 참조.

* 단토는 서양 예술의 역사를, 예술의 '자기 이해'가 종언으로 향하는 과정으로 묘사한다.

문헌주

프롤로그 예술의 탄생

1) Ripa, 29

2) Batteux, 82

3) Harris, 54–55

4) Burke, 53

5) Burke, 44

6) Walch, Sp. 1599; Baumgarten
 [Poppe], 65

7) Baumgarten [1735], §9

8) Aristoteles, 1140 a9–10

9) Goclenius, 625; Micraelius, 171;
 Chauvin, 58

10) Baumgarten [1750/58], §1, 10

11) Baumgarten [1750/58], §69

12) Baumgarten [1750/58], §68

13) Baumgarten [1750/58], §71

14) Baumgarten [1750/58], §10

15) Baumgarten [1750/58], §74

16) ibid.

17) Baumgarten [1750/58], §10

18) Baumgarten [1750/58], §1

19) Baumgarten [1750/58], §68

20) Baumgarten [1750/58], §74

21) Herder, IV, 22–23

22) Baumgarten [1750/58], §10

23) Baumgarten [Poppe], §10

24) D'Alembert, 104

25) D'Alembert, 104–105

26) D'Alembert, 105

27) ibid.

28) ibid.

29) ibid.

30) D'Alembert, 106

31) D'Alembert, 104

32) Baumgarten [1735], §9

33) Baumgarten [1750/58], §29

34) Baumgarten [Poppe], §62

35) Baumgarten [1735], §9

제1장 창조

1) Carus, 366

2) Thomas Aquinas, I, qu. 45, art. 1

3) Thomas Aquinas, I, qu. 45, art. 5

4) Wolff, §1053

5) Thomas Aquinas, I, qu. 15, art. 1,

qu. 45, art. 7

6) Bodmer/Breitinger, I, XX. Diskurs

7) ibid.

8) Breitinger, I, 54

9) Leibniz, VI, 612

10) ibid.

11) Leibniz, VI, 615-616

12) Leibniz, II, 51

13) Leibniz, VI, 107

14) Leibniz, VI, 440-441

15) Leibniz, VI, 217; Wolff, §571

16) Wolff, ibid.

17) Breitinger, I, 136-137

18) Breitinger, I, 60

19) Breitinger, I, 56-57

20) Breitinger, I, 60

21) Breitinger, I, 426

22) Leibniz, VI, 616

23) Baumgarten [1750/58], §511

24) Breitinger, I, 54

25) Baumgarten [1735], §68

26) Leibniz, VI, 322

27) Breitinger, I, 137

28) Baumgarten [Poppe], §592-593

29) Baumgarten [1750/58], §518

30) Baumgarten [1750/58], §513, 516

31) Baumgarten [1750/58], §519

32) Baumgarten [1750/58], §595

33) Baumgarten [1750/58], §516

34) Baumgarten [1750/58], §518

35) Baumgarten [1750/58], §592

36) Baumgarten [1750/58], §588

37) Breitinger, I, 58

38) Breitinger, I, 182

39) Breitinger, I, 172

40) Baumgarten [1750/58], §585

41) Baumgarten [1750/58], §586

42) Baumgarten [1750/58], §530

43) Baumgarten [1750/58], §600

44) Mendelssohn, I, 434-435, cf. 172-173

45) Lessing, IX, 325

46) Lessing, X, 120

47) Lessing, IX, 79

48) Kant [KrV], A 672-673; B700-701

49) Kant, VII, 168

50) ibid.

51) Kant, VII, 224

52) Kant [KU], 199

53) Kant [KU], 198

54) Kant [KU], 192-193

55) Kant [KU], 197

56) Kant [KU], 194

57) Kant [KU], 193

58) ibid.

59) Kant [KU], 194

60) Kant [KU], 146

61) Kant [KU], 192

62) Kant [KU], 192

63) A. W. Schlegel, I, 252

64) A. W. Schlegel, I, 257

65) ibid.

66) A. W. Schlegel, I, 258

67) ibid.

68) A. W. Schlegel, I, 259

69) A. W. Schlegel, I, 259

70) ibid.

71) ibid.

72) ibid.

73) Fr. Schlegel, II, 324

74) Fr. Schlegel, II, 285

75) Fr. Schlegel, II, 312

76) Fr. Schlegel, II, 312

77) Fr. Schlegel, II, 260

78) Fr. Schlegel, II, 312

79) ibid.

80) Fr. Schlegel, II, 314

81) Fr. Schlegel, II, 315

82) Fr. Schlegel, II, 312

83) Fr. Schlegel, II, 320

84) Fr. Schlegel, IV, 150-151

85) Fr. Schlegel, IV, 151

86) Fr. Schlegel, IV, 178

87) Fr. Schlegel, IV, 204

88) Fr. Schlegel, II, 312

89) Fr. Schlegel, IV, 13

90) Fr. Schlegel, IV, 151

91) Fr. Schlegel, IV, 13

92) Fr. Schlegel, II, 302

93) Fr. Schlegel, II, 303, 342, 347

94) Fr. Schlegel, II, 322

95) Fr. Schlegel, II, 312

96) Fr. Schlegel, II, 312

97) Fr. Schlegel, IV, 151

98) Fr. Schlegel, II, 303

99) Fr. Schlegel, II, 284

제2장 독창성

1) Herder, V, 152-153

2) Goclenius, 282

3) Shaftesbury, II/1, 280, 282

4) Kant [KrV], B 72

5) Kant [KrV], A 578-579; B 606-607

6) Young, II, 564-565

7) Bacon, I, 191

8) Bacon, III, 290

9) Bacon, II, 656

10) Bacon, III, 289-290

11) Bacon, I, 184

12) Bacon, III, 289-290

13) Bacon, I, 183

14) Bacon, I, 191

15) Duff, 116

16) Gerard, 42-43

17) Du Bos, 131, 133

18) Winckelmann, I, 49

19) Duff, 179

20) Duff, 179

21) Duff, 90

22) Pope, 184

23) Shaftesbury, I/3, 122

24) Johnson, 648-649

25) Hurd, 111-112

26) Hurd, 219

27) Hurd, 201

28) Hurd, 234

29) Hurd, 239

30) Hurd, 217

31) Aikin, 87

32) Aikin, 9

33) Aikin, 55, 140

34) Aikin, 42

35) Hurd, 239

36) Welsted, 335-336

37) Forbes, 58

38) Young, II, 559, 560, 564-565, 569

39) Young, II, 561

40) Young, II, 564

41) Young, II, 562

42) Young, II, 564

43) Young, II, 562

44) Young, II, 561

45) Young, II, 564

46) Young, II, 553

47) Young, II, 554, 562

48) Young, II, 555

49) Young, II, 553

50) Kant [KU], 186

51) Kant [KU], 182

52) ibid.

53) Kant [KU], 200

54) Kant [KU], 200

55) Kant [KU], 200

56) Kant [KU], 185

57) Kant [KU], 139

58) Kant [KU], 185

59) Kant [KU], 185

60) Kant [KU], 190

61) Kant [KU], 200

62) Kant [KU], 181

63) Kant [KU], 139

64) Kant [KU], 182, 200

65) Kant [KU], 184

66) Kant [KU], 185

67) Fr. Schlegel, I, 207

68) Fr. Schlegel, I, 213-214, 231

69) Fr. Schlegel, I, 249

70) Fr. Schlegel, I, 251-253

71) Kant [KU], 201

72) Kant [KU], 17, 23

73) Schlegel, 254

74) Schlegel, 252

75) Schlegel, 254

76) Schlegel, 239

77) Schlegel, 252-253

78) Schlegel, 223

79) Schlegel, 254

80) Schlegel, 269

81) Schlegel, 214

82) ibid.

83) Schlegel, 214

84) Schlegel, 215

85) Schelling, V, 444

86) Schelling, V, 411

87) Schelling, V, 406

88) Schelling, V, 456

89) Schelling, V, 290

90) ibid.

91) Schelling, V, 290

92) Schelling, V, 432

93) Schelling, V, 427

94) Schelling, V, 438

95) Schelling, V, 669

96) Schelling, V, 438

97) Schelling, V, 444

98) Schelling, V, 154

99) Schelling, V, 456

100) Schelling, V, 444

101) Schelling, V, 392

102) Schelling, V, 154, 446, 456

103) Schelling, V, 456

104) Kant [KU], 182

105) Kant [KU], 200

106) Young, II, 554

107) Young, II, 562

108) Young, II, 553

109) Duff, 269f.

110) Fr. Schlegel, I, 239

111) Reynolds, 111

112) Young, II, 560, 564-565

113) Reynolds, 216

114) Reynolds, 27

115) Reynolds, 28

116) Reynolds, 99

117) Reynolds, 99

118) Reynolds, 110

119) Reynolds, 96

120) Reynolds, 28

121) Reynolds, 217

122) Herder, I, 383

123) Herder, II, 162

124) Herder, I, 273

125) Herder, I, 274

126) Herder, II, 136f.

127) Herder, II, 130-136

128) Herder, XIII, 344

129) Young, II, 569

130) Herder, XIII, 348

131) Goethe, XXIV, 767

132) Reynolds, 217

133) Fr. Schlegel, I, 239

134) Reynolds, 28

제3장 예술가

1) Winckelmann [1764], 28

2) Lessing, IX, 91

3) Hegel [GW], XX, 543

4) Hegel [Werke], XVI, 136f.

5) Du Bos, 24

6) Du Bos, 18

7) Du Bos, 23–24

8) Shaftesbury, I/1, 90, 92

9) Shaftesbury, I/1, 96

10) Shaftesbury, I/1, 100

11) Shaftesbury, I/1, 92

12) Shaftesbury, I/1, 100; cf. 52

13) Shaftesbury, I/1, 104

14) Shaftesbury, I/1, 108

15) Shaftesbury, I/1, 110

16) ibid.

17) Shaftesbury, I/1, 268, 270

18) Shaftesbury, I/1, 110

19) Sulzer, I, 246–250

20) Sulzer, I, 249

21) Sulzer, II, 861

22) Shaftesbury, I/1, 96

23) Shaftesbury, I/1, 100

24) Shaftesbury, I/1, 100

25) Burke, 17

26) Burke, 20

27) Burke, 49–50

28) Burke, 60

29) Burke, 47

30) Quintilianus, 10. 2. 11

31) cf. Du Bos, 18

32) Burke, 62

33) Burke, 50

34) Du Bos, 18

35) Du Bos, 24

36) Burke, 60

37) Burke, 62

38) Burke, 17

39) Burke, 175

40) Burke, 17

41) Burke, 60

42) Burke, 62

43) Burke, 61

44) Burke, 60

45) Burke, 173

46) Burke, 62

47) Burke, 163

48) Burke, 164

49) Burke, 168

50) Burke, 170

51) Burke, 166

52) Burke, 163

53) Burke, 173

54) Burke, 17

55) Burke, 49

56) Burke, 173

57) Burke, 172

58) Burke, 166

59) Burke, 175

60) Burke, 60

61) Burke, 166

62) Burke, 175

63) Burke, 173

64) Burke, 172

65) Burke, 174

66) Burke, 175

67) Burke, 175–176

68) Burke, 172

69) Burke, 172

70) Mendelssohn, I, 58

71) Mendelssohn, I, 71

72) Mendelssohn, I, 73–74

73) Mendelssohn, I, 73

74) Du Bos, 2–9

75) Mendelssohn, I, 107–108

76) Mendelssohn, I, 108

77) Mendelssohn, I, 108

78) Mendelssohn, I, 306

79) Mendelssohn, I, 110

80) Mendelssohn, I, 111

81) Mendelssohn, I, 170

82) Mendelssohn, I, 175

83) Mendelssohn, I, 170

84) Mendelssohn, I, 432

85) Mendelssohn, II, 155

86) Mendelssohn, II, 154

87) Mendelssohn, XI, 105

88) Mendelssohn, XI, 106

89) Mendelssohn, XI, 108

90) Mendelssohn, I, 73

91) Mendelssohn, XI, 108

92) Baumgarten [1740], §202

93) Meier [1747], §89

94) Mendelssohn, I, 111

95) Mendelssohn, IV, 216f.

96) Mendelssohn, I, 230; XI, 190

97) Mendelssohn, I, 383

98) Mendelssohn, I, 384

99) Mendelssohn, I, 386

100) Mendelssohn, I, 389

101) Mendelssohn, I, 389

102) Mendelssohn, I, 389

103) Mendelssohn, I, 431

104) Mendelssohn, I, 432

105) Mendelssohn, I, 172; 434; 577

106) Mendelssohn, I, 432

107) Mendelssohn, I, 390

108) Mendelssohn, I, 390

109) Mendelssohn, II, 154

110) Mendelssohn, I, 171

111) Meier [1754–59], §728

112) Mendelssohn, XI, 143

113) Mendelssohn, I, 194; 459–460

114) Mendelssohn, I, 479

115) Mendelssohn, I, 217; 491

116) Mendelssohn, I, 479

117) Mendelssohn, I, 474

118) Mendelssohn, I, 475

119) Mendelssohn, I, 474

120) Mendelssohn, I, 460, 473

121) Mendelssohn, I, 460

122) Mendelssohn, I, 196; 462

123) Mendelssohn, I, 206; 473

124) Mendelssohn, I, 210; 591

125) Mendelssohn, I, 211; 480

126) Mendelssohn, I, 384

127) Mendelssohn, I, 460

128) Mendelssohn, I, 195; 460

129) Shaftesbury, I/1, 96, 100

130) Shaftesbury, I/1, 104

131) Burke, 172, 175

132) Mendelssohn, I, 208; 474-475

133) Burke, 172, 174-175

134) Mendelssohn, I, 207-208; 473-
475

135) Schiller, V, 717

136) Schiller, V, 713

137) Schiller, V, 713-715

138) Schiller, V, 713

139) ibid.

140) Schiller, V, 719

141) Schiller, V, 712

142) Schiller, V, 752

143) ibid.

144) Schiller, V, 712, 716

145) Schiller, V, 716

146) Schiller, V, 718

147) Schiller, V, 717

148) Schiller, V, 712

149) Schiller, V, 713

150) Schiller, V, 753

151) Schiller, V, 716

152) Schiller, V, 716

153) Schiller, V, 731, 752

154) Schiller, V, 718

155) Schiller, V, 717

156) Schiller, V, 753

157) Schiller, V, 717

158) Schiller, V, 718

159) Schiller, V, 731

160) Schiller, V, 731

161) Schiller, V, 712

162) Schiller, V, 713

163) Mendelssohn, I, 474-475

164) Mendelssohn, I, 460, 473

165) Schiller, V, 753

166) Schiller, V, 754

167) Schiller, V, 730

168) Schiller, V, 713

169) Schiller, V, 724

170) Schiller, V, 724

제4장 예술작품

1) Micraelius, 172

2) Aristoteles, 194a 22

3) Bacon, I, 496

4) ibid.

5) Bacon, I, 497

6) Bacon, I, 496

7) ibid.

8) Bacon, I, 496

9) Descartes, VIII, 326

10) ibid.

11) Leibniz, IV, 481

12) ibid.

13) Leibniz, IV, 482

14) Leibniz, IV, 481

15) Leibniz, VI, 618

16) Leibniz, IV, 482

17) Leibniz, VI, 618

18) Leibniz, VI, 152

19) Shaftesbury, II/1, 246, 248

20) Shaftesbury, II/1, 278

21) ibid.

22) Shaftesbury, II/1, 308

23) ibid.

24) Shaftesbury, II/1, 316

25) *The Spectator*, III, 540

26) *The Spectator*, III, 540–541

27) *The Spectator*, III, 548–549

28) ibid.

29) *The Spectator*, III, 551

30) *The Spectator*, III, 550

31) *The Spectator*, III, 552

32) *The Spectator*, III, 550

33) Burke, 76

34) Burke, 74, 76

35) Burke, 78

36) Burke, 78

37) *The Spectator*, III, 551

38) Burke, 74

39) Burke, 78

40) Burke, 94

41) Burke, 100

42) Vitruvius, 4. 1. 6–8

43) Burke, 94

44) Burke, 101

45) Burke, 101

46) Burke, 107

47) Burke, 107f.

48) Burke, 94

49) Burke, 108

50) Burke, 108

51) Burke, 94

52) Burke, 108

53) Burke, 78

54) Burke, 101

55) Leibniz, VI, 618

56) Burke, 101

57) Burke, 78

58) Burke, 108

59) Burke, 109

60) Kant [KU], 180

61) ibid.

62) Kant [KU], 186

63) Kant [KU], 180

64) Kant [KU], 180

65) Kant [KU], 199

66) Kant [KU], 198

67) Kant [KU], 182

68) Kant [KU], 181

69) Kant [KU], 182

70) Schelling, III, 618

71) Schelling, III, 618

72) Schelling, III, 619

73) Schelling, III, 618

74) Schelling, III, 618

75) Schelling, III, 619-620

76) Schelling, III, 617, 619-620

77) Schelling, III, 619

78) Schelling, III, 618

제5장 형식

1) Kant [KU], 49

2) Schiller, V, 395

3) Moritz [1793], 28

4) Rousseau, V, 412-414

5) Rousseau, V, 412

6) Rousseau, V, 413

7) Rousseau, V, 412

8) Rousseau, V, 413-414, 416

9) Rousseau, V, 860

10) Rousseau, V, 918

11) Rousseau, V, 413

12) Rousseau, V, 885

13) Rousseau, V, 413-414

14) Kant [KU], 210

15) Kant [KU], 211-213, 49

16) Rousseau, V, 822

17) Rousseau, V, 413

18) Rousseau, V, 413

19) Félibien [1666-68], I, 46

20) Félibien [1667], 288

21) Félibien [1666-68], II, 299

22) Félibien [1667], 290

23) Félibien [1667], 288

24) Blanchard, 208

25) Blanchard, 209

26) Blanchard, 209

27) Blanchard, 212

28) ibid.

29) Blanchard, 210

30) Rousseau, V, 413

31) Rousseau, V, 210

32) Le Brun, 219

33) Le Brun, 220

34) Le Brun, 219

35) Le Brun, 220

36) Le Brun, 221

37) Le Brun, 220

38) Le Brun, 221

39) Le Brun, 222

40) Blanchard, 207

41) Piles [1708], 312

42) Piles [1708], 317

43) Piles [1708], 317-318

44) Piles [1708], 318

45) Le Brun, 220

46) Le Brun, 412 a27-28

47) Piles [1677], 272

48) Rousseau, V, 412

49) Rousseau, V, 413

50) Piles [1677], 103

51) Piles [1677], 102-103

52) Piles [1677], 102

53) Smith [Of the Imitative Arts], I, 1

54) Smith [Of the Imitative Arts], I. 1

55) Smith [Of the Imitative Arts], I. 1

56) Smith [Of the Imitative Arts], I. 5

57) Smith [Of the Imitative Arts], I. 5

58) Smith [Of the Imitative Arts], I. 5

59) Quintilianus, 10.2.11

60) Du Bos, 18

61) Smith [Of the Imitative Arts], I. 6

62) Smith [Of the Imitative Arts], I. 7

63) Smith [Of the Imitative Arts], I. 7

64) Smith [Of the Imitative Arts], I. 7

65) Smith [Of the Imitative Arts], II. 10-11

66) Smith [Of the Imitative Arts], II. 9

67) Smith [Of the Imitative Arts], II. 4

68) Smith [Of the Imitative Arts], II. 11

69) Smith [Of the Imitative Arts], II. 12

70) Smith [Of the Imitative Arts], II. 11

71) Smith [Of the Imitative Arts], II. 12

72) Smith [Of the Imitative Arts], II. 12-13

73) Smith [Of the Imitative Arts], II. 14

74) Smith [Of the Imitative Arts], II. 14

75) Smith [Of the Imitative Arts], II. 17

76) Smith [Of the Imitative Arts], II. 12

77) Smith [Of the Imitative Arts], II. 12

78) Smith [Of the Imitative Arts], II. 9

79) Smith [Of the Imitative Arts], II. 17

80) Smith [Of the Imitative Arts], II. 14

81) Smith [Of the Imitative Arts], II. 19

82) Smith [Of the Imitative Arts], II. 21

83) Smith [Of the Imitative Arts], II. 21

84) Smith [Of the Imitative Arts], II. 22

85) Smith [Of the Imitative Arts], II. 22

86) Smith [Of the Imitative Arts], II. 31

87) Smith [Of the Imitative Arts], II. 24

88) Smith [Of the Imitative Arts], II. 24, cf. Rousseau, V, 860-861

89) Smith [Of the Imitative Arts], II. 25

90) Smith [Of the Imitative Arts], II. 24

91) Rousseau, V, 417, 721

92) Rousseau, II. 31

93) Rousseau, II. 29

94) Rousseau, II. 30

95) Rousseau, II. 14

96) Rousseau, II. 29

97) Rousseau, II. 30

98) Rousseau, V, 822

99) Smith [Of the Imitative Arts], II. 30

100) Smith [Of the Imitative Arts], II. 17, 29

101) Smith [Of the Imitative Arts], II. 30

102) Novalis, II, 672-673

에필로그: 예술의 종언

1) Aristoteles, 1449 a14-15

2) Aristoteles, 1252 b31-34

3) Aristoteles, 193 a36-b2

4) Aristoteles, 1449 a15-19

5) Longinos, 44. 1

6) Longinos, 44. 2-3

7) Longinos, 44. 6, 8

8) Longinos, 44. 7

9) Longinos, 44. 11

10) Platon, 831 c1-832 d7

11) Vasari, 31

12) Winckelmann [1764], X

13) Winckelmann [1764], 237

14) Hegel [Werke], XIV, 127-128

15) Hegel [Werke], XIV, 26

16) Hegel [Werke], XIV, 128

17) Hegel [Werke], XIV, 26

18) Hegel [Werke], XIII, 23-24

19) Hegel [Werke], XIII, 24

20) Hegel [Werke], XIII, 25

21) Hegel [Werke], XIV, 127-128

22) Hegel [Werke], XIV, 26

23) Hegel [Werke], XIII, 24

24) Hegel [1995], 331

25) Hegel [Werke], XIV, 222

26) Hegel [Werke], XIV, 227-228

27) Hegel [Werke], XIV, 233

28) Hegel [Werke], XIV, 234

29) Hegel [Werke], XIV, 235

30) Hegel [Werke], XIV, 233

31) Hegel [Werke], XIV, 237-239; cf. [1998], 203-204

32) Hegel [Werke], XIV, 235, 237

33) Hegel [1998], 204, 200

34) Benjamin [1936a], 284

35) Lukács [1920], 73-74

36) Lukács [1920], 30

37) Benjamin [1930], 337; cf. [1936a], 292-293

38) Benjamin [1936a], 292-293

39) Benjamin [1930], 337

40) Benjamin [1936a], 292

41) Benjamin [1936a], 297

42) Benjamin [1936a], 314

43) Benjamin [1936a], 297

44) Young, II, 564

45) ibid.

46) Fr. Schlegel, II, 312; Hegel [Werke], XIV, 233

47) Moritz, II, 360

48) Schiller, V, 411

49) Hegel [Werke], XIII, 24

50) Hegel [GW], IX, 402

51) Sedlmayr [1948], 169

52) Hegel [GW], IX, 402

53) Ortega y Gasset [1925], 80

54) Ortega y Gasset [1925], 38

55) Ortega y Gasset [1925], 83

56) Paz [1974], 190

57) Eco [1983], 76

58) Paz [1974], 190

59) Danto [1986], 85

60) Danto [1986], 86, 89

61) Danto [1986], 100

62) Danto [1987], 213–214

63) Danto [1986], 100–106

64) Danto [1986], 200–202

65) Danto [1987], 215

66) Danto [1986], 107

67) Danto [1986], 110

68) Danto [1987], 208–209

69) Danto [1986], 110–111

70) Danto [1986], 111

71) Danto [1994], 228

72) Danto [1986], 112

73) Hegel [Werke], XIII, 20

74) Hegel [Werke], XIII, 20

75) Hegel [Werke], XIII, 20–21

76) Hegel [Werke], XIII, 25

77) Hegel [Werke], XIII, 25–26

78) Danto [1986], 113–115

79) Danto [1986], 217–218

80) Danto [1997], 28

81) Danto [1987], 217

82) Danto [1986], 114–115

83) Danto [1987], 217

84) Danto [1994], 236

85) Danto [1994], 228

86) Danto [1997], 28

87) Danto [1992], 301

88) Danto [1964], 580

89) Danto [1992], 309

90) Danto [1992], 309

91) Danto [1992], 314

92) Danto [1994], 324

93) Danto [1997], 137

문헌표

18세기 초부터 19세기 초에 걸친 미학 이론을 주요한 연구 대상으로 하는 이 책의 성격에 따라, 인용할 때에는 1900년까지 간행된 것(주로 연구 대상이 되는 서적 및 논문)과 1901년 이후에 간행된 것(주로 연구서·연구논문에 해당하는 서적·논문)을 구별한다. 이하의 문헌표는 세 부분으로 나뉜다.

1. 원전(1900년까지 간행된 것)
2. 원전의 일본어 번역
3. 연구서·연구 논문(1901년 이후에 간행된 것)

1에 속하는 원전의 경우 먼저 저자명을 표시하고, 다음으로 저서가 복수인 경우는 [] 안의 약식 기호를, 저서 혹은 저작집이 여러 권으로 이루어진 경우는 로마 숫자로 권수를 표시하고, 그 위에 쪽수 혹은 절 수를 기재한다(예외는 그때마다 표기한다). 표제(및 본문 중의 삽입어구)의 철자는 원칙적으로 현대 표기로 고쳤다. 한편 2에서 소개하는 일본어 번역서는 참조했으나, 본문과의 관계상 번역문은 필자의 것이다.

3에 속하는 서적 및 논문의 경우는, 먼저 저자명을 표시하고 다음으로 간행 연도를 들었으며, 필요에 따라 쪽수를 기재한다(일본어 번역이 있는 경우는 그 번역에 의거한다. 다만 본문과의 관계 상 필자가 번역한 경우도 있다). 3에 언급된 연구서 및 논문이 관련 분야를 반드시 망라한 것이라고는 할 수 없다.

1. 원전(1900년까지 간행된 것)

The Adventurer. 2 vols. London 1753/54. Reprint: New York 1968.

Aikin, John: *An Essay on the Application of Natural History to Poetry.* London 1777. Reprint: New York 1970.

Aristoteles: *De anima.* Edited by W. D. Ross. Oxford 1956.(아리스토텔레스 인용은 모두 관례에 따라 베커 판의 쪽, 행수로 표시한다)

—————: *Physica.* Ed by W. E. Ross. Oxford 1950.

—————: *Ethica nicomachea.* Ed. by I. Bywater. Oxford 1894.

—————: *Ars rhetorica.* Edited by W. D. Ross. Oxford 1959.

—————: *De arte poetica liber.* Edited by R. Kassel. Oxford 1965.

————— [1980]: *La poétique: le texte grec avec une traduction et des notes de lecture* par Roselyne Dupont-Roc et Jean Lallot. Paris.

Bacon, Francis: *The Works.* London 1857-59. Reprint: Stuttgart 1963.

Batteux, Charles: *Les Beaux-Arts réduits à un même principe.* Paris 1747. Edition critique par J.-R. Martin. Paris 1989.

————— [1751]: *Einschränkung der schönen Künste auf einen einzigen Grundsatz.* [Übers.: Johann Adolph Schlegel]. Leipzig.

Baumgarten, Alexander Gottlieb [1735]: Meditationes philosophicae de nonnullis ad poema pertinentibus. Halle. In: *Philosophische Betrachtungen über einige Bedingungen des Gedichtes.* Übersetzt und mit einer Einleitung herausgegeben von Heinz Paetzold. Hamburg 1983.

————— [1739]: *Metaphysica.* Halle.

————— [1740]: *Ethica philosophica.* Halle.

————— [1743]: *Metaphysica.* Editio II. Halle.

————— [1750/58]: *Aesthetica.* 2 Bde. Frankfurt an der Oder. Reprint: Hildesheim 1986.

————— [Poppe]: Poppe, Bernhard: *Alexander Gottlieb Baumgarten.* Nebst Veröffentlichung einer bisher unbekannten Handschrift der

Ästhetik Baumgartens. Leipzig 1907.

Berkeley, George: A Treatise Concerning the Principles of Human Knowledge. In: *Philosophical Works Including the Works on Vision.* Introduction and Notes by M. R. Ayers. London 1975. pp. 61–127.

Blanchard, Louis-Gabriel: Sur le mérite de la couleur (7 novembre 1671). In: *Les Conférences de l'Academie royale de peinture et de sculpture au XVIIᵉ siècle.* Edition établie par Alain Mérot. Paris 1996. pp. 207–213.

Bodmer, Johann Jakob und Johann Jakob Breitinger: *Die Diskurse der Maler.* 1721-23 Zürich. Reprint: Hildesheim 1969.

Breitinger, Johann Jakob: *Kritische Dichtkunst.* 2 Bde. Zürich 1740. Reprint: Stuttgart 1966.

Burke, Edmund: *A Philosophical Enquiry into the Origin of our Ideas of the Sublime and Beautiful.* Ed. by James T. Boulton. 1958. Oxford: Blackwell, 1987.

Carus, Carl Gustav: *Friedrich der Landschaftsmaler.* Mit Fragmenten aus nachgelassenen Papieren Desselben. In: *Romantische Kunstlehre. Poesie und Poetik des Blicks in der deutschen Romantik.* Hrsg. von Friedmar Apel. Frankfurt am Main 1992.

Chauvin, Stephanus: *Lexicon philosophicum.* 2 Aufl. Leeuwarden 1713. Reprint: Düsseldorf 1967.

Curtius, Michael Conrad: *Aristotels Dichtkunst ins Deutsche übersetzet, mit Anmerkungen, und besondern Abhandlungen, versehen.* Hannover 1753. Reprint: Hildesheim 1973.

D'Alembert, Jean le Rond: *Discours préliminaire de l'Encyclopédie.* Introduit et annoté par Michel Malherbe. Paris 2000.

Œuvres de Descartes. *Publies par Charles Adam et Paul Tannery.* Paris 1971–76.

Diderot, Denis: *Œuvres esthétiques. Textes établis, avec introductions, bibli-*

ographies, chronologie, notes et relevés de variantes, par Paul Vernière. Paris 1959.

Dionysius Halikarnassensis: Isaeus. In: Dionysius of Halicarnassus. The Critical Essays in *Two Volumes*. Vol. 1. Ed. by Stephen Usher. The Loeb Classical Library. 1974. pp. 170–231.

Du Bos, Jean-Baptiste: *Réflexions critiques sur la poésie et sur la peinture*. Préface de Dominique Désirat. Paris 1993.

Duff, William: *An Essay on Original Genius*. London 1767. Reprint: New York 1970.

Félibien, André [1666-88]: *Entretiens sur la vie et les ouvrages des plus excellents* peintres. Paris. Reprint: Genève 1972.

———— [1667]: *Des principes de l'architecture, de la sculpture, de la peinture, et des autres arts qui en dependent*. Troisième édition. Paris.

———— [1668]: Préface aux Conférences de l'Academie royale de peinture et de sculpture pendant l'anée 1667. In: *Les Conférences de l'Academie royale de peinture et de sculpture au XVIIᵉ siécle*. Edition établie par Alain Mérot. Paris 1996. pp. 43-59.

Forbes, Alexander: *Essays Moral and Philosophical*. London 1734. Reprint: New York 1970.

Gerard, Alexander: *An Essay on Genius*. London 1774. Reprint: München 1966.

Goclenius, Rodolphus: *Lexicon philosophicum, Lexicon philosophicum graecum*. Frankfurt 1613, Magdeburg 1615. Reprint: Hildesheim 1980.

Goethe, Johann Wolfgang von: *Gedenkausgabe der Werke, Briefe und Gespräche*. 27 Bde. Zürich 1948-71.

Gottsched, Johann Christoph: *Ausgewählte Werke*. 12 Bde. Berlin 1968-95.

Harris, James: *Three Treatises. The First concerning Art, The Second Concerning Music, Painting and Poetry*, The Third Concerning Happiness.

4th Edition. London 1783.

Hegel, Georg Wilhelm Friedrich [Werke]: *Werke. Theorie-Ausgabe.* 20 Bde.

Frankfurt am Main 1971.

──────── [GW]: Gesammelte Werke. Hrsg. von der Rheinisch-Westfalischen

Akademie der Wissenschaften. Hamburg 1968-.

──────── [1983]: Vorlesungen über die Philosophie der Religion. Teil 1.

Einleitung. Der Begriff der Religion. Hrsg. von Walter Jaeschke. Ham-

burg.

──────── [1995]: Vorlesung über Ästhetik: Berlin 1820/21: eine Nachschrift.

Hrsg. von Helmut Schneider. Frankfurt am Main.

──────── [1998]: Vorlesungen: ausgewählte Nachschriften und Manuskripte.

Bd. 2. Vorlesungen über die Philosophie der Kunst: Berlin 1823.

Nachgeschrieben von Heinrich Gustav Hotho. Hrsg. von Annemarie

Gethmann-Siefert. Hamburg.

Herder, Johann Gottfried: Sämtliche Werke. Hrsg von Bernhard Suphan. 33

Bde. Berlin 1877-1913. Reprint: Hildesheim 1967-68.

Horatius: Ars Poetica. In: Horace, Epistles Book II and Epistle to the Pisones

('Ars Poetica'). Edited by Niall Rudd. Cambridge 1989.

Hume, David: A Treatise on Human Nature. Edited by L. A. Selby-Bigge.

Second Edition with text revised and variant readings by P. H. Nidditch.

Oxford 1978.

Hurd, Richard: The Works. London 1811. Reprint: Hildesheim 1969. Vol. 2.

Johnson, Samuel: Preface to "The Play of William Shakespeare" (1765). In:

Scott Elledge (ed.): Eighteenth-Century Critical Essays. New York 1961.

pp. 646-686.

Kant, Immanuel: Kants gesammelte Schriften. Hrsg. von der Königlich

Preußischen Akademie der Wissenschaften. Berlin/Leipzig 1902-.

──────── [KrV]: Kritik der reinen Vernunft.(관례에 따라 제1판[1781], 제2판

[1787]을 각각 A와 B로 기재한다)

──────── [KU]: Kritik der Urteilskraft, 1790.(Theorie-Ausgabe, 1974)(다만 쪽 수는 원전 제2판(1793)에 의거한다)

Le Brun, Charles: Sentiments sur le discours du mérite de la couleur par M. Blanchard (9 janvier 1672). In: Les Conférences de l'Academie royale de peinture et de sculpture au XVII^e siècle. Edition établie par Alain Mérot. Paris 1996. pp. 219-223.

Leibniz, Gottfried Wilhelm: *Die philosophischen Schriften*, 7 Bde., 1875-90. Reprint: Hildesheim 1978.

──────── [1948]: *Textes inédits*. Ed. par Gaston Grua. Paris.

Lessing, Gotthold Ephraim: *Sämtliche Werke*. Hrsg. von Karl Lachmann und Franz Muncker. Stuttgart 1886-1924. Reprint: Berlin 1979.

Locke, John: *An Essay concerning Human Understanding*. Edited with an Introduction by Peter H. Nidditch. Oxford 1975.

Longinos: *'Longinus' On the Sublime*. Edited with Introduction and Commentary by D. A. Russell. Oxford 1964.(장, 절 수를 기재한다)

Mattheson, Johann: *Der vollkommene Kapellmeister*. Hamburg 1739. Reprint: Kassel 1991.

Meier, Georg Friedrich [1744]: *Theoretische Lehre von den Gemütsbewegungen überhaupt*. Halle. Reprint: Frankfurt am Main 1971.

──────── [1754-59]: *Anfangsgründe aller schönen Wissenschaften*. 2. Auflage. Halle. Reprint: Hildesheim 1976.

Mendelssohn, Moses: *Gesammelte Schriften. Jubiläumsausgabe*. Berlin 1929- . Reprint: Stuttgart/Bad Cannstatt 1971.

──────── [1771]: *Philosophische Schriften*. Verbesserte Auflage. Berlin.

Micraelius, Johannes: *Lexicon philosophicum*. 2. Aufl. Stettin 1662. Reprint: Düsseldorf 1966.

Moritz, Karl Philipp: *Werke*. 3 Bde. Frankfurt am Main 1981.

————— [1793]: Vorbegriffe zu einer Theorie der Ornamente. Faksimile-Neudruck der Ausgabe Berlin 1793. Mit einer Einführung von Hanno-Walter Kruft. Nordlingen 1986.

Novalis: Schriften. Historisch-kritische Ausgabe in vier Bänden, einem Materialienband und einem Ergänzungsband in vier Teilbänden. Stuttgart 1960-.

Pascal: Œuvres complètes. Edition présentée, établie et annotée par Michel Le Guern. 2. vol. Paris 1998-2000.

Piles, Roger de [1677]: Conversations sur la connaissance de la peinture et sur le jugement qu'on dit faire des tableaux. Paris. Reprint: Genève 1970.

————— [1708]: Cours de peinture par principes. Paris. Reprint: Genève 1969.

Platon: Opera. Tomus V. Ed. by John Burnet. Oxford 1907.(관례에 따라 버넷 판의 쪽, 행수를 기재한다)

Pope, Alexander: A Critical Edition of the Major Works. Ed. by Pat Rogers. Oxford/New York 1993.

Quintilianus, Marcus Fabius: Institutionis oratoriae libri XII. Hrsg. und übersetzt von Helmut Rahn. Darmstadt 1995.

Reynolds, Joshua: Discourses on Art. Ed. by Robert R. Wark. London 1959.

Ripa, Cesare: Iconologia. Edizione pratica a cura di Piero Buscaroli. Milano 1992.

Rousseau, Jean-Jacques: Œuvres complètes. 5 vol. Edition de la Pleiade. Paris 1959-95.

Runge, Philipp Otto: Briefe und Schriften. Berlin 1981.

Schelling, Friedrich Wilhelm Joseph von: Ausgewählte Werke. 10 Bde. Darmstadt 1980.(다만 권수, 쪽수는 Cotta판에 의한다)

Schiller, Friedrich: Sämtliche Werke. München 1980.

Schlegel, Friedrich: Kritische Friedrich-Schlegel-Ausgabe. Hrsg. von Ernst Behler unter Mitwirkung von Jean-Jacques Anstett und Hans Eichner. Paderborn/München/Wien/Zürich 1958-.

Schlegel, August Wilhelm: Kritische Ausgabe der Vorlesungen. Padeborn/München/Wien/Zürich 1989-.

Third Earl of Shaftesbury, Anthony Ashley Cooper: Standard Edition. Complete Works, Selected Letters and Posthumous Writings. In English with German Translation. Stuttgart /Bad Cannstatt 1981-.

Smith, Adam [EPS]: Essays on Philosophical Subjects, edited by W. P. D. Wightman and J. C. Bryce, Oxford University Press 1980 (또한 『모방적 기술이라 불리는 것에서 생기는 모방의 본성에 대하여』에서 인용 시 관례에 따라 [Of the Imitative Arts] 라고 표제를 약식으로 표기하고 장과 단락 수를 기재한다)

───────[LRBL]: Lectures on Rhetoric and Belles Lettres. Ed. by J. C. Bryce. Oxford 1983.

───────[TMS]: The Theory of Moral Sentiments. Ed. by D. D. Raphael and A. L. Macfie, Oxford 1979

The Spectator. Ed. by Donald F. Bond. 5 vols. Oxford 1965.

Sulzer, Johann Georg: Allgemeine Theorie der schönen Künste. 2 Bde. Leipzig 1771-74.

Thomas Aquinas: Summa Theologiae. 1952-62.

Vasari, Giorgio: Le vite de' più eccellenti pittori scultori e architettori nelle redazioni del 1550 et 1568. Testo a cura di Rosanna Bettarini. Volume II. Testo. Firenze 1967.

Vitruvius Pollio, Marcus: De architectura libri decem. Zehn Bücher über Architektur. Übersetzt und mit Anmerkungen versehen von Curt Fensterbusch. Darmstadt 1964.(권, 장, 절 수를 기재한다)

Walch, Johann Georg: Philosophisches Lexikon. 2 Bde. 4. Aufl. Leipzig

1775. Reprint: Hildesheim 1968.

Welsted, Leonard: A Dissertation concerning the Perfection of the English Language, the State of Poetry, etc. In: Scott Elledge (ed.): op. cit. pp. 320-348.

Winckelmann, Johann Joachim: Sämtliche Werke. Donaueschingen 1825-35. Reprint: Osnabrück 1965.

──────── [1764]: Geschichte der Kunst des Altertums. Dresden. Reprint: Baden-Baden/Strasbourg 1966.

──────── [1968]: Kleine Schriften, Vorreden, Entwürfe. Hrsg. von Walther Rehm. Berlin.

Wolff, Christian: Vernünftige Gedancken von Gott, der Welt und der Seele des Menschen, auch allen Dingen überhaupt. Halle 1719. Reprint: Hildesheim 1983.

Young, Edward: The Complete Works. 2 vols. London 1854. Reprint: Hildesheim 1968.

Zedler, Johann Heinrich: Großes Universal Lexikon. Halle/Leipzig 1732-. Reprint: Graz 1993-.

2. 원전의 일본어 번역

『アリストテレス全集』(全17卷)岩波書店, 1968-73年.

『アリストテレース「詩學」・ホラーテイウス「詩論」』松本仁助・岡道男 譯, 岩波文庫, 1997年.

『ヴァザーリの藝術論』ヴァザーリ研究會 編, 平凡社, 1980年.

ウィトルーウィウス『建築論』森田慶一 譯, 東海大學出版會, 1979年.

『カント全集』全18卷, 理想社, 1965-88年.

『ゲーテ著作集』潮出版, 1979-92年.

Fr.シュレーゲル『ロマン派文學論』山本定祐 譯, 富山房, 1978年.

『シュレーゲル兄弟』平野嘉彦・山本定祐・松田隆之・園田宗人譯, 國書刊行會, 1990年.

シラー『美學藝術學論集』石原達二 譯, 富山房, 1977年.

スミス『哲學論文集』水田洋監 譯, 名古屋大學出版會, 1993年.

スミス『哲學・技術・想像力―哲學論文集』佐々木健 譯, 勁草書房, 1994年.

スミス『道德感情論』水田洋 譯, 筑摩書房, 1973年.

ダランベール・デイドロ『百科全書』, 岩波文庫, 1971年.

デュボス『詩畫論』(第1卷, 第2卷) 木幡瑞枝 譯, 玉川大學出版部, 1985年.

トマス―・アクイナス『神學大全』, 創文社, 1960年―.

ノヴァーリス「モノローグ」園田宗人 譯, 『無限への憧憬』園田宗人・深見茂編, 國書 刊行會, 1984年.

バウムガルテン『美學』松尾大 譯, 玉川大學出版部, 1987年.

バーク『崇高と美の觀念の起源』中野好之 譯, みすず書房, 1999年.

バークリ『人知原理論』大槻春彦 譯, 岩波文庫, 1958年.

『パスカル』前田陽一 編, 中央公論社, 世界の名著, 1978年.

バトゥー『藝術論』山縣熙 譯, 玉川大學出版部, 1984年.

『プラトン全集』岩波書店, 1974-78年.

ヘーゲル『精神の現象學』(全2卷) 金子武藏 譯, 岩波書店, 1971-79年.

ヘーゲル『美學』(全3卷9冊) 竹内敏雄 譯, 岩波書店, 1956-81年.

ヘーゲル『美學』(全3卷) 長谷川宏 譯, 作品社, 1995-96年.

『ベーコン』福原麟太郎 編, 中央公論社, 1979年.

ライプニッツ『人間知性新論』米山優 譯, みすず書房, 1987年.

『ライプニッツ著作集』(全10卷) 工作者, 1988-99年.

루소가 저술한 음악 관련 저작의 일본어 번역으로는 『ルソー全集』(白水社, 第12 卷, 1983年)에 수록된 海老澤敏 譯, 『言語起源論』의 일본어 번역으로는 같은 전집(第11卷, 1980年)에 수록된 竹内成昭 譯, 더불어 小林善彦 譯(現代思潮 社, 1976年).

レッシング『ハンブルク演劇論』(全2卷)奧住綱男 譯, 現代思潮社, 1972年.

レッシング『ラオコオン』齋藤榮治 譯, 岩波文庫, 1970年.

『ロック—・ヒューム』大槻春彦 編, 中央公論社, 1980年.

ロンギノス『崇高について』小田實 譯, 河合文化教育研究所, 1999年.

3. 연구서·연구논문 (1901년 이후에 간행된 것)

Abrams, Meyer Howard [1985]: From Addison to Kant: Modern Aesthetics and the Exemplary Art. In: *Studies in Eighteenth-Century British Art and Aesthetics*. Berkeley. (나중에 Doing Things with Texts. Essays in Criticism and Critical Theory. Edited by Michael Fischer. 1989에 수록)

安西信一 [2000]:『イギリス風形式庭園の美學—「開かれた庭」のパラドックス—』東京大學出版會.

馬場朗 [2000]:「言語における人間の美—ルソーの音樂的言語觀」『美學』第201號, 1-12頁.

Bartuschat, Wolfgang [1987]: Zur ästhetischen Idee in Kants "Kritik der Urteilskraft". In: Heinz Paetzold (Hrsg.): Modelle für eine semiotische Rekonstruktion der Geschichte der Ästhetik. Aachen. S. 87-98.

Bauer, Barbara [1992]: Aemulatio. In: Historisches Wörterbuch der Rhetorik. Bd. I, Sp. 141-187. Tübingen.

Benjamin, Walter [1930]:「長篇小說の危機—デーブリンの『ベルリン・アレクサンダー廣場』について」淺井健二郎 譯『ベンヤミン・コレクション ②エッセイの思想』淺井健二郎 編譯, ちくま學芸文庫, 1996年, 335-349頁.

———— [1936a]:「物語作家—ニコライ・レスコフの作品についての考察」三宅晶子 譯, 同上, 283-34頁.

———— [1936b]:「複製技術時代の藝術作品[第2稿]」久保哲司 譯,『ベンヤミン・コレクション①近代の意味』淺井健二郎 編譯, ちくま學芸文庫, 1995年, 583-640頁.

Bürger, Peter [1974]:『アヴァンギャルドの理論』淺井健二郎 譯, ありな書房,

1987年.

Blumenberg, Hans [1958]: Nachahmung der Natur. Zur Vorgeschichte der Idee des Schöpferischen Menschen. In: *Studium Generale 10*, S. 266-283. (그 후 Wirklichkeiten in denen wir leben. Stuttgart 1986에 수록)

Bonar, James [1932]: *A Catalogue of the Library of Adam Smith*. Second Edition. London.

Bryce, J. C. [1992]: Lecture on rhetoric and belles lettres. In: *Adam Smith Reviewed*. Ed. by Peter Jones and Andrew S. Skinner. Edinburgh University Press. pp. 1-20.

Buelow, George J. [1990]: Originality, Genius, Plagiarism in English Criticism of the Eighteenth Century. In: *International Review of the Aesthetics and Sociology of Music 21*, pp. 117-128.

Caliniescu, Matei [1987]: 『モダンの5つの顔』富山英俊・栂正行 譯, せりか書房, 1995年.

Chastel, André [1954]: 『ルネサンス精神の深層』桂芳樹 譯, 平凡社, 1989年.

Charlton, W. [1970]: A*ristotle's Physics Books I and II*. Oxford.

Chateau, Dominique [1998]: 『Des goûts et des couleurs ...』: pourquoi 『et des couleurs』? In: *Esthétique: des goûts et des couleurs*. Sous la direction de Régine Pietra. Recherche sur la philosophie et le langage, No 20.

Close, Anthony J. [1971]: Philosophical Theories of Art and Nature in Classical Antiquity. In: *Journal of History of Ideas 32*, pp. 163-184.

Danto, Arthur C. [1964]: The Artworld. In: *Journal of Philosophy 61*, pp. 571-584.

————— [1986]: *The Philosophical Disenfranchisement of Art*. New York.

————— [1987]: *The State of the Art*. New York.

————— [1992]:「『藝術界』ふたたび」高階繪里加 譯,『すばる』1994年 12月號, 296-316頁.

————— [1994]:「藝術の終焉の後の藝術」高階秀爾 譯,『中央公論』1995年 4月

號, 224-237頁.

——— [1997]: *After the End of Art: Contemporary Art and the Pale of History*. Princeton.

Eco, Umberto [1983]:『「バラの名前」覺書』谷口勇 譯, 而立書房, 1994年.

Ferry, Luc [1998]: Le sens du beau. Aux origines de la culture contemporaine.

藤江効子 [1976]:「アダム・スミスの藝術論—音樂論を中心に」『桐朋學園大學研究紀要』第2集, 1-14頁.

Gethmann-Siefert, Annemarie [1994]: Ist die Kunst tot und zu Ende? Überlegungen zu Hegels Ästhetik. Erlangen und Jena.

Giordanetti, Piero [2000]: Die Empfindungen und das Schöne in *Kants Kritik der Urteilungskraft*. In: JTLA 25. S. 77-86

Goldenbaum, Ursula [1997]: Mendelssohns philosophischer Einstieg in die schönen Wissenschaften. Zu einer ästhetischen Rezeption Spinozas. In: Martin Fontius und Werner Schneiders (Hrsg.): Die Philosophie und die Belles-Lettres. Berlin. S. 53-79.

Greenberg, Clement [1966]:「モダニズムの繪畫」川田都樹子・藤枝晃雄 譯『モダニズムのハード・コア—現代美術批評の地平』(『批評空間』臨時增刷號, 1995年), 44-51頁.

Guibbory, Achsah [1989]: Imitation and Originality: Cowly and Bacon's Vision of Progress. In: *SEL 29*, pp. 99-120.

Hamburger, Käte [1966]: Novalis und die Mathematik. In: *Philosophie der Dichter*. Stuttgart. S. 11-82.

Henninger, Simeon Kahn, Jr. [1974]:『天球の音樂——ピュタゴラス宇宙とルネサンス詩學』山田耕士・吉村正和・正岡和惠・西垣學 譯, 平凡社, 1990年.

Henrich, Dieter [1966]:「現代の藝術と藝術哲學—ヘーゲルを顧慮して」西谷裕作・物部晃二 譯, 新田博衛編『藝術哲學の根本問題』(晃洋書房, 1978年), 1-47頁.

Hohner, Ulrich [1976]: Zur Problematik der Naturnachahmung in der Ästhetik des 18. Jahrhunderts. Erlangen.

Howard, William Guild [1907]: Burke among the Forerunners of Lessing. In: PMLA 22, pp. 608-632.

Imdahl, Max [1987]: Farbe. Kunsttheoretische Reflexionen in Frankreich. München.

稲垣良典 [1981]:『習慣の哲學』創文社.

石川伊織 [1999]:「藝術は終焉するか?―1820/21年の美學講義を檢證する」加藤尚武 編『ヘーゲル哲學への新視角』創文社, 179-204頁.

礒山雅 [1979]:「ヨーハン・マッテゾンの音樂情念論」『美術史研究叢書』(東京大學文學部)第5輯, 105-138頁.

Jaffro, Laurent [2000]: Transformation du concept d'imitation de Francis Hutchson à Adam Smith. In: L'esthétique naît-elle aux XVIIIe siècle? Coordonné par Serge Trottein. Paris. pp. 9-51.

Jähnig, Dieter [1965]: Hegel und die These vom "Verlust der Mitte". In: Spengler-Studien, Festgabe M. Schroter. München. S. 147-170.

Jones, Peter [1972]: The Aesthetics of Adam Smith. In: Adam Smith Reviewed. Ed. by Peter Jones and Andrew S. Skinner. Edinburgh University Press. pp. 56-78.

Jung, Werner [1995]: Von Mimesis zur Simulation. Eine Einführung in die Geschichte der Ästhetik. Hamburg.

Kahl-Furthmann, G. [1953]: Subjekt und Objekt. In: Zeitschrift für philosophischen Forschung 7/3. pp. 326-339.

Kind, John Louis [1906]: Edward Young in Germany. New York.

Kojève, Alexandre [1946/68]:『ヘーゲル讀解入門』上妻精・今野雅方譯, 國文社, 1987年.

Koyré, Alexandre [1957]:『閉じた宇宙から無限宇宙へ』横山雅彦譯, みすず書房, 1973年.

Kris, Ernst und Otto Kurz [1934]:『藝術家傳說』大西廣・越川倫明・兒島薫・村上博哉 譯, ぺりかん社, 1989年.

Kristeller, Paul Oskar [1951-1952]: The Modern System of the Arts: A Study in the History of Aesthetics. In: Journal of History of Ideas 12, pp. 496-527; 13, pp. 17-46.

久保光志 [2000]: 「藝術における『規範』と『自己表現』－『文體』概念の歴史に卽して」山田忠彰・小田部胤久 編『スタイルの詩學－倫理學と美學の交叉』(ナカニシヤ出版), 136-159頁.

Lichtenstein, Jacqueline [1989]: La couleur éloquente. Rhétorique et peinture à l'âge classique. Paris.

Liessmann, Konrad Paul [1999]: Philosophie der modernen Kunst. München.

Luhmann, Niklas [1980]: Temporalisierung von Komplexität. Zur Semantik neuzeitlicher Zeitbegriffe. In: ders., Gesellschaftstruktur und Semantik. Studien zur Wissenssoziologie der modernen Gesellschaft. Frankfurt am Main 1980ff. Bd. 1, S. 235-300.

Lukács, Georg [1920]:『小説の理論』原田義人・佐々木基一 譯, ちくま學芸文庫, 1994年.

Mahnke, Dietrich [1937]: Unendliche Sphäre und Allmittelpunkt. Halle/Saale.

Mann, Elisabeth Lois [1939]: The Problem of Originality in English Literary Criticism, 1750-1800. In: Philological Quarterly 18, pp. 97-118.

McFarland, Thomas [1985]: Originality and Imagination. London.

Minnis, A. J. [1988]: Medieval Theory of Authorship. Scholastic Literary Attitudes in the Later Middle Ages. Second Edition. Aldershot.

Mizuta, Hiroshi [1967]: Adam Smith's Library. A Supplement to Bonar's Catalogue with a Checklist of the Whole Library. Cambridge.

Mortier, Roland [1982]: L'originalité. Une nouvelle catégorie esthétique au Siècle des Lumières. Genève.

中井章子 [1998]:『ノヴァーリスと自然神秘思想』創文社.

Neubauer, John [1978]: Symbolismus und Symbolische Logik. Die Idee der ars combinatoria in der Entwicklung der modernen Dichtung. München.

──────── [1986]: The Emancipation of Music from Language. Departure from Mimesis in Eighteenth-Century Aesthetics. New Haven and London.

Nicolson, Marjorie Hope [1959]:『暗い山と榮光の山』小黒和子譯, 國書刊行會, 1989年.

Oesterle, Gunter [1977]: Friedrich Schlegels Entwurf einer Theorie des ästhetischen Hässlichen. Ein Reflexions-und Veränderungsversuch moderner Kunst. In: *Helmut Schanze* (Hrsg.): Fr. Schlegel und die Kunsttheorie seiner Zeit. Darmstadt 1985. S. 397-451.

小川眞人 [2001]:『ヘ─ゲルの悲劇思想』勁草書房.

岡道男 [1997]:「アリストテレ─ス『詩學』解說」『アリストテレ─ス「詩學」・ホラ─ティウス「詩論」』岩波文庫, 313-336頁.

Ortega y Gasset, José[1925]:「藝術の非人間化」神吉敬三 譯『オルテガ著作集』第3卷, 藝術論集, 白水社, 1970年, 35-91頁.

Panofsky, Erwin [1924]:『イデア』中森義宗・野田保之・佐藤三郎譯, 思索社, 1982年.

Paz, Octavio [1974]: Point de convergence. Du romantisme à l'avant-garde. Paris.

Petersen, Jurgen H. [2000]: Mimesis - Imitatio - Nachahmung. München.

Preisendanz, Wolfgang [1967]: Zur Poetik der deutschen Romantik. I. Die Abkehr vom Grundsatz der Naturnachahmung. In: H. Steffen (Hrsg.): Die deutsche Romantik. Göttingen. S. 54-74.

Rath, Nobert [1983]: Kunst als 'gzweite Natur'. Einige Konsequenzen der Ablösung des Nachahmungsgedankens in der klassischen Ästhetik. In: Kolloquium Kunst und Philosophie, Bd. 3 Das Kunstwerk. Paderborn/München/Wien/Zürich. S. 94-103.

Robson-Scott, W. D. [1965]: The Literary Background of the Gothic Revival in Germany. Oxford.

Rossi, Paolo [1957]: 『魔術から科學へ』前田達郎 譯, サイマル出版社, 1970年.

──────── [1962]: 『哲學者と機械──近世初期における科學・技術・哲學』伊藤和行 譯, 學術書房, 1989年.

佐々木健一 [1999]: 『フランスを中心とする18世紀美學史の研究──ウァトーから モーツアルトへ』岩波書店

佐々木能章 [1985]: 「ライプニッツの機械論」『哲學』第35號, 119–129頁.

Sauder, Gerhard [1977]: Nachwort und Dokumentation zur Wirkungsgeschichte in Deutschland. In: [Edward Young] Gedanken über die Originalwerke. Aus dem Englischen [von H. E. von Teubern]. Faksimiledruck nach der Ausgabe von 1760. Heidelberg.

Scheugl, Hans [1999]: Das Absolute. Eine Ideengeschichte der Moderne. Wien.

Schmidt, Jochen [1985]: Die Geschichte des Genie-Gedankens 1750-1945. Bd. 1. Von der Aufklärung bis zum Idealismus. Darmstadt.

Schmücker, Reinold [1994]: Entmündigung oder Ende der Kunst? In: Deutsche Zeitschrift für Philosophie. 42/5, S. 921-928.

Schulze, Winfried [1990]: Ende der Moderne? Zur Korrektur unseres Begriffs der Moderne aus historischer Sicht. In: Heinrich Meier (Hrsg.): Zur Diagnose der Moderne. München. S. 69-97.

Schwinger, Reinhold [1935]: Innere Form. Ein Beitrag zur Definition des Begriffes auf Grund seiner Geschichte von Shaftesbury bis W. v. Humboldt. In: Innere Form und dichterische Phantasie. Zwei Vorstudien zu einer neuen deutschen Poetik von Reinhold Schwinger und Heinz Nicolai. Hrsg. von Karl Justus Obenauer. München.

Sedlmayr, Hans [1948]: 『中心の喪失』石川公一・阿部公正 譯, 美術出版社, 1965年.

島本浣 [1987]:「ロジェ・ド・ピールと18世紀の美術批評」『美學』第149號, 13-25 頁.

Steinke, Martin William [1917]: Edward Young's Conjectures on Original Composition in England and Germany. New York 1917. Reprint: 1970.

Stemmrich, Gregor [1994]: Das Charakteristische in der Malerei. Statusprobleme der nicht mehr schönen Künste und ihre theoretische Bewältigung. Berlin.

Strohschneider-Kohrs, Ingrid [1960]: Die romantische Ironie in Theorie und Gestaltung. Tübingen.

Sussman, Henry [1997]: The Aesthetic Contract. Statutes of Art and Intellectual Work in Modernity. Stanford.

竹内敏雄 [1969]:『アリストテレスの藝術理論』弘文堂.

Tatarkiewicz, Wladyslaw [1980]: A History of Six Ideas. An Essay in Aesthetics. Warszawa.

Teyssèdre, Bernard [1957]: Roger de Piles et les débats sur le coloris au siècle de Louis XIV. Paris.

Tumarkin, Anna [1930]: Die Überwindung der Mimesislehre in der Kunsttheorie des XVIII. Jahrhunderts. Zur Vorgeschichte der Romantik. In: Festgabe für Samuel Singer. Hrsg. von Harry Maync. Tübingen. S. 40-55.

von der Lühe, Irmela [1979]: Natur und Nachahmung. Untersuchug zur Batteux-Rezeption in Deutschland. Bonn.

若桑みどり [1980]:「ヴァザーリの藝術論—第三部序論を中心として」ヴァザーリ研究會 編『ヴァザーリの藝術論』平凡社, 328-372頁.

Walzel, Oskar [1932]: Das Prometheussymbol von Shaftesbury zu Goethe. 2. Auflage. München.

Wanning, Berbeli [1999]: Friedrich Schlegel zur Einführung. Hamburg.

Wecter, Dixon [1940]: Burke's Theory of Words, Images, and Emotion. In: PMLA 55, pp. 167-181.

Welsch, Wolfgang [1990]: 『感性の思考』小林信之 譯, 勁草書房, 1998年.

────── [1993]: Ach, unsre Finaldiskurse…Wider die endlosen Reden vom
Ende. In: Rudolf Maresch (Hrsg.): Zukunft oder Ende. S. 23-28

Woodfield, Richard [1973]: Winckelman and the Abbe Du Bos. In: British
Journal of Aesthetics. 1973. pp. 271-275.

Wyss, Beat [1997]: Trauer der Vollendung: zur Geburt der Kunstkritik. 3.,
durchgesehene Auflage. Köln.

山內志朗 [2001]: 『天使の記號論』岩波書店.

Zelle, Carsten [1994]: Das Erhabene. In: Historisches Wörterbuch der
Rhetorik. Bd. 2, Sp. 1364-1378. Tübingen.

────── [1995]: Die doppelte Ästhetik der Moderne. Revision des Schönen
von Boileau bis Nietzsche. Stuttgart/Weimar.

────── [1999]: 『Nous, qui sommes si modernes, serons anciens dans
quelques siècles』. Zu den Zeitkonzeptionen in den Epochenwenden
der Moderne. In: Gerhart von Graevenitz (Hrsg.): Konzepte der Mod-
erne. Stuttgart/Weimar. S. 487-520.

옮긴이의 말

예술 개념사의 역설적 방위

'예술'이란 과연 무엇일까. 또 이 개념은 언제 어떻게 성립했을까.

이러한 물음으로 시작하는 『예술의 역설』은 오늘날 '예술'이라고 불리는 개념이 18세기 중엽부터 말엽에 걸쳐 성립한 근대적인 개념이라는 사실을, 고전적인 예술관과의 대비를 통해 밝힌다. 일본에서 2001년 간행된 이 책은 출판된 지 불과 10년밖에 지나지 않았음에도 일본의 미학 연구자들에게 필독서이자 이미 고전처럼 여겨지고 있다. 그도 그럴 것이 『예술의 역설』은 '예술'이라는 개념을 배태한 이론적 조건을 밝혔을 뿐 아니라, 미학이 탄생한 배경에 감성, 예술, 미가 일치하고 있었던 근대의 사상 상황이 자리 잡고 있다는 사실을 예술 이론 내부에서 증명했기 때문이다. 예술의 개념이 성립하는 과정을 고찰한 이 저서는 그래서 근대 미학이 성립되는 과정을 살피는 작업이기도 하다. 방대한 이론 속에서 지금까지 부각된 적 없는 문맥을 발견했다는 점에서 『예술의 역설』은 세계가 공유해야 할 귀중한 지적 소산이다.

먼저 주목해야 할 점은 이 책이 겨누고 있는 방위다. 『예술의 역

설』은 복잡한 문맥 속에서 개념이 변용하는 양상을 추적하는 개념사의 연구방법을 취하면서도, 사회적이고 정치적인 맥락에서 벗어나 예술 이론 자체를 연구대상으로 삼는다. '예술'이라는 개념이 탄생하기 전의 이론으로 거슬러 올라가 이 개념을 자기 언급적으로 추적해간다는 점에서 이 책은 역설적인 방위를 취하고 있다. 이러한 방위는 '자기 반성'을 계기로 확립된 근대 예술의 자취와도 맞아떨어진다.

이 책은 논의 구조뿐 아니라 내용 역시 역설적이다. 예컨대 고전적인 예술관에서는 부정적이고 결여된 것으로 여겨졌던 수많은 특질이 근대적인 예술관을 탄생시킨 원동력이 되었음을 밝힌 점이 그러하다. 저자는 고전적인 예술관이 근대적인 예술관으로 변용하는 순간을 자연과 인위, 전통과 혁신, 무한과 유한, 독창성과 규범 등 수많은 가치가 대립하고 투쟁하는 틈새에서 찾는다.

주목할 점이 또 있다. 예술 개념을 탐구하면서도 이 개념을 목적론적으로 좇지 않은 점이다. 저자는 예술 개념의 근간이 되는 다섯 가지 개념으로 '창조', '독창성', '예술가', '예술작품', '형식'을 설정하고, 이 개념들이 형성되는 문맥을 탐색한다. 말하자면 '예술' 개념이 독자적이고 실체적으로 존재하는 게 아니라 다양한 문맥이 어우러져 비로소 모습을 드러낸다는 관점이다. 이 다섯 가지 개념은 수많은 사상가의 이론이 맞물리고, 동일한 인물 속에서조차 여러 개의 패러다임이 존재하는 틈새에서 탄생한다.

이처럼 저자는 근대를 부정하지 않고 오히려 근대 이론의 내부로 들어가 인간의 복잡함이 만들어내는 얽히고설킨 사유의 궤적을

파헤친다. 패러다임의 변천에 완전한 단절은 없다는 저자에 의하면, 역사를 부정하면 오히려 역사에 얽매이고 역사를 부정한 대가를 치러야 한다. 예술의 종언을 거듭하는 딜레마에서 빠져 나오기 위해서는 오늘날의 예술 개념을 만들어낸 문맥을 해체하고 다양한 문맥을 발굴해야 한다는 것이 저자의 주장이다. 실로 대담하고 방대한 계획이다. 이토록 거대한 계획을 성공으로 이끈 저자는 과연 누구일까?

근대 미학의 삼부작

도쿄대학교 문학부 교수인 저자 오타베 다네히사는 라틴어와 그리스어, 그리고 서유럽어까지 두루 섭렵하며 예술의 개념사와 미학의 변용 과정을 연구해온 일본 미학계의 대표적인 학자다. 음악에도 조예가 깊어서 매년 열리는 미학전국대회에서는 음악 이론 분과의 좌장을 맡곤 한다. 각국의 학자를 초청해 일본 미학계를 세계와 연결하는 역할도 한다. 학문의 깊이와 온화한 인품을 지닌 저자를 수많은 후학들이 동경하는 것은 어찌 보면 당연한 일이다.

오타베 다네히사가 일관되게 고찰해온 것은 근대 미학과 예술 개념의 변용이다. 예컨대 1995년의 저서 『상징의 미학』에서는 '상징'Symbol 개념을 실마리로 바움가르텐부터 헤겔에 이르기까지의 미학이 변용하는 양상을 고찰한다. 잘 알려져 있듯 '상징'은 바움가르텐에 의해 탄생한 미학이 독일 관념론 시대의 철학 체계에서 중요한 위치를 차지하기까지 중추적인 역할을 담당해온 개념이다. 『상징의 미학』은 1735년부터 1835년까지의 미학을 계몽주의 미학, 칸트 미학, 고전적 미학, 낭만적 미학이라는 네 단계로 나누고, 상징

개념이 이들 미학 이론에서 어떻게 다뤄지는지를 좇는다.

『상징의 미학』이 '상징'을 키워드로 근대 미학의 변용을 다뤘다면, 이 책 『예술의 역설』은 사회적이고 정치적인 외부 상황을 배제하고 예술 이론 내부에서 예술 개념이 확립해가는 과정을 탐색했다. 이와 대조적으로 미학 외부의 시점에서 근대 미학의 경계를 탐구한 것이 2006년 발행된 후속작 『예술의 조건』이다. 『예술의 조건』에서 오타베 다네히사는 '소유', '선입견', '국가', '방위', '역사'를 미학 외부의 개념으로 설정하고, 이들 개념이 확립되면서 미학이 근대의 학문 시스템으로 완성되는 양상을 보여준다.

이 삼부작을 통해 저자는 근대의 다양한 관심이 미학이라는 형태로 발전했으며, 온갖 대립하는 가치가 미의 이론으로 통합되는 양상을 입증했다. 미학 연구에 새로운 방위와 키워드를 제공했다는 점에서 그의 저서는 반드시 주목해야 한다.

목적론적 예술사관의 해체

저자가 총 다섯 장에 걸쳐 대담하고 면밀하게 시도한 것은 아리스토텔레스 이래 계승되어온 목적론적인 예술사관의 해체다. 저자는 실체적이고 일의적으로 사유되던 종래의 예술사와 미학이론에 대항해 재편 가능한 문맥의 가변적인 힘에서 예술 창조의 저력을 찾고자 한다.

먼저 프롤로그에서 저자는 예술이라는 개념이 고대 혹은 중세부터 존재해왔으리라고 여기는 통념에 일침을 가한다. 이러한 착각은 근대에 확립된 예술이라는 개념을 과거로 투영했기 때문이라는 것이다. Art라는 말이 '기술'에서 '예술'로 변용하는 과정 또한 프롤로

그에서 명확해진다.

'창조'를 주제로 하는 1장에서 저자는 '자연'을 규범으로 삼았던 고전적인 예술관이 예술가의 '내면'을 규범으로 하는 근대적인 예술관으로 변용하는 과정을 두 가지 과제에서 규명해낸다. 첫째 예술가가 단순히 신과 비교되는 것을 넘어 제2의 신으로 승격되기까지의 이론적 과정, 둘째 이렇게 성립된 근대적 예술가가 창조성의 규범을 자연이 아니라 바로 자기 자신의 내면에서 찾게 되는 이론적 과정이다. 이 장에서는 인간이 신에게서 창조성을 찬탈하는 과정에서 근대적 예술 개념이 성립했다는 것을 라이프니츠, 바움가르텐, 칸트, 슐레겔 등의 이론을 통해 밝혀낸다.

2장에서는 '독창성'이란 개념이 18세기에 성립된 미학 이념이라는 것이 드러난다. 17세기의 고전적 용례에서 original이라는 말은 '독창적'이라는 의미를 지니지 않았다. 그런데 18세기 중엽 이후 예술가의 originality가 강조된다는 것은 예술가가 선행하는 규범에서 자기를 해방하고 자기 자신 속에서 일종의 규범성을 획득했음을 보여준다. 독창성의 개념은 근대적 주체의 자율성을 표명하는 것이다.

이 장에서 저자는 칸트가 예술가의 요건으로 여겼던 범례성과 독창성이 셸링의 이론에서는 각각 고전 예술과 근대 예술의 특징으로 파악되는 순간을 잡아낸다. 칸트에게 비非역사적 개념이었던 독창성이 셸링에게는 역사적 개념으로 파악되면서 이 개념이 정당화되는 것이다. 독창성 개념의 밑바탕에 진보사관이 흐르고 있음을 저자는 예술 이론으로 증명한다.

'예술가'를 주제로 하는 3장에서는 '원상-모상'이라는 이항관계

에 바탕을 둔 고전적인 예술관이, 근대적 주체의 탄생과 함께 '예술가-예술작품-향수자'라는 삼자관계에 기반을 둔 근대적인 예술관으로 이행하는 과정을 추적한다. 이항관계에서 삼자관계로의 변화는 어느 시점에 갑자기 등장한 게 아니라 동일한 사상가 내부에서도 공존했다는 사실을 저자는 보여준다.

예컨대 1757년에 원상은 반드시 아름다워야 한다고 말하던 멘델스존은 1761년 저작에서 원상은 아름답지 않아도 된다고 말한다. 애초 원상과 모상의 차이를 확실하게 하지 않았던 멘델스존은 두 차이에 대한 판단을 방기한 채 표상을 대상뿐 아니라 주체와도 결부하는 것이다. 표상하는 주체로서의 예술가는 이렇듯 사상가 자신도 눈치 채지 못하는 애매한 경계에서 탄생한다는 것을 3장에서 보여준다. 나아가 저자는 유한성과 무한성, 주체와 객체 등의 대립하는 가치가 헤겔에 이르러 '미의 이론'에 의해 통합되는 양상을 조명한다.

유동적이고 다양한 문맥 창출

그렇다면 '예술작품'이라는 개념은 어떻게 탄생했을까? 저자는 자연과 인위가 대립하는 틈새에서 그 경위를 밝혀낸다. 아리스토텔레스에게 자연과 인위를 가르는 기준은 인간의 개입으로 생기는지 여부였다. 기술은 어디까지나 자연을 모방하는 것이었다. 그러나 베이컨은 기술이 단지 자연을 모방하는 게 아니라 자연의 일부로서 자연에 따라 움직이는 것이라고 파악했고, 나아가 데카르트는 자연의 작업과 기계의 작업이 동일한 것으로 간주하기에 이른다. 베이컨과 데카르트가 제기한 근대적 기술관과 자연관은 17세기 말부터 18세기

초에 걸쳐 '자연의 무한성'을 이념으로 라이프니츠와 샤프츠버리에 의해 비판된다. 그러나 '자연의 무한성'이라는 이념은 1712년 애디슨이 자연의 위대함을 모방하는 기술을, 오늘날의 예술작품에 해당하는 영역으로 지칭하면서 문맥이 바뀐다. 미의 이론을 매개로 '인위적인 무한'이라는 새로운 가치를 만들어낸 것이다. 고전적인 예술관에서는 볼 수 없었던 '예술작품'이라는 개념이 자연과 인위라는 가치가 교차하면서 탄생하는 과정이 4장에서 드러난다.

'형식'을 다루는 5장에서는 자연모방설과 정면으로 배치되는 형식주의적 예술관이 회화와 음악, 언어를 통해 개념화되는 과정을 조명한다. 여기서도 저자는 수많은 이론가가 대립하는 경계에 주목한다. 예컨대 17세기 말부터 18세기 초에 걸쳐 벌어진 선묘파와 색채파의 논쟁은 '실체와 우유성', '정신과 눈'이라는 질서에 대응해 형식주의적 예술관의 연원이 되었다. 그러나 저자는 대립하는 선묘파와 색채파가 결국 동일하게 아리스토텔레스의 전통에 의거하고 있음을 밝힌다. 색채가 우연성에 의해 단순히 자연을 모방하는 게 아니라 형식성을 드러내는 것이라면, 기악은 기호성을 부정한 형식성을 통해서 자기 내부에 가치를 지니는 자율적인 존재가 된다. 저자는 이러한 예술작품의 자율성을 노발리스의 언어를 둘러싼 사유의 궤적을 통해 완결한다.

그렇다면 자기 부정을 반복하는 오늘날의 예술을 우리는 어떻게 바라봐야 할 것인가. 헤겔 이후 반복되는 예술 종언론에 해답을 제시하는 것은 에필로그다. 먼저 저자는 오늘날까지 계승되는 예술 종언론의 두 가지 계기가 바로 18세기 말부터 19세기 초에 활동했던

실러와 프리드리히 슐레겔, 셸링에게 공통적으로 드러나는 점에 주목한다. 두 가지 계기란 '미의 이상 혹은 규범이 재현 불가능한 방식으로 해소되었다'는 점과 규범의 해소와 함께 '예술이 서로 독립한 여러 개인에 의해 자유로운 창조로 다원화되고, 그 모든 것이 시간성 속에서 절대성을 지니지 않는다'는 점이다. 저자는 근대적인 예술관의 위기의 원인을 목적론적이고 일의적인 예술사에서 찾고, 대안으로 우리에게 지금도 영향력을 미치는 근대적 예술관에서 다양한 문맥을 발견할 것을 제시한다.

나오면서

『예술의 역설』을 우리말로 옮기는 작업은 결코 녹록하지 않았다. 저자는 자칫 같은 말로 치환되기 쉬운 '存在する, 有する, 存する, ある'를 구별하여 각각을 'there is, have, consist in, be'라는 의미로 사용한다. 그뿐 아니라 일본어법에서는 동일하게 통용되는 말도 저자에게는 구분되어 쓰인다. Art는 '기술技術, 예술藝術' 이외에도 기술적 특성을 강조할 때에는 '기'技, 기술과 예술의 공통점을 강조할 때에는 '술'術로 번역된다. Contrivance 및 mécanisme은 기계적 방식을 강조하기 위해 동일하게 '기구'機構로 옮겨진다. 또한 저자는 서로 다른 서유럽어를 '원상原像, 모상模像, 사상似像'으로 옮김으로써 의미 전달뿐 아니라 시각적으로도 패턴을 만들고 있다.

가장 많은 시간이 소요된 것은 본문의 인용구를 1차 문헌과 대조하는 작업이었다. 전적으로 오타베 선생님의 번역에 의지하여 대조 작업을 마칠 수 있었다. 저자의 번역은 철저히 어원 중심이다.

한 예로, 비유클리드 기하학이 촉발한 무한 개념의 논쟁에 영향을 받은 옮긴이는 unendlich와 infinite가 동일하게 '무한한, 무한의'로 번역되고 있는 까닭을 저자께 여쭈었다. 대답은 간단했다. endlich의 어원인 *Ende*, 그리고 finite의 어원인 *finis*는 모두 '한계' 혹은 '목표'라는 의미를 지니기 때문이라는 것이다. 이는 무한성을 라이프니츠 이후의 근대 철학의 기초 중 하나로 여기는 저자의 인식과 별도로, 어원으로 거슬러 올라가 대상을 탐구하는 자세를 보여준다.

많은 분들의 도움이 없었다면 이 책의 번역을 무사히 끝낼 수 없었을 것이다. 특히 늦어지는 번역을 참고 기다려주신 한림과학원 양일모 선생님을 비롯한 여러 선생님들께 진심으로 감사의 인사를 올린다. 저자인 오타베 선생님께도 깊이 감사한다. 오타베 선생님의 적극적이고 따뜻한 도움이 없었다면 이 번역은 오늘과 다른 모습을 하고 있었을 것이다.

요코야마 나나橫山奈那 씨는 2001년 당시 오타베 선생님의 강의를 기록한 두꺼운 노트와 자료를 넘겨주었다. 햇수로 3년 동안 거의 매일같이 나의 귀찮은 질문에 답해주었던 요코야마 씨에게는 그 어떤 말로도 고마움을 다 표할 수 없다. 이시다 게이코石田圭子 씨, 김지영 씨, 돌베개 편집부에도 인사 올린다. 그리고 목수현 선생님 덕택에 나는 어려운 시기를 버텨낼 수 있었다. 감사한다. 이 지면에 적지 못한 많은 분들께 또한 고개 숙인다.

마지막으로 가족에게 고마움을 전한다. 어머니와 동생은 수개월

에 걸쳐 교정을 봐주었다. 아버지의 격려는 항상 빛이 되었다. 따뜻
한 사랑과 인생의 모범을 보여주신 부모님께 뭉클한 인사 올린다.

<div align="right">

2011년 12월 청류재聽流齋에서

김일림

</div>

인명·서명 색인

83

예술작품 색인

사항 색인

* 쪽수 표기는 용어상의 대응뿐 아니라 개념적으로 대응하는 쪽까지를 포괄한다.